KB097597

외로운 ——— 도시

THE LONELY CITY

Copyright© 2016 by Olivia Laing

All rights reserved.

Korean translation copyright ©2020 by Across Publishing Group Inc.

Korean translation rights arranged with CANONGATE BOOKS LIMITED.

through EYA (Eric Yang Agency).

이 책의 한국어판 저작권은 EYA(Eric Yang Agency)를 통한 CANONGATE BOOKS LIMITED.

사와의 독점계약으로 어크로스출판그룹(주)이 소유합니다.

저작권법에 의해 한국 내에서 보호를 받는 저작물이므로 무단 전재와 복제를 금합니다.

외로운 ——— 도시

: 뉴욕의 예술가들에게서 찾은
혼자가 된다는 것의 의미

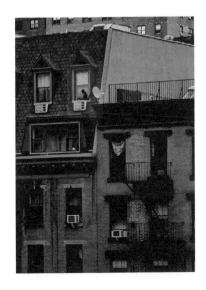

어크로스

지금 외롭다면
이건 당신을 위한 책이다

그리고 우리는 모두 한 몸이 된다

로마서 12장 5절

차례

일러두기

- 이 책은 2017년에 출간된 《외로운 도시》(어크로스)를 재출간한 것이다.
- 인명, 지명 등의 외래어는 국립국어원 표기법에 따르는 것을 기본으로 옮겼으나 국내에 통용되는 고유명사의 경우 이를 우선으로 적용했다.
- 주소명은 avenue는 가(街)로, street는 로(路)로 옮겼다.
- 본문 주석은 모두 옮긴이 주이며 저자 주는 번호를 붙여 후주로 처리했다.
- 책은 《　》, 잡지·논문 및 음악·회화 등의 작품명은 〈　〉로 묶었다.

1

외
로
운

도
시

사람은 어디서든 고독할 수 있지만
도시에서 수백만의 사람들에게 둘러싸여 살면서
느끼는 고독에는 특별한 향취가 있다.

한밤에 빌딩 6층이나 17층, 아니면 43층 창가에 서 있다고 생각해보라. 도시는 세포의 집합처럼 보인다. 어둡기도 하고, 초록색, 흰색, 금색의 불빛이 쏟아지기도 하는 수십만 개의 창문을 가진 세포 집합. 그 안에서는 모르는 사람들이 이리저리 흘러 다니고, 저마다 볼일을 본다. 그들은 내 눈에 보이기는 하지만 가까이 가닿을 수는 없다. 세계 어느 도시든 밤이면 겪게 되는 이러한 현상은 아주 사교적인 사람에게도 고독의 전율을, 단절과 노출이 복합된 불편한 감각을 전해준다.

사람은 어디서든 고독할 수 있지만, 도시에서 수백만의 사람들에게 둘러싸여 살면서 느끼는 고독에는 특별한 향취가 있다. 많은 사람이 무리 지어 사는 도시에서의 삶은 고독과 완전히 반대라고 생각할지도 모르지만, 단순히 신체적으로 가까이 있는 것만으로는 내적 고립감을 밀어내기에 부족하다. 타인들과 어깨를 비비듯 가까이 살면서도 황량하고 적막하다는 기분을 느낄 수 있으며, 오히려 그

런 데서 쉽게 느낄 수도 있다. 도시는 외로운 곳일 수 있다. 그리고 그 사실을 인정함으로써 우리는 물리적으로 고립되어야만 고독해지는 것은 아님을 알게 된다. 오히려 서로 연결되고 가깝고 연대한다는 감각의 부재와 결핍, 즉 어떤 이유에서건 원하는 만큼의 친밀감을 느끼지 못하는 상태가 고독의 여건일 수 있다. 사전적 정의에 따르면 고독은 타인과의 교제가 없음에서 비롯되는 불행이라고 한다. 그러니 놀랄 것도 없이 군중 속에서도 고독의 극치에 도달할 수 있다.

고독은 털어놓기 힘든 문제다. 범주화하기도 힘들다. 우울과 고독은 공통분모가 많은데, 두 가지 모두 한 인간의 심연 속에 깊이 파고든 것일 수 있다. 잘 웃는 성격이라거나 붉은 머리칼처럼 고독도 존재의 일부분이다. 그런가 하면 고독은 외적 상황에 따라 일시적으로 찾아오는 것이기도 하다. 누군가를 잃거나 이별하거나 사회적 환경이 바뀔 때 곧바로 따라오는 외로움이 그렇다.

우울, 멜랑콜리나 불안감처럼 고독 또한 병으로 다뤄지고 치료해야 하는 것으로 여겨진다. 고독에는 아무 소용이 없다고들 강력하게 주장해왔다. 사회과학자 로버트 와이스Robert Weiss는 이 주제를 다룬 중요한 연구에서 고독을 "좋은 점이라고는 없는 만성 질병"[1]이라고 말하기도 했다. 이런 발언은 우리의 모든 목적이 짝을 찾는 데 있다거나 영원한 행복을 누릴 수 있고 또 그래야 한다는 믿음과 깊이 연결되어 있다. 그러나 그런 운명을 모두가 겪지는 않는다. 내가 틀렸을 수도 있겠지만, 삶에서 겪는 어떤 체험도 의미 없는 것은 없

으며, 어떤 식으로든 가치와 풍요로움이 있다고 생각한다.

버지니아 울프Virginia Woolf는 1929년의 일기에서 의미심장한 분석 주제인 내적 고독에 대해 서술하면서 이렇게 덧붙였다. "그 느낌을 붙잡을 수 있다면 나는 그렇게 하겠다. 살아갈 만한 세계에서 오는 고독과 침묵에 에워싸일 때, 현실 세계가 들려주는 노래의 느낌을."[2] 고독이라는 감정이, 그것 아니면 결코 접할 길이 없었을 현실의 경험으로 우리를 이끈다는 생각은 무척 흥미롭다.

한동안 뉴욕 시내에서 지낸 적이 있다. 편마암과 콘크리트와 유리로 된 북적이는 섬, 고독이 일상적으로 지배하는 도시. 절대로 편안한 경험은 아니었지만, 나는 울프의 말이 틀린 게 아닌지, 고독의 체험에는 눈에 보이는 것 이상은 없는 게 아닌지 의심하기 시작했다. 사실은, 살아 있다는 게 무엇이냐는 더 큰 물음을 생각하게 하지 않는다고.

사적인 개인으로서만이 아니라 픽셀로 분할된 우리 세기에 사는 시민으로서도 내게서 소진된 것들이 있었다. 외롭다는 게 무슨 뜻일까? 타인과 직접 가까이 개입되어 있지 않다면 우리는 어떻게 살아갈까? 우리는 타인과 어떻게 연결되는가? 특히 말을 쉽게 하지 못하는 사람이라면? 섹스가 고독의 치유제인가? 만약 우리의 신체나 성이 비정상적이고 손상된 것으로 간주된다면 어떤가? 병에 걸렸거나 미모의 소유자가 아니라면? 이런 일에 테크놀로지는 도움이 되는가? 그것은 우리를 가까이 모아주는가, 아니면 스크린 뒤의 함정에 빠뜨리는가?

〈그레타 가르보〉, 리사 라슨, 1955

"나는 고독에 머무는 사람이 많다는 것을 깨닫기 시작했다.
 그 자체가 하나의 도시라는 것을."

이런 문제에 혼란을 느낀 사람은 절대 나만이 아니다. 작가, 화가, 영화 제작자, 작곡가 등이 이런저런 방식으로 고독이라는 주제를 탐구하고, 그것에 통달하고자 했고, 그것이 야기하는 이슈들을 다루려고 노력했다. 그때 나는 이미지*를 사랑하고 다른 곳에서 찾지 못하는 위안을 그 속에서 찾기 시작했으므로, 대부분의 탐색이 시각예술 분야에서 이루어졌다. 나는 다른 사람들이 나와 같은 상황에 놓였다는 물리적 증거와 관련 요소들을 찾고 싶었으며, 맨해튼에 머무르는 동안 고독에 시달리거나 그것을 표현한 것으로 보이는 예술작품들을 모았다. 특히 현대 도시에서 표현된 고독에, 그중에서도 무엇보다 지난 70여 년 동안 뉴욕에서 표현된 것에 집중했다.

나를 끌어들인 것은 처음에는 이미지 자체였다. 그러나 계속 파고들어가면서 그 이미지 뒤에 있는 사람들을 마주하게 되었다. 그들의 작업에서뿐만 아니라 삶에서도 고독과 그에 따르는 이슈들로 씨름했던 사람들을 말이다. 앞으로 다루게 될, 나를 일깨우고 감동시킨 작품을 창조해낸 외로운 도시의 기록자들—앨프리드 히치콕, 밸러리 솔라나스, 낸 골딘, 클라우스 노미, 피터 후자, 빌리 홀리데이, 조 레너드, 장-미셸 바스키아—가운데 내가 가장 큰 관심을 쏟은 것은 화가 네 명, 그러니까 에드워드 호퍼, 앤디 워홀, 헨리 다거, 데이비드 워나로위츠였다. 그들 모두가 고독을 영구히 붙들고 산 것은 아니었고, 바라보는 위치와 접근하는 시각도 저마다 달랐다.

* 여기서는 사진과 그림 등을 포괄하는 용어로 쓰기로 한다.

그러나 그들은 모두 사람들 사이에 놓인 간극에, 군중 속에서 고립된다는 것이 어떤 기분인지에 극도로 예민한 사람들이었다.

앤디 워홀은 여기에 속할 사람으로 보이지 않는다. 무엇보다도 그는 한결같이 사교성을 발휘하기로 유명한 사람이었으니까. 그는 항상 화려한 인물들에 둘러싸여 있었다. 그런데도 그의 작품은 그가 평생 씨름한 고립감과 애착의 문제를 놀라울 만큼 잘 말해주고 있다. 워홀의 미술은 가까움과 멂, 친밀함과 소외에 대한 거대한 철학적 탐구를 수행하면서 사람들 사이의 공간을 돌아다닌다. 고독한 인간이 흔히 그러하듯 그는 고질적인 수집 강박증이 있었다. 워홀은 자신이 만든 물건들에 둘러싸여 있었다. 그것들은 그에게 인간적 친밀감의 요구를 차단하는 장벽이었다. 그는 신체 접촉을 두려워해서 외출할 때마다 거의 언제나 카메라와 녹음기를 갑옷처럼 지니고 다녔고, 그것들로 다른 사람들과의 접촉을 피하거나 완화했다. 이른바 연결성의 세기라는 우리 시대에 테크놀로지가 어떻게 활용되는지를 잘 조명해주는 행동이다.

잡역부이자 아웃사이더 아티스트*였던 헨리 다거는 그 정반대 자리를 차지했다. 그는 시카고 시내 하숙집에 혼자 살면서, 친구나 청중이 거의 없는 상태에서 경이롭고도 무시무시한 존재들이 살고 있는 허구적인 우주를 창조했다. 일흔 살 때 어쩔 수 없이 가톨릭교회의 구호소로 옮겨 남은 생을 보냈는데, 그가 떠난 방에는 정교하고

* 딱히 미술교육을 받지 않고 스스로 자신의 세계를 펼친 예술가를 가리킨다.

도 마음을 어지럽히는 그림 수백 장이 쌓여 있었다. 그런 그림을 그는 아무한테도 보여준 적이 없었으리라. 다거의 일생은 그를 고립시켰던 사회적 힘, 그리고 그것에 저항하기 위해 상상력이 발휘되는 방식을 조명한다.

이런 예술가들의 생애가 보여주는 사회성의 정도가 다양한 만큼 그들의 작품도 고독이라는 주제를 다양한 방식으로 다룬다. 고독을 직접 마주하는가 하면, 섹스·질병·학대 등 오욕과 고립의 원천인 주제를 다루기도 한다. 길쭉한 체격에 과묵한 에드워드 호퍼는 그 자신은 때때로 그렇지 않다고 부정했지만, 시각적 언어로 표현된 도시의 고독과 그것을 회화로 번역해내는 데 사로잡혀 있었다. 사람 없는 카페, 사무실, 호텔 로비의 유리 뒤쪽으로 힐끗 보이는 고독한 남녀를 그린 그의 그림들은 약 1세기 동안 도시에서의 고립을 나타내는 상징적인 이미지였다.

우리는 고독이 어떤 모습인지 보여줄 수 있고, 그것에 맞서 무기도 들 수 있으며, 명백하게 소통 수단으로 쓰일 물건을 만들고, 검열과 침묵에 저항할 수 있다. 이것이 아직도 잘 알려지지 않은 미국의 화가이자 사진가·작가·활동가인 데이비드 워나로위츠를 움직인 동기였다. 용기 있고 특별한 그의 작품들은 무엇보다도 내가 홀로 있을 때 '수치스럽게도 혼자'라는 감정에 짓눌리지 않도록 나를 자유롭게 해주었다.

나는 고독에 머무는 사람이 많다는 것을 깨닫기 시작했다. 그 자체가 하나의 도시라는 것을. 맨해튼처럼 엄격하고 논리적으로 구축

된 도시라 할지라도, 도시에 머물게 된 사람들은 처음에는 길을 잃는다. 그러다 시간이 흐르면 좋아하는 장소와 선호하는 경로들이 집합된 정신적 지도를 만들어가기 시작한다. 다른 사람들이 똑같이 복제하거나 재현할 수 없는 미궁이다. 그 시절 내가 만들었고 지금도 계속 만들고 있는 것은 내 경험과 타인들의 경험으로 채운 고독의 지도다. 나는 외롭다는 것이 무슨 뜻인지, 그것이 삶에서 어떤 기능을 발휘하는지 알고 싶었고, 고독과 예술 사이의 복잡한 관계의 지도를 그려보고 싶었다.

오래전에 나는 데니스 윌슨Dennis Wilson*의 노래를 자주 들었다. 비치보이스를 떠난 뒤 그가 만든 앨범 〈푸른 태평양The Pacific Ocean Blue〉에 실린 곡이었다. 그 가사 중에는 내가 아주 좋아하는 부분이 있다. 고독은 아주 특별한 장소Lonelines is a very special place.[3] 10대의 어느 가을날 저녁 침대에 앉아서 나는 그 장소가 도시, 아마도 사람들이 퇴근하여 귀가하고, 네온 간판에 불이 켜지는 황혼 녘의 도시일 것이라고 상상하곤 했다. 그때도 나는 자신을 그 도시의 거주자라고 여겼고, 윌슨이 그런 감상을 표현한 방식을 좋아했다. 그 얼마나 무섭고 풍요로웠던가.

고독은 아주 특별한 장소. 윌슨의 발언에 담긴 진실을 보기가 늘 쉬운 것은 아니다. 그렇지만 나는 지금까지 삶의 여정을 거치면서

* 미국의 가수이자 작곡가. 형제들인 브라이언·칼과 함께 1961년에 비치보이스Beach Boys를 결성하여 드러머로 활동했다.

그의 말이 옳다고 믿게 되었다. 고독은 가치 없는 체험이 결코 아니며, 우리가 소중히 여기고 필요로 하는 모든 것의 중심에 그대로 가닿는다는 것을. 외로운 도시에서 경이적인 것이 수도 없이 탄생했다. 고독 속에서 만들어졌지만, 고독을 다시 구원하는 것들이.

2

유
리
벽

내가 유리의 도시,

염탐하는 눈들의 도시에 살고 있다는 사실을 깨달았을 때

나는 호퍼의 그림들로 끌려왔다.

나는 뉴욕에서 한 번도 수영하러 간 적이 없다. 뉴욕을 오가긴 했지만 여름에 오래 머물렀던 적은 없었고, 내가 가고 싶었던 야외 풀장들은 오래 휴장하는 동안 물이 마른 채 비어 있었기 때문이다. 나는 대개 섬의 동쪽 가장자리, 도심 쪽, 이스트빌리지 공동주택이나 의류공장 노동자들을 위해 지은 협동조합주택을 싼값에 전대해 살았다. 그런 집에서는 윌리엄스 다리를 지나는 차량들이 내는 웅웅거리는 소음이 밤낮으로 들렸다. 그때그때 구한 임시직 일터에서 걸어 돌아올 때 가끔 우회하여 해밀턴 피시파크를 지나오기도 했는데, 거기에는 도서관과 12레인짜리 수영장이 있었다. 수영장의 푸른색 페인트는 희끗희끗 벗겨지고 있었다. 나는 그 무렵 외로웠다. 외롭고 마음 붙일 곳도 없었는데, 갈색 낙엽이 구석에 쌓인 이 유령 같은 푸른색 공간이 번번이 내 마음을 잡아끌었다.

고독하다는 것은 어떤 기분인가? 그건 배고픔 같은 기분이다. 주위 사람들은 모두 잔칫상에 앉아 있는데 자신만 굶고 있는 것 같은

기분이다. 창피하고 경계심이 들고, 시간이 지나면서 이런 기분이 밖으로도 드러나, 고독한 사람은 점점 더 고립되고 점점 더 소외된다. 그것은 감정적 측면에서 상처를 입히며, 신체라는 폐쇄된 공간 안에서 눈에 보이지 않는 물리적 결과마저 낳는다. 그것은 진격해온다. 얼음처럼 차갑고 유리처럼 또렷한 고독이 사람을 에워싸고 집어삼켜버리는 것이다.

대부분의 기간 동안 나는 사방에 동네 정원이 있는 이스트 2번로에서 한 친구의 임대 아파트를 빌려 살았다. 밝은 녹색으로 칠한 그 건물은 재개발되지 않은 공동주택으로, 부엌 쪽에는 짐승 발 모양의 받침이 달린 욕조가 몰딩 커튼에 가려져 있었다. 시차 적응이 안되어 눈이 침침한 상태로 그 집에 처음 간 날 가스 냄새가 났는데, 골조가 높은 침대에서 잠들지 못한 채 누워 있는 동안 그 냄새는 점점 더 심해졌다. 결국 911에 전화했더니, 몇 분 뒤 소방관 세 명이 출동했다. 그들은 가스 탐지기를 켠 다음, 큼직한 장화를 신은 채 이리저리 돌아다니면서 나무 마룻바닥을 보고 놀라움을 금치 못했다. 오븐 위에는 1980년대에 마사 클라크_{Martha Clarke}*가 연출한 〈사랑의 기적〉이라는 공연 포스터 액자가 걸려 있었다. 코메디아 델라르테** 양식의 흰 양복 차림에 뾰족한 모자를 쓴 배우 두 명이 그려진 포스터였다. 한 사람은 불이 켜진 복도 쪽으로 향하고, 다른 사람은 무언

* 미국의 현대무용가이자 연극 연출가, 오페라 감독.
** 16~17세기에 이탈리아에서 유행한 가면 희극.

가에 겁먹고 놀란 듯 양손을 치켜들고 있었다.

사랑의 기적. 다이빙하듯 사랑에 빠져든 나는 조급하게 그 도시에 갔는데, 뛰어들고 보니 예상과 달리 붙잡을 곳이 없었다. 욕망이 불러온 가짜 봄날, 그 남자와 나는 경솔한 계획을 짰다. 영국을 떠나 뉴욕에 있는 그를 만나 정착하기로 한 것이다. 그런데 그는 호텔 전화로 통화할 때마다 목소리에서 망설임이 점점 심해지더니 급작스럽게 마음을 바꾸었고, 나는 연고 없는 떠돌이가 되었다. 내게 결핍되었다고 생각했던 모든 것이 빠르게 왔다가 그보다 더 빠르게 사라져버리는 데 나는 경악했다.

사랑이 사라진 뒤 나는 도시 자체에 필사적으로 매달렸다. 교대로 늘어선 영매靈媒들과 보데가bodega*, 덜컹덜컹 시끄러운 교통 소음, 살아 있는 랍스터를 파는 9번가 모퉁이의 판매대, 도로 지하에서 피어오르는 증기. 나는 영국에서 거의 10년이나 살아온 임대 아파트를 잃고 싶지 않았지만 그곳에는 나를 붙잡아둘 만한 직장이나 가족 같은 연줄이 없었다. 결국 그 아파트를 세놓고, 그 돈으로 뉴욕행 비행기표를 간신히 손에 넣었다. 내가 미로로 들어가게 될 줄은, 맨해튼섬 속의 벽으로 둘러싸인 도시에 들어가게 될 줄은 몰랐다.

그러나 이미 뭔가가 어긋났다. 내가 처음 얻은 아파트는 그 섬에 있지도 않았다. 그 아파트는 브루클린 하이츠, 거의 2년 동안이나 나를 붙들고 놓아주지 않았던 유령 같은 다른 인생, 사랑이 이루어

* 와인 판매점 또는 식료품 가게.

졌다면 내가 살게 되었을 장소에서 두어 블록 떨어진 곳에 있었다. 내가 도착한 것은 9월이었는데, 출입국 관리소 보안요원은 일말의 호의도 없이 "손은 왜 떠십니까?"라고 물었다. 밴위크 고속도로는 언제나처럼 황량하고 기대할 것 없는 분위기였고, 친구가 몇 주 전 페덱스로 보낸 집 열쇠로는 큰 문이 한 번에 열리지 않았다.

그전에 그 집을 본 것은 딱 한 번뿐이었다. 작은 부엌, 검은 타일로 치장해 우아하게 남성적인 분위기를 풍기는 욕실이 딸린 원룸 아파트였다. 벽에는 아이러니하고 불안정한 분위기를 풍기는 포스터가 걸려 있었는데, 무슨 병 음료를 광고하는 빈티지 포스터였다. 환하게 웃는 여성은 하반신이 반짝거리는 레몬이고, 열매가 가득 달린 나무에서 주스를 짜고 있다. 햇살 속의 풍요를 보여주는 전형적인 장면이었지만 브라운스톤 건물의 반대편까지는 햇빛이 들지 않았고, 나는 그 건물의 나쁜 쪽 절반에 처박힌 게 분명했다. 아래층에는 세탁실이 있었지만, 뉴욕에 대해 아는 게 거의 없었던 나로서는 그런 시설이 얼마나 드문 호사인지 알지 못했고, 어쩔 수 없이 세탁실로 내려가야 할 때는 지하실 문이 쾅 닫히는 바람에 물이 뚝뚝 떨어지고 세제 냄새가 나는 어둠 속에 갇힐까 봐 겁이 났다.

나는 거의 매일 똑같이 지냈다. 나가서 달걀요리와 커피를 사 먹고, 돌로 포장된 아름다운 거리를 정처 없이 돌아다니거나, 강변 보도로 내려가서 이스트강을 바라보고, 날마다 걷는 거리를 조금씩 늘려 마침내 덤보 지역에 있는 공원까지 갔다. 일요일이면 공원에 푸에르토리코인 신혼부부들이 와서 웨딩 사진을 찍었는데, 신부 들

러리들이 입은 라임색과 자홍색의 거창한 조각 작품 같은 드레스는 다른 모든 것을 지겹고 칙칙해 보이게 했다. 강 건너편에는 맨해튼, 빛나는 탑들이 있다. 직장에는 다녔지만 일거리가 충분치 못했고, 저녁이 되면 마음이 더 힘들어졌다. 내 방으로 돌아와 카우치에 앉아서 창문 유리를 통해 바깥 세상을, 전구 하나 몫의 세상을 바라보고 있노라면.

나는 내가 있는 곳에 있지 않기를 간절하게 원했다. 내 문제의 일부는 내가 있는 곳이 전혀 특별한 곳이 아니라는 사실 때문이기도 했다. 내 삶은 공허하고 비현실적으로 느껴졌으며, 그 얄팍함이 부끄러웠다. 마치 얼룩지거나 올이 다 드러난 옷을 입고 있는 것만 같았다. 사라져버릴 위험에 빠진 듯한 기분이었다. 동시에 내가 느끼는 감정이 너무나 생생하고 압도적이어서, 그런 강렬한 느낌이 줄어들기 전까지 두어 달쯤은, 나 자신을 완전히 잃어버리는 법을 알았으면 좋겠다 싶을 때도 많았다. 내가 느끼던 것을 말로 표현할 수 있었다면, 아기 울음소리였을 것이다. 나는 혼자 있고 싶지 않아. 누가 나를 원하면 좋겠어. 외로워. 겁이 나. 누군가 나를 사랑해주고, 어루만져주고, 안아줘야 해. 나를 제일 무섭게 만든 것은 필요의 감각이었다. 채울 수 없는 심연의 뚜껑을 들어올린 것 같았다. 나는 거의 먹지 않았고 빠진 머리카락이 마룻바닥에 흩어져, 기분이 더 언짢아졌다.

그전에도 외로움을 느낀 적이 있었지만, 이런 식은 아니었다. 외로움은 어렸을 때 커졌다가 비교적 사교적으로 살던 기간에는 줄어

들었다. 나는 20대 중반부터 혼자 살았으며, 애인이 없을 때도 가끔 있었다. 대개 나는 그런 고독을 좋아했고, 좋아하지 않더라도 곧 또 다른 관계, 또 다른 사랑으로 나아갈 거라고 꽤 확신했다. 하지만 당시에는 내가 고독하다는 사실의 깨달음, 그러니까 내게 뭔가가 결핍되었고 사람이 응당 가져야 할 것이 내게는 없다는 느낌, 이것이 무척이나 심각하며 객관적으로도 의문의 여지 없는 나라는 개인의 실패라는 기분, 어디에나 있지만 반박할 수도 없는 감정, 이 모든 것이 단호히 거부당함으로 인한 반갑잖은 결과로 내게 찾아왔다. 나는 그것이 내가 30대 중반이 되어가고 있었다는 사실과 무관하다고 생각하지 않는다. 혼자 있는 여성이 더는 사회적으로 허가받지 못하는 나이, 생경함과 일탈, 실패의 냄새를 끊임없이 풍기는 나이에 나는 이르렀던 것이다.

창문 밖에서 사람들은 만찬을 열었다. 위층 남자는 재즈와 뮤지컬 음악을 최대 음량으로 듣고, 마리화나 연기가 복도를 가득 채우고, 계단을 따라 향기로운 냄새가 흘러왔다. 가끔은 아침 식사를 하는 카페의 웨이터와 이야기를 나누기도 했고, 한번은 그가 내게 두꺼운 백지에 시 한 편을 단정하게 타자로 쳐서 주기도 했다. 그래도 나는 거의 모든 시간 동안 말을 하지 않았다. 나는 대부분의 시간을 나 자신 속에 장벽을 치고 들어앉았으며, 타인들과 매우 멀리 거리를 두었다. 자주 울지는 않았지만, 언젠가 블라인드가 말을 듣지 않아 울기도 했다. 아마 누군가가 내 방 안을 들여다볼 수 있고, 내가 선 채로 시리얼을 먹는 모습이나 노트북 화면 빛에 비친 이메일을

뒤지는 내 모습을 볼 수도 있다는 생각이 너무 끔찍하게 느껴졌기 때문일 것이다.

내가 어떤 모습인지는 알고 있었다. 호퍼의 그림 속 여자들 같은 모습. 아마 〈오토매트Automat*〉 속 여자. 클로슈 모자에 녹색 코트를 입고, 검은 어둠 속으로 헤엄쳐 들어가는 두 줄기 불빛들이 반사되는 창문을 뒤로 하고, 커피잔을 들여다보고 있는 여자. 아니면 헝클어진 머리를 틀어 올리고 침대에 앉아 창문 너머로 펼쳐진 시내를 바라보고 있는 〈아침 해Morning Sun〉 속 여자. 아름다운 아침, 햇살이 벽을 씻어내리고 있지만, 그녀의 눈과 턱에는 뭔가 황량한 기운이 배어 있고 가느다란 손목은 다리 위에 교차되어 놓여 있다. 나는 바로 그런 모습으로, 구겨진 침대 시트 위에서 표류하며 아무것도 느끼지 않으려고, 그저 계속해서 숨만 쉬려고 애쓰면서 앉아 있었다.

나를 제일 심란하게 한 것은 〈호텔 창문Hotel Window〉이었다. 그 그림을 들여다보노라면 마치 점술가의 거울을 바라보고 있는 기분이 들었다. 그 거울 속에서 사람들은 미래를 흘낏 보고, 그 이지러진 윤곽을, 가망 없는 모습을 보게 된다. 늙고, 긴장해 있고, 다가가기 어려운 이 여자는 텅 빈 거실이나 로비에 놓인 남색 카우치에 앉아 있다. 여자는 외출하려는 옷차림이다. 말끔한 루비색 모자와 케이프를 걸치고, 몸을 비틀어 아래쪽의 어두워지는 거리를 내려다보고

* 미리 조리된 음식과 음료를 자동판매기로 판매하는 간이식당 체인. 주로 뉴욕과 필라델피아 등지에 있다.

"고독하다고요?
그래요, 어쩌면 내가 정말 의도했던 것보다
더 고독하겠지요."

— 에드워드 호퍼

에드워드 호퍼 Edward Hopper, 1882~1967

미국 뉴욕에서 태어났다. 24세 때 파리로 유학을 떠났지만 별다른 감흥을 느끼지 못하고, 유럽을 여행한 뒤 뉴욕으로 돌아와 그림을 그렸다. 휴게소, 호텔, 영화관, 집, 주유소 등 도시의 장소와 사람들의 일상을 담아낸 그의 작품들은 고독이라는 감각을 일깨운다. 〈호텔 방〉, 〈밤을 지새우는 사람들〉, 〈아침 해〉 등의 작품이 있다.

있다. 그곳에는 환하게 밝혀진 주랑 현관과 건너편 건물의 고집스럽게 검은 창문밖에 없는데도 말이다.

무엇을 보고 이 그림을 구상했느냐는 질문에 호퍼는 특유의 회피하는 듯한 태도로 이렇게 말한 적이 있다. "엄밀하게 대상이라고 지적할 것은 없습니다. 그저 내가 본 것들을 바탕으로 한 즉흥 작업일 뿐입니다. 어느 특정한 호텔의 로비도 아니고요. 1930년대에 브로드웨이에서 5번가까지 수없이 걸어 다녔는데, 거기에는 그저 그런 호텔이 많았어요. 아마 그런 곳들이 영감을 주었겠지요. 고독하다고요? 그래요, 어쩌면 내가 정말 의도했던 것보다 더 고독하겠지요."[1]

호퍼에게 이것은 무슨 의미일까? 가끔씩 어떤 경험을 정확히 표현하는 예술가들이 등장한다. 이들이 굳이 의식하거나 자신하지 않았다 하더라도 그 표현이 너무나 예지적이고 강렬해서 그 경험과의 연관성이 지워지지 않는다. 호퍼는 자기 그림이 어떤 주제로 규정될 수 있다거나, 고독이 자신의 전문 분야 또는 중심 주제라는 생각을 별로 좋아하지 않았다. "고독이라는 건 남용되었어."[2] 언젠가 호퍼는 그가 응한 극소수의 긴 인터뷰 중 하나에서 친구인 브라이언 오도허티Brian O'Doherty에게 말했다. 그리고 〈호퍼의 침묵Hopper's Silence〉이라는 다큐멘터리에서 오도허티가 "당신의 그림은 현대 생활의 고립감을 표현한 겁니까?"[3]라고 묻자, 호퍼는 잠시 침묵한 뒤 간결하게 대답한다. "그럴 수도 있지요. 그렇지 않을 수도 있고요." 나중에 그가 선호하는 어두운 장면들로 그를 끌어들이는 것이 무엇인지 질문을 받자 호퍼는 "그냥, 그게 바로 나겠지요"라고 모호하게 대답

한다.

그렇다면 왜 우리는 호퍼 작품의 원천이 고독이라는 주장을 계속 고집하는가? 가장 쉬운 대답은 그의 그림에 등장하는 인물이 한 명 뿐이거나, 두세 명이 있어도 서로 소통하지 않고 불편해 보이는 경우가 많기 때문이라는 것이다. 그렇지만 다른 요인도 있다. 그가 도시의 거리를 표현하는 방식에는 어떤 특징이 있다. 휘트니 미술관의 큐레이터 카터 포스터Carter Foster는 《호퍼의 드로잉Hopper Drawing》에서 이렇게 주장한다. 호퍼는 자신의 그림에서 "타인들과 신체적으로 가까이 있지만 동작, 구조, 창문, 벽, 빛, 어둠 등 다양한 요인 때문에 그들로부터 격리되는 데서 기인하는, 뉴욕에서는 흔한 특정 공간과 공간적 체험"⁴을 정기적으로 재생한다. 이는 흔히 관음주의적 관점이라 불리지만, 호퍼가 그린 도시 풍경들은 고독의 핵심 체험 가운데 하나를 복제하는 것이기도 하다. 그것은 벽이나 울타리로 에워싸여 고립되었다고 느끼는 동시에 거의 견딜 수 없을 만큼 노출되었다고 느끼는 방식을 말한다.

뉴욕을 담은 호퍼의 그림 가운데 가장 상냥한 작품에도 이런 긴장감은 존재한다. 비교적 기분 좋고 더 차분한 종류의 고독을 보여주는 작품들도 말이다. 예를 들면 〈도시의 아침Morning in a City〉에는 수건 한 장만 들고 느긋하고 편안하게 창가에 서 있는 누드의 여인이 등장하는데, 그녀의 몸은 라벤더색과 장밋빛, 연녹색 얼룩들로 구현되어 있다. 분위기는 평화롭지만, 그림 맨 왼쪽에서 아주 희미한 불편함의 진동이 감지된다. 아침 노을에 연분홍으로 물든 창틀 너머

로 보이는 건물. 그 공동주택에는 창문이 세 개 있는데, 녹색 블라인드가 반쯤 내려져 있고, 안은 완전히 깜깜한 사각형이다. window의 어원이 wind-eye이기 때문이든 기능 때문이든 창문을 '눈'과 비슷한 것으로 여긴다면, 창문을 이렇게 막고 물감으로 덮어버린 것은 보여진다는 데 대한, 아마도 관찰의 대상이 되는 데 대한 불안함과 연결 지어볼 수 있을 것이다. 이는 또한 간과되거나 무시되거나 보이지 않거나 달갑지 않은 존재가 되는 데 대한 불안감이기도 할 것이다.

이런 걱정은 불길한 분위기를 풍기는 〈밤의 창문들 Night Windows〉에서 예리한 불안감으로 만개한다. 그림은 길쭉한 창 세 개로 불 켜진 방이 보이는 어떤 건물의 상층부에 중심이 맞춰져 있다. 첫 번째 창문에서는 커튼이 밖으로 부풀어오르고, 두 번째 창문에서는 분홍색 슬립을 입은 여자가 녹색 카펫 위로 몸을 굽히는데, 뒷모습이 뻣뻣하다. 세 번째 창문에는 한 겹의 천 안에서 등불이 빛나고 있지만, 보이기로는 불꽃의 벽 같다.

그림의 시점은 어쩐지 어색하다. 천장이 아니라 바닥이 보이기 때문에 명백히 위쪽에서 내려다보는 시점이다. 그런데 이 창문들은 적어도 2층 이상에 위치하므로, 보고 있는 사람이 누구든 공중에 매달린 셈이 된다. 이보다 더 그럴듯한 대답은 엘리베이터 창문에서 힐끔 훔쳐봤다는 것이다. 호퍼는 밤중에 스케치북과 색연필을 들고 엘리베이터 타기를 좋아했다. 거기서 그는 밝게 보이는 순간들, 마음의 눈에 미완의 상태로 고정될 순간들을 찾아 유리창 밖을 맹렬

히 응시했다. 어느 쪽이든 감상자—나 혹은 당신—를 낯설게 만드는 행위에 가담하게 된다. 프라이버시는 깨졌지만, 그렇다고 해서 불타는 방에서 외부로 드러난 그 여자가 덜 혼자인 것은 아니다.

이것이 도시의 모습이다. 실내에 있는 사람도 언제나 낯선 자들의 눈길에 붙잡힌다. 어디에 가든, 침대와 소파를 왔다 갔다 하든 부엌에서 돌아다니다가 냉동고 속의 방치된 아이스크림 통을 보든, 나는 알링턴가衛에, 시야를 지배하는 거대한 퀸앤 공동주택단지에, 비계로 둘러싸인 그 10층짜리 벽돌 건물에 사는 사람의 눈에 보일 수 있다. 동시에 내가 보는 사람이 될 수도 있다. 앨프리드 히치콕 감독의 영화 〈이창〉 스타일로, 내가 말 한번 나눠보지 않은 수십 명의 사람들이 일상의 자잘한 친밀함에 빠져 있는 모습을 엿볼 수 있다. 옷도 입지 않은 채 식기세척기에 그릇을 차곡차곡 넣고, 아이들 저녁을 요리하기 위해 종종걸음 치는 모습을.

정상적인 상황이라면 이런 것들이 의미 없는 호기심을 자극하는 정도를 넘어설 것이라고는 생각하지 않는다. 그러나 그해 가을 나는 정상이 아니었다. 도착하자마자 나는 남의 눈에 보인다는 문제에 대해 점점 커지는 불안을 감지했다. 나는 누가 날 봤으면 했고, 연인의 다 용인해주는 눈길이라 할 만한 그런 방식으로 포착되고 받아들여지고 싶었다. 그러면서도 위험할 정도로 노출되고 판단되는 데 지쳤다는 기분도 들었다. 특히 혼자라는 것이 어색하거나 잘못된 일로 여겨질 때, 온 사방이 연인이나 무리들로 가득할 때 그랬다. 이런 느낌은 내가 난생처음 뉴욕이라는 유리의 도시에, 염탐하

는 눈의 도시에 살고 있다는 사실을 깨달음으로써 한층 고조되었다. 그 감정은 언제나 양방향으로 동요하는, 친밀감을 향해 가면서도 위협에서 물러서는 고독에서 싹텄다.

그해 가을, 나는 계속해서 호퍼의 그림들로 돌아왔다. 마치 내가 포로이고 그 이미지들이 내가 갇힌 곳의 지도인 것처럼 끌려왔다. 그 이미지 속에 내 상태에 관한 어떤 결정적인 힌트가 담겨 있는 것처럼. 수십 개 방들을 훑어보지만 언제나 같은 장소, 〈밤을 지새우는 사람들Nighthawks〉의 뉴욕 레스토랑으로 돌아왔다. 조이스 캐럴 오츠Joyce Carol Oates가 "미국적 고독의 낭만적인 이미지 가운데 가장 통렬하고 끊임없이 복제되는 작품"[5]이라 설명한 그림이다.

서구 세계에서 그 그림의 서늘한 초록색 얼음상자 속을 힐끔 엿본 적이 없거나 병원 대기실 또는 사무실 복도에 걸려 있는 칙칙한 복제화를 본 적이 없는 사람은 많지 않으리라 생각한다. 워낙 많이 보급되어서 렌즈에 먼지가 앉듯 친숙한 물건들을 괴롭히는 묵은 때를 입은 지 오래지만 그 으스스한 힘은 여전히 존재한다.

나는 그 그림을 오랫동안 노트북 화면으로만 보아오다가 찌는 듯이 더웠던 10월의 어느 오후에 드디어 휘트니 미술관에서 직접 보았다. 그것은 갤러리 맨 뒤쪽, 인파에 가려진 채 걸려 있었다. 색깔이 굉장해, 한 여자가 말했다. 그런 다음 나는 군중 앞쪽으로 밀려나갔다. 바싹 다가가서 보니 그림 스스로 재구성되어, 내가 한 번도 보지 못한 장애물들과 변칙들로 해체되었다. 밝은 삼각형의 식당 천장은 금이 가고 있었다. 커피머신들 사이에는 한 줄기 노란색이 길

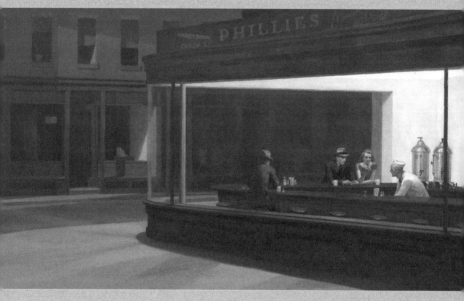

〈밤을 지새우는 사람들〉, 에드워드 호퍼, 1942

"호퍼가 그린 도시 풍경들은 고독의 핵심 체험을 복제한다.
벽에 에워싸여 고립되어 있다고 느끼는 동시에
거의 견딜 수 없을 만큼 노출되었다고 느끼게 되는 것이다."

게 흐렸다. 물감이 아주 얇게 칠해져서 리넨 화폭을 완전히 덮지 못했기 때문에, 표면에는 핀으로 찌른 듯 아주 작은 구멍들과 리넨 실선들이 잔뜩 드러나 있었다.

한 발짝 물러났다. 삐죽삐죽하거나 마름모꼴인 녹색 그림자가 보도에 내려앉고 있었다. 인간이 만들어낸 구조물 속에서 인간이 원자화되는 도시 속 소외를 이 밉살스러운 창백한 녹색만큼 강력하게 전달하는 색은 없다. 그 색은 전기가 등장함으로써 비로소 존재하게 된 색깔이며, 야행성의 도시, 유리탑의 도시, 불이 켜진 텅 빈 사무실과 네온사인의 도시와 뗄 수 없을 만큼 결합되어 있는 색이다.

검은 머리를 뒤통수에 틀어 올린 투어 가이드가 들어왔고, 관람객 한 무리가 그 뒤를 따라왔다. 그녀는 그림을 가리키면서 "보이지요? 문이 없어요"라고 말했고, 그들은 둥그렇게 둘러서서 자그맣게 감탄하는 소리를 냈다. 그녀 말이 맞았다. 간이식당은 분명 피신처이지만 출입구가 보이지 않고, 들어가거나 나올 길이 없다. 만화에 등장할 법한 진한 노란색 문이 그림 뒤쪽에 있는데, 아마 지저분한 부엌으로 이어지는 문일 것이다. 거리에서 보면 식당은 봉인되어 있다. 도시의 수족관, 유리 감방이다.

그 거무스레한 노란색 감옥 안에는 유명한 인물 넷이 있다. 말쑥한 차림의 커플, 금발을 캡 속으로 마구 밀어 넣고 흰색 유니폼을 입은 카운터의 종업원, 창문을 등지고 앉은 남자. 그의 재킷 주머니 부분은 화폭에서 가장 어두운 지점이다. 아무도 말하지 않는다. 아무도 서로를 보지 않는다. 그 식당은 고립된 자들을 위한 피신처, 구제

처인가, 아니면 도시 전역에 만연한 소통의 단절을 보여주는 도구인가? 그림의 탁월함은 그 불안정성, 분명함의 거부에 있다.

예컨대 카운터의 종업원을 보라. 그의 표정은 상냥할지도 모르고, 차가울지도 모른다. 그는 일련의 삼각형들의 중심에 서서, 야간의 커피 성찬식을 주재하고 있다. 그러나 그 또한 갇혀 있지 않은가? 꼭짓점 하나는 화폭 끝에서 잘려 나갔지만, 너무 급격히 좁아지기 때문에 출입구나 통로가 들어설 여백이 있을 법하지 않다. 이것은 호퍼가 매우 능숙하게 만들어내는 섬세한 기하학적 부조화 가운데 하나로, 그는 이 부조화를 통해 감상자에게 사로잡혔다는 느낌과 경계심, 매우 깊은 불편함의 감정을 점화한다.

또 다른 건 없던가? 나는 땀이 밴 샌들을 신고 벽에 기대서서, 간이식당 안에 있는 것들을 하나씩 꼽아보았다. 흰색 커피잔 셋, 푸른색 테두리의 빈 유리컵 둘, 냅킨꽂이 둘, 소금병 셋, 후추병 하나, 아마 설탕과 케첩인 듯한 것들. 천장에서는 노란색 빛이 퍼지고 있다. 거무스레한 녹색 타일(호퍼의 아내 조는 그의 그림 목록을 정리하는 공책에 '비취색의 선명한 줄무늬'[6]라고 썼다). 달러 지폐와 같은 색깔의 삼각형 그림자가 모든 곳에 가볍게 떨어지고 있다. 식당 위쪽의 갈색 광고판에는 필리스 아메리칸 시가가 '단돈 5센트Only 5cs'라는 문구가 낙서처럼 조잡하게 쓰여 있다. 길 건너편 상점 창문에는 녹색 금전 등록기가 있지만 진열된 상품은 없다. 녹색에 또 녹색, 유리에 또 유리. 오래 들여다볼수록 불안을 점점 더 키우는 분위기다.

창문은 가장 기묘한 부분이다. 식당과 길거리를 갈라놓는 유리

벽, 스스로를 등진 것처럼 비뚤게 휘어진 물건. 이 창문은 호퍼의 작품에서 특이한 존재다. 그는 평생 수백 수천 장의 창문을 그렸지만, 이 그림 말고 다른 그림의 창문들은 단순히 그 안을 들여다보게 하는 구멍일 뿐이었다. 반사된 형태를 표현한 경우는 있지만 그가 유리 자체, 그 물리적 양면성을 그린 것은 이 그림뿐이다. 여기서 유리는 견고하면서도 투명하고 물질적이면서도 덧없다. 다른 곳에서 그가 시도해본 것들을 한데 모아 감금과 노출이라는 한 쌍의 메커니즘을 하나의 강력한 상징 속에 녹여냈다. 식당의 환한 실내를 응시하면서 고독을 느끼지 않기는 불가능하다. 배제된다는 것이 어떤 기분인지, 서늘한 대기 속에 혼자 서 있는 것이 어떤 기분인지 순식간에 맛보지 않을 수 없었다.

<p style="text-align:center">*</p>

　냉정한 재단자인 사전에 따르면 고독하다lonely라는 단어는 고립됨으로써 야기되는 부정적인 감정으로, 홀로lone · 혼자alone · 단독solo이라는 것과 구별되는 감정적 성분으로 정의된다. 무리나 사회에 속하지 못한 데서 오는 낙담, 혼자라는 생각으로 인한 슬픔, 외따롭다는 감정이다. 그렇지만 고독이 반드시 심리학자들이 말하는 사회적 고립과 결핍처럼 외적이거나 객관적으로 함께하는 무리가 없다는 것과 연결되지는 않는다. 무리와 어울리지 않고 자신의 삶을 사는 사람이 모두 고독한 것은 아니며, 또 한편으로는 연인이 있거나

친구들에 둘러싸여서도 깊은 고독을 맛볼 수 있다. 거의 2천 년 전에 에픽테토스가 썼듯이, "인간이 홀로 있다고 고독한 것은 아니다. 많은 사람 속에 있다고 고독하지 않은 것은 아닌 것처럼."

그런 감각이 생기는 것은 부재가 감지되거나 친밀함이 부족하기 때문이며, 그 감정의 고저는 불편함에서 장기적이고 견딜 수 없는 고통에 이르기까지 다양하다. 1953년에 정신과 의사이자 정신분석학자인 해리 스택 설리번Harry Stack Sullivan이 내놓은 고독의 정의는 지금도 유효하게 통용된다. 그것은 "인간적 친밀함의 필요가 부적절하게 방사되는 것과 연결되는, 지독하게 불쾌하고 강력한 체험"[7]이다.

그런데 설리번의 연구에서 고독은 그저 지나치듯 언급될 뿐이며, 고독의 진정한 개척자는 독일의 정신과 의사 프리다 프롬-라이히만Frieda Fromm-Reichmann이다. 프롬-라이히만은 직업적으로는 거의 대부분 미국에서 활동했는데, 조앤 그린버그Joanne Greenberg*가 10대에 자신이 겪은 정신분열증과의 투쟁 과정을 소재로 쓴 반자전적 소설인 《난 너에게 장미정원을 약속하지 않았어I Never Promised You a Rose Garden》에 나오는 심리치료사 프리드 박사로 대중문화 속에 기억되었다. 프롬-라이히만이 1957년 메릴랜드에서 세상을 떠났을 때 책상 위에는 미완의 메모 더미가 있었는데, 그 메모들은 나중에 편집되어 〈고독에 관하여On Loneliness〉로 출판되었다. 이 글은 정신과 의사 또는

* 1932년에 태어난 미국의 작가. 프롬-라이히만이 근무한 메릴랜드의 체스트넛 로지 병원에서 3년간 정신과 치료를 받았다.

정신분석가가 고독을 우울이나 불안이나 상실과 별개로, 그리고 그보다 근본적으로 더 파괴력이 강한 독자적인 체험으로 다룬 최초의 시도 가운데 하나다.

프롬—라이히만은 고독을 본질적으로 까다로운 주제, 서술하기 힘들고 명백히 규정하기 힘든 주제, 하나의 과제로서 천착하기도 힘든 주제로 보고는 건조한 말투로 이렇게 지적했다.

고독에 관해 생각을 다듬어보려는 저자는 용어 측면에서 심각한 장애물을 만난다. 고독은 사람들이 무슨 수를 써서든 피하려고 애쓰는 고통스럽고 끔찍한 경험인 것 같다. 이 기피증에는 그 주제의 명백한 과학적 규정을 꺼리는 정신과 의사들의 이상한 태도도 포함된다.[8]

그녀는 지그문트 프로이트Sigmund Freud와 아나 프로이트Anna Freud, 롤로 메이Rollo May*에게서 수집한 얼마 안 되는 자료들을 선별했다. 프롬—라이히만이 볼 때 이런 자료 가운데 대다수가 상이한 유형의 고독을 뭉뚱그려, 일시적이거나 상황적인 고독—이를테면 상실의 고독, 어린 시절에 애정을 충분히 받지 못한 탓에 야기되는 고독 같은 것—을 감정적 고립의 더 깊고 다루기 어려운 형태와 뒤섞어버린다.

* 미국의 실존주의 심리학자로 실존주의 정신분석학을 주창했다. 《사랑과 의지Love and Will》《불안의 의미The Meaning of Anxiety》 등을 썼다.

후자에 속하는 황폐한 상태를 그녀는 이렇게 해석한다. "본질적인 형태의 고독은 그것을 겪는 사람이 알려줄 수 있는 성질의 것이 아니다. 뿐만 아니라 알려줄 수 없는 여느 감정 체험들과 달리 그것은 공감을 통해 공유될 수도 없다. 제1 인물의 고독이 밖으로 표출될 때 주위에 불안을 조성하는 성향 때문에 제2 인물의 공감 능력이 저하될 수도 있다."[9]

이 부분을 읽었을 때 나는 몇 년 전 영국 남부의 어느 역에 앉아 아버지를 기다리던 일이 떠올랐다. 날씨는 화창했고, 좋아하는 책을 갖고 있었다. 잠시 뒤 한 노인이 내 옆에 와서 앉더니, 자꾸 말을 걸었다. 나는 함께 이야기할 마음이 없었으므로, 몇 마디 의례적인 인사말을 주고받은 뒤 내 대답은 점점 짧아졌다. 마침내 그는 여전히 웃음 지으며 일어서서 멀어져갔다. 그때 내가 보인 불친절한 태도를 항상 부끄러워했지만, 그의 고독이 뿜어내는 힘에 짓눌리던 느낌을 한 번도 잊어버린 적이 없다. 관심과 애정을 보여달라는 요구, 자기 말이 남에게 들리고 몸이 닿고 눈에 보여지고 싶어 하는 압도적이고 감당하기 힘든 요구였다.

이런 상태의 사람들에게 응답하기는 힘들지만, 거기에서 벗어나는 것은 더 힘들다. 고독은 워낙 부끄러운 체험처럼 느껴지고 우리가 누려야 한다고 믿는 삶과 너무나도 상반되기 때문에, 점점 더 허용될 수 없는 것이 되어버린다. 마치 금기와도 같아서 고독을 고백했다가는 사람들이 필시 몸을 돌려 달아날 것만 같다. 프롬-라이히만은 이런 소통 불가능성의 쟁점으로 계속 돌아오면서, 극도로 심

각한 고독에 시달리는 환자들도 이 주제를 건드리기를 지독하게 싫어한다고 지적한다. 그런 예로 정신분열증을 앓는 여성 환자가 있었다. 그녀는 깊고 절망적인 고독의 경험에 대해 의논하기 위해 정신과 의사를 찾아왔다. 여러 번 헛되이 애쓰다가 마침내 그녀는 폭발했다. "난 사람들이 왜 지옥을 뜨겁고 불이 타오르는 곳으로 묘사하는지 모르겠어요. 지옥은 그렇지 않아요. 지옥은 사람들이 얼음덩이 속에 고립된 채 얼어붙어 있는 곳이에요. 난 그런 곳에서 살아왔어요."[10]

나는 블라인드를 반쯤 내리고 침대에 앉아 이 글을 처음 읽었다. 그러다가 '얼음덩이'라는 단어 밑에 볼펜으로 구불구불하게 밑줄을 그었다. 나도 그때 얼음 속에 갇히거나 유리에 둘러싸인 것 같은 기분을 자주 느꼈다. 그런 상태를 나는 너무나 명료하게 파악할 수 있었지만, 내가 원하는 종류의 접촉을 하거나 나 스스로를 자유롭게 풀어줄 능력이 부족했다. 위층에서는 뮤지컬 음악이 다시 들려왔고, 나는 페이스북을 헤맸고, 흰 벽들은 나를 죄어왔다. 내가 〈밤을 지새우는 사람들〉에 그토록 붙들렸던 것도 당연하다. 녹색 유리의 방, 빙산의 색깔.

프롬-라이히만이 세상을 떠난 뒤, 다른 심리학자들도 서서히 그 주제에 관심을 쏟았다. 1975년에 사회과학자 로버트 와이스는 세기적 연구인 《고독: 감정적·사회적 고립의 경험Loneliness: The Experience of Emotional & Social Isolation》을 수정해 펴냈다. 그 또한 그 주제가 소홀히 다루어져왔음을 인정하면서 글을 시작했으며, 고독은 대체로 사회과

학자보다는 작사가들이 자주 사용해온 단어라고 비꼬듯이 지적했다. 그는 고독이 그 자체로 불안하게 할 뿐만 아니라—그는 고독을 사람들을 "홀리는" 어떤 것, "유별나게 끈질긴" 것, "영혼에 끼치는 거의 무시무시한 고통"으로 묘사한다[11]—그 여파가 일종의 자기방어적인 기억상실을 유발하기 때문에 공감을 저해한다고 느꼈다. 때문에 어떤 사람이 더는 외롭지 않을 때 고독이 어떤 느낌인지 기억해내려면 애를 써야 한다는 것이다.

그들이 예전에 외로웠다면 이제 그들은 그 고독을 경험했던 자아를 이해할 길이 없다. 뿐만 아니라 상황이 그런 식으로 유지되는 편을 선호할 가능성이 매우 크다. 그 탓에 그들은 지금 고독한 사람을 이해하지 못하고 짜증 섞인 반응을 보이기 쉽다.

정신과 의사와 심리학자도 거의 공포증에 가까운 이런 혐오의 영향을 받지 않을 수 없다고 와이스는 생각했다. 그들 또한 "모든 사람의 일상생활에 잠재되어 있는 고독에 의해" 마음이 불편해질 가능성이 많다. 그 결과로 일종의 희생자 탓하기가 벌어진다. 즉 고독한 사람에게 거부감을 느끼는 데는 이유가 있다는 생각, 그들이 너무 소심하거나 매력이 없어서 또는 자기연민이 너무 강하고 자아도취가 심해서 그런 상황을 자초했다고 보는 것이다. 그는 전문가와 일반인 관찰자 모두가 곰곰 생각하는 모습을 상상한다. "고독한 자들은 왜 변하지 못하는가? 그들은 고독에서 비뚤어진 만족감을 찾는

게 분명하다. 고독은 그것이 안겨주는 고통에도 불구하고 자기방어적인 고립을 계속 이어가게 하거나, 아니면 만나는 사람들이 동정할 수밖에 없게 하는 감정적 장애를 제공하는 모양이다"라고.

사실 와이스가 계속 보여주는 것처럼 고독에는 그 체험을 끝내고 싶은 강한 욕구가 검증각인처럼 새겨져 있다. 그것은 순전한 의지력이나 그저 더 노력하는 것만으로는 실현할 수 없고, 오로지 친밀하게 연결된 관계를 개발함으로써만 실현할 수 있다. 이는 말하기는 쉽지만 실행하기는 훨씬 어렵다. 특히 상실이나 고립된 상태 또는 편견 때문에 고독을 느끼는 사람들, 타인들의 사회를 향한 갈망뿐만 아니라 공포나 불신을 품을 이유도 있는 사람들에게는 더욱 그렇다.

와이스와 프롬-라이히만은 고독이 고통스럽고 소외감을 느끼게 한다는 것을 알았지만 어떤 식으로 영향을 끼치게 되는지는 몰랐다. 현대의 연구는 무엇보다 이 분야에 집중했으며, 고독이 인체에 미치는 영향을 이해하려는 과정에서 그것을 떼어버리기가 얼마나 지독하게 어려운지를 밝히는 데도 성공했다. 지난 10년 동안 존 카치오포John Cacioppo와 그의 시카고대학 팀이 수행한 연구에 따르면, 고독은 개인이 사회적 상호작용을 이해하고 해석하는 능력에 심각한 영향을 주어 파괴적인 연쇄 반응을 일으키고, 그로 인해 주변으로부터 더욱 멀어지게 만든다.

고독을 경험하게 되면 사람들은 심리학자들이 사회적 위협에 대한 과민경계심hypervigilance for social threat이라 부르는 것을 작동시킨다. 이

는 와이스가 1970년대에 처음 가정한 현상이다. 저도 모르게 빠져든 이 상태에서 개인들은 점점 더 부정적인 기준에 따라 세계를 살아가는 경향이 생기며, 무례함·거부·마찰을 예상하고 기억해두게 되며, 온화하고 친밀한 상호작용보다 그런 것들에 더 무게를 두고 신경 쓰게 된다. 이 때문에 악순환이 생겨 고독한 사람은 점점 더 고립되며, 의심이 많아지고 위축되는 것은 물론이다. 그리고 과민경계심은 의식적으로 인지되지 않기 때문에 그런 편견을 바로잡기는 커녕 알아차리는 것조차 쉽지 않다.

이 말은 곧 외로워질수록 사회적 흐름을 읽는 숙련도가 점점 떨어진다는 것을 뜻한다. 타인에게 닿고 싶은 마음이 아무리 절실해도 고독은 곰팡이가 피고 물때가 끼듯 접촉을 방해하는 방어막을 두른다. 고독은 저절로 자라나 스스로를 확대하고 영속화한다. 한번 시동이 걸리면 멈추기가 결코 쉽지 않다. 이런 것이 내가 비판에 갑자기 과민해지고 끝없이 노출된 듯한 기분에 휩싸이고 샌들을 터덜거리면서 익명의 존재로 거리를 걸어가는 동안에도 주눅이 들었던 이유다.

그와 동시에 신체의 적색 경보 상태는 아드레날린과 코르티솔의 분출로 유발된 일련의 생리적 변화를 가져온다. 이런 것들은 투쟁 또는 도피 호르몬으로, 유기체가 외적 스트레스 요인에 반응하는 것을 도와준다. 그러나 스트레스가 일시적이 아니라 만성적일 때, 여러 해 지속될 때, 또 떨쳐낼 수 없는 어떤 것에 의해 야기되었을 때, 이러한 생화학적 변화는 신체에 난동을 일으킨다. 고독한 사

람은 불안하게 얕은 잠을 자기 때문에 잠이 지닌 회복 능력이 줄어든다. 고독은 혈압을 올리고, 노화를 재촉하며, 면역체계를 약화하고, 인지 능력을 퇴화시킨다. 2010년의 어느 연구에 따르면 고독은 질병과 사망률의 증가를 예고하는데, 이는 고독이 죽음으로 이어질 수 있다는 말을 품위 있게 표현한 것이다.

처음에는 이런 병적 상태의 증가가 고립의 실질적인 결과로 인해 나타난다고 여겨졌다. 보살핌의 결여, 스스로 먹고 영양분을 보충할 능력이 잠재적으로 감소하기 때문이라고. 그런데 실제로 그런 신체 상태를 만드는 것은 그냥 혼자라는 단순한 사실이 아니라 고독의 주관적 체험이라는 게 거의 확실해 보인다. 감정 자체가 스트레스를 안겨준다. 우울함을 폭포수처럼 쏟아지게 만드는 감정 자체가 문제다.

*

호퍼가 이런 점들을 알았을 리는 없다. 어쩌면 내심으로는 응당 알았을 수도 있겠지만. 그런데도 수많은 그림에서 그는 잡아 가두는 동시에 노출하는 텅 빈 벽과 열린 창문이라는 편집증적 건축의 시뮬라크르simulacrum*를 통해 고독이 어떻게 보이는지뿐만 아니라

* 실제로 존재하지 않는 대상물을 존재하는 것처럼 만들어놓은 인공물. 또는 있을 것 같은 대상의 비실재성을 나타내는 재현물.

어떻게 느껴지는지를 전달한다.

화가가 그림의 대상들을 개인적으로 알고 있으리라고 보거나, 그들이 자기 시대의 지배적인 분위기와 관심사의 단순한 목격자만은 아닐 것이라고 짐작하는 것은 순진한 노릇이다. 그렇기는 해도 〈밤을 지새우는 사람들〉을 볼수록 호퍼라는 인물에 대한 궁금증이 커졌다. 그가 이렇게 말하기도 했으니까. "사람이 곧 작품이다. 어떤 것이 무無에서 나오지는 않는다."[12] 이 그림은 감상자를 특별하고 낯선 시점으로 이끈다. 이 그림은 어디에서 왔는가? 호퍼 자신이 겪은 도시, 친밀성, 갈망의 체험은 어떤 것이었는가? 그는 고독했는가? 어떤 사람이기에 그런 세계를 볼 수 있었는가?

호퍼는 인터뷰를 싫어해서 평생 자신의 삶에 관한 문자 기록은 최소한으로밖에 남기지 않았다. 그러나 사진은 자주 찍혔기 때문에 1920년대에 밀짚모자를 쓰고 어색해하는 소년일 때부터 위대한 예술가가 된 1950년대의 모습까지 찾아볼 수 있다. 거의 대부분 흑백인 이런 사진에서 강렬한 폐쇄성, 그 자신 안에 깊숙이 자리해 접촉을 꺼리고 무척 조심스러워하는 성격이 드러난다. 그가 서거나 앉은 자세는 언제나 좀 어색한데, 키 큰 남자들이 대개 그렇듯 등이 살짝 굽었고 긴 팔다리가 불편하게 놓였다. 그는 어두운 색 슈트를 입고 타이를 매거나 트위드 스리피스 정장을 입었다. 그의 긴 얼굴은 가끔 찌푸려 있고, 가끔 방어적이며, 가끔 조금 즐거운 기색이 슬쩍 보이고 불현듯 찾아와서 갑자기 무장해제시키는 비난조의 재치가 깃들어 있다. 사람들과 교류가 별로 없고, 세상을 그리 편하게 대하

는 사람이 아니라는 결론을 내릴 수 있다.

사진은 모두 말이 없지만 유난히 더 말이 없는 사진들이 있는데, 이런 초상은 어느 모로 보든 호퍼의 가장 두드러진 특징인 말에 대한 어마어마한 저항감을 확인해준다. 그것은 조용함, 침묵과는 다르다. 더 강력하고 더 공격적이다. 그런 특성은 인터뷰할 때 인터뷰어가 그의 마음을 열고 말문을 열게 하지 못하는 장벽으로 작용한다. 그가 말을 하는 것도 단지 질문을 피해 가기 위해서일 때가 많다. 그는 자주 "기억이 나지 않습니다" 또는 "내가 왜 그랬는지 모르겠습니다"라고 말한다. 그는 무의식적이라는 단어를 자주 썼는데, 이는 인터뷰어가 그의 그림 속에 스며들어 있다고 믿는 어떤 의미든 그것을 회피하거나 반박하기 위한 방법이었다.

1967년에 세상을 떠나기 직전 그는 평소와 달리 브루클린 미술관과 긴 인터뷰를 했다. 당시 여든네 살이던 그는 미국 최고의 현역 리얼리즘 화가였다. 언제나처럼 그의 아내가 함께했다. 조는 지독한 방해꾼으로, 틈만 생기면 끼어들어 공백을 채웠다. 대화(녹음되고 문서화되기도 했지만 전체가 공개된 적은 한 번도 없다)는 내용뿐만 아니라 그것이 드러내는 호퍼의 복잡한 원동력, 즉 그들의 친밀하면서도 적대적인 결혼생활이라는 측면에서도 의미심장했다.

인터뷰어는 에드워드에게 그림의 주제를 어떻게 선택하는지 물었다. 그 질문은 언제나처럼 그를 괴롭히는 것 같았다. 그는 주제를 선택하는 과정은 복잡하고 설명하기가 매우 어렵지만, 주제에 무척 관심이 끌려야 한다고, 그렇기 때문에 완성되는 그림이 한 해에 한

두 점밖에 안 되는 것 같다고 말한다. 여기서 그의 아내가 끼어든다. "전 이이의 삶에 관한 사실들을 말할게요. 열두 살 때 이이는 키가 193센티미터였어요."[13] 호퍼가 말한다. "열두 살은 아니었어. 열두 살은 아니었다고." "그래도 당신 어머니가 그렇게 말했어. 그리고 당신도 그랬고. 그런데 이제 와서 말을 바꾸네. 어유, 당신이 날 반박하네. …… 이분이 우리를 원수 사이라고 생각하겠어요." 인터뷰어가 작은 소리로 부인하자, 조는 계속해서 남편의 학생시절을 설명한다. 풀잎처럼 길고 말랐으며, 워낙 허약했기 때문에 심술궂고 나쁜 아이들과 문제를 일으키지 않으려고 애썼다고 말한다.

하지만 그 때문에 이이는 왠지 부끄럼을 타게 됐어요. …… 이이는 학교에서 대열 앞에 서야 했어요. 키가 제일 크니까요. 아, 그런데 이이는 그걸 정말 싫어했어요. 이이 뒤쪽에 있던 나쁜 아이들, 그들은 이이를 엉뚱한 방향으로 밀어버리려고 애썼지요.

"부끄러움을 타는 건 유전이야." 호퍼는 말하고, 그녀는 대답한다. "글쎄, 난 상황도 영향을 미친다고 봐요. …… 이이는 한 번도 자기 이야기를 하고 싶어 한 적이 없어요." 그 말에 호퍼가 끼어들면서 말한다. "나에 관한 이야기라면 그림 속에서 하고 있다고." 그리고 조금 뒤에 다시 말한다. "나는 미국의 풍경을 그리려고 한 적이 한 번도 없다고 생각합니다. 나 자신을 그리려고 했지요."

그는 드로잉에 재능이 있었다. 19세기 막바지에 뉴저지에서, 교

양은 있지만 사이는 별로 좋지 않은 부모의 외동아들로 살던 소년 시절부터 그랬다. 드로잉의 선은 아름답고 자연스러웠지만, 동시에 그가 평생 그렸던 추한 캐리커처에서 특히 잘 드러나는 심술궂은 요소가 있었다. 한 번도 전시되지는 않았지만 게일 러빈Gail Levin*이 쓴 그의 전기에서 자주 불쾌한 기분을 안기는 이런 드로잉을 볼 수 있는데, 호퍼는 자신을 해골 같은 형상으로, 여자들의 손에 놀아나거나 그들이 주고 싶어 하지 않는 어떤 것을 조용히 갈구하는 길쭉한 골격과 찡그린 얼굴로 표현했다.

열여덟 살 때 호퍼는 뉴욕의 미술학교에 들어갔다. 거기서 그는 로버트 헨리Robert Henri에게 배웠는데, 헨리는 애시캔 화파Ashcan School로 알려진 불쾌한 현실을 그대로 보여주는 도시 리얼리즘의 대표적인 주창자였다. 호퍼는 우수한 학생이었고 칭찬도 많이 받았으며, 아니나 다를까 학교에 오래 남아 있었다. 그는 스스로를 독립한 어른의 삶으로 완전히 내던질 의지가 부족했다. 1906년 그의 부모는 파리 여행 경비를 대주었는데, 그곳에서 그는 혼자 방에 틀어박혀 당시 그 도시에 있던 어떤 화가도 만나지 않았다. 당대의 추세나 유행에 관심이 전혀 없었기 때문인데, 그는 이런 태도를 평생 유지한다. "거트루드 스타인의 소문을 들었어."[14] 그는 나중에 이렇게 회상했다. "하지만 피카소 이야기를 들은 기억은 전혀 없어." 대신에 그는 길거리를 돌아다니고, 강변에서 그림을 그리거나 창녀들과 보행

* 미국의 역사가·전기작가·미술사가·여성학자로, 에드워드 호퍼 연구자이기도 하다.

자들을 스케치하며 시간을 보내고, 온갖 다양한 머리 모양과 여자들의 다리와 멋진 깃털모자를 그렸다.

뉴욕 수련 시절에 좋아하던 음울한 갈색과 검은색 그림 이후, 파리에서 그는 인상파의 사례를 따라 자기 그림을 열어젖히고 빛을 들여놓기 시작했다. 또 원근법을 가공하는 법도 배워, 닿을 수 없는 곳에 닿는 다리, 양쪽 방향에서 동시에 내리쬐는 햇빛처럼 사소한 불가능성을 장면 속에 만들어 넣었다. 인간은 길게 늘어지고, 건물들은 수축되고, 현실의 구조가 미세하게 어긋난다. 이렇게 그는 올바르지 않음을 만듦으로써, 흰색, 회색, 탁한 노란색 물감을 조금씩 찍어 발라 그런 것을 그림으로써 감상자를 불안정하게 흔들었다.

두어 해 동안 유럽과 미국을 왕래하던 그는 1910년 드디어 맨해튼에 영구히 정착했다. "돌아왔을 때 이곳은 지독하게 조잡하고 날것처럼 보였다."[15] 수십 년 뒤 그는 이렇게 기억했다. "유럽에서 헤어나는 데 10년이 걸렸다." 그는 뉴욕에, 그 미친 듯한 속도에, 가차없는 부의 추구에 충격을 받았다. 사실 곧 돈이 큰 문제가 되었다. 그의 그림에 흥미를 보이는 사람은 아무도 없었으므로 진부한 주문 작업을 싫어하면서도 오랫동안 삽화가로 근근이 생계를 이었고, 전혀 가치 있다고 생각하지 않는 작업을 위해 포트폴리오를 들고 온 시내를 돌아다니며 내키지 않는 영업사원 노릇을 해야 했다.

미국에서 활동하던 초반에는 인간관계도 넓지 않았다. 여자친구도 없었지만, 잠깐씩 여기저기서 사귄 사람은 있었을 것이다. 가까운 친구는 없었고, 가족과는 이따금 연락만 했다. 동료와 지인은 있

었지만 사랑이 현저하게 부족한 생활이었고, 독립성이 강했으며 버려진 덕목인 프라이버시 또한 중요시했다.

이런 식의 격리 감각, 대도시에 혼자 있다는 감각이 그의 그림에서 곧 표면 위로 올라오기 시작했다. 1920년대 초에 그는 진정 미국적인 화가로, 유럽에서 유행하는 추상화풍이 스며들고 있음에도 고집스럽게 리얼리즘을 고수하는 화가로 이름을 알리기 시작했다. 그는 뉴욕이라는 현대적인 전기電氣 도시에 살고 있는 매일매일의 경험을 표현하기로 결심했다. 처음에는 에칭으로 작업하다가 나중에는 물감을 썼고, 비좁고 걱정스럽고 가끔은 매혹적인 도시 생활의 체험을 담은 뚜렷한 이미지들을 만들어내기 시작했다.

그가 그린 창문 너머로 보이는 여자들, 어질러진 침실, 긴장된 실내 같은 장면들은 맨해튼을 오래오래 걸어 다니는 동안 온전하게 또는 절반쯤 본 것들을 토대로 즉흥적으로 만든 것이다. "그런 이미지는 사실에 기반을 두는 것은 아닙니다."[16] 훨씬 뒤에 그는 이렇게 말했다. "실제로 존재하는 것은 아주 적을 겁니다. 외출했을 때 어느 아파트를 보고 길거리에 선 채로 그걸 그릴 수는 없지만, 도시에서 암시를 받은 것은 많습니다." 또 다른 곳에서는 이렇게 말한다. "실내 자체가 주 관심 대상이었습니다. …… 그것은 내게 그토록 흥미를 불러일으키는 뉴욕이라는 도시의 한 조각입니다."[17]

군중은 당연히 도시의 대표적인 특징이지만, 그가 그린 도시 가운데 어느 것에도 군중은 보이지 않는다. 대신에 고립의 체험에 집중되어 있다. 혼자 있는 사람이나 어색하고 소통 없는 커플 같은. 나

중에 히치콕이 호퍼 스타일의 영화 〈이창〉에서 제임스 스튜어트에게 연기하게 할 그런 제한적이고 관음증적인 관점이다. 그 영화 역시 도시의 삶이 지닌 위험한 시각적 밀접성, 과거에는 사적인 공간이었던 곳에 있는 낯선 이들을 탐색할 수 있게 되는 체험을 다룬다.

여러 인물 중에서도 제임스 스튜어트가 맡은 제프리스라는 배역은 그리니치빌리지에 있는 자기 아파트에서 호퍼의 그림 속 인물이 그대로 빠져나왔다고 해도 과언이 아닐 여성 두 명을 지켜본다. 미스 토르소는 섹시한 금발이지만 그녀의 인기는 처음에 생각했던 것보다 얄팍하다. 미스 론리하츠는 불행하고 별 매력 없는 노처녀로, 동반자를 구하지도 못하고 홀로 있음에 만족하지도 못하는 상황을 계속 보여준다. 그녀는 상상 속 연인에게 저녁식사를 차려주고, 울고, 술로 스스로를 위로하며, 낯선 남자를 만났다가 그가 너무 치근대자 싸워서 보내버린다.

어느 처절한 장면에서 제프리스는 론리하츠가 거울 앞에서 단장을 하고, 에메랄드그린색 정장을 입고, 커다란 검은색 선글라스를 쓴 다음 어떻게 보이는지 살펴보는 모습을 줌렌즈로 지켜본다. 그 행동은 매우 개인적이며, 관객에게 보여주기 위한 것이 아니다. 그녀가 부지불식간에 드러내는 것은 그토록 공들인 차림이 아니라 자신의 갈망과 약점, 호감을 사고 싶은 욕망, 여성으로서의 주요 교환가치가 점점 줄어드는 데 대한 두려움이다. 호퍼의 그림에는 그녀와 비슷한 여자가 아주 많다. 여성이라는 사실과 충족할 수 없는 외모 기준에 얽매인, 갈수록 더 유독해지고 나이 들수록 목을 조르는

듯한 고독에 사로잡힌 것처럼 보이는 여자들.

그런데 제프리스의 연기가 호퍼의 전형적인 응시, 차분하고 호기심 어리고 초연한 응시를 보여준다면, 히치콕 또한 관음증이 어떻게 감상 대상과 감상자 모두를 고립시키는지 보여주려고 애쓴다. 〈이창〉에서 관음증은 친밀성에서 도피하는 것으로, 진정한 감정적 요구로부터 한 발짝 비켜나는 방법으로 소개된다. 제프리스는 개입하기보다는 지켜보는 쪽을 선호한다. 그의 강박적 탐색은 여자친구나 그가 엿보는 대상인 이웃들로부터 감정적으로 초연할 수 있는 방법이다. 그가 시간과 노력을 들여, 비유적으로뿐만 아니라 문자 그대로 가담하게 되는 과정은 느리고 점진적이다.

타인 엿보기를 좋아하는 호리호리한 남자, 자신의 삶에 피와 살로 된 진짜 여자를 받아들이는 법을 배워야 하는 남자. 〈이창〉이 거울처럼 비추고 또 흉내 내는 내용은 호퍼의 그림에 담긴 것 이상이다. 그것은 또한 그의 감정적인 삶의 윤곽을, 캔버스 위 물감칠과 오랜 세월 되풀이하여 그려진 장면에 표현된 것뿐만 아니라 실제 삶에서 겪었던 초연함과 필요 사이의 갈등을 보여준다.

1923년에 호퍼는 미술학교에서 함께 공부했던 여자를 다시 만났다. 조라고 알려진 조지핀 니비슨Josephine Nivison은 몸집이 작고 열정적인 여자였다. 말이 많고 성격이 급하고 사교성 좋은 조는 부모가 세상을 떠난 뒤 웨스트빌리지에서 혼자 살아왔는데, 화가로서 열심히 노력했지만 돈은 절박하게 부족했다. 프랑스 문화를 향한 애정이라는 공통점으로 연결된 그들은 그해 여름에 드문드문 만나기 시작했

다. 이듬해에 그들은 결혼했다. 그녀는 마흔한 살이었으며, 그는 곧 마흔두 살이었다. 두 사람 모두 관습적인 결혼연령을 한참 넘어선 나이였으니, 둘 다 영영 독신으로 살아갈 확률이 높다고 생각했을 것이다.

호퍼 부부는 1967년 봄에 에드워드가 사망할 때까지 헤어진 적이 없었다. 두 사람은 서로에게 깊이 얽힌 커플이었지만, 성격이며 외형까지 너무나 극단적으로 달랐기 때문에 가끔은 남성과 여성의 차이를 대비시키는 캐리커처처럼 보이기도 했다. 조가 자신의 작은 아파트를 포기하고 아주 조금 나은 환경인 에드워드의 워싱턴스퀘어 집으로 옮겨가자마자, 이전에는 그토록 열렬히 추구하고 수호하던 그녀 자신의 경력은 거의 무에 가깝도록 시들어버렸다. 이따금 부드럽고 인상파적인 그림 두어 점을 내고, 가끔 그룹 전시회에 참가하는 정도였다.

부분적으로 그 이유는 조가 상당한 에너지를 남편의 작업을 살피고 양성하는 데 쏟았기 때문이다. 그의 서신을 처리하고 대출금을 신청하고 그를 부추겨 그림을 그리게 하는 것이 그녀의 일이었다. 그녀는 또 그의 화폭에 담기는 모든 여자의 모델이 되겠다고 자원하여 포즈를 취했다. 1923년 이후 그림에 나오는 모든 사무실 직원과 도시 여자는 조를 모델로 했다. 때로는 정장 차림이었고, 때로는 누드였고, 때로는 얼굴을 알아볼 수 있었고, 때로는 완전히 재구성되었다. 1939년 작품 〈뉴욕 영화관 New York Movie〉에서 생각에 잠겨 벽에 기대서 있는 키 큰 금발의 좌석 안내원, 1941년 작품 〈누드

쇼 Girlie Show〉에서 다리가 늘씬한 빨강 머리 벌레스크 댄서를 그릴 때도 조가 모델이 되었다. 조는 "난로 앞에서 실오라기 하나 걸치지 않고, 오로지 하이힐만 신은 무희 포즈"[18]를 취했다.

모델로서는 좋지만, 라이벌로서는 안 된다. 조의 경력이 와해된 또 다른 이유는 호퍼가 그녀의 경력이 쌓이는 것을 필사적으로 반대했기 때문이다. 에드워드는 그저 조의 작업을 지원하지 않는 정도가 아니라 작품 활동을 할 의사를 꺾기 위해 꽤 적극적으로 행동했고, 그녀의 얼마 안 되는 작품을 조롱하고 폄하했으며, 그림 그릴 여건을 제한하려고 매우 독창적이고도 악의적으로 행동했다. 조의 미출판 일기를 면밀히 살펴 쓴 게일 러빈의 아주 흥미롭고 엄청나게 자세한 《에드워드 호퍼: 내밀한 전기 Edward Hopper: An Intimate Biography》에서 가장 충격적인 내용 가운데 하나는 수시로 악화되고 난폭해지는 호퍼 부부의 관계였다. 그들은 자주 싸웠는데, 그녀의 그림을 대하는 호퍼의 태도와 직접 차를 운전하겠다는 조의 요구가 주요 원인이었다. 이 두 가지는 모두 자율성과 힘의 잠재적 상징이다. 몸싸움도 일어났다. 주먹질, 뺨 때리기, 할퀴기, 침실 마룻바닥에서 품위 없이 치고받느라 멍뿐만 아니라 감정적인 상처까지 남았다.

러빈이 주장하듯이 조 호퍼의 작품이 어떤지 평가하기는 거의 불가능하다. 그녀의 작품 가운데 살아남은 것이 거의 없기 때문이다. 에드워드는 모든 것을 아내에게 맡겼는데, 그가 가장 가깝게 인연을 맺어 온 휘트니 미술관에 그의 작품을 기증하라고 부탁했다. 그녀는 결혼한 순간부터 자신이 그곳 큐레이터들에게 보이콧당하는

존재임을 알았겠지만, 호퍼가 죽은 뒤 그의 작품뿐만 아니라 자신의 작품도 대부분 그곳에 기증했다. 그녀의 불안감에는 근거가 없지 않았다. 조가 세상을 떠난 뒤 휘트니 미술관은 그녀의 그림을 전부 버렸다. 한편으로는 그 작품들이 썩 뛰어나지 못했기 때문이었을 테고, 다른 한편으로는 그녀가 평생 그토록 통렬하게 비난했듯 여성 미술에 대한 조직적 폄하 탓도 있었을 것이다.

호퍼가 자기 아내를 탄압하고 검열하기 위해 얼마나 폭력적으로 행동했는지를 알고 나면 그의 그림이 가진 침묵성이 더 유독하게 느껴진다. 반질거리는 구두와 정장 차림을 한 남자의 이미지, 그의 당당한 과묵함과 엄청난 초연함을 옹졸함과 야만성의 노출과 연결하기는 쉽지 않다. 어쩌면 일상적인 대화의 부재, 친밀함을 요구하는 인간관계에 대한 깊은 원망 같은 호퍼 자신의 침묵도 그 폭력성의 일부였을지 모른다. "내가 대화를 하려고 들면 그는 바로 시계를 본다."[19] 조는 1946년 일기에 그렇게 썼다. "높은 수임료를 받는 전문가의 관심을 끌어야 할 때와 비슷하다." 이는 자신이 미술계에서 단절되고 배척되는 "어딘가 고독한 생물"이라는 그녀의 감정을 더 복잡하게 만든 행동이었다.

호퍼 부부가 결혼하기 직전에 어느 동료 화가가 펜화로 끄적댄 에드워드의 초상이 있다. 그는 시각적인 요소부터 그리기 시작했다. 툭 튀어나온 뺨의 근육, 강한 치아와 매력적이지는 않은 큰 입. 그런 다음 서늘하고 정적인 태도를 그렸다. 사물을 차단하고, 통제력을 유지하는 태도다. 그는 호퍼의 진중함, 그의 대단한 억제력과

분별력에 주목하여 이렇게 썼다. "결혼을 해야 하는 사람이다. 그런데 어떤 여자와 결혼할지는 상상이 안 된다. 그 남자의 굶주림이라니."[20] 그는 마지막 구절을 두어 줄 되풀이했다. "그러나 그 남자의 굶주림, 그의 굶주림!"

굶주림은 호퍼가 만화에서 표현한 주제이기도 하다. 만화에서 그는 고고한 아내 앞에서 자신을 낮춘다. 아내는 식탁에서 식사하지만 굶주린 남자는 바닥에서 웅크리고 있거나, 아내의 침대 발치에서 경건하게 자신을 내던진 채 무릎을 꿇고 있다. 그리고 그런 관계가 그의 그림에서, 좁은 방을 같이 쓰는 남자와 여자 사이에 둔 넓은 여백에도 간헐적으로 나타난다. 〈뉴욕의 방Room in New York〉에는 표현되지 못한 좌절감, 충족되지 못한 욕구, 난폭한 규제가 물결처럼 퍼져나간다. 아마 이런 것이 그의 그림들이 접근하기가 그처럼 까다로우면서도 감정으로 환히 빛나는 이유일 것이다. 그림 속에서 그 자신에 관해 이야기한다는 그의 발언을 액면 그대로 받아들인다면, 이야기되고 있는 것은 장벽과 경계선, 원하는 것은 멀리 있고 원치 않는 것은 너무 가까이 있다는 것이다. 이것은 불충분한 친밀감에 대한 성애로, 물론 고독 그 자체와 동의어다.

*

그림은 오랫동안 꾸준히 나왔지만, 1930년대 중반이 되자 작품 사이의 간격이 늘어나기 시작했다. 생애의 막바지를 제외하면 호퍼

에게는 언제나 상상력을 자극할 실제의 어떤 계기가 필요했기 때문에, 어떤 장면이나 공간이 자신을 붙들 때까지 시내를 돌아다녔고, 그런 다음에는 그것을 기억 속에 자리 잡게 했다. 감정과 사물 모두를, "자연에 대한 나의 가장 내밀한 인상을 최대한 정확히 전사轉寫하여"[21] 그리는 것이다. 이제 그는 그런 수고를 들일 만큼, "캔버스와 물감이라는 고분고분하지 않은 매체를 길들여"[22] 감정을 기록하는 까다로운 작업을 할 만큼 자신을 자극하는 주제가 부족하다고 불평했다. 〈그림에 관한 메모Notes on Painting〉라는 유명한 글에서 그는 그런 수고의 과정을 어찌할 수 없는 퇴락에 저항하는 투쟁이라고 정리했다.

불쾌하게도 나는 작업 속에서 언제나 내가 가장 흥미를 느끼는 비전의 일부가 아닌 어떤 요소가 끼어드는 것을 본다. 작업이 진행되어가면서 그 비전이 작품 자체에 의해 불가피하게 삭제되고 대체되는 것을 본다. 생각건대, 이 퇴락을 예방하기 위한 투쟁이 제멋대로인 형체를 만들어내는 데는 별 관심이 없는 모든 화가들의 공통된 운명이다.[23]

이런 과정을 보면 그림을 그린다는 것이 그저 즐겁기만 한 것은 절대 아니었겠지만, 그림을 그리지 않은 기간은 훨씬 더 나빴다. 기분은 우울했고, 산책을 오래 해도 얻는 것은 없었고, 영화를 자주 보러 가게 됐고, 말이 없는 시간이 길어졌고, 칼날 같은 침묵 속으로 빠져들었다. 이런 생활은 남편이 정적을 원했던 것만큼 대화를 필

요로 했던 조와의 싸움을 피할 수 없게 만들었다.

이 모든 일이 1941년 겨울, 〈밤을 지새우는 사람들〉이 등장한 그 시기에 일어났다. 그때쯤 호퍼는 상당한 명성을 얻어 뉴욕현대미술관MoMA에서 회고전이 열렸는데, 이는 아무나 누릴 수 없는 명예였다. 그런데도 뉴잉글랜드 청교도 같은 그는 특권에 흘려 넘어가지 않았다. 그와 조가 워싱턴스퀘어 뒷골목의 비좁은 아파트에서 큰 길가의 방 두 개짜리 집으로 이사하긴 했지만, 여전히 중앙난방도 개별 욕실도 없었고, 그 공간을 얼어붙지 않게 해줄 난로에 쓸 석탄을 들고 계단 74개를 걸어 올라가야 했다.

11월 7일 그들은 최근 해변 별장을 지은 트루로에서 여름철을 보내고 돌아왔다. 캔버스는 이젤에 놓여 있었지만, 여러 주 동안 손댄 흔적이 없었다. 작은 아파트에는 고통스러운 여백이 있었다. 호퍼는 평소처럼 외출했고, 장면을 포착하기 위해 산책했다. 드디어 뭔가에 초점이 맞춰졌다. 그는 커피숍과 길거리에서 드로잉을 하기 시작했고, 자기 눈을 붙잡은 인물들을 스케치했다. 그는 커피머신을 그리고, 그 곁에 '황갈색'과 '흑갈색'이라고 적었다. 이 과정이 시작되기 직전이거나 직후인 12월 7일, 진주만이 공격당했다. 그 이튿날 아침, 미국은 2차 세계대전에 돌입했다.

12월 17일 조가 에드워드의 누이 매리언에게 보낸 편지에는 남편에 대한 불평 사이사이에 폭격에 대한 근심이 흩어져 있다. 남편은 드디어 새 그림을 시작했다. 그는 그녀가 작업실에 들어오지 못하게 했는데, 이는 곧 그녀가 그들의 좁아터진 영역의 절반에 사실

상 갇혀버렸다는 뜻이다. 히틀러는 뉴욕을 파괴할 생각이라고 말했다. 그녀는 매리언에게 자신들이 물 새는 지붕과 유리 천창을 이고 살고 있다고 일깨웠다. 등화관제용 장막도 없다고. 그녀는 화가 나서 일렀다. "에드는 신경도 안 써요." 그 몇 줄 아래에서는 "나는 부엌에 있는 물건을 가지러 가지도 못했어요."[24]라고 말했다. 그녀는 수표책, 수건, 비누, 옷가지, 열쇠를 배낭에 꾸렸다. "어쩌면 잠옷 차림으로 문밖으로 달려나가야 할지도 모르니까." 그녀가 덧붙이기를, 남편은 그녀가 한 일을 보자 비웃었다. 경멸하는 그의 말투가 새삼스러운 일도 아니었고, 그런 말투를 남에게 알려주는 조의 습관도 여전했다.

바로 옆 작업실에서 에드워드는 거울을 갖다 놓고 카운터에 기대어 몸을 수그린 자신을 그리며, 남성 고객들의 자세를 완성한다. 그 뒤 두어 주 동안 그는 카페에 커피머신과 체리색 카운터 상판, 반질반질하게 래커칠이 된 카운터 표면에 흐릿하게 비치는 형체를 채운다. 그리는 속도가 빨라지기 시작했다. "그는 작업하느라 바빠요." 한 달 뒤 조가 매리언에게 말한다. "작업하는 내내 흥미로워해요." 결국 그는 그녀를 작업실로 불러들여 포즈를 취하게 한다. 이번에 그는 그녀를 길게 늘이고, 머리칼과 입술 색을 붉게 칠한다. 오른손에 쥔 물건을 살펴보려고 허리를 굽힌 그녀 얼굴에 불빛이 내리쬔다. 그는 1942년 1월 21일에 드디어 그림을 완성한다. 자주 함께 의논하여 제목을 정했던 호퍼 부부는, 여자와 함께 있는 음울한 남자의 옆모습이 새 부리처럼 보이는 데서 힌트를 얻어 이 그림의 제목

을 'Nighthawks'*라 붙였다.

이 이야기에는 많은 것이 담겼으며, 아주 다양하게 독해될 가능성이 있다. 몇 가지는 사적이고, 몇 가지는 범위와 규모 면에서 훨씬 더 크다. 유리와 새어 들어오는 빛은 공습과 등화관제 때문에 불안해하는 조의 편지를 읽고 나면 다르게 보인다. 간이식당이라는 취약한 피신처 속에서 국가가 갑작스럽게 분쟁에 휩쓸리고 생활방식이 위험에 빠진 데 대한 숨은 불안감을 포착해, 이 그림을 미국 고립주의에 대한 비유로 읽을 수도 있다.

더 사적인 해석도 가능하다. 조와의 계속된 다툼, 별주듯 그녀를 멀리 떼어놓았다가 가까이 데려와서 얼굴과 신체를 바꾸어 카운터에서 생각에 잠긴 섹시하고 독립적인 여자로 만드는 것. 이것은 그녀를 그림이라는 말 없는 매체 속에 가둬버림으로써 아내를 침묵시키는 호퍼의 방식인가? 아니면 에로틱한 행위의 하나로, 풍부한 결실을 낳는 협업 양식인가? 그녀를 그토록 많은 상이한 여자들의 모델로 쓰는 관행을 보면 그런 의문이 생긴다. 하지만 한 가지 대답으로 귀결 짓는다면, 호퍼가 인간의 고립과 타인의 본질적 불가지성의 증언으로서 모호한 장면들을 창조함으로써 폐쇄성에 얼마나 단호하게 저항하는가 하는 요점을 놓치게 된다. 다만 우리는 그가 그것을 달성한 방법이 자기 아내의 독자적인 예술적 표현 행위의 권

* '밤을 지새우는 사람들'로 번역되는 이 단어에는 '아메리카 쪽독새', '밤새'라는 뜻도 있다.

리를 무자비하게 부정하는 것이었음을 기억해야 한다.

1950년대 후반에 큐레이터이자 미술사가인 캐서린 쿠Katherine Kuh 는 《화가의 목소리The Artist's Voice》라는 책을 위해 호퍼를 인터뷰했다. 그녀는 호퍼에게 자신의 그림 중 어떤 그림을 제일 좋아하는지 물 었다. 그는 세 점을 들었는데, 그중 하나가 〈밤을 지새우는 사람들〉 이었다. 이 그림에 대해 그는 "내가 밤의 거리를 생각하는 방식인 것 같다"[25]고 말했다. 쿠가 "고독하고 비어 있는 것인가요?"라고 묻자 그는 대답한다. "유달리 고독하다고 보지는 않았어요. 나는 장면을 대폭 단순화하고, 레스토랑을 더 크게 만들었습니다. 아마 무의식 적이었겠지만, 나는 대도시의 고독을 그리고 있었어요." 대화는 다 른 화제로 흘러갔지만, 몇 분 뒤 그녀는 그 주제로 돌아와서 말한다. "사람들이 당신 작품에 관해서 쓴 글들은 항상 고독과 노스탤지어 가 당신의 주제라고들 말하더군요." "그렇다 해도 전혀 의식적인 것 은 아닙니다." 호퍼는 신중하게 대답했다가 다시 뒤집는다. "어쩌면 내가 고독한 인간a lonely one이겠지요."

A lonely one. 특이한 표현이다. 한 사람이 외롭다고One is lonely 인 정하는 말과는 전혀 다르다. 불특정적인 부정관사 'a'를 써서 고독 이란 본질적으로 쉽게 받아들이기 힘든 상태임을 시사한다. 완전히 고립시키는 느낌이며, 아무도 체험하거나 공유할 수 없는 개인의 부담이지만, 실제로 고독은 여러 사람들이 겪고 있는 공동의 상태 다. 사실 요즘의 연구들은 인종과 교육수준과 출신과 상관없이 미 국 성인 4분의 1 이상이 고독에 시달린다고 주장한다. 한편 영국 성

인의 45퍼센트는 가끔 또는 종종 고독을 느낀다고 한다. 결혼과 고소득이 고독을 조금은 누그러뜨릴 수 있겠지만, 사실을 말하자면 자신들이 충족시킬 수 있는 정도 이상의 연결을 갈망하지 않는 사람은 거의 없다. 고독한 자는 최소한 1억 명은 넘는다. 호퍼의 그림이 그토록 높은 인기를 누리고 무한히 복제되는 것은 절대 놀랄 일이 아니다.

머뭇거리며 이어지는 호퍼의 고백을 읽으면 왜 그의 작품이 그냥 매력적인 것이 아니라 위안을 주는지, 특히 여러 점을 한꺼번에 감상할 때 왜 더더욱 그런지 알게 된다. 그가 대도시의 고독을 한 번이 아니라 여러 번 그린 것은 사실이다. 그런 대도시에서는 연결의 가능성이 도시 생활이라는 비인간화 도구에 거듭 패한다. 그러나 그는 고독을 대도시로 표현하며, 원했건 원하지 않았건 수많은 영혼이 공유하고 머무는 민주적인 장소로서의 고독을 그리지 않았던가? 더욱이 그가 사용하는 이상한 원근법, 차단하면서도 노출하는 장소 같은 기술적 전략들은 감상자를 무척이나 뚫고 들어가기 힘든 것으로 유명한 어떤 가상의 체험 속으로 밀어 넣음으로써 고독의 편협성과 싸우게 만든다. 벽은 창문 같고 창문은 벽과 같은, 그 수많은 장벽의 체험 속으로.

프리다 프롬-라이히만은 고독을 어떻게 표현했던가? "제1 인물의 고독이 밖으로 표출될 때 주위에 불안을 조성하는 성향 때문에 제2 인물의 공감 능력이 저하될 수도 있다." 고독한 상태가 무시무시한 까닭은 이 때문이다. 연결이 가장 필요한 바로 그 순간 연결을

저해하는, 문자 그대로 밀어내는 본능적 감각 때문이다. 그런데도 호퍼가 포착하는 것은 무섭기만 한 것이 아니라 아름답기도 하다. 그의 그림은 감상적이지는 않지만 유달리 주의를 기울이게 된다. 마치 그가 본 것이 그가 계속 그래야만 한다고 주장해온 만큼이나, 흥미로운 것처럼. 그것을 그림에 담는 힘든 수고를 할 만한 것처럼. 고독이 들여다볼 가치가 있는 무언가인 것처럼. 나아가 바라보는 자체가 해독제인 것처럼, 고독의 기묘하고 소외시키는 마법을 물리칠 방법인 것처럼.

3

그대 목소리에 내 마음 열리고

양날의 고독,

가까움에 대한 공포와 고립의 공포가

맞부딪친다.

나는 브루클린에 오래 있지 않았다. 내가 머물던 아파트의 주인인 친구가 로스앤젤레스에서 돌아왔고, 나는 이스트빌리지에 있는 엘리베이터 없는 녹색 건물로 이사했다. 거주지의 변화를 기점으로 또 다른 고독의 단계에 접어들었다. 말하는 것이 점점 더 위험한 노력이 되는 시기에 놓인 것이다.

누구하고도 신체가 닿아 있지 않은 상태에서 말은 타인과 나 사이에 있을 수 있는 가장 가까운 연결이다. 거의 모든 도시 거주자는 매일같이 음성들이 만들어내는 복잡한 합창에 참여한다. 거의 낯선 자, 완전히 낯선 자들 사이에서 가끔은 아리아를 부를 때도 있겠지만 주로 합창에, 부르고 답하는 노래에 가담하여 사소한 언어적 응대를 주고받는다. 더 만족스럽고 더 깊이 친밀한 관계에 속해 있을 때는 이런 일상적인 주고받음이 거의 눈에 띄지도 않고 알아채지도 못한 채 유연하게 이루어진다는 것은 아이러니하다. 중요도의 균형이 어그러지고 또 균형 잃은 위험이 함께 찾아오는 것은 더 깊고 더

사적인 연결이 부족할 때뿐이다.

미국에 온 뒤로 나는 언어 경기를 계속 망치고 있었다. 내게 날아오는 말은 놓치고 내가 던지는 말은 엉망이었다. 매일 아침, 나는 톰프킨스스퀘어 파크를 통과하여 템퍼런스 분수와 개 산책로를 지나 커피를 마시러 갔다. 이스트 9번로에는 어마어마하게 큰 수양버들이 심어진 마을 정원이 내다보이는 카페가 있었다. 그곳에는 대부분 앞에 놓인 노트북의 빛나는 모니터를 뚫어져라 바라보는 사람들뿐이었으므로 안전한 장소일 것 같았다. 거기 있으면 내 고독한 처지가 노출될 가능성이 없어 보였다. 날마다 벌어지는 일은 똑같았다. 메뉴에서 영국식 드립 커피에 가장 가까워 보이는 것을 주문했다. 칠판에 분필로 크게 적혀 있는 메뉴, 커피머신으로 내린 미디엄 로스팅 커피 한 잔. 바리스타는 무슨 소리인지 모르겠다는 표정으로, 번번이 다시 한번 말해달라고 했다. 영국에서라면 그런 일이 재밌거나 짜증 날 수도 있고 대수롭지 않았을 수도 있겠지만, 그해 가을에는 그런 일에 불안과 수치심만이 작은 알갱이처럼 쌓이며 나를 괴롭혔다.

사소한 이질적인 항목에, 같은 언어를 쓰지만 억양과 관점이 약간 다르다는 것에 불쾌해하는 것은 바보 같은 짓이었다. 비트겐슈타인의 다음 말은 모든 망명객을 위한 말이다. "구어를 이해하기 위한 침묵 속의 적응은 대단히 복잡하다."[1] 나는 이런 복잡한 적응을, 그 엄청나고 고요한 변이를 해내지 못하고 있었으며, 그럼으로써 정체성을 말해주는 암호가 '레귤러'인지 '드립'인지 모르는 비非원주

민, 외부인으로서 나 자신을 내보이고 있었다.

특정한 상황에서는 외부인이 되고 적응하지 못하는 것이 만족감, 심지어 쾌감의 원천이 될 수도 있다. 휴식을 얻는, 치유는 아니더라도 휴가 정도는 되는 종류의 고독이 있다. 윌리엄스버그 다리의 철골 아래를 이리저리 돌아다니거나 이스트강을 따라 은색으로 빛나는 유엔 본부까지 걸어 내려가노라면 때때로 한심한 나 자신을 잊을 수 있었고, 안개처럼 경계 없이 스며든 상태로 도시의 흐름에 실려 유쾌하게 흘러갈 수 있었다. 아파트 안에 있을 때는 이런 느낌이 들지 않았다. 완전히 혼자일 때든 군중 속에 잠겨 있을 때든, 밖에 있을 때만 그렇게 느꼈다.

이런 상황에서 나는 고독의 끈질긴 무게에서, 뭔가가 잘못되었다는 느낌에서, 스티그마stigma*와 평가와 가시성을 둘러싼 불안에서 해방된 느낌이 들었다. 그러나 스스로를 잊었다는 착각을 부숴버리는 것, 나 자신만이 아니라 낯익은 감각, 뼈를 깎는 듯한 결핍의 감각까지 되돌려놓는 것은 그리 큰일이 아니었다. 시각적 요소가 자극제 역할을 하기도 했다. 연인이 손잡고 있는 모습처럼 사소하고 무해한 것들만 봐도 그런 감각이 되살아났다. 하지만 그 자극제는 언어와 소통의 필요, 말이라는 중개물을 통해 이해하고 나 자신이 이해되어야 하는 필요와 관련되는 경우가 더 많았다.

* 낙인과 고통의 상징이라는 의미를 둘 다 담기 위해 이 글에서는 번역하지 않고 그대로 쓰기로 한다.

이런 자극에 내가 보이는 강렬한 반응—가끔은 안면홍조였으나 주로 극심한 공황 상태—은 과민경계심의 증거이고 사회적 상호작용을 둘러싼 인지가 왜곡되기 시작했다는 증거였다. 내 몸 어딘가에서 계측 시스템이 위험을 발견하고 나면 이제 소통 과정에 아주 작은 결함만 생겨도 감당할 수 없는 위협 가능성으로 인지되어버린다. 극심하게 묵살당한 것처럼 내 귀가 거부의 음조에만 맞춰지고 피할 수 없는 거부가 온종일 조금씩 다가와, 내 안의 어떤 핵심적인 부분이 잠기고 폐쇄되고, 실제로 달아난다기보다는 자아의 내면 더 깊은 곳으로 달아날 자세를 취하게 된다.

그처럼 예민하게 구는 건 당연히 우스운 노릇이었다. 그러나 말을 했지만 오해받거나 알아듣지 못할 말로 취급받는 경험에는 고뇌에 가까운 뭔가가, 혼자 있음에 대한 내 모든 공포의 핵심에 곧바로 가닿는 뭔가가 있었다. 아무도 너를 이해해주지 않을 거야. 네가 하는 말을 듣고 싶은 사람은 아무도 없어. 넌 왜 적응을 못하니? 넌 왜 그렇게 유별나게 굴어? 이런 상태에 있는 누군가가 언어를 불신하게 되고, 언어가 사람들 사이의 간극을 극복하게 해줄 능력이 있음을 의심하게 되는 것은 당연하다. 신중하게 조성된 각각의 문장 저 밑에 잠재적으로 치명적인 심연이 숨겨져 있을까 봐 드러난 균열만으로도 타격을 입는 것도 마찬가지다. 이 맥락에서 침묵은 상처를 피하는 방법, 참여를 전적으로 거부함으로써 잘못된 소통 때문에 겪을 고통을 피하는 방법일 수 있다. 어쨌든 나는 내가 점점 더 침묵하게 된 까닭을 이렇게 해명한다. 반복되는 전기 충격을 피하고 싶

어 하는 것과 비슷한 혐오감이 있었다.

이 딜레마를 이해했을 법한 사람으로 <u>워홀</u>이 있다. 나 자신이 외로워지기 전까지 나는 그를 언제나 무시했다. 스크린 인쇄가 된 암소와 마오쩌둥을 천 번도 더 보았겠지만 공허하고 내용이 없는 작품이라 생각했고, 평소에 자주 보지만 제대로 보지는 않는 것들에 대해 흔히 그러듯 그것들을 무시했다. 워홀에게 매혹당한 것은 뉴욕으로 이주한 뒤의 일이다. 유튜브로 그의 TV 인터뷰 두 편을 보면서, 말을 하라는 요구와 너무나 힘겹게 싸우고 있는 그의 모습에 충격을 받았다.

내가 본 첫 번째 인터뷰는 1965년, 워홀이 팝아트 분야에서 절정의 명성을 누리던 서른일곱 살 때 방영된 〈머브 그리핀쇼Merv Griffin Show〉의 동영상이었다. 그는 검은색 봄버 재킷을 입고 등장하여 껌을 씹으며 앉아서, 큰 소리로 말하기를 거부하고 에디 세지윅Edie Sedgwick의 귀에 소곤거리듯 대답했다. "사본은 당신이 직접 만듭니까?" 그리핀이 묻자 이 전형적인 질문을 들은 앤디가 갑자기 살아난 듯 머리를 끄덕거리면서, 입술에 손가락을 대고 웅얼거리듯 "예"라고 대답했고, 재미있어하는 방청객들의 박수가 쏟아졌다.

2년 뒤에 녹화된 인터뷰에서, 그는 자신의 〈엘비스 1과 2Elvis I and II〉를 배경으로 꼿꼿이 앉아 있다. 자기 작품을 해석한 글을 읽어본 적이 있느냐는 질문을 받자 그는 머리를 작게 까딱거리며 말한다. "으으으으, 그냥 알랄랄랄라라고만 대답할 수 있을까요?" 카메라가 그의 얼굴을 클로즈업하자, 무심하고 나른한 목소리에서 짐작되는 무

"내가 가장 혼자 있기 싫다고 느낀
바로 그 순간
나는 정말로 혼자였다."

— 앤디 워홀

앤디 워홀 Andy Warhol, 1928~1987

슬로바키아(당시는 체코) 이민 가정에서 태어났다. 열네 살 때 육체노동자였던 아버지가 죽은 뒤 어머니 줄리아의 손에서 컸다. 〈캠벨 수프 깡통〉이나 〈마릴린 먼로〉 같은 명쾌한 팝아트·상업회화로 잘 알려졌지만, 영화와 레코드 작업에도 열성적이었다.

관심한 태도가 절대 아님이 드러났다. 그는 신경이 너무 곤두서서 병든 것처럼 보였으며, 그라는 존재에게 재앙이자 성형수술로 개선해보려고 거듭 애쓰고 있던 딸기코는 메이크업으로도 제대로 가려지지 않았다. 그는 눈을 깜빡이고, 침을 삼키고, 입술을 핥는다. 서치라이트에 붙잡힌 사슴처럼 우아하고 겁에 질린 존재였다.

흔히 워홀은 그 자신의 유명세라는 화려한 등딱지에 완전히 집어삼켜진 존재, 혹은 자신을 즉각 알아볼 수 있는 아바타로 변신시키는 데 성공한 사람으로 간주된다. 마릴린과 엘비스와 재키 케네디 같은 스타들의 실제 얼굴을 무한히 복제 가능한 배열로 전환한 것처럼 말이다. 그러나 일단 제대로 볼 마음을 먹는다면 그의 작품에서 흥미로운 점 가운데 하나는 진실하고 다치기 쉽고 인간적인 자아가 스스로 가라앉지 않도록 버티고, 감상자들에게 말없이 호소하면서 고집스럽게 가시적으로 존재하는 방식이다.

그에게는 처음부터 언어 문제가 있었다. 어린 시절부터 멋쟁이 이야기꾼이 될 때까지 가십을 열렬히 좋아하다가도 걸핏하면 입을 꾹 다물고 아무 말도 하지 않는 것이 그의 본래 모습이었다. 특히 말과 문자라는 두 가지 소통 방식과 씨름하던 어린 시절에는 더욱 심했다. "내가 아는 언어는 하나뿐이다."[2] 그는 편리하게도 가족 사이에서 슬로바키아어를 쓴다는 사실은 잊어버리고 이렇게 말한 적이 있다.

그리고 때로는 문장을 말하다가 내가 그 말을 하려고 애쓰는 외국인인

것 같은 기분이 든다. 어떤 단어의 부분들이 이상하게 들리기 시작하면 말더듬증이 생긴다. 단어를 말하던 중에 '어, 이럴 수가 없어. 아주 이상하게 들리네. 내가 이 단어를 마저 말해야 할지 아니면 뭔가 다른 단어로 바꿔야 하는 건 아닌지 모르겠어. 제대로 발음된다면 괜찮겠지만, 잘못 발음되면 지진아 같을 텐데'라고 생각하게 된다. 그래서 한 음절이 넘는 단어를 말하다가 나는 가끔 헷갈리고, 다른 단어를 덮어씌우려고 애쓰기도 한다. …… 내가 이미 말한 것을 나는 좀처럼 말할 수가 없다.

자신은 말을 잘 못하는데도 워홀은 사람들이 서로 이야기하는 방식에 매혹되었다. "말을 잘하는 사람이 아름답게 보인다. 왜냐하면 나는 좋은 대화를 사랑하니까."[3] 그의 작업은 눈부신 매체들, 이를테면 영화·사진·회화·드로잉·조각 속에 존재한다. 그리고 그중 얼마나 많은 부분이 인간의 언어에 할애되었는지 모른다. 화가로 활동하는 동안 워홀은 녹음테이프를 4천 점 넘게 만들었다. 이 가운데 일부는 그냥 창고에 들어갔지만 일부는 조수들이 글로 옮겨 여러 권의 회고록, 엄청난 양의 일기, 소설 한 권으로 출판되었다. 그의 영화가 물리적 신체의 경계, 영역, 출입구를 탐구하는 것처럼, 그의 녹음 작업은 출판된 것이든 아니든 모두 언어의 놀라움과 범위와 한계를 찾아 나선다.

'워홀 되기'가 연금술적 과정이라면, 기본 재료는 1928년 8월 6일 피츠버그의 찌는 듯한 열기 속에서 태어나 나중에 앤드루가 된 안드레이 워홀라Andrej Warhola였다. 그는 안드레이와 줄리아 워홀라 부부

의 세 아들 중 막내였다. 아버지 안드레이는 지금은 슬로바키아가 된 오스트리아-헝가리 제국에서 온 루테니아인 이민자로, 온드레이Ondrej라고 불리기도 했다. 이 언어적 불안정성, 연이어 바뀌는 이름은 이민 체험이 남긴 산물 같은 것이며, 언어와 대상이 안정적으로 연관되어 있다는 편안한 생각을 근본적으로 뒤흔든다. "나는 아무 데도 아닌 곳에서 왔다I come from nowhere." 워홀의 이 말은 유명하다. 그것은 빈곤이나 유럽이나 자기 창조의 신화를 가리키는 말이었지만, 자신을 배출한 언어적 분열을 가리키는 말이기도 할 것이다.

미국에 온 이민 첫 세대인 안드레이는 1차 세계대전이 시작될 무렵 피츠버그 슬럼가의 슬로바키아인 거주구역에 자리 잡고 석탄 광부 일자리를 얻었다. 줄리아는 1921년에 따라왔다. 그 이듬해에 아들 파벨Pawel이 태어나서, 영어식으로 폴이라는 이름으로 바꾸었다. 가족 중 아무도 영어를 할 줄 몰랐으며, 폴은 영어를 말할 때 너무 두드러지는 억양 때문에 학교에서 괴롭힘을 당했다. 그 탓에 폴은 언어장애가 너무 심해져서, 사람들 앞에서 말해야 할 일이 있으면 아예 수업에 들어가지 않았다. 공포증 때문에 폴은 고등학교를 퇴학했다(오랜 시간이 흐른 뒤 앤디는 매일 아침 비서 팻 해킷Pat Hackett에게 전화로 구술한 일기에서 폴에 대해 이렇게 말했다. "형은 나보다는 말을 더 잘해. 형은 언제나 이야기를 잘하는 사람이었지."[4])

줄리아는 새 언어를 끝내 익히지 못했고, 집에서는 슬로바키아어와 우크라이나어, 폴란드어와 독일어의 혼합 언어인 루테니아어를 썼다. 자신의 언어를 쓰면 그녀는 엄청나게 수다스러워졌고, 대단

한 이야기꾼에다 열렬하게 편지를 써대는 사람이 되었다. 몇몇 토막 영어 문장 이상으로는 자신을 이해시킬 수단이 없는 나라로 이주해 온 소통의 천재였다.

어린 소년 시절, 앤디에게서 눈에 띄는 특징은 그림 솜씨와 괴로울 정도의 수줍음이었다. 창백하고 약간 딴 세상 사람 같은 아이였고, 앤디 모닝스타로 개명하겠다는 몽상을 했다. 그는 어머니와 열렬하게 가까운 사이였는데, 특히 일곱 살 때 관절이 제멋대로 꿈틀거리는 증상이 나타나는 무도병舞蹈病이라는 경악스러운 장애를 겪은 후유증으로 류머티즘열에 걸렸을 때는 더했다. 여러 달 동안 자리보전한 뒤, 그는 돌이켜 생각하면 그의 팩토리Factory 1호라 부를 만한 일을 시작했다. 나중에 뉴욕에서 설립하게 되는 창작과 사교의 중심부의 원조를 말이다. 그는 자기 방을 스크랩북·콜라주·드로잉·컬러링의 아틀리에로 바꾸었고, 줄리아는 열광적인 청중이자 스튜디오 조수 역할을 했다.

여자 같은 남자, 마마보이, 응석받이. 이런 종류의 수줍음은 아이에게 흔적을 남길 수 있다. 특히 아이가 기질적으로 또래집단과 잘 맞지 않거나 성역할에 순응하지 못할 때 그렇다. 그의 미래의 친구인 테너시 윌리엄스Tennessee Williams가 그랬다. 윌리엄스는 변화무쌍하고 위험하기도 한 학교의 위계서열 내에 결국 자기 자리를 만들지 못했다. 앤디의 경우 항상 여학생 친구들도 있고 심하게 괴롭힘을 당한 것은 아니었지만, 아무리 공정하게 말해도 병이 나아 다시 학교에 다니던 그가 셴리고등학교 교정에서 사교적으로 호감을 사고

인기 있는 존재였다고는 할 수 없다.

우선 외모를 보자면 그는 몸집이 작고 못생겼으며, 주먹코에다 머리칼은 잿빛이었다. 병 때문에 유난히 하얀 피부에는 적갈색 얼룩이 잔뜩 남았고, 10대였으니 여드름의 굴욕도 피하지 못해 점박이라는 별명을 얻었다. 신체적으로 엉성할 뿐만 아니라 억양이 강한 영어를 썼기 때문에, 피츠버그의 최하층계급에 속하는 이민 노동자 출신임이 금방 드러났다.

'그냥 알랄랄랄라라고만 하면 안 될까요?' 그의 전기작가 빅터 보크리스Victor Bockris에 따르면 앤디는 10대 내내, 그리고 어른이 되어서도 남들이 제대로 알아들을 수 있게 말하는 것이 힘들었다. 'that is'라고 해야 할 때 'ats'라고 했고, 'did you eat yet?'이라고 해야 할 때 'jeetjet'이라고 했으며, 'all of you' 대신에 'yunz'라고 했다.[5] 그의 선생들 중 한 명이 "영어 훼손"이라고 설명한 형태였다. 사실 그의 영어 이해력은 너무나 한심해서, 미술학교에 다닐 때도 그는 선생들이 무슨 과제를 냈는지 알아들은 척하면서 친구들에게 도움을 청했다.

1940년대의 앤디를 떠올리기는 쉽지 않다. 그는 크림색 코듀로이 양복을 입은 마른 몸매에, 한쪽 뺨에 기도하듯 맞잡은 손을 댄 자세로 경계선상에서 꾸물거렸는데, 이런 손동작은 그의 우상인 셜리 템플Shirley Temple을 흉내 낸 것이었다. 당연히 게이였지만, 그때는 아무도 그 단어를 그 용도로 쓰지 않았고 입 밖에 잘 내지도 않았다. 그는 자신감 있고 멋진 드로잉, 야단스러운 옷차림, 어색하고 불편한 분위기 등 극단적으로 엇갈리는 의견을 유발하는 소년이었다.

졸업한 뒤 그는 1949년 여름 뉴욕으로—다른 곳일 리가 있겠는 가?—이사하여, 세인트마크스 플레이스의 엘리베이터 없는 허름한 건물에 셋방을 얻었다. 내가 굴욕적인 모닝커피를 마신 곳에서 두 블록 떨어진 곳이다. 그곳에서 그는 더 이전에 호퍼가 그랬듯 상업적 삽화가로 경력을 쌓아나가는 고된 과정을 시작했다. 똑같이 포트폴리오를 끌어안고 잡지 편집자를 찾아다니는 과정이었지만, 누더기 앤디Raggedy Andy의 경우에는 갈색 종이가방에 넣어 다녔다는 차이는 있다. 뼈를 깎는 듯한 가난, 그리고 그것이 드러날 때 느꼈던 수치심은 똑같다. 그는 하얀 장갑을 낀 〈하퍼스 바자Harper's Bazaar〉의 아트디렉터 앞에서 드로잉을 꺼내려는데 바퀴벌레 한 마리가 기어 나오는 것을 까무러칠 듯한 기분으로 바라보던 일을 기억했다(아니면 그랬다고 주장했다. 앤디가 한 이야기 대다수가 그렇듯, 실제로는 그의 친구가 겪은 일이었는지도 모른다).

1950년대를 보내면서 그는 그 도시에서 최고 보수를 받는 유명한 상업 화가들과 끈질기게 인맥을 쌓고 그들 속으로 힘들게 들어가 스스로를 변화시켰다. 또한 같은 기간 동안 그는 보헤미안 집단과 게이 사회의 교집합 세계에 자리 잡았다. 그 기간을 성공한 10년, 급속한 출세의 10년이라 볼 수도 있다. 그러나 양쪽 전선에서 거듭 거절당하기도 했다. 워홀이 가장 절실하게 원한 것은 미술계에서 인정받고, 그가 줄줄이 반한 미청년들에게서 구애를 받는 것이었다. 그런 미청년의 좋은 예로는 침착하고 사악하도록 화려한 트루먼 커포티Truman Capote 같은 부류를 들 수 있다. 수줍음은 많아도 사교

생활에 능숙했던 그를 방해한 것은 자신의 외모가 못났다는 절대적인 믿음이었다. "그는 엄청난 열등감이 있었어요."[6] 그의 연애 상대 가운데 한 명인 찰스 리산비Charles Lisanby가 나중에 보크리스에게 말했다. "그는 자기가 다른 행성에서 왔다고 말하더군요. 자기가 어떻게 여기 오게 됐는지 모른다는 거예요. 앤디는 아름다워지고 싶은 마음이 너무나 간절했지만, 맞지도 않는 그 끔찍한 가발 때문에 더 추해 보였어요." 커포티는 워홀을 "그저 구제불능의 태생적 낙오자, 내 평생 만나본 사람들 중에서 제일 외롭고 제일 친구 없는 사람"[7]이라고 보았다.

태생적 낙오자든 아니든 그는 1950년대에 여러 남자들을 만났는데, 대부분 그냥 흐지부지되고 말았다. 그는 자기 몸을 보여주기를 극도로 꺼렸으며, 언제나 보여지기보다는 보기를 선호했다. 미술계에 관해 말하자면, 전시회를 여러 번 여는 데 성공하긴 했지만 그의 드로잉은 너무 상업적이고, 너무 과장되고, 너무 가볍고, 너무 엉성하다는 이유로 무시당했다. 또 전체적으로 동성애 공포증이 감도는 당시의 마초적인 분위기에서 그는 너무 동성애적이었다. 그때는 잭슨 폴록Jackson Pollock과 빌럼 더코닝Willem de Kooning이 지배하는 추상표현주의 시대였다. 그런 분위기에서 중요한 미덕은 진지함과 감정으로, 이미지의 피상성을 걷어냈을 때 드러나는 층위였다. 그가 그린 아름다운 황금 신발 드로잉들은 퇴보이자 경박하고 하찮은 것일 뿐이었지만, 사실 그것들은 구별 자체에, 깊이와 표면의 대립에 워홀이 가한 공격의 첫 단계였다.

다름에서 오는 고독, 호감을 얻지 못하는 데서 오는 고독. 연줄과 허용이 작용하는 마술적인 집단 안으로, 사회적이고 전문적인 무리 속으로, 끌어안는 품 안으로 받아들여지지 않음의 고독. 그리고 또 그가 어머니와 함께 살았다는 점이 있었다. 줄리아는 1952년 여름에 맨해튼으로 왔다(아이스크림 트럭을 타고 왔다고 말하고 싶지만, 그건 그전에 왔을 때였다). 앤디는 최근 자기 아파트를 마련해 이사했는데, 줄리아는 그가 스스로를 돌보지 못할까 봐 걱정했다. 두 사람은 그가 병약한 어린아이였을 때 그랬던 것처럼 함께 방을 썼고, 바닥에 매트리스 두 개를 놓고 잤으며, 예전과 같은 협업 생산 라인을 재확립했다. 줄리아의 손길은 위홀의 상업 작품 모든 곳에 미쳤다. 실제로 그녀는 색다르고 아름다운 글씨체로 상을 여러 개 따냈다. 그러나 살림 솜씨는 그 정도로 뛰어나지 않았다. 그 아파트, 또 그다음에 살았던 더 큰 아파트는 순식간에 쓰레기통 같은 상태로 후퇴했다. 종이가 수북이 쌓인 퀴퀴한 미궁, 많을 때는 스무 마리나 되는 샴고양이가 그곳을 거처로 삼았다. 그 고양이들은 한 마리만 빼고 모두 샘이라 불렸다.

*

이제 그만. 1960년대 초에 위홀은 스스로를 재창조했다. 패션 잡지와 백화점 광고에 쓰일 독특한 구두 드로잉을 하는 대신에 그는 더 하찮은 대상, 어느 집에나 있고 일상적으로 사용하는 물건들의

단조롭고 상업화되고 섬뜩하도록 똑같은 그림을 만들기 시작했다. 코카콜라병 연작으로 시작한 그는 빠른 속도로 캠벨 수프 깡통, 식품 교환권, 달러 지폐로 나아갔다. 문자 그대로 어머니의 찬장에 있던 것들이었다. 흉한 물건, 원하지도 않는 물건, 미술관의 숭고하고 하얀 전시실에는 도저히 소속될 수 없는 물건들이었다.

엄밀하게 말하면 그가 순식간에 팝아트라 알려진 것의 창시자는 아니지만, 곧 팝아트의 가장 유명하고 카리스마 있는 주창자가 된다. 1954년에 재스퍼 존스Jasper Johns는 납화로 그린 지저분한 색채의 성조기를 만들었는데, 이 작품이 1958년에 뉴욕의 레오카스텔리 갤러리에 전시되었다. 로버트 라우션버그Robert Rauschenberg, 로버트 인디애나Robert Indiana, 짐 다인Jim Dine은 모두 1960년 말 뉴욕에서 전시 계획을 세웠다. 카스텔리가 후원하는 또 다른 화가 로이 릭턴스타인Roy Lichtenstein은 1961년에 내용과 실행 방법 면에서 더 멀리 나아가 추상표현주의의 인간적인 붓질을 버리고 일련의 거대한 원색화 미키마우스 중 첫 번째인 〈이것 봐 미키Look Mickey〉를 그렸다. 이것은 인쇄할 때의 망점 하나하나까지 알뜰하게 유화로 복제replicated해낸 (릭턴스타인이 바로잡아 명료하게 밝힌 바에 따르면 더 알맞은 단어는 '정화purified'일 것이다) 만화였다. 이는 얼마 안 가서 그의 스타일의 전용 특징이 된다.

다들 새로운 것의 충격을 이야기하지만, 팝아트가 그처럼 엄청난 적대감을 불러일으키고, 화가, 미술관 운영자, 평론가 모두로 하여금 미친 듯이 글을 써대게 만든 이유 가운데 하나는 그것이 처음

보면 범주 오류를 범한 듯하다는 점이었다. 말하자면 의문의 여지가 없어 보이던 고급문화와 하위문화, 좋은 취향과 나쁜 취향 사이의 경계가 고통스럽게 와해되었다는 데 있다. 그러나 위홀이 새 작품에서 던진 질문은 그 어떤 조야한 충격이나 저항의 시도보다 훨씬 더 깊이 파고들었다. 그는 자신이 감성적으로 애착을 느낀 것, 심지어 사랑한 것들을 그렸다. 희귀하거나 개성적이기 때문이 아니라 확실하게 동일하기에 가치가 발생하는 대상물들이었다. 훗날 넋이 빠질 만큼 괴상한 자서전 《앤디 위홀의 철학The Philosophy of Andy Warhol》에서 그는 거트루드 스타인식의 표현을 능숙하게 구사하며 말한다. "모든 코카콜라는 똑같고 모든 코카콜라는 좋다."[8]

똑같음. 특히 이민자에게, 낯가림이 심하고 자신의 적응력 부족을 의식하는 소년에게 똑같다는 것은 매우 바람직한 상태다. 같음은 특이하고 혼자 있고 고독하다lonely는 단어의 어원이기도 한 하나뿐all one이라는 고통에 맞서는 해독제다. 차이는 상처 입을 가능성을 열어준다. 비슷함은 무시의 모욕과 거부와 분노를 방어한다. 1달러 지폐한 장은 다른 1달러 지폐보다 더 매력적이지 않다. 코카콜라를 마시는 행위를 기준으로 할 때 석탄 광부는 대통령이나 영화배우와 똑같은 범주에 들어간다. 이러한 민주적·포괄적 충동에 의해 위홀은 팝아트를 공통아트Common Art라 부르고 싶어 했고 "모든 사람이 미인이 아니면 아무도 미인이 아니다"[9]라고 선언하기도 했다.

위홀은 그의 흔한 대상물을 다수 제작함으로써 매력적이면서도 잠재적으로 가혹할 수 있는 동일성의 면모를 강조했다. 다양한 색

채들로 반복적인 이미지를 폭격하듯이 생성하는 것이다. 1962년에 그는 기계적이고 놀랍도록 우연에 의지하는 실크스크린이라는 처리법을 발견했다. 이제 그는 손으로 그린 이미지를 전부 내다버릴 수 있게 되었다. 전문적으로 제작된 스텐실을 사용하여 사진을 곧바로 인쇄물로 전환할 수 있으니까. 그해 여름, 그는 렉싱턴가에 있는 새집의 거실 겸 스튜디오를 수백 장의 마릴린과 엘비스로 가득 채웠다. 그들의 얼굴은 롤러로 핑크와 라벤더색, 선홍색, 자홍색, 연녹색을 차례차례 뒤집어쓰고 캔버스에 찍혀 나왔다.

"이런 식으로 색칠하는 이유는 내가 기계가 되고 싶었기 때문이고, 내가 기계처럼 하는 모든 일이 내가 하고 싶은 일이라고 느낀다."[10] 이듬해에 그는 〈아트 뉴스Art News〉와의 유명한 인터뷰에서 진 스웬슨Gene Swenson에게 이렇게 말했다.

워홀 나는 모두가 기계처럼 되어야 한다고 생각합니다. 모두가 모두를 좋아해야 한다고 생각하고요.

스웬슨 그게 팝아트의 의미인가요?

워홀 예. 사물을 좋아하는 문제입니다.

스웬슨 그리고 사물을 좋아한다는 것은 기계처럼 된다는 건가요?

워홀 예, 매번 똑같은 일을 하고 있기 때문이지요. 여러 번, 거듭거듭.

스웬슨 그리고 당신은 그게 좋다고 생각하고요?

워홀 예.

좋아하다to like: 매력을 느끼다. 비슷하다to be like: 흡사하거나 구별하기 어렵고, 같은 기원을 가졌거나 동류다. '모두가 모두를 좋아해야 한다고 생각하고요.' 고독한 이는 좋아할 만한 비슷한 사물들이, 각각 탐나고, 탐날 정도로 똑같은 것들이 심장에 풍성하게 자리 잡고 있기를 바란다.

자신을 기계로 변형하려는 욕구는 그림 제작만으로 완결되지 않았다. 첫 번째 콜라병을 그리던 무렵 워홀은 자신의 이미지도 다시 디자인했다. 자신을 생산품으로 전환한 것이다. 1950년대에 그는 누더기 앤디와 브루클린 브러더스 양복과 대부분 똑같은 값비싼 셔츠를 제복처럼 말끔하게 차려입은 모습 사이를 오락가락했다. 이제 그는 자기 모습을 성문화하고 세련되게 다듬었다. 흔히 하듯 자신의 장점을 발휘하는 것이 아니라 가장 많이 의식하고 불안하게 느끼는 부분을 강조했다. 자기 개성을 포기하거나 더 정상적으로 보이려고 애쓰지도 않았다. 오히려 그는 의식적으로 자기 외모를 과장해 자신을 복제 가능한 실체로 개발하여 그 뒤에 숨을 수도 있고 넓은 세계로 내보낼 수도 있는 자동기계 혹은 시뮬라크르를 만들어냈다.

너무 연극적이고 너무 게이처럼 보인다는 이유로 미술관에서 거부당한 그는 자신의 살랑거리는 동작을, 유연한 손목과 가볍고 튕기는 듯한 걸음걸이를 더 심화했다. 가발을 약간 비뚤게 써서 가발의 존재를 강조했고, 어색한 말투를 과장하여 말을 할 때마다 웅얼거렸다. 평론가 존 리처드슨John Richardson에 따르면 "그는 자신의 약점

을 강점으로 만들었고, 받을 수 있는 온갖 비난을 미연에 방지하거나 중화했다. 아무도 그를 '어설프게 모방'할 수 없었다. 그 자신이 벌써 다 모방해버렸으니까."[11] 비판을 미연에 방지하는 것은 어떤 식으로든 우리 모두가 하는 일이지만, 워홀이 자신의 결점을 강화한 열성과 철저함의 수준에는 도달하기 어렵다. 이 두 가지는 모두 거부당함에 대한 그의 극도의 두려움과 용기를 입증해준다.

새로운 앤디는 바로 눈에 띄었다. 마음먹은 대로 복제할 수 있는 캐리커처. 사실 1967년에 그가 한 일이 바로 그것이었다. 그는 자신의 차림새를 한 배우 앨런 미젯Allen Midgette을 보내 자기 대신 대학 순회강연을 하게 한다. 가죽 재킷, 흰머리 가발, 레이밴 선글라스를 쓴 차림으로, 말하는 중간중간 웅얼거리는 미젯이라는 존재는 앤디가 게을러져서 자신의 서명이나 마찬가지인 진한 화장을 그만두기 전에는 그 정체를 의심하는 사람이 없었다.

여러 명의 앤디는 실크스크린 위의 여러 명의 마릴린과 엘비스처럼 원형original과 원형성originality에 대한, 유명인사들을 만들어내는 복제 절차에 대한 의문을 끄집어냈다. 그러나 자신을 여러 명으로 또는 기계로 변신시키고자 하는 욕구는 또한 인간적 감정, 인간적 필요, 그러니까 소중히 여겨지고 사랑받을 필요에서 해방되고 싶은 욕구이기도 하다. "기계는 문제를 덜 일으킵니다. 내가 기계라면 차라리 좋겠어요, 안 그래요?"[12] 그는 1963년 〈타임Time〉에 이렇게 말했다.

스크린 인쇄된 스타들부터 제멋대로에 무모하지만 매혹적인 영

화에 이르기까지 온갖 종류의 매체로 만들어진 워홀의 원숙한 작품은 감정과 성실성에서 영원히 달아나는 중이다. 그것은 사실 진정성과 정직성, 개인적 표현이라는 꾸준한 개념들을 훼손하고 파괴하고 끝장내버리고 싶은 욕구에서 나왔다. 감정 없음은 그가 자신을 연기하기 위해 채택한 신체적 도구들과 마찬가지로 워홀의 외형, 게슈탈트의 일부다. 11년 동안 기록된 806쪽에 이르는 그의 방대한 일기 어디에서나 고통스럽거나 감정적인 장면에 대한 반응은 거의 예외 없이 '너무 추상적이었어' 또는 '너무 당황스러웠어'라는 두 가지뿐이었다.

어떻게 이런 일이 일어났는가? 눈물 젖은 욕구의 소유자인 누더기 앤디가 어떻게 마춰된 팝의 제사장으로 변신하게 되었는가? 기계가 된다는 것은 기계와 관계를 맺음으로써 물리적 수단을 사용해 불편하고 때로는 감당할 수 없는 자아와 세계 사이의 간극을 메우는 방법을 의미하기도 한다. 워홀은 인간적 친밀함과 사랑을 대체해줄 이런 카리스마적 도구를 쓰지 않았더라면 자신의 무표정함을, 부러워할 만한 초연함을 이루지 못했을 것이다.

《앤디 워홀의 철학》에서 그는 테크놀로지 덕분에 타인을 필요로 한다는 부담에서 해방된 이야기를 아주 자세히 설명한다. 이 '간결하고 가볍고 매우 재미있는' 책("B는 내가 시간을 죽이게 도와주는 누구나다. 누구나 B이고 나는 아무도 아니다. B와 나"[13]라는 당황스러운 선언으로 시작하는 책)에서 워홀은 자신의 초년 생활을 다시 돌아보고, 바부시카 스카프와 허시 초콜릿바, 베개 밑에 쑤셔 넣은 가위질하지

않은 종이인형을 회고했다. 그는 그리 인기가 많지 않았고, 좋은 친구가 몇 명 있긴 했지만 누구와도 특별히 친하지는 않았다. "아마 친해지고 싶었겠지. 아이들이 서로에게 고민을 털어놓는 걸 보면 따돌림당한 기분이었으니까. 아무도 내게는 고민을 털어놓지 않았어. 아마 나는 그들이 속마음을 털어놓고 싶은 부류의 사람이 아니었겠지."[14]

이것은 엄밀히 말해 고백은 아니다. 그것은 심중을 털어놓는 연극이나 패러디로 무게 없는 듯 떠다닌다. 하지만 더 깊은 이야기를 더 많이 하고 싶다는 욕구는 고독과 그 가까워지고 싶은 욕구와 공공연히 합쳐진다. 한편 그는 맨해튼에서 보낸 초기 시절을 자세하게 쏟아낸다. 당시에 그는 여전히 사람들과 가까워지고 싶었고, 그들이 자신의 숨겨진 영역을 열어 보여주고, 교묘하고 탐나는 고민들을 그와 공유해주기를 원했다. 그는 룸메이트가 좋은 친구가 되어주리라고 계속 기대했지만, 그들은 그저 방세를 내줄 사람을 찾을 뿐이었다는 것을 알게 되었다. 그는 상처 받고 따돌림당한 기분이었다.

살아오면서 언젠가 사람들과 어울리고 싶고 막역한 친구를 얻고 싶은 때가 있었는데, 함께 있을 사람을 한 명도 얻지 못했다. 그러니까 내가 가장 혼자 있기 싫다고 느낀 바로 그 순간 나는 정말로 혼자였다. 그런데 내가 혼자인 게 더 낫고, 내게 고민을 털어놓는 사람을 곁에 두지 않는 게 낫겠다고 판단한 순간, 평생 한 번도 본 적 없는 사람들이 나를 쫓

아다니기 시작했다. …… 내가 나 자신의 의지로 외톨이가 되자마자 '추종자'라 할 사람들이 생긴 것이다.[15]

그러나 이제 그 나름의 아이러니한 문제가 생겼다. 이 모든 새 친구들이 그에게 너무 많은 것을 말한다는 문제였다. 그는 기대했던 것처럼 그들이 말해주는 고민거리를 즐겁게 듣지 못하고, 그들이 자신들을 그에게 퍼뜨리고 있다고 느꼈다. 마치 병균처럼. 그는 정신과 의사한테 상담을 받았는데, 돌아오는 길에 메이시 백화점에 들러—의심이 생기면 쇼핑하라, 이것이 워홀의 신조였으니까—텔레비전을 한 대 샀다. 이것이 그가 소유한 첫 번째 텔레비전으로, RCA 19인치 흑백 텔레비전이었다.

정신과 의사가 왜 필요한가? 사람들과 이야기를 나누는 동안 계속 텔레비전을 켜두면 사람들에게 너무 많이 말려들지 않게끔 관심을 분산시켜 그를 충분히 보호해준다. 이러한 과정을 그는 마술 같다고 표현한 바 있다. 사실 그것은 하나 이상의 측면에서 완충기였다. 단추만 누르면 사람들을 소환하거나 물리칠 수 있게 된 그는 그런 상황이 타인에게 가까워지려고 많이 신경 쓰는 일을, 과거 그에게 그토록 아픈 상처가 되었던 과정을 더 이상 겪지 않게 만들었음을 알았다.

이것은 이상한 이야기다. 이 이야기를 하나의 우화로, 특정한 종류의 존재 속에 살면 어떤 느낌일지를 표현하는 방식으로 이해하는 편이 좋을지도 모른다. 그것은 원하는 것과 원하지 않는 것의 문

제, 나에게 그 자신을 쏟아부을 사람들에 대한 필요와 그런 행동을 중지시킬 필요, 자아의 경계 복구, 분립과 통제 유지에 관한 문제다. 그것은 다른 자아 속으로 흡수되기를 갈망하면서도 두려워하는 성격에 관한 이야기다. 타인들의 삶의 혼돈과 드라마에 압도되거나 잠식되거나, 영향 받거나 그것을 받아들이는 것에 관한 이야기다. 마치 타인의 말이 문자 그대로 전달 도구인 것처럼 말이다.

이것이 친밀함의 밀고 당기기, 즉 워홀이 기계의 중재 성능, 비어 있는 감정적 공간을 채우는 기계의 능력을 깨닫고 나자 훨씬 더 관리하기 쉬워진 절차다. 처음 가진 텔레비전 수상기는 사랑의 대체물이자 사랑의 상처를, 거부당하고 버려진 고통을 치유해주는 만병통치약이기도 했다. 그것은 《앤디 워홀의 철학》 첫 문단에서 울려 나오는 수수께끼에 대한 대답이었다. "나는 혼자 있을 수 없기 때문에 B가 필요하다. 다만 잠들 때는 예외다. 그때는 누구와도 함께 있지 못한다."[16] 양날의 고독, 가까움에 대한 공포와 고립의 공포가 맞부딪친다. 사진가 스티븐 쇼어Stephen Shore 는 1960년대에 워홀의 생활에서 텔레비전이 얼마나 친밀하게 기능하는지에 충격 받은 일을 기억했다. "그런 인물이 앤디 워홀이라는 것이 놀랍고 통렬했다. 밤샘 파티 몇 군데를 다니다가 방금 돌아온 그는 텔레비전을 켜더니 프리실라 레인Priscilla Lane 영화를 보면서 눈이 붓도록 울다가 잠들었고, 그의 어머니가 오더니 텔레비전을 껐다."[17]

기계가 된다. 기계 뒤에 숨는다. 기계를 인간적 소통과 연결의 동반자나 관리자로 삼는다. 앤디는 언제나처럼 선봉에, 문화에서 변

화의 물결이 파도가 되어 부서지는 정점에 있었으며, 이제 곧 우리 시대를 사로잡게 될 것에 자신을 내던졌다. 그의 애착은 우리의 자동화 시대를 예시하는 동시에 확립한다. 스크린에 대한 사람들의 열광적이고 자아도취적인 집착, 감정적이고 실제적인 삶이 기술적 도구와 이런저런 진기한 장치로 양도되는 과정을 미리 보여준다.

매일 강변으로 산책을 나가기는 했지만, 나는 오렌지색 카우치에 쭈그리고 앉아 아파트에서 지내는 시간이 점점 더 많아졌다. 노트북을 내 다리에 기대어 세워두고, 가끔 이메일을 쓰거나 스카이프로 전화도 하지만, 대개는 그냥 끝없이 웹사이트를 들락거리고 10대 시절의 뮤직비디오를 보고, 한참씩 내가 사기에는 비싼 브랜드의 웹사이트에 걸린 옷들을 훑어보느라 눈이 나빠질 지경이었다. 맥북이 없었더라면 난 아마 무너졌을 것이다. 그것은 연결을 약속했으며, 떠난 사랑이 남긴 진공을 채우고 또 채웠다.

메이시 백화점에서 산 텔레비전은 워홀이 줄줄이 갖게 될 대체물과 중재물 중 첫 번째였다. 세월이 흐르면서 그는 고정형 16밀리미터 볼렉스에서 폴라로이드 카메라에 이르는 다양한 장비를 활용했다. 그는 볼렉스로 1960년대의 스크린 테스트를 기록했으며, 폴라로이드 카메라는 1980년대에 그가 다니던 파티에서 그의 영원한 동반자였다. 그것들의 매력 가운데 일부는 사람들과 함께 있을 때 그 뒤로 숨을 수 있다는 것이었다. 기계의 하인, 동반자, 동행 노릇을 하는 것은 눈에 띄지 않는 존재가 되는 또 다른 길, 가발과 안경 같은 가면 겸 소품mask-cum-prop이었다. 과도기였던 1960년에 워홀을

만난 헨리 겔드젤러Henry Geldzahler는 이렇게 말했다.

그는 조금 더 솔직해졌지만 그리 많이는 아니었다. 그는 언제나 숨었다. 녹음기, 카메라, 비디오, 폴라로이드를 사용했으며 나중에 기술이 지닌 거리 두기 성질이 분명해졌다. 그것은 언제나 사람들을 조금 떨어진 거리에 서게 만들었다. 그는 언제나 사람들을 살짝 거리를 두고 볼 수 있게 해주는 프레임을 갖고 있었다. 하지만 그가 원한 것은 그게 아니었다. 그가 원한 것은 사람들이 자신을 너무 명료하게 보지 못하게 하는 것이었다. 기본적으로 그가 가진 모든 개인적인 도구, 그 모든 거부, 일종의 신중한 자기 발명의 의미는 날 이해하지 마, 날 들여다보지 마, 분석하지 마, 라는 것이다. 너무 가까이 오지 마, 난 여기에 뭐가 있는지 잘 모르겠으니까. 난 그걸 생각하고 싶지 않아. 난 내가 날 좋아하는지 확실히 모르겠어. 난 내 출신을 좋아하지 않아. 내가 주는 이 물건을 받아.[18]

그러나 정적이고 가정적인 물건이며 수신 도구에 불과한 텔레비전과 달리 이런 새 기계들은 그 주변의 세계를 기록하고, 혼란스럽지만 탐나는 경험의 조각들을 줍고 수집할 수 있게 했다. 워홀이 가장 좋아한 것은 테이프 녹음기로, 사람들을 갈구하는 그의 욕망을 어찌나 급격히 바꾸었는지, 그가 그것을 '내 아내'라고 부를 정도였다.

나는 1964년에 첫 번째 녹음기를 구하기 전까지 미혼이었다. 내 아내. 내 테이프 녹음기와 나는 지금까지 10년째 결혼을 유지하고 있다. 내가

우리라고 하면 그건 내 테이프 녹음기와 나를 말한다. 이런 걸 이해 못하는 사람이 많다. …… 내가 누렸을 수도 있는 일체의 감정적인 삶은 테이프 녹음기를 구입함으로써 진정으로 끝났지만, 그게 끝나서 반가웠다. 그 이후 다시는 문제가 없었다. 문제란 좋은 테이프를 의미했고, 문제 자체가 좋은 테이프로 변형되면 그것은 더 이상 문제가 아니니까.[19]

실제로는 1965년에 그의 삶에 들어온 테이프 녹음기(제조사인 필립스가 보낸 선물)는 이상적인 중재자였다. 그것은 완충제, 사람들을 계속 한 걸음 떨어진 거리에 묶어두는 방도였으며, 텔레비전을 구입하기 전까지는 그를 그토록 동요하게 하던 전염되고 침습하는 단어의 흐름 방향을 바꾸고 예방조치하는 용도로 쓰였다. 워홀은 낭비를 혐오했으며, 일반적으로 쓰레기는 아니지만 여분으로 여겨지는 것들로 예술작품 만들기를 좋아했다. 이제 그는 사교계의 나비들, 그의 주위로 몰려들기 시작한 슈퍼스타*의 모습을 포착하여, 즉흥적인 그들의 자아, 그들의 지독한 향취의 카리스마를 녹음테이프라는 보존 매체 위에 기록할 수 있었다.

이때쯤 그는 더 이상 집에서 어머니와 함께 작업하지 않았다. 그는 이스트 47번로, 유엔 본부 근처 미드타운의 형편없는 지역에 자리 잡은 더럽고 허름하고 가구도 거의 없는 창고 건물의 5층으로 작

* 앤디 워홀을 중심으로 모여든 배우·모델·작가 등 유명인들 가운데 특히 워홀에게 영감을 주는 뮤즈 역할을 한 인물들을 가리킨다. 니코, 제인 홀저, 에디 세지윅 등이 대표적이다.

업실을 옮겼다. 부스러지던 그곳의 벽은 은박지, 은색 마일라_{Mylar}*,
은색 페인트로 빈틈없이 덮였다.

실버 팩토리_{Silver Factory}는 워홀의 모든 작업공간 가운데 가장 사교
적이고 가장 제한 없는 장소였다. 그곳은 언제나 사람들로 들끓었
다. 앤디가 구석에서 일하면서 마릴린 먼로나 암소 벽지를 만들고,
걸핏하면 손을 멈추고 지나가는 사람에게 자기가 다음에 무얼 해
야 한다고 생각하는지 물어보곤 하는 동안, 사람들은 그를 돕거나
그냥 시간만 보내거나 카우치에서 뒹굴거나 전화로 수다를 떨었다.
스티븐 쇼어는 다시 말한다. "짐작건대 사람들이 주위에 있는 것이
그가 작업하는 데 도움이 된 것 같다. 주위에서 다른 활동이 이루어
지는 상태가 말이다."[20] 앤디 자신도 이렇게 말했다. "팩토리에서 매
일 함께 있는 이 사람들이 그냥 내 주위에서 어슬렁거린다고는 생
각하지 않아요. 내가 그들 주위에서 어슬렁거린다는 편이 더 맞아
요. …… 나는 팩토리에서 우리가 진공 속에 있다고 생각합니다. 아
주 좋아요. 난 진공 속에 있는 게 좋아요. 나 혼자서 일하게 내버려
두거든요."[21]

군중 속에서 혼자 있기. 동반자를 갈망하면서도 연결되는 데 대
해서는 양면적인 태도를 보인다. 실버 팩토리 시절에 워홀이 신데
렐라의 혼성어인 드렐라_{Drella}라는 별명을 얻은 것도 놀랄 일이 아니
다. 그것은 다들 무도회에 갔지만 혼자 부엌에 남겨진 소녀 이름과,

* 녹음테이프에 사용하는 폴리에스테르 필름.

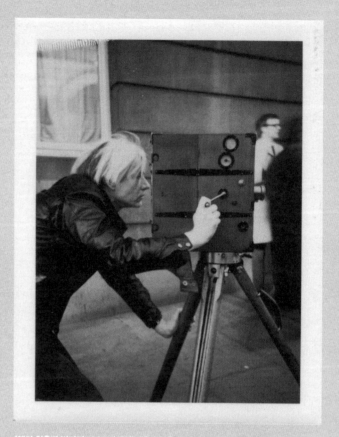

〈앤디 워홀과 빈티지 1907 카메라〉, 앤디 워홀, 1971

"그는 언제나 사람들을 살짝 거리를 두고 볼 수 있게 해주는
프레임을 갖고 있었다. 하지만 그가 원한 것은
사람들이 자신을 너무 명료하게 보지 못하게 하는 것이었다."

다른 인간의 생명의 정수를 자양분으로 삼는 드라큘라를 합성한 것이다. 그는 항상 사람에 대한 욕심이 있었다. 특히 아름답거나 유명하거나 힘이 있거나 재치 있는 사람이라면 더욱 그랬다. 언제나 근접성을, 접근성을, 더 나은 시야를 원했다. (메리 우로노브Mary Woronov는 팩토리 시절을 그린 암페타민* 범벅의 끔찍한 회고록《지하에서 수영하기Swimming Underground》에서 말했다. "앤디가 최악이었다. …… 심지어 그는 외모마저 뱀파이어 같았다. 희고, 공허하고, 채워지기를 기다리고, 만족할 줄 몰랐다. 그는 흰색 벌레, 언제나 배고프고 언제나 차갑고, 절대로 가만있지 않고 언제나 꿈틀거렸다."[22] 이제 그는 자신을 위험에 빠뜨리지 않고 고독을 호전시킬, 소유할 도구를 손에 쥐었다.

*

언어는 공용의 것이다. 완전히 사적인 언어는 있을 수 없다. 이것이《철학적 탐구Philosophical Investigations》에서 비트겐슈타인이 내세운 것으로, 데카르트가 말한 고독한 자아 개념, 신체라는 감옥에 갇혀 있고 다른 것이 존재함을 잘 모르는 자아 개념을 반박하는 이론이다. 비트겐슈타인은 그런 것은 불가능하다고 말한다. 우리는 언어 없이는 생각할 수 없는데, 언어는 획득과 전달이라는 양쪽 기준 모두에서 본성상 공공의 게임이기 때문이다.

* 각성제의 일종.

그러나 공유를 본성으로 하면서도 언어에는 또한 위험하고 고립시키는 잠재성이 있다. 그 활동에 참여하는 사람이 모두 똑같지는 않다. 사실 비트겐슈타인 자신도 언어활동에 결코 성공적으로 참여하지 못하여, 소통과 표현에서 극도로 어려움을 겪을 때가 많았다. 공포와 공공 언어를 다룬 글에서 평론가 레이 테라다Rei Terada는 비트겐슈타인에게서 평생 동안 반복된 어떤 장면을 묘사한다. 동료들에게 발언하려고 애쓰다가 그는 말을 더듬기 시작한다. 그가 생각과 소리 없이 싸우는 동안 끝내 말더듬증은 완전한 침묵으로 변하고, 마치 계속 소리 내어 말하고 있는 것처럼 손으로 온갖 동작을 꾸며낸다.

오해받을지도 모른다는 두려움, 이해시키지 못할지도 모른다는 두려움이 비트겐슈타인을 계속 괴롭혔다. 테라다가 주장하듯 비트겐슈타인의 "언어의 안정성과 공적 성격에 대한 믿음은 그 자신이 이해되지 않는 존재일지도 모른다는 끔찍한 예상과 공존하는 것으로 보인다."[23] 그에게는 특정한 종류의 언어에 대한 공포, 특히 "한담閑談과 이해되지 않음"에 대한 공포가 있었다. 내용이 없거나 의미를 만들어내지 못하는 담화 말이다.

언어란 몇몇 선수가 다른 선수들보다 더 뛰어난 실력을 가지고 참여하는 게임이라는 발상은 고독과 말의 짜증스러운 관계와도 상관이 있다. 언어장애, 소통 불능, 오해, 오청, 실어증, 말더듬증, 단어 건망증, 심지어 농담을 알아듣지 못하는 것까지, 이 모든 것들이 고독을 유발하며, 사람들이 타인에게 속마음을 표현하는 위태롭고 불

완전한 수단을 상기하지 않을 수 없게 만든다. 그것들은 우리의 사회적 발판을 약화시키며, 우리를 외부자로, 빈약한 참여자나 비참여자로 만든다.

위홀은 말을 산출하는 데 있어서 비트겐슈타인이 안고 있던 몇 가지 문제점 외에도 언어 오류에 대한 특유의 도착적 애착도 있었다. 그는 내용이 없거나 기형적인 언어, 수다와 잡담, 대화에서의 결함과 오류 등에 매혹되었다. 1960년대 초반에 그가 만든 영상물에는 서로를 이해하지 못하거나 듣지 못하는 사람들이 잔뜩 등장하는데, 이런 것들은 녹음기의 등장으로 좀 더 날카롭게 다듬어진 탐구 과정이다. 그는 새 아내*와 함께한 첫 번째 작업으로 오로지 녹음된 발언으로만 이루어진 《소, 소설a, a novel》이라는 제목의 책을 만들었다. 그것은 한담과 알아들을 수 없는 이야기, 고독이 해무처럼 감도는 이야기를 담은 유명한 걸작이다.

제목은 그렇게 붙였지만 《소, 소설》은 일반적인 의미의 소설이 아니다. 무엇보다 그것은 허구가 아니다. 플롯도 없고, 창조적 노동의 산물도 아니다. 적어도 창조적 노동이라는 것의 일반적인 정의에서는 아니다. 부적절한 대상을 담은 위홀의 그림이나 완전히 정지된 영상물처럼 그것은 내용의 규칙에, 범주가 만들어지고 유지되는 기준에 저항한다.

그것은 온딘Ondine, 즉 교황이라고 불렸으며 팩토리의 불가사의할

* 새 녹음기를 뜻한다.

만큼 재능 있는 이야기꾼 중에서도 가장 대단하고 제멋대로인 약물 중독자 로버트 올리보Robert Olivo에게 바치는 헌사로 구상되었다. 매력적이고 불안정한 그는 그 시기에 만들어진 워홀의 영상 여러 편에 출연했는데, 가장 주목할 만한 것은 〈첼시의 소녀들Chelsea Girls〉*이다. 그 영상에는 악명 높은 광증이 발작한 그가, 자기를 가짜라 불렀다는 이유로 로나 페이지Rona Page의 뺨을 두 번 세게 때리는 모습이 나온다.

온딘은 수은처럼 변덕스러운 사람이었다. 《소, 소설》을 녹음할 무렵 찍힌 사진에서 그는 보기 드물게 조용한 모습을 보인다. 길거리에 있는 그는 카메라를 정면으로 보는 자세인데, 조종사용 선글라스와 검은색 티셔츠 차림에 비행용 가방을 어깨에 걸쳤다. 검은색 머리칼이 곱슬곱슬하게 눈을 덮고, 입은 워홀이 《파피즘POPism》에서 "순수한 온딘, 입 주위에 깊이 주름을 만들며 짓궂게 웃음 짓는 오리 부리 같은 입 모양"[24]이라고 묘사한 전형적인 표정, 뾰루퉁한 동시에 능글능글하게 웃고 있는 모습이다.

원래는 스물네 시간 동안 줄곧 그를 따라다닐 계획이었다. 녹음은 1965년 8월 12일 금요일 오후에 시작되었지만, 열두 시간 뒤 암

* 워홀의 슈퍼스타들 가운데 1980년대 후반 웨스트 23번로에 지어진 첼시 호텔을 숙소로 삼았던 니코, 브리짓 벌린, 인터내셔널 벨벳 등이 출연한 영화다. 첼시 호텔은 아서 밀러, 고어 비달, 토머스 울프 등 유명 작가뿐만 아니라 이 책에도 나오는 밸러리 솔라나스, 20대의 패티 스미스와 로버트 메이플소프 등 가난한 예술가들이 장기 숙박한 곳으로 유명하며, 영국의 시인 딜런 토머스가 죽은 곳이기도 하다.

페타민을 넉넉히 먹었는데도 온딘은 활기를 잃기 시작했다("당신 때문에 난 끝장났어"[25]). 나머지는 1966년 여름 한 차례와 1967년 5월 세 차례에 나누어 녹음되었다. 24개의 카세트테이프에 녹취된 내용은 모두 젊은 여성 타자수 네 명이 받아 적었다. 나중에 벨벳언더 그라운드의 드러머가 되는 모린 터커Maureen Tucker, 바너드대학 학생인 수전 파일Susan Pile, 고등학생 두 명이었다. 그들은 갖가지 방식으로 자신의 일에 임했는데, 어떤 사람은 발언자를 잘못 파악했고, 어떤 사람은 음성을 구별하지도 못했다. 아무도 전문 타자수가 아니었다. 터커는 욕은 받아 적지 않겠다고 거부했고, 여학생 한 명의 경우에는 어머니가 발언 내용을 듣고 기겁하여 몇 시간 분량의 테이프를 내다버렸다.

위홀은 이런 오류들이 녹취를 푸는 과정에서 생긴 문제나 철자법 오류 등 수많은 문제와 함께 그대로 남아 있어야 한다고 고집했다. 그런 형태를 취한 《소, 소설》은 이해의 생산에 적극적으로 적대하는 것까지는 아니지만 저항한다. 그것을 읽으면 헷갈리고, 재미있고, 어리둥절해지고, 낯설고, 지루하고, 화가 나고, 스릴 넘치는 기분이 든다. 언어가 어떻게 결속시키고 고립시키고 결합하고 몰아내는지에 대한 속성 수업을 받는 것 같다.

우리는 어디에 있는가? 잘 모르겠다. 길거리에, 카페에, 택시에, 테라스에, 욕조에, 파티에, 전화를 하고, 마약을 털어 넣고 오페라를 최대 음량으로 틀어대는 사람들에 둘러싸여 있다. 어디를 가든 사실은 다 똑같은 장소다. 실버 팩토리의 제국. 그러나 실내는 상상해

야 한다. 아무도 자신들이 있는 위치에 대해 설명하지 않는다. 대화를 하다 멈추고 그 대화 공간에 있는 것들의 목록을 읊어대지 않는 것처럼 말이다.

그 녹음의 결과물은 마치 음성의 바다에서 난파하는 것, 출처 모를 발언의 파도를 타는 것과 비슷하다. 배경에는 음성이, 공간을 서로 채우려는 음성이, 오페라에 묻혀버린 음성이, 이치에 맞지 않는 음성이, 서로에게 달려드는 음성이 있다. 끝없이 쏟아지는 가십, 일화, 고백, 아양, 계획, 의미가 있을락 말락 하는 언어, 제멋대로인 언어, 신경 쓸 필요가 없는 언어, 순수한 음향으로 해체된 언어, 우－우－음 …… 나는 그 마리 …… 먼지 몰 라 …… 우우－음－음－, 그렇게 찬란하게 변형된 마리아 칼라스의 음성이 끊어지지 않고 스며나온다.

누가 말하는가? 드렐라, 택시, 러키, 로튼, 공작부인, 도도, 슈거 플럼 페어리, 빌리 네임, 퍼레이드처럼 이어지는 수수께끼 이름, 잘 바뀌는 별명과 필명. 당신은 이해하는가, 아닌가? 한편인가, 아닌가? 어느 게임에서든 문제는 어디에 속하느냐 하는 것이다. "말을 할 유일한 방법은 게임에서 말하는 거야. 그냥 끝내주지."[26] 온딘은 말하고, 택시라고 불리는 에디 세지윅은 대답한다. "온딘은 아무도 이해하지 못하는 게임을 해."

알아듣지 못해 흐름을 늦추는 사람들은 문자 그대로 주변 배역을 맡았다. 가장 혼란스러운 시퀀스 가운데 하나에서 택시와 온딘은 어느 프랑스 여배우와 만나는데, 거듭 무시되는 그녀의 간섭은 페

이지 한쪽 끝에, 대화의 중심 흐름에서 멀리 떨어진 곳에, 무시된 작디작은 음성을 나타내는 축소된 글씨로 배제된 것들을 위한 반향실에 담겨 있다. 그런 것들을 제외하면, 대화는 팩토리의 매력적인 그룹 안에 머무를 자격이 있는 사람들 사이에 이루어진다. 정교한 규칙이 세워지고, 추방 규약이 마련된다. 사회라는 원심력이 부류를 나누고 경계를 유지한다.

그러나 말하기, 참여하기는 무시되는 것만큼이나 무시무시하다. 워홀은 관심 받고자 하는—눈에 보이고 귀에 들리고자 하는—욕망을 받아들이고 예리하게 다듬어 고문의 도구로 만든다. "나는 녹음기와 사랑을 나눈다."[27] 온딘은 마라톤 같은 이야기 막바지에 이렇게 말하지만, 처음부터 그는 계속 그만하자고 애걸하고, 몇 시간이나 더 말해야 하는지 물어본다. 화장실에서 "아니, 오, 델라, 제발, 나, 나, 내……"[28]라고 했고, 욕조에서 "최대한 공정하게 당신한테 물어봐도 될까……. 이건 사적인 일이 아니야……"[29]라고 했으며, 로튼 리타Rotten Rita*의 아파트에서는 "지금쯤이면, 드렐라, 날 증오하지 않아? 이런 걸 내 얼굴에 갖다 대는 게 정말 역겨울 텐데……[30] 제발 끝내버려. 너무 끔찍하다고"[31]라고 말했다.

'이런 걸 내 얼굴에 갖다 댄다.' 워홀의 행동에는 분명 성적인 면이 있다. 온딘을 벗기고, 그에게 쏟아내도록 부추기고, 비밀을 털어놓게 하고, 험담을 하게 한다. 그가 원하는 것은 '말'이다. 시간을 채

* 팩토리의 상주 인물로, 시장the Mayor이라고 불렸다.

우거나 죽이는 말. 텅 빈 공간을 메우고 사람들 사이의 틈을 노출하고, 상처와 통증을 드러내는 말. 그 자신이 하는 말은 비가처럼 절제되고 반복적인 "오, 오, 정말? 뭐라고?"뿐이다. (워홀의 말이 꽤 유창해지고 심지어 수다스러워지기까지 했을 무렵인 1981년, 그의 최초의 슈퍼스타 가운데 한 명이 그에게 전화했다. 그는 금방 옛날처럼 더듬는 투로 말했고, 일기에 이렇게 기록했다. "그 대화는 60년대에서 그대로 빠져나온 것 같았다."[32])

《소, 소설》의 끄트머리쯤, 온딘이 잠시 달아나서 드렐라는 슈거플럼 페어리, 즉 조 캠벨Joe Campbell과 함께 남았다. 조는 영화 〈마이 허슬러My Hustler〉에서 폴 아메리카와 연기한 배우이자 남창이었다. 호리호리하고 어두운 피부색에 영민한 남자로, 하비 밀크Harvey Milk의 과거 남자친구였던 캠벨은 지독히 숫기 없는 사람도 마음을 열게 하는 재주가 있었다.

캠벨은 대화 주제를 워홀에게로 돌려, 그가 다른 사람들에게 강요하는 것과 같은 종류의 정밀 조사를 그 자신도 받게 했다. 먼저 그는 워홀의 신체를 살펴보면서 그가 뚱뚱한 것이 아니라 부드럽다고, 달콤하게 묘사했다. "몇 살이야?"[33] 그가 묻는다. 한참 침묵. "아주 근사한 침묵이야." "그래, 어, 온딘에 대해 말해보자." "아니야, 이 문제를 왜 회피하지?" 워홀은 대화 방향을 바꾸려고 계속 시도했다. 1, 2분 동안 조는 맞춰주다가 공격을 재개한다.

페어리　당신은 왜 자기 자신을 회피하지?　**응?**

페어리　당신은 왜 자기 자신을 회피하지?　**뭐라고?**

페어리　내 말은, 당신은 자신의 존재 자체를 거의 거부한다는 거야.
　　　　있잖아 ― 어―― 그게 더 쉬워.

페어리　아니, 내 말은, 내가, 내가 당신을 알고 싶다고.(아주 조용히 말한다)
　　　　난 항상 당신이 상처받은 거라고 생각해.　**글쎄, 난 워낙 자주
　　　　상처 받아서 더 이상 신경도 안 써.**

페어리　오, 당신은 분명 신경 쓸걸.　**글쎄, 난 더 이상 상처 받지 않아.**

페어리　느끼는 건 아주 좋은 일이라는 말이야, 그니까.　**어 ― 아니야.
　　　　난 정말로 그렇게 생각하지 않아. 그러기에는 너무 애석하지. (오
　　　　페라) 그리고 난 항상, 어, 행복하게 느끼는 게 겁이 나, 왜냐하면
　　　　그럴 때 어…… 절대 영속하지 않으니까.**

페어리　당신은, 당신은 단 한 번이라도 직접 일을 해봤어?　**어, 아니,
　　　　난 혼자서는 뭘 못 해.**[34]*

　말을 너무 많이 하면 스스로와 주변 사람들이 무서워한다. 말을
너무 적게 하면 스스로의 존재를 거부하게 된다. 《소, 소설》은 말이
연결되기 위한 최단 경로는 결코 아니라는 것을 입증한다. 고독이
친밀함을 향한 욕구라고 정의된다면, 그 속에 담겨 있는 것은 자기
를 표현하고, 자기 말을 누가 들어주고, 생각과 경험과 감정을 공유

* 《소, 소설》에서 이 대화는 워홀의 대답을 페어리의 말과의 간격으로만 구분 짓는다. 편
　의성을 위해 워홀의 대답은 굵은 글씨로 처리했다.

해야 할 필요다. 친밀함은 관련된 자들이 자신을 알리고 싶다는, 드러내고 싶다는 의사가 없다면 존재할 수 없다. 그러나 어느 정도로 드러내야 할지 헤아리기는 쉽지 않다. 충분히 소통하지 않고 타인들에게 숨겨진 상태로 있거나, 아니면 너무 많이 드러냄으로써 거부당할 위험을 무릅쓰거나. 크고 작은 상처, 지루한 강박, 필요와 수치심과 갈망의 질병. 나는 그냥 입을 다물기로 결정했지만, 가끔은 누군가의 팔을 붙들고 모든 일을 불쑥 말해버리고 싶었다. 온딘 같은 사람을 끌어내 모든 것을 점검받고 싶었다.

여기서 워홀의 녹음기가 가진 마술적이고 변형적인 면모가 드러난다. 세월이 흐르는 동안 많은 사람들이 그를 망가지고 타인을 조종하는 사람, 자기 존재의 바탕에 난 구멍을 메울 하나의 방법으로 허약한 약물중독자에게서 고백을 끌어내는 사람으로 묘사해야 한다고 생각했다. 하지만 그런 모습이 전부는 아니다. 언어를 둘러싼 그의 작업은 협업으로, 너무 많이 가진 사람들과 부족한 사람들 사이의, 과잉과 빈곤 사이의, 추방과 잔류 사이의 공생적인 교환으로 봐야 할 것이다.

결국, 진공에 대고 말하는 것이나 처음부터 방해받는 것이나 똑같이 고통스럽고 똑같이 고립되게 하는 것이다. 병적으로 말이 많은 사람이나 소통에 집착하는 사람들에게 워홀은 이상적인 청중이고, 중립적인 완벽한 청취자이며, 온딘이 "프로이센식 전술"[35]이라 표현한 것을 구사하는 깡패이기도 했다.

영상 제작자 조너스 메커스Jonas Mekas가 볼 때 팩토리의 거대 프로

젝트를 추진하는 진짜 동력은 여기에 있었다. 즉 그는 위홀 같은 사람이 없었더라면 거부당하거나 무시당했을 사람들에게 선입견 없이 관심을 쏟는 위홀의 재주 덕분에 사람들이 역할을 분담하여 프로젝트에 참여했다고 본 것이다.

앤디는 주임 정신과 의사였다. 그것은 전형적인 정신과 의사의 상황이다. 카우치에 누워 당신은 전적으로 당신 자신이 되기 시작한다. 아무것도 숨기지 않고. 이 사람은 반응하지 않고 그냥 당신 말을 듣기만 한다. 앤디는 저 모든 슬프고 혼란스러운 사람들을 상대하는 그런 열려 있는 정신과 의사다. 그들은 그에게 와서 편안한 기분을 느낀다. 이 사람은 그들을 절대 비난하지 않는다. "근사하군, 근사해, 좋아요, 오오, 아름다워." 그들은 너그럽게 받아들여지고 감싸인 기분이다. 그런 기분이 몇몇 사람을 자살하지 않도록 막아주었다는 것을 나는 의심하지 않는다. 몇몇은 자살했지만……. 또 앤디가 그들을 카메라 앞에 세울 때 그들은 그들 자신이 될 수 있고 할 수 있다고, 이것이 그들이 기여할 수 있는 바이고, '이제 난 내 일을 하고 있는 거야'라고 생각했을 것이다.[36]

평론가 린 틸먼Lynne Tillman도 그 교환이 쌍방적이었다고 느꼈다. 《소, 소설》에 관한 글인 〈마지막 말은 앤디 위홀The Last Words are Andy Warhol〉에서 그녀는 위홀이 불안정하고 불행한 사람들에게 "작업이든 그 순간이 중요하다는 느낌이든 시간을 메울 방법이든, 뭔가를 주었다"[37]라는 평가와 조작했다는 고발을 비교 검토해보았다. "테

이프 녹음기는 켜져 있다. 당신은 녹음되고 있다. 당신 음성이 들리고 있고, 이것은 역사다."

그러나 그것은 단순히 기여의 문제는 아니었다. 《소, 소설》을 포함한 워홀의 작품 전부가 기존의 가치 개념에 적대적이라 해도, 또 감상과 진지성을 와해시키는 데 가담한다 해도, 그의 작품들은 동시에 (그림자 속에 웅크리고 있었기 때문이건 어쩌다 지나친 친밀함의 사각지대에 빠져버렸기 때문이건) 일탈되고 무시된 것들과 눈에 띄지 않게 되어버린 문화의 어느 측면에 지위와 관심을 부여하는 프로젝트에도 가담하고 있다.

《소, 소설》은 진심 어린 고백이라는 것도 바이페타민* 20밀리그램이나 코카콜라에 관한 대화만큼도 본질적인 가치를 지니지 않았음을 보여주려고 애쓰지만, 그와 동시에 사람들이 실제로 말하는 것과 그것을 말하는 방식의 중요성, 심지어 아름다움까지 증언한다. 일상적 존재의 엄청나게 뒤죽박죽이고 하찮고 무한정 미완성인 상황. 이것이 워홀이 좋아한 것이며, 소중하게 여긴 것이기도 하다. 이는 《소, 소설》의 마지막 문장을 통해 확인된 사실인데, 그 문장에서 빌리 네임Billy Name은 혼란스럽고 배척적인 노력 전부를 요약하여, "쓰레기에서 나와 책으로 들어가라"[38]고 부르짖는다. 책, 그러니까 일시적이고 쓰레기 같은 것이 정화되고 보존될 그릇으로 말이다.

* 암페타민류에 속하는 각성제.

물론 이 모든 것에는 애당초 누군가가 당신의 말을 듣고 싶어 한다는 것이 전제되어야 한다.《소, 소설》을 녹음하던 마지막 해인 1967년 봄, 어떤 여자가 자작 극본을 들고 앤디를 만나러 왔다. 그는 '엿이나 처먹어라Up Your Ass'라는 제목에 호기심이 생겨 그녀와 만났다가, 마음이 식었다. 포르노그래피 같은 내용 때문에 걱정이 된 것이다. 그 여자가 자신에게 덫을 놓으려고 위장한 경찰일지도 모른다고 생각했다. 그러나 그녀는 오히려 체제와는 더할 수 없이 거리가 멀었고, 팩토리에서 설치는 화려한 괴짜들의 기준에서 보더라도 비정상적인 사람이었다.

밸러리 솔라나스Valerie Solanas*, 위홀에게 총을 쏘기도 한 그 여자는 위홀과 마찬가지로 역사에 집어삼켜지고 단 하나의 행동으로 일축되었다. 미친 여자, 실패한 암살자, 관심 줄 가치가 없는 분노에 차 있고 흐트러진 여자.

그런데 그녀가 말한 것들은 잔혹하고 정신병자 같으면서도 또 그만큼 탁월하고 예지적이었다. 그녀와 앤디의 관계를 둘러싼 이야기는 모두 말words에 관한 것이다. 말이 얼마나 귀중한지, 또 말을 소중하게 여기지 않을 때 어떤 일이 벌어지는지.《스컴 선언문SCUM

* 앤디 위홀 살인미수 사건의 범인으로 유명해져버린 페미니스트. 급진적 페미니즘 선언서로 유명한《스컴 선언문》을 썼고 위홀과 친밀한 관계를 유지했지만, 그를 총으로 쏘고 감옥과 병원에서 생애 후반을 고독하게 보냈다.

Manifesto》*이라는 논쟁적인 책에서 솔라나스는 고립의 문제를 감정적인 기준이 아니라 구조적인 기준에 따라, 특히 여성에게 영향을 주는 사회적 문제로 간주했다. 언어를 통해 접촉하고 연대를 구축하려는 솔라나스의 시도는 그녀와 워홀이 공유했던 고립감을 완화하기보다는 증폭시킴으로써 비극으로 끝났다.

솔라나스의 어린 시절은 사람들이 예상할 수 있는 종류에 속하지만 예상보다 더 심했다. 친척집을 전전하며 불안정하게 보낸 어린 시절. 그녀는 칼처럼 날카로웠다. 어찌나 날카로운지 그 칼날에 자신이 베일 정도였으며, 냉소적이고 반항적이었다. 바텐더이던 아버지에게 학대받고, 어린 시절부터 성행위를 했으며, 열다섯 살에 첫 아이를 낳아 여동생인 척 키웠고, 열여섯 살 때는 둘째 아이를 낳아 아버지의 친구이자 한국전쟁에서 막 돌아온 해병에게 입양 보냈다. 학교에서는 레즈비언임이 드러나 괴롭힘을 당했으며, 그 뒤 메릴랜드대학에서 심리학을 전공할 때는 대학신문에 재치 있고 신랄하고 페미니즘의 원조라 할 칼럼을 썼다.

당시 그녀는 어떤 사람이었을까? 그녀는 분노에 차 있고, 때로는 육체적으로 공격적이고, 아주 가난하고, 단호하고, 고립된 사람이었다. 질식할 것 같은 기대, 제한된 선택지, 짜증스러운 위선과 무자비한 이중 잣대 등 그녀가 처한 상황들이 그녀를 급진주의자로 만

* SCUM은 Society for Cutting Up Men의 약어로, '남성 거세 결사단체'라고 번역될 수 있다. scum에는 찌꺼기, 인간쓰레기라는 의미도 있다.

들었다. 배척의 문제와 수동적으로 싸운 워홀과 달리 솔라나스는 능동적인 변화를 원했고, 다시 꾸미고 재배열하기보다는 깨부수고 싶어 했다.

대학원 진학에 실패한 뒤 교육 체제를 완전히 떠난 그녀는 히치하이크를 하며 전국을 돌아다녔다. 그녀는 1960년부터 〈엿이나 처먹어라〉를 썼고, 이듬해에는 뉴욕으로 이사하여 하숙집과 구빈원을 전전했다. 호퍼와 워홀도 가난했지만, 솔라나스는 구걸, 매춘, 웨이트리스 등 두 사람이 겪어본 적 없는 주변부 세계에서 존재했다. 한 번도 쉬지 않았고, 한 번도 표적에서 눈을 뗀 적이 없었다.

1960년대 중반에 그녀는 나중에 《스컴 선언문》이 될 작업을 시작했다. 그녀는 스컴이라는 단어가 마음에 들었다. 스컴, 이질적인 물질 또는 불순한 것, 밑바닥, 저열하거나 가치 없는 사람 또는 사람들. 워홀처럼 그녀는 잉여이고 무시당한 것, 쓰레기가 된 것들과 쓰레기 같은 것에 이끌렸다. 둘 다 상황을 뒤엎기를 좋아했다. 두 사람 모두 전도顚倒되었고, 문화가 소중하게 여기는 것을 상상 속에서 뒤엎는 사람들이었다. 선언문의 '스컴'에 관해 말하자면, 솔라나스가 내린 그것의 정의는 최소한 카메라 반대편에서 볼 때 워홀이 좋아하는 딱 그런 부류의 여자들을 묘사한다. "지배적이고, 강단 있고, 자신감 넘치고, 성질 나쁘고, 폭력적이고, 이기적이고, 독립적이고, 자부심 있고, 스릴을 추구하고, 자유롭게 돌아다니고, 거만한 여자들. 자기가 우주를 지배할 자격이 있다고 여기는 여자들. '사회'의 한계까지 달려가보았고, 사회가 줄 수 있는 한계를 뛰어넘어 달려

갈 준비가 되어 있는 여자들."[39]

《스컴 선언문》은 가부장제에 내재한 잘못들, 솔라나스의 표현을 빌리자면 남자들이 가지고 있는 잘못을 깨부순다. 그것은 극단적인 해결책을 제안하는데, 조너선 스위프트Jonathan Swift가《겸손한 제안A Modest Proposal》에서 아일랜드의 빈민들이 먹을 것을 얻으려고 부자들에게 자식을 팔지도 모른다고 했듯 풍자적인 노선을 취한다. 그 선언문은 미쳤고, 경악스럽고, 통찰력과 기괴한 재미가 있다. 그것은 첫 문장에서부터 정부 전복을 외친다. 즉 화폐 시스템의 제거, 완전한 자동화 시스템(솔라나스는 워홀처럼 기계가 해방하는 성질, 또는 그와 비슷한 성질을 지녔다고 예견했다), 남성성의 파괴를 요구한다. 그러고는 45페이지에 걸쳐 폭력, 노동, 지루함, 편견, 도덕 체계, 고립, 정부, 전쟁, 심지어 죽음까지도 남성이 지배하는 방식을 두드려 부순다.

지금 봐도 충격적일 만큼 강렬한 그 선언문은 그때 기준에서 정치적으로 너무 앞서 나간 탓에 거의 읽을 수 없을 정도로 낯설었으며, 마치 외계 언어로 쓰인 것 같았다. 그것은 비틀어 파열시키고 침묵 속에서 갑자기 폭발하고 그 자신을 흩어놓는 언어였다. 솔라나스가《스컴 선언문》을 쓴 것은 페미니즘의 두 번째 물결이 막 시작될 무렵이었다. 1963년에 베티 프리단Betty Friedan의 이성적이고 합리적인《여성성의 신화》가 출판되었다. 1964년에는 민권법Civil Rights Act이 인종과 성별에 따른 고용상의 차별을 금지했고, 이에 더해 최초의 여성 쉼터가 마련되었다. 그러나 여성의 삶이 폭력과 재정적 착

취 속에 놓여 있다는 인식은 그때 막 출현한 단계였으며, 솔라나스가 제안한 체계적이고 격정적이고 급진적인 격동의 단계와는 아직 전혀 딴 세상이라 할 만큼 멀었다. "스컴은 체제 전체에, 법과 정부라는 발상 자체에 맞선다. 스컴은 시스템 속에서 어떤 권리를 얻어내려는 게 아니라 그 자체를 파괴하려는 것이다."[40]

우상파괴자, 국외자로 살기란 쉽지 않다. 아비털 로넬Avital Ronell은 《스컴 선언문》 소개글에서 이렇게 말한다. "밸러리 솔라나스는 외톨이였다. 추종자도 없었다. 모든 상황에서 그녀는 너무 늦게 왔거나 너무 일찍 왔다."[41] 그 선언문을 고립으로부터 발생하고 고립 속에 머무는 텍스트로 본 것은 로넬만이 아니었다. 전기영화 〈나는 앤디 위홀을 쏘았다〉의 작가이자 감독인 메리 해런Mary Harron에 따르면, "그것은 아무 접촉도 없이, 어떤 학술적 구조에 충성하지도 않고 고립 속에서 작업하는 재능 있는 정신의 산물이다. 고립되었으므로 누구에게도 빚을 지지 않았다."[42] 읽다 보면 기력이 충전되는 기분이 드는 솔라나스 전기를 2014년 페미니스트 프레스에서 출판한 브리앤 파스Breanne Fahs가 볼 때, "《스컴 선언문》은 재치 있고 지적이고 폭력적이지만 또한 고독하기도 했다. 밸러리가 아무리 많이 불러 모으고 연결하고 공격하고 도발해도, 고립은 그녀를 따라다녔다."[43]

그러나 이 말은 솔라나스가 바란 것이 곧 고립이라는 뜻은 아니다. 실제로 고립은 그녀가 남자들 탓으로 여긴 것들 가운데 하나였다. 남자들이 여성들을 서로 분리시키고 주변부로 밀어냄으로써 자

기도취적인 가족 집단을 만든다는 것이다. 《스컴 선언문》은 이런 종류의 원자화에 깊이 반대한다. 그것은 고독한 기록물로 그치지 않으며, 고립의 원인을 확인하고 치유하고자 하는 기록물이기도 하다. 더 깊은 꿈, 남자 없는 세계를 넘어서는 꿈은 공동체community라는 단어가 정의될 때 드러난다. "참된 공동체는 그저 같은 생물종이나 커플이 아닌, 개인들로 이루어진다. 서로의 개별성과 프라이버시를 존중하는 동시에 정신적·감정적으로 상호작용하는 개인들, 서로 자유로운 관계를 맺는 자유로운 정신들, 공동의 목표를 달성하기 위해 협력하는 개인들."[44] 나도 완전히 동의하는 발언이다.

1967년 8월 초에 《스컴 선언문》을 완성한 뒤 솔라나스는 선언문의 존재를 널리 알리기 위해 미친 듯이 노력했다. 그녀는 등사판으로 2천 부를 찍어 길거리에서 직접 팔았다. 여성에게는 1달러, 남성에게는 2달러에 팔았다. 그녀는 전단을 돌리고, 토론회를 주도하고, 〈빌리지 보이스Village Voice〉에 광고를 내고, 모집 포스터를 만들었다.

포스터를 받은 사람들 가운데 하나가 앤디 워홀이었다. 8월 1일 솔라나스는 그에게 포스터 석 장을 보냈는데, 팩토리 몫으로 두 장, "밤에 베개 밑에 보관하도록"[45] 한 한 장이었다. 그것은 적이 아니라 동지에게 보내는 선물이었다. 그들은 그녀가 〈엿이나 처먹어라〉를 제작하려고 애쓰던 그해 봄에 만난 적이 있었다. 그때 그녀는 프로듀서나 출판인과 수십 번 만났지만 그들은 모두 거부했고, 몇몇은 포르노그래피적인 내용에 우려를 나타냈다(지독하게 외설적인 그 희곡은 봉고이Bongoi라 불리는 비정한 동성애자의 활약을 중심으로 하는 내용

이었다).

솔라나스는 우연히 팩토리와 마주친 것도, 어쩌다 흘러든 것도 아니었다. 그녀는 자신의 목소리, 자신의 작업을 확장하기 위해 의도적으로 그곳에 접근했다. 그녀는 집중력이 있었고, 열중했다. 그녀 자신의 말에 따르면 "지독하게 진지했다".[46] 그해 봄, 그녀는 가끔 맥스 캔자스시티Max's Kansas City라는 나이트클럽 뒤쪽 방에 있는 워홀의 테이블로 가서 앉아 있으면서, 자신을 훑어보는 드래그퀸들의 눈총에 과감하게 응수했다. 그녀는 말이 빠르고 승부사 기질이 있었다. 그런 점을 좋아한 워홀은 솔라나스와의 전화 대화를 정기적으로 녹음하고, 그녀가 한 말 몇 마디를 나중에 영화에 집어넣었다.

그들의 대화는 장난스럽고 대개 아주 재밌었다. 파스가 쓴 전기에 실린 그중 하나를 보면, 솔라나스가 묻는다. "앤디, 스컴의 남성 지원대의 수장이라는 당신의 위치를 진지하게 받아들이겠어? 그 위치가 엄청나다는 걸 당신은 알고 있잖아."[47] 앤디는 대답한다. "그게 뭔데? 그게 그렇게 대단한 건가?" "그럼, 대단하지." 그녀는 CIA 요원인 척하면서 그에게 성적인 버릇에 대해 묻고, 슈거 플럼 페어리가 그랬던 것처럼 그의 과묵함과 비정상적인 침묵에 대해 심문한다.

밸러리 질문에 대답하기를 왜 싫어하지?

앤디 말할 게 정말로 거의 없어서…….

밸러리 앤디! 당신이 긴장해 있다고 말해준 사람 아무도 없어?

앤디 난 긴장한 게 아니야.

밸러리 어떻게 긴장한 게 아니야?

앤디 그건 너무나 구식 단어야.

밸러리 당신이 구식 남자인데, 뭘. 정말로. 그러니까, 당신은 모르겠지
 만, 당신은 정말 구식이야.

그 이전인 6월에 그녀는 〈엿이나 처먹어라〉의 양장본을 그에게
주었다. 그는 그 작품을 제작하는 데 흥미를 보였다. 실제로 제작 장
소와 두 편 동시상영을 제안하는 데까지 이야기가 진척되었다. 그
런데 그해 여름 한동안 위홀은 그런 생각을 잊었거나 폐기했다. 그
에 대한 일종의 사과로, 또 그녀를 자기 등에서 떨쳐내기 위한 방법
으로 그는 솔라나스를 자기 영화 〈나, 남자I, a Man〉에 캐스팅했다. 그
영화에서 그녀는 남성이든 여성이든 그의 슈퍼스타 대부분이 보이
는 나긋나긋한 여성성을 거부하고, 대신에 공격적으로 안티섹슈얼
한, 골치 아프고 신경질적이고 의기양양한 남녀 양성 구유자androgyny
를 연기한다.

 그해 여름 솔라나스가 쫓아다닌 출판인이나 기획자는 위홀 말고
도 분명히 더 있었다. 8월 말 〈나, 남자〉가 개봉하고 며칠 뒤, 그녀는
소설 한 편을 올림피아 프레스의 너저분하기로 악명 높은 모리스
지로디아스Maurice Girodias와 500달러에 계약했다. 계약서의 잉크가 마
르자마자 그녀는 조바심을 냈다. 그 계약으로 부지불식간에 〈엿이
나 처먹어라〉와 《스컴 선언문》 두 편의 판권까지 전부 넘겨버린 걸
까? 내 말을 누가 실제로 소유하게 된 건가? 그것을 넘겨준 건가? 그

것들을 도둑맞은 건가?

계약에 관한 밸러리의 걱정에 공감한 워홀은 그 문제를 자기 변호사에게 의뢰하여 공짜로 살펴주도록 조처하기까지 했다. 모두들 아무 문제가 없다는 데 동의했다. 계약은 용어가 모호했고 구속력이 전혀 없었지만, 그들이 다시 확인해줬는데도 그녀의 불안은 전혀 누그러지지 않았다. 밸러리에게 중요한 것은 말이었다. 그것은 그녀와 세계를 이어주는 줄이었다. 말은 힘의 원천이었고, 연결을 위한 최선의 방법, 그녀의 기준에서 사회를 재구성하는 방법이었다. 자기 글에 대한 통제력을 잃을지도 모른다는 생각은 끔찍했다. 그 때문에 그녀는 편집증이라는 고립된 방으로 내던져졌는데, 그 방에서 자아는 간섭과 공격에 맞서 무장하고 바리케이드를 쳤다.

그러나 옛말에도 있지만, 피해망상적으로 행동한다는 것이 피해가 없다는 뜻은 아니다. 눈 돌리는 곳마다 탄압이 있다거나, 사회란 여성을 배제하고 주변으로 밀어내는 데 몰두하는 시스템이라고 여긴 솔라나스의 생각이 미친 소리는 아니었다(《스컴 선언문》이 처음 출판된 해인 1967년은 또한 조 호퍼가 평생의 작품을 휘트니 미술관에 기증한 해이기도 했는데, 그들은 나중에 그 작품들을 없애버렸다). 점점 커지는 밸러리의 고독과 고립은 정신병 때문만이 아니라 공동체 전체가 거부하던 어떤 것을 그녀가 발언하고 있었기 때문이기도 했다.

그다음 해에 솔라나스와 워홀의 관계는 나빠졌다. 그녀는 워홀에게 《스컴 선언문》의 연극 제작이나 영화화를 맡기고 싶었는데, 그런 시도 때문에 감정이 더 상하고 더 필사적이 되고 더 미쳐갔다. 임

대료를 내지 못해 첼시 호텔에서 쫓겨난 그녀는 파산하여 집도 없이 시골을 떠돌았다. 부랑하던 그녀는 워홀에게 증오가 담긴 편지를 보냈다. 한 편지에서는 그를 "두꺼비"[48]라 불렀다. 또 다른 편지에서는 이렇게 썼다. "아빠, 혹시 내가 착하게 굴면 조너스 메커스가 나에 관한 글을 쓰게 해줄 거야? 당신의 쓰레기 영화 한 장면에 나를 출연시켜줄까? 오, 고마워, 고마워." 이런 것은 워홀에게 그다지 익숙한 태도나 말투가 아니었을 것이다.

1968년 여름, 상황은 최악으로 치달았다. 뉴욕으로 돌아와서 그 어느 때보다도 편집증이 심해진 그녀는 집에 있는 워홀에게 끈질기게 전화를 걸어댔다. 그 전화번호는 워홀의 주변 인물들 가운데 거의 아무도 쓰지 않고, 알지도 못하는 번호였다. 결국 그는 솔라나스의 전화를 아예 받지 않기로 했다(《소, 소설》에서 계속 이어지던 토의 주제 가운데 하나는 이런 종류의 규약을 세워야 할 필요를 다루었다. 그래야 팩토리에 오는 전화를 걸러내고 원치 않는 접근을 피할 수 있을 테니까).

6월 3일 월요일, 솔라나스는 한 친구의 아파트에서 가방을 들고 나와 리 스트라스버그Lee Strasberg와 마고 페이든Margo Feiden이라는 프로듀서를 만나러 갔다. 스트라스버그는 외출 중이라 못 만났지만 솔라나스는 페이든의 아파트에서 네 시간을 보냈다. 자기 작품을 두고 탈진할 정도로 치열하게 논의한 끝에 그녀는 페이든에게 이 작품을 연출할 마음이 있는지 물었다. 페이든이 거절하자 그녀는 총을 꺼냈다. 한참을 설득당한 뒤 떠나면서 그녀는 대신에 앤디 워홀을 쏘러 간다고 말했다.

그녀는 점심시간 직후에 권총 두 정, 코텍스 생리대, 주소록이 든 갈색 종이가방을 들고 팩토리에 도착했다. 그곳은 새 팩토리, 유니언스퀘어 옆에 있는 6층의 화려한 로프트였다. 예전 실버 팩토리는 그해 봄에 철거되었고, 장소가 바뀌면서 드나드는 인물들도 달라졌다. 암페타민 중독자와 드래그퀸은 차츰 사라지고 대신 미끈하게 양복을 차려입은 남자들과 수완 좋은 동업자들이 들어와서, 워홀을 점점 더 수익성 높은 환경으로 이끌어가려 하고 있었다.

솔라나스가 도착했을 때 워홀은 외출 중이었기 때문에 그녀는 밖에서 어슬렁거리며 기다렸다. 엘리베이터를 타고 적어도 일곱 번은 오르락내리락하면서 그를 놓치지 않으려고 했다. 4시 15분, 마침내 그가 돌아왔다. 그는 솔라나스뿐만 아니라 당시 그의 남자친구였던 제드 존슨Jed Johnson과도 건물 밖 길거리에서 마주쳤다. 세 사람은 엘리베이터를 함께 타고 올라갔다. 1960년대의 워홀이 담긴 회고록 《파피즘》에서 그는 솔라나스가 립스틱을 발랐고, 날이 몹시 더웠는데도 두꺼운 코트를 입었으며, 발바닥 앞쪽으로 조금씩 땅을 치고 있었다고 기억했다.

위에서는 사람들이 작업하고 있었는데, 그중에는 워홀의 협업자 폴 모리시Paul Morrissey와 사업 매니저 프레드 휴스Fred Hughes가 있었다. 워홀은 책상 앞에 앉아 비바Viva에게서 온 전화를 받았다. 비바는 케네스 헤어 살롱에서 머리를 염색하던 중이었다. 그들이 계속 이야기하는 동안 솔라나스는 32구경 베레타를 꺼내 두 발을 쏘았다. 총알이 발사되는 것을 본 사람은 워홀뿐이었다. 그가 책상 밑으로 기

어들어가려 하자 그녀는 그의 위에 서서 다시 쏘았는데, 이번에는 가까이에서 맞혔다. 피가 티셔츠를 적시고 솟구쳤고, 전화기의 하얀 줄에 피가 튀었다. "난 끔찍하게, 끔찍하게 아팠어."[49] 그는 나중에 이렇게 기억했다. "몸속에서 폭죽이 터진 것 같았지." 이어서 솔라나스는 미술평론가 마리오 아마야Mario Amaya를 쏘아 얕은 상처를 냈다. 쏘지 말라고 애원하는 프레드 휴스를 막 쏘려던 참에 엘리베이터 문이 열렸고, 휴스는 그녀에게 그 안으로 들어가라고 애걸했다. "엘리베이터가 왔어, 밸러리. 그냥 거기 타."

그럴 즈음 워홀은 바닥에 괸 자신의 피 웅덩이 속에 웅크리고 있었다. 그는 숨을 못 쉬겠다고 계속 말했다. 빌리 네임이 부들부들 떨면서 그를 향해 몸을 굽히자, 네임이 웃고 있다고 생각한 워홀은 자신도 웃기 시작했다. "웃지 마. 오, 제발 웃기지 마." 워홀은 이렇게 말했지만, 사실 네임은 울고 있었다. 총알은 옆으로 비껴 눕듯이 워홀의 배를 뚫고 지나가면서 양쪽 폐와 식도, 담낭, 간, 소장, 비장을 관통했고, 오른쪽 옆구리에 커다란 사출구를 남겼다. 폐에 구멍이 났고, 숨을 쉬려면 고통스러웠다.

그를 데리고 나가는 데 시간이 오래 걸렸다. 모든 것이 늘어졌고, 모든 것이 늦어졌다. 들것을 엘리베이터에 실을 수가 없어서 가파른 계단 여섯 층을 들고 내려가야 했는데, 그러는 동안 너무 힘들어 워홀은 의식을 잃었다. 아마야는 구급차 운전사에게 사이렌을 켜달라고 팁을 15달러 쥐여줘야 했고, 워홀이 마침내 수술실에 들어갔을 때는 너무 늦은 것 같았다. 그와 아마야는 모두 의사들이 "가망

없어"라고 중얼거리는 소리를 분명히 들었다. "이 사람이 누군지 몰라요?" 아마야는 소리 질렀다. "앤디 워홀이라고. 유명한 사람이고 부자예요. 수술비 낼 돈 있어요. 제발 부탁이니 어떻게 좀 해봐요."

유명인이고 부자라는 말을 들어서인지 의사들은 수술을 하기로 결정했지만, 워홀의 가슴을 열자 심장이 멈춰버렸다. 간신히 소생하긴 했지만, 워홀은 그의 주변으로 모여든 모든 목소리 예술가들 중 가장 중요치 않던 인물에 의해 1분 30초가 넘게 완전히 생명을 잃었었다. 나중에 그는 자신이 정말 죽음의 여정에서 돌아온 게 맞는지 결코 확신할 수는 없다고 말했다.

*

모두들 언제나 솔라나스를 오해했다. 그녀는 체포될 때(워홀의 비장이 적출되고 있을 무렵, 그녀는 타임스스퀘어의 한 교통순경에게 가서 자수했다) 13번 관할구 경찰서에 모인 한 무리의 기자들에게 자기가 왜 앤디 워홀을 쏘았는지에 대한 답은 자신의 《스컴 선언문》에서 찾을 수 있다고 말했다. "내 선언문을 읽어요."[50] 그녀는 고집했다. "내가 어떤 사람인지 그게 알려줄 겁니다." 결과적으로 아무도 읽지 않았다. 이튿날 아침 〈데일리 뉴스〉 1면에 그녀의 신원은 틀리게 나왔다. 그 유명한 기사 제목은 **여배우가 앤디 워홀을 쏘다**였다. 분개한 그녀는 정정을 요구했고, 석간에는 그녀가 정정한 내용이 반영되었다. "나는 작가이지 여배우가 아니다."[51]

솔라나스 자신의 이야기를 통제하기는 점점 더 힘들어졌다. 위홀을 쏜 이유가 자신의 생활에 그가 너무 많은 통제력을 행사하기 때문이라는 그녀의 주장을 감안하면 실망스러운 상황이었다. 이제 그녀는 모든 국가기관과 맞서 싸워야 했다. 정신이상 범죄자들을 수용하는 악명 높게 더럽고 잔혹한 마티완 주립병원(에디 세지윅도 당시 입원해 있던 곳), 벨뷰 정신병원(솔라나스의 자궁이 적출된 곳), 여자구치소 등 법정과 정신병원과 감옥을 오가며 3년을 보냈다.

그녀의 사건은 페미니스트들 사이에 굉장한 화두가 되었지만, 그녀는 자기를 옹호하기 위해 몰려든 여성들과 금방 사이가 나빠졌다. 솔라나스는 누가 자신을 위해 말해주거나 자신의 생각을 공동으로 외치는 것을 원하지 않았다. 또 위홀을 향한 공격을 멈추지도 않았다. 투옥 기간에 그녀는 위협적이거나 강압적이거나 유화적이거나 때로는 사근사근하기까지 한 편지들을 그에게 계속 보냈다. 1968년 겨울 잠시 석방되었을 때 그녀는 전화로 그를 다시 괴롭혔다. 《파피즘》에서 위홀은 크리스마스이브에 그녀의 전화를 받고 목소리를 듣는 순간 거의 기절할 뻔했던 일을 떠올렸다. "그녀는 그 일을 다시 하겠다고 위협했는데 …… 내 최악의 악몽이 현실로 나타났다"[52]라고 위홀은 말했다.

하지만 그렇게는 되지 않았고, 그녀는 감옥으로 돌아갔다. 출옥한 그녀는 조용해지고 주눅 든 모습이었다. 성적·신체적 폭력이 흔하고, 하루에 빵 한 조각과 형편없는 커피 한 잔으로 연명해야 하며, 걸핏하면 빛도 가구도 없는 징벌방에 갇히는 곳에 수감됐던 사람들

에게서 예상할 수 있는 일이었다.

　뉴욕으로 돌아온 솔라나스는 먹을 것과 잘 곳을 구하느라 애를 먹었다. 당시 그녀를 알고 있던 사람들은 그녀가 공동체와 여성집단으로부터 어떤 식으로 배척당했는지 말해준다. 그녀의 적대적인 태도와 잔인한 화법이 경계심을 불러일으켰기 때문이다. 길거리에서 모르는 사람들도 그녀를 기피했다. 카페에 가면 누가 침을 뱉거나 쫓겨나는 일이 흔했다. 이는 그녀가 워홀 암살 기도자라고 알려졌기 때문이 아니라, 뭔가 다른 분위기, 침묵 속에서도 느껴지는 낙오자라는 표시, 호감을 주지 못하고 결함 있는 사람이라는 기색을 풍겼기 때문이다. 그녀는 겨울옷을 겹겹이 껴입은 채 비참하고 깡마른 모습으로 그리니치빌리지 주변을 떠돌았다. 아직도 그녀는 사람들이 자기 말을 훔쳐간다는 생각에 사로잡혀 있었다. 이제 그녀는 그 송신기가 자신의 자궁 속에 숨겨져 있다고 생각했다.

　솔라나스 생애 후반의 고독은 이런저런 요소가 만들어낸 산물이었다. 가장 분명하고 자주 지적되는 원인은, 그녀가 합의된 현실과 연결되는 능력을 갈수록 잃었기 때문이라는 것이다. 편집증은 불신과 위축이라는 그 자체의 메커니즘만으로도 고립시키는 성질이 있지만, 감옥생활처럼 스티그마도 남긴다. 사람들은 이런 비정상성의 표지를 알아본다. 사람들은 길거리 불평분자를 비켜 지나가고, 전과자를 기피하며, 실제로 폭력을 가하지는 않지만 그들을 따돌린다. 내가 하려는 말은, 고독이 전개되는 악순환은 개별적으로 이뤄지는 게 아니라 개인과 그들이 놓여 있는 사회 사이의 상호작용으

로 발생한다는 것이다. 사회의 불공평함을 날카롭게 비판하는 사람일 경우, 그런 과정은 더 심화된다.

그래도 1970년대에는 솔라나스의 삶이 좀 나아진 기간이 있었다. 그녀는 (어쩌다 보니 어떤 남자와) 사랑에 빠져 이스트 3번로에 아파트를 얻었다. 나중에 알고 보니 그녀의 집은 내 집과 바로 등을 맞대고 있었다. 그러니까 그녀도 시각을 알리는 모스트 홀리 리디머 Most Holy Redeemer 교회의 종소리를 들으면서 시간을 보냈을 것이다. 그녀는 어느 페미니스트 잡지에서 일자리를 얻어 즐거이 협동작업을 해나갔다. 안정적이고 재미있기도 한 시간이 이어졌지만, 그런 시간은 1977년 그녀가 결국 《스컴 선언문》을 자비로 출판할 때까지였다. 그것은 완벽하게 실패했으며, 모든 면에서 극심한 손해를 입혔다. 솔라나스에게 일어난 모든 일 중에서 사람들과 관계 맺는 능력을 영영 파괴한 것은 감옥도 충격도 아닌, 바로 이 사건이었다. 이것이 그녀가 언어를 통한 접촉에 실패했다는 마지막이자 반박할 여지가 없는 증거였다.

그 뒤로 그녀의 편집증은 엄청나게 심해졌다. 그녀는 적들이 침대 시트를 통해 자신과 소통하려 한다고 생각했고 집과 인간관계를 포기하고 또다시 노숙자가 되었다. 말년의 그녀를 떠나지 않고 몰아붙인 공포는 오래되고 더 아이러니해지는 공포, 즉 자신의 말이 절도당하고 있다는 공포였다. 결국 이 편집증 때문에 그녀는 자기 인생의 모든 사람들로부터 고립되었다. 그녀는 말하기를 거부했고, 암호로 글을 쓰고, 중얼거리거나 흥얼거렸고, 입을 열 필요를 피하

려고 애썼다. 결국은 뉴욕을 완전히 떠나 서부로 흘러갔다. 그녀는 1988년 4월 샌프란시스코의 한 빈민숙소 420호에서 폐렴으로 사망했다. 시신은 사흘 뒤에야 발견됐는데, 방세가 밀려 관리인이 가보니 구더기가 기어 다니고 있었다고 한다.

이는 지독히도 고독한 죽음이다. 그것은 언어의 세상에서 완전히 이탈한 사람의 죽음이다. 우정과 사랑의 연대뿐만 아니라 사회 질서 내에 있는 모든 사람들을 붙들어주고 각자의 자리에 묶어주는 사소하고 수많은 언어적 연대마저 모두 단절한 사람의 죽음이다. 솔라나스는 자신의 희망을 언어에 걸었고, 그 속에 세상을 바꿀 능력이 있다고 절대적으로 믿었다. 어쩌면 그녀가 스스로 제대로 표현해내지 못했음을 인정하기보다는, 그것을 그녀 자신의 평판이 너무 높고 수요가 너무 많아서 더 이상 감히 참여하지 못할 그런 매체로 여기는 편이 더 낫고 더 안전하고 덜 참담했을 것이다. 즉 비트겐슈타인의 가장 큰 두려움처럼 그녀가 이해되지 못할 말을 한다거나, 심지어 그녀가 해야 할 말을 듣고 싶어 하는 사람이 전혀 없는 사태보다는 나았으리라.

그런데 총격 사건 이후 더 고립된 것은 솔라나스만이 아니었다. 비장과 오른쪽 폐의 일부가 제거된 상태로 병원에서 수액을 맞으면서 워홀은 자기가 이미 죽은 게 분명하다고, 생사의 경계를 잇는 통로에 놓인 꿈의 공간에 있다고 느꼈다. 사흘째 되던 날 그는 병원 텔레비전에서 로버트 케네디가 총격당했다는 뉴스를 보았다. 그 뉴스의 물결이 워홀의 소식을 1면에서 밀어냈다.

진작부터 접촉에 주의하고 체현화의 미덕에 대해서도 이미 확신을 잃은 그는 이제 육체의 형태가 참혹하게 부서지는 사태를 감당해야 했다. 그의 복부는 여러 조각으로 잘렸으며, 죽을 때까지 의료용 코르셋을 입고 살아야 했다(그는 그 코르셋을 입으면 마치 "풀로 붙여진"[53] 듯한 느낌이라고 했는데, 가발에 대해서도 같은 표현을 썼다. 이는 그가 전체성과 응집성을 느끼기 위해 물리적 대상에 얼마나 깊이 의지하는지를 말해준다). 그는 지쳤고, 극심한 신체적 고통에 시달렸으며, 요즘이라면 외상 후 스트레스 장애라 진단받을 만한 증상, 즉 압사할 것 같은 불안과 공포가 밀려드는 증상으로 괴로워했다.

그가 보인 반응은 물러서기, 무감각해지기, 내면으로 후퇴하기였다. 총격을 받고 2주 뒤에 한 인터뷰에서 그는 슈거 플럼 페어리에게 답하듯 말했다. "신경 쓰는 게 너무 어려워. …… 나는 타인의 삶에 너무 개입되고 싶지 않은데. …… 난 너무 친밀해지고 싶지 않아. …… 뭔가에 닿는 걸 좋아하지 않아. …… 내 작업이 그토록 나에게서 멀리 있는 건 그 때문이야."[54]

그는 너무 약해졌기 때문에 여러 달 동안 집에서 어머니의 간호를 받아야 했다. 그러다가 드디어 팩토리로 돌아간 것은 가을이었다. 돌아가니까 아주 좋았다. 다만 그곳에서 무얼 해야 할지 모른다는 것이 문제였다. 그는 그림도 그리지 않고, 영화도 만들지 않고, 사무실에 숨어버렸다. 예전 관심사 중에서 여전히 계속 좋아한 것은 오로지 녹음뿐이었는데, 이제는 그것도 문제였다. 총격 사건 이후 그는 전에 아주 재미있고 유익한 대화를 나누던 부류의 사람들과 함

께 어울리는 것에 공포감을 느꼈다. 그는 《파피즘》에서 이렇게 썼다. "내가 그렇게 말을 많이 하면서도 한 번도 솔직하게 털어놓지 않은 것은 이 점이다. 미친 것 같은 약쟁이들이 주위에서 떠들어대며 비정상적인 일을 하고 있지 않으면 내가 창작력을 잃을까 봐 겁났다는 사실 말이다. 어쨌든 1964년 이후 오직 그들만이 내 영감의 원천이었으며, 그들이 없었다면 과연 내가 일을 해낼 수 있었을지 모르겠다."[55]

이제는 자기가 옛날에 녹음한 내용을 글로 옮겨 기록하는 소리를 듣는 것만이 그에게 위안을 주었다. 모든 기계적인 소음, 셔터 소리, 플래시 전구 소리, 전화벨 소리, 초인종 소리 등이 워홀을 안정시켜 주었지만, 그가 제일 좋아한 것은 탁탁거리는 타자기 소리와 녹음된 목소리가 공중으로 풀려나는 소리, 위험한 몸뚱이에서 마침내 풀려나는 소리였다. 그해 가을 팩토리의 타자수들은 《소, 소설》 작업을 하고 있었기 때문에, 그는 코르셋을 입어 풀칠이 된 상태로 사무실에 앉아, 조증 상태에 빠진 온딘과 택시의 수다를 들었다. 방에는 오래되고 사랑받은 음성들의 파도가 일렁거렸다.

《스컴 선언문》처럼 《소, 소설》의 출판은 판매 면에서나 평론 면에서나 성공작은 아니었다. 그래도 워홀은 테이프 돌아가는 소리를 듣다가 드디어 다음에 할 창작 모험의 아이디어를 얻었다. 사람들이 서로에게 말하는 것으로만 이루어진 잡지를 만들기로 한 것이다. 〈인터뷰Interview〉라는 그 잡지는 지금도 간행되고 있는 인간 발언의 심포니로, 말의 대가가 얼마나 비싼지, 그것이 어떤 결과를 가져

올 수 있는지를 아는 사람, 그것들이 열린 심장을 어떻게 작동하게
도 하고 멈추게도 하는지 정확하게 아는 사람에 의해 만들어졌다.

4

그를 사랑하면서

유쾌한 무리 사이에서 아픈 손가락처럼

나 혼자 불쑥 튀어나와 있다는 느낌에 시달렸다.

나는 익명이 되고 싶었다.

눈에 띄지 않은 채 군중 속을 지나가고 싶었다.

나의 고통스럽고 근심 가득하며 지나치게 선언적인 얼굴을

타인의 시야로부터 숨긴 채 은폐된 상태로.

헬러윈. 나쁜 날이었다. 왜 그런지는 몰랐다. 7시에 나는 내가 하던 일과 하지 않던 일을 모두 그만두고 일어났다. 눈 주위에 검댕을 칠하고, 검은색 작은 스팽글로 뒤덮인 검은색 원피스를 입고, 버번 한 잔을 들이켜고 밤거리로 나가 웨스트빌리지에서 벌어지는 퍼레이드로 향했다. 차갑고 자욱한 어둠, 브라운스톤으로 지은 큰 건물들, 현관 앞 몇 칸의 계단과 창턱이 호박, 해골, 하얀 거미줄로 뒤덮여 있는 건물들을 지나갔다. 군중 속에 서 있으면 신나지 않을까 생각했는데 그렇지 않았다. 별로였다. 그날 밤에 찍은 사진을 보면 내가 찾고 있던 것이 뭔가 뭉개지는 감각, 축제나 취기에 따라붙는 경계가 무너지는 감각이 아니었나 생각한다. 내 사진은 모두 흐릿하다. 거기에 담긴 것은 모두 공간 속에서 맞부딪치는 밝은 물체들의 소용돌이다. 거대한 해골, 장대에 박힌 거대한 눈알. 열두어 개의 플래시 전구, 번질거리는 은빛 양복. 평상형 트럭 한 대가 철컹거리며 6번가를 따라 올라갔다. 짐칸에는 마이클 잭슨의 〈스릴러〉에 맞춰

손바닥을 철썩 때리고 온몸을 비틀어대는 좀비 무리가 타고 있었다.

저녁 내내 나는 눈에 너무 잘 띈다는 피곤한 느낌에 시달리고 있었다. 서로 달라붙어 있는 연인, 술에 취해 비틀거리는 유쾌한 친구 무리 사이에서 아픈 손가락처럼 나 혼자 튀어나와 있다는 느낌 말이다. 파티 용품 가게에서 가면을 사지 않은 걸 몹시 후회했다. 고양이 가면이나 스파이더맨 가면 같은 것을 썼어야 했다. 나는 익명이 되고 싶었다. 눈에 띄지 않은 채 군중 속을 지나가고 싶었다. 엄밀하게 말하면 눈에 보이지 않는 것이 아니라 은폐된 상태로, 나의 고통스럽고 근심 가득하며 지나치게 선언적인 얼굴을 타인의 시야로부터 숨긴 채, 무관심해 보여야 하고 더 나쁘게는 매력적이어야 한다는 부담에서 놓여난 상태로 말이다.

가면과 고독에는 어떤 의미가 있는가? 명백한 대답은 그것들이 노출에서, 보여지는 부담에서 해방해준다는 것이다. 독일어로 하면 maskenfreiheit인데, 가면이 주는 자유라는 뜻이다. 면밀한 응시를 피하면 거부당할 가능성을 회피할 수 있지만, 그와 동시에 받아들여질 가능성, 사랑이 주는 위안마저 거부하는 것이다. 가면이 신비스럽고 불길하고 불안을 일으키는 것과 마찬가지로 슬프게도 하는 까닭은 그 때문이다. 〈오페라의 유령〉이나 〈철가면〉을 생각해보라. 마이클 잭슨의 아름다운 얼굴도 외과적인 흑백 베일로 반쯤 가려져 있어서, 그가 손상된 외모의 제물인지 아니면 가해자인지 하는 질문을 하게 만든다.

가면은 피부가 분리와 고유성과 거리를 표시하고 경계선이나 벽

역할을 해주는 방식을 확대한다. 가면에는 보호 기능이 있지만, 그 것을 쓴 얼굴은 무섭기도 하다. 그 아래에 무엇이 있는가? 괴물 같은 것, 감당할 수 없을 만큼 끔찍한 어떤 것. 우리는 각자의 얼굴로 알려진다. 얼굴은 의도를 드러내고 감정의 날씨를 드러낸다. 가면 쓴 킬러가 등장하는 온갖 호러 영화―〈텍사스 전기톱 살인사건〉 〈양들의 침묵〉〈할로윈〉―는 얼굴 없음의 공포를, 얼굴을 직접 맞대지 못하고 인간 대 인간으로 호소하지 못하는 끔찍함을 연기한다.

이런 영화는 흔히 우리 문화가 고독의 모습이라고 여기는 기형화되고 비인간화되고 괴물이 되는 것에 대한 공포를 가공한다. 여기서 가면을 쓴다는 것은 인간적인 상태에 대한 단호한 거부, 자신을 배제한 집단·공동체·대중에 대한 살벌한 보복의 전주곡을 상징한다. (더 가벼운 형태의 같은 메시지가 매주 〈스쿠비-두Scooby-Doo〉*를 통해 전달되었다. 악한에게서 굴ghoul**의 가면을 벗겨내자 고독한 관리인의 얼굴이 드러난다. 원기왕성하고 무리 지어 떠드는 아이들을 감당할 수 없는 심술궂은 고립자다.)

가면은 공적인 자아라는 문제에 대해서도 생각하게 만든다. 정해진 공손함과 순응성 뒤에 똬리를 틀고 비틀리는 진짜 욕망. 표면을 유지하기, 자신이 아닌 다른 누구인 척하기, 정체 숨기기, 이런 강제가 알려지지 않고 주목받지 못한 채 존재한다는 부패의 감각을 키

* 미국의 텔레비전 만화영화 시리즈.
** 시체를 먹는 악귀.

워낸다. 그리고 물론 불법적이거나 일탈된 행동을 은폐하는 가면이 있고, 가면이 벗겨진 상태, 가면 쓴 군중에게 둘러싸인 상태가 있다. 〈위커맨〉*에 나오는 마을 사람들이 쓴 무섭도록 목가적인 동물 머리, 또는 내가 어릴 때 도저히 볼 수 없을 정도로 무서웠던 비디오 〈스릴러〉에 나오는 좀비 부대 같은 것들 말이다.

이런 수많은 성향이 내가 이제껏 본 중에서 가장 충격적인 가면 이미지 하나를 관통한다. 그것은 이스트 2번로에 있는 내 아파트에서 한 블록 떨어진 곳에 살던 어떤 화가가 1980년대에 만든 이미지로, 타임스스퀘어 지하철역의 7번가 출구 밖에 선 어떤 남자의 흑백 사진이었다. 민소매 데님 재킷, 흰색 티셔츠, 프랑스 시인 아르튀르 랭보의 얼굴이 담긴 종이 가면. 랭보의 시집《일뤼미나시옹Illuminations》표지에 실린 유명한 얼굴 사진의 실물 크기 복사본을 가면으로 쓰고 있는 남자. 그 뒤에는 아프로 헤어스타일**의 남자 하나가 너펄거리는 흰색 셔츠와 빛바랜 검은 바지를 입고 무단횡단을 하고 있다. 카메라는 그가 발을 내딛는 도중 한쪽 발이 공중에 떠 있는 순간을 포착했다. 거리 양편에는 차체가 큰 구식 자동차와 영화관이 줄지어 있다. 뉴암스테르담에서는 〈문레이커〉, 해리스에서는 〈아미티빌 호러〉를 상영하고 있고, 랭보의 머리 바로 위쪽으로 보이는 빅토리 극장 간판에는 X등급이라는 검은 글씨가 크게 박혀 있다.

* 1973년 영국의 로빈 하디Robin Hardy가 감독한 미스터리 호러 영화. 1967년에 데이비드 피너David Pinner가 펴낸 소설《의식Ritual》을 원작으로 한다.

** 흑인들의 곱슬머리를 그대로 길러서 큰 박처럼 둥그렇게 부풀린 머리 모양.

그 사진은 1979년에 촬영한 것인데, 당시 뉴욕은 주기적으로 돌아오는 후퇴기를 맞고 있었다. 랭보는 이 도시의 너저분한 중심에 서 있다. 그곳은 6번가와 8번가 사이의 42번로 한 자락으로 옛 이름은 듀스Deuce인데, 11년 전 밸러리 솔라나스가 체포된 바로 그 장소다. 거리는 그때도 이미 거칠었지만 1970년대 뉴욕은 파산의 문턱에 닿아 있었고, 타임스스퀘어는 폭력과 범죄가 난무하고 매춘, 마약 거래, 노상강도, 포주가 들끓었다. 보자르 극장들Beaux Arts theatres*— 유니폼 입은 극장 직원이 벽에 비스듬히 기대서 있는 모습을 그린 호퍼의 〈뉴욕 영화관〉이 찬양한 바로 그 장소들 — 은 포르노를 상영하고 섹스 상대를 구하는 장소로 바뀌었다. 은밀한 엿보기와 사람들이 원하는 이미지가 만들어내는 오래된 산업은 나날이 더 노골적이 되고 더 천박해졌다.

범죄와 더러움에 끌리는 성향이 있던 랭보, 재능을 신속하고 제멋대로 낭비한 랭보, 혜성처럼 불타오르면서 19세기 파리의 상업지구를 휩쓸고 다닌 랭보에게 이보다 더 어울리는 장소가 있었을까? 그는 이곳에 완전히 잘 어울렸다. 종이 얼굴에는 아무 표정도 없었고, 그의 발치에는 배수로가 번득인다. 〈뉴욕의 아르튀르 랭보Arthur Rimbaud in New York〉라는 제목의 연작 가운데 다른 이미지에서 그는 헤로인을 맞고, 지하철을 타고, 침대에서 자위를 하고, 식당에서 식사를 하고, 도살장에서 사체 곁에 있고, 허드슨 부두의 폐허를 돌아다

* 1930년대에 뉴딜 정책의 일환으로 실시한 연방 극장 프로젝트에 활용된 극장들.

니고, **마르셀 뒤샹의 침묵은 과대평가되었다**THE SILENCE OF MARCEL DUCHAMP IS OVERRATED*는 말이 스프레이 페인트로 적힌 벽 앞에서 팔을 활짝 벌리고 빈둥거린다.

얼마나 많은 군중 사이에서 움직이든 랭보는 늘 혼자 있다. 그 주위에 있는 사람들과는 언제나 다르다. 이따금 그는 섹스할 기회를 찾는데, 아마 몸을 팔러 갈 것이다. 그런 사람들이 자신을 진열하러 가는 항만관리청 버스터미널** 밖에 구부정하게 서 있기도 한다. 가끔은 그의 곁에 사람이 함께 있다. 웃어대는 노숙자 두 명과 함께 서서, 서로 어깨에 팔을 걸치고 있다. 한 명은 장난감 권총을 들고 있으며, 발치에서는 쓰레기통에 피운 불이 타고 있다. 그런데도 가면은 언제나 그를 격리한다. 방랑자 또는 관음자, 진짜 얼굴을 보여줄 수 없거나 보여주지 않으려 하는 사람이다.

랭보 연작은 모두 워나로위츠가 구상하고 진행하고 촬영한 것이다. 그는 당시 스물네 살로 전혀 이름이 알려지지 않은 뉴요커였지만, 두어 해 뒤에는 같은 시기에 활동하던 장-미셸 바스키아Jean-Michel Basquiat, 키스 해링Keith Haring, 낸 골딘Nan Goldin, 키키 스미스Kiki Smith와 함께 이스트빌리지 예술무대에서 활동하는 스타로 꼽히게 된다. 회화·설치·사진·음악·영화·책·공연 등이 모두 포함된 그의 작품

* 1964년 11월 11일 요제프 보이스Joseph Beuys가 서독의 텔레비전 대담 프로그램에 출연했을 때 뒤샹을 비판한 내용.
** 뉴욕뉴저지항만관리청이 운영하는 대형 터미널로, 타임스스퀘어 근처에 있다. 한때 우범지대로 악명이 높았다.

"나는 항상 나 자신이 이상하다고 여긴다.
그리고 세상에는
사회에 들어맞지 않는 사람들 사이의
암묵적 연대가 있다."

— 데이비드 워나로위츠

데이비드 워나로위츠 David Wojnarowicz, 1954~1992

미술교육은 물론이고 정규교육조차 받지 못하는 환경에서 자랐으며, 독학으로 그림 그리는 기술을 익혔다. 1980년대 에이즈 위기의 한복판에서 활동한 그는 동성애자이자 질병 당사자로 에이즈 운동에 참여했다.

은 관계 맺음과 혼자 있음을 다루며, 특히 적대적인 사회에서, 그의 존재를 관용하기보다는 아마도 죽기를 더 원할 것 같은 사회에서 한 개인이 어떻게 살아남을 수 있는가 하는 주제에 집중한다. 그것은 다양성을 열정적으로 선호하며, 균질적인 사회가 사람들을 얼마나 고립시키는지를 예리하게 알아차린다.

랭보 연작의 사진은 흔히들 워나로위츠 자신을 찍은 것으로 착각하지만 그는 카메라 밖에 나가 있으며, 가면을 쓴 것은 그의 친구들과 연인들이다. 하지만 복잡한 방식이긴 해도 그 작업은 매우 개인적이었다. 랭보의 형상은 예술가를 위한 일종의 대역 또는 대리인역할을 했으며, 데이비드에게 중요한 장소, 이를테면 그가 있던 곳이나 그에게 여전히 힘을 발휘하는 장소에 삽입되었다. 한참 뒤의 인터뷰에서 그는 그 프로젝트를 시작한 까닭을 이야기하면서 이렇게 말했다. "나는 주기적으로 절망적인 기분에 빠지곤 했어요. 그리고 그런 순간에는 뭔가를 만들어야 할 필요를 느꼈어요. …… 나는 랭보가 내 과거 인생의 모호한 윤곽을 거쳐 오게 했습니다. 어릴 때 돌아다니던 장소, 내가 굶주렸던 장소, 아니면 어느 정도 매혹되었던 장소들을요."[1]

그가 절망에 빠졌다고 한 말은 과장이 아니었다. 폭력이 그의 어린 시절을 불길처럼 휩쓸고 지나가면서 그의 내면을 모두 파괴하고, 텅 비워버리고, 표지를 남겼다. 워나로위츠의 생애가 전하는 이야기는 특히 가면에 관한 이야기다. 왜 그것이 필요한지, 왜 그것들을 믿지 못하는지, 살아남기 위해 왜 그것이 필요한지, 그러면서도

왜 유독하고 견디기 힘든지에 대한 이야기다.

그는 1954년 9월 14일 뉴저지 레드뱅크에서 태어났다. 그의 첫 기억은 인간에 관한 것이 아니라 모래밭에서 투구게가 기어가는 모습, 그가 만든 몽상적인 콜라주 영상에 나오는 종류의 이미지였다. 어머니인 딜로리스는 아주 어렸고, 상선 선원인 아버지 에드는 알코올중독자에다 기질이 잔혹한 남자였다. 결혼은 시작부터 말썽투성이였고, 데이비드가 두 살이 됐을 무렵 에드와 딜로리스는 이혼했다. 그와 형제들 ─형과 누나─은 한동안 하숙집에 맡겨졌는데, 그곳에서 신체적인 학대를 당했다. 얻어맞았고 차려 자세로 서 있어야 했고 밤중에 일어나야 했고 샤워도 찬물로 해야 했다. 양육권은 어머니 딜로리스에게 있었지만, 데이비드가 네 살쯤 되었을 때 에드가 아이들을 납치했다. 그는 아이들을 친척 부부가 운영하는 양계장에 데려다 놓았다가 뉴저지 외곽으로 데려가서 새 아내와 함께 살았다. 그곳은 나중에 데이비드가 '깔끔하게 관리된 잔디밭의 우주'라 부른 곳, 여성·동성애자·아이에 대한 신체적·정신적 폭력이 아무 영향도 남기지 않고 실행될 수 있는 곳이었다.

그는 회고록 《칼날 가까이Close to the Knives》에서 이렇게 썼다. "우리 집에서는 아무도 웃을 수 없었고, 지루해도 표현하지 못했고, 울 수도 없었고, 놀 수도 없었고, 탐구할 수도 없었고, 독립적인 성장이나 발전을 보여주는 어떤 행동에도 참여할 수 없었다."[2] 에드는 한 번에 몇 주씩 바다에 나가 있었지만 돌아오면 아이들을 공포로 몰아넣었다. 데이비드는 개 목줄과 5×10센티미터 굵기의 각목으로 맞

았다. 한번은 누나가 보도 위에 내팽개쳐져 귀에서 검붉은 액체가 스며 나올 때까지 맞는데도 이웃들은 그저 정원을 손질하고 잔디를 깎았다.

공포는 모든 것을 오염시킨다. 데이비드는 자기 집 옆 언덕 위로 올라온 트럭들과 담력 겨루기를 하던 일, 크리스마스 직전 형제들과 쇼핑센터에 버려진 일, 테이크아웃 상자에 거북 두 마리를 담아 들고 눈길을 몇 킬로미터씩 걸어 집으로 돌아가던 길 등을 기억했다. 온종일 숲속에 숨어서 벌레와 뱀을 찾으며 보낸 적이 많았는데, 그는 이런 일에 한 번도 싫증 낸 적이 없었으며, 어른이 된 뒤에도 그랬다.

1960년대에 들어 그는 가톨릭계 학교에 가게 되었다. 그 무렵 그의 아버지는 더 잔혹해지고 더 제멋대로 행동했다. 한번은 그가 키우던 토끼를 잡아 요리하고서는, 아이들에게 뉴욕 스트립 스테이크라고 속였다. 또 데이비드를 때린 뒤 자기 성기를 만지라고 한 적도 있다. 그가 거부하자 더는 요구하지 않았지만 구타는 계속되었다. 당시 데이비드는 파도가 몰려오고 토네이도가 휘몰아치는 악몽을 꾸었다. 악몽에 바로 이어서 좀 괜찮은 꿈도 주기적으로 찾아왔다. 그 꿈에서 그는 연못으로 향하는 흙길을 걸어갔고, 연못에 뛰어들어 수면 바로 밑에서 헤엄쳤다. 바닥에는 동굴이 있었는데, 그는 그 속으로 잠수해 들어가서 점점 더 깊이, 허파가 터질 지경이 되도록 들어가다가, 마지막 순간에 어둠 속에서 빛을 뿜는 종유석과 석순으로 가득 찬 방으로 빠져나오곤 했다.

1960년대 중반에 워나로위츠가의 아이들은 맨해튼 전화번호부에서 덜로리스 보이나Dolores Voyna라는 이름을 찾아냈다. 그들은 당일치기로 뉴욕에 가서 엄마를 만나 뉴욕현대미술관에서 몇 시간 정도 함께 보냈다. 데이비드는 전시관 여기저기를 돌아다니다가 화가가 되기로 결심했다. 엄마를 더 자주 만나도 좋다는 허락이 내려졌고, 별안간 에드는 그때까지 그토록 차지하려고 애쓰던 아이들에게서 손을 떼고 셋을 모두 덜로리스에게 떠넘겨버렸다. 아이들에게는 구원이라 해야겠지만, 헬스키친Hell's Kitchen*에 있는 그녀의 아파트는 너무 작았고, 그녀로서는 그때쯤 심각한 문제아로 성장한 세 아이의 엄마 노릇을 하기엔 역부족이었다. 심지어 아이들이 엄마라고 부르는 것도 싫어했다. 마음이 따뜻하고 표현도 풍부한 사람이었지만, 이내 독재적이고 변덕스럽고 불안정하기도 하다는 것이 드러났다.

뉴욕시. 개똥 냄새와 쓰레기 썩는 냄새가 나는 곳. 영화관에서는 쥐가 당신의 팝콘을 먹는 곳. 갑자기 온 사방이 섹스로 넘쳐났다. 남자들이 데이비드를 섹스 상대로 데려가려 하고, 돈을 주겠다고 했다. 그는 옷을 벗고 개울물에 들어가서 물속에 사정하는 꿈을 꾸었다. 그 후 그는 한 남자에게 승낙했고, 센트럴파크에 면한 그 남자의 아파트로 갔는데, 버스를 타고 따로 움직였다. 그는 덜로리스의 친구들 중 한 명의 아들과 섹스를 했고, 그런 다음 그자를 죽이고 싶어 미칠 지경이 되었다. 가족이 사실을 알아내 자기를 정신병원으

* 맨해튼 남서부 허드슨강 쪽의 유명한 우범지대.

로 보낼까 봐 히스테리를 일으킬 정도로 겁을 냈다. 거기서는 틀림없이 전기 충격요법을 시도할 거라고 생각했다. 내가 한 일이 얼굴에 드러날까? 더욱이 그 행위를 얼마나 좋아했는지 드러날까? 스톤월 항쟁Stonewall riots*이 일어나서 게이 해방운동이 활발해지기 한두 해 전이었으니, 자신이 동성애자임을 자각한 것이 좋을 시대는 아니었다. 그는 동네 도서관에 가서 동성애자fag가 뭔지 알아보았다. 얻을 수 있는 정보는 그리 많지 않았고, 왜곡되었고, 우울한 내용이었다. 여자 같은 남자, 도착자, 자해자, 자살에 관한 장황한 이야기였다.

열다섯 살 때 그는 타임스스퀘어에서 정기적으로 10달러짜리 남창 노릇을 했다. 그는 그 장소의 에너지를 좋아했지만, 갈 때마다 거의 매번 소매치기를 당하거나 이리저리 치이기만 했다. 쿵쾅거리는 도시의 소음, 네온과 전등의 공격, 선원, 관광객, 경찰, 매춘부, 사기꾼, 마약거래상 등 여러 성분이 뒤섞인 군중의 밀물. 그는 군중 사이를 돌아다니면서 매혹되었다. 이가 툭 튀어나오고 안경을 쓰고 갈비뼈가 드러날 정도로 야윈 소년. 그는 조용하고 내향적인 성격이었다. 그림 그리기를 좋아했고, 혼자서 영화를 보거나 자연사박물관에 있는 디오라마 주위를 즐겨 돌아다니곤 했다. 먼지 냄새 나는 긴 복도에는 사람이 없었다.

그때 생긴 우스운 버릇 하나는 자기 방 창턱을 손으로 잡고 매달

* 1968년 6월 28일 오전 그리니치빌리지에 있는 술집 스톤월을 급습한 경찰작전에 반대하는 데서 시작한 사건. 동성애자들의 권익을 옹호하는 여러 차례의 시위를 총칭한다.

리는 것이었다. 8번가에 있는 건물의 7층 높이 허공에 온몸의 무게가 매달렸다. 신체의 한계를 시험하려던 것일 수도 있고, 아니면 스스로를 위험에 빠뜨림으로써 나쁜 기분을 무시하려던 것일 수도 있다. 스스로 통제할 수 있는 몇 가지 충격에 자신을 내맡기고는 "내가 이것을 어떻게 통제할지, 내게 통제력이 있는지, 내가 얼마나 많은 힘을 지녔는지 시험, 시험, 시험"[3]해보는 것이었는지도 모른다. 그는 언제나 자살할 수도 있다는 생각을 품고 살았으며, 자살하거나 밤중에 애완동물 가게에서 뱀을 훔쳐 와 공원에 풀어주고 싶다고 생각했다. 가끔은 버스를 타고 뉴저지로 가서, 옷을 다 입은 채 호수 속으로 힘겹게 들어가곤 했다. 그가 몸을 씻는 것은 그때뿐이었다(훗날 그는 청바지가 하도 더러워서, 몸을 굽히면 바지 표면에 얼굴이 비칠 정도였다고 기억했다). 주변의 모든 것, 모든 건축 구조물―학교, 집, 가족―이 허물어지고 해체되고 비계가 무너지는 것처럼 느껴졌다.

열일곱 살 무렵 헬스키친에 있는 아파트에서 영영 내쫓겼을 때 또는 달아났을 때, 모든 일이 뒤집어졌다. 덜로리스는 자녀들 사이의 갈등이 점점 고조되어 싸움이 난폭해지자 누나와 형을 이미 내쫓은 터였다. 이제 데이비드도 혼잣몸이 되었고, 그 이전에 밸러리 솔라나스가 그랬던 것처럼 사회에서 떨어져 내려 위험하고 아슬아슬한 길거리 세계로 불시착했다.

시간이 흐려지고 유동적이 되고, 더 이상 같은 방식으로 표시되지 않았다. 무엇보다도 그는 거의 내내 굶고 살았다. 너무 비쩍 마르

고 더러워진 탓에 남창 노릇도 제대로 할 수 없게 되자, 걸핏하면 자신을 때리거나 등쳐먹는 남자들에게 의지했다. 걸어 다니는 해골이나 마찬가지였던 그는 사악한 의도를 품은 누구에게든 제물이 될수 있었다. 영양 상태가 너무나 심각해져, 담배를 피울 때마다 잇몸에서 피가 났다. 신시아 카Cynthia Carr가 쓴 아주 훌륭한 워나로위츠의 전기《배 속의 불Fire in the Belly》에는 치통에 시달리다가 결국은 덜로리스에게서 의료 카드를 받아 혼자 병원에 갔던 이야기가 나온다. "다 쓰고 나면 문 밑으로 밀어 넣어둬." 그녀가 말했다. "휴가차 바베이도스에 갈 예정이어서 집에 없을 테니까."

그 무렵 그는 언제나 잠이 부족했다. 때때로 그는 건물 지붕에서 난방통풍구를 껴안고 밤을 보내곤 했다. 아침이면 눈과 입에 검댕을 뒤집어쓰고 코에는 새까만 먼지가 가득한 상태로 잠을 깼다. 두어 달 전만 해도 혼자 밤을 보내게 되어 얼마나 무서웠는지 일기에 썼던 바로 그 소년이 옷을 훔치고, 애완동물 가게에서 파충류 동물들을 훔친다. 사회복지시설에서 머물거나, 허드슨 강변의 복장도착자들 무리와 함께 지내면서 복지원과 허름한 아파트를 전전했다. 보일러실이나 버려진 자동차에서 자기도 했다. 종종 그에게 돈을 주는 남자들에게 강간당하거나 약을 맞기도 했지만, 다른 사람들은 그에게 친절했다. 특히 시드Syd라는 변호사는 그를 집으로 데려가 밥을 먹이고, 정상인처럼, 사랑받는 인간으로 대우해주었다.

그는 드디어 1973년에야 길거리 생활을 면할 수 있었다. 누나가 자기 아파트에 침대 하나를 마련해준 덕분에 천천히 정상적인 생

존에 가까운 생활로 돌아갔다. 꾸준한 돈벌이는 힘들었지만 어쨌든 머리 위에 지붕이 생겼다. 〈뉴욕의 아르튀르 랭보〉를 다루는 평론에서 워나로위츠의 남자친구 톰 라우펀바트Tom Rauffenbart는 둘이 처음 만났을 때 그는 이미 화가로 성공했을 때인데도 제대로 된 침대가 없었으며, 커피와 담배 말고는 먹는 게 별로 없는 것 같았다고 기억했다. "그런 버릇을 바꾸려고 내가 할 수 있는 일은 다 했다. 그러나 본질적으로 데이비드는 단독자였다. 아는 사람은 많았지만 그는 그들과 일대일로 상대하는 편을 선호했다. 사람들이 아는 데이비드는 모두 약간씩 다른 데이비드였다."[4]

유년시절이 흔적을 남기지 않았을 리가 없다. 해로운 부담감, 잘 처리하지 못했다면 어떤 식으로든 은폐되거나 그대로 등에 지고 다녀야 할 부담이 없을 수 없다. 우선, 그 모든 학대와 방치의 후유증, 자신은 아무 가치가 없는 존재라는 느낌과 수치심과 분노의 감정이 있었다. 남과 다르다는 느낌, 어떤 식으로든 열등하거나 튀어 보인다는 느낌이 들었다. 특히 분노가 타올랐으며, 그 아래에는 사랑받지 못한다는 감정이 꺼뜨릴 수 없는 불씨처럼 깊이 감춰져 있었다.

그에 더하여, 노숙자 생활을 했다는 수치심도 느꼈다. 자기가 매춘을 했음을 사람들이 알게 되고, 그것으로 자신을 판단하지 않을까 걱정했다. 그는 20대 초반 내내 실어증에 시달렸다. 자기가 헤쳐 나온 일들, 체험한 일들을 언어로 인식할 수가 없었다. "어떤 파티에서든 방에 가득한 사람들 누구에게도 내 사정을 이야기할 방법이 없었어."[5] 한참 뒤 그는 친구인 키스 데이비스Keith Davis와 나눈 녹음

대담에서 이렇게 말했다. "내 경험을 어깨 위에 지고 다닌다는 느낌. 저기 앉아서 사람들을 보면 그들 것과 비슷한 기준 틀이 하나도 없다는 사실을 깨닫게 되지." 그리고 다시 《칼날 가까이》에서 이렇게 말한다. "사람들 무리에 있을 때는 거의 한 마디도 하지 못한다. 일터에서든 파티에서든 모임에서든 대화하면서 내가 보아온 것을 밝힐 수 있는 지점은 없었다."[6]

이런 격리감, 자신의 과거 때문에 깊이 고립되었다는 느낌은 성정체성에서 비롯된 해묵은 불안으로 인해 더 심해졌다. 자신의 육체로 하고 싶은 일을 역겹고 비극적이고 비정상적이고 정신 나간 짓으로 여기는 세계에서 성장하는 것은 괴로웠다. 그는 1970년대 중반에 잠시 맨해튼을 벗어나 샌프란시스코로 갔을 때 제대로 커밍아웃을 했다. 게이로서 처음으로 공개적으로 살아본 그는 금세 이전 그 어느 때보다 행복하고 자유롭고 건강한 것을 느꼈다. 동시에 그는 자신에게 가해지는 적대감의 무게를 느꼈다. 남자를 사랑하고 그 사실을 수치로 여기지 않는 남자를 향한 증오감이 어디에나 도사리고 있다는 사실이 더 강하게 느껴진 것이다. 그는 자신의 생애를 요약한 '데이트라인Dateline'이라는 제목의 글에서 "내가 동성애자라는 사실은 나를 병든 사회에서 서서히 분리시키는 쐐기였다"[7]라고 썼다.

《칼날 가까이》에서 그는 어릴 적 다른 아이들이 서로에게 "호모!"라고 외치는 소리를 듣는 것이 어떤 기분이었는지, "신발 속에서 느껴지는 그 소리의 파동이, 순식간에 느껴지는 외로움이, 어느 누구

도 보지 못하는 유리벽 안에서 숨 쉬는 것 같은 기분이 어땠는지"[8]를 회상했다. 그 문장을 읽노라면 그의 설명이 내 삶의 얼마나 많은 장면을 상기시키는지 깨닫게 된다. 그것은 내가 겪은 고립, 내가 느끼던 차별감의 정확한 원인을 떠올리게 했다. 알코올중독, 동성애 혐오, 변두리, 가톨릭교회 같은 것들. 떠나는 사람들, 너무 많이 마시는 사람들, 몸을 가누지 못하는 사람들. 워나로위츠가 어린 시절에 겪은 그런 폭력을 나는 겪지 않았지만, 안전하지 않다는 기분이 어떤 건지, 혼란스럽고 폭력적인 상황을 헤쳐나가야 할 때 어떤 기분인지, 들끓는 공포와 분노에 대응할 방도를 찾아야 하는 기분이 어떤지는 안다.

내 어머니는 정체를 꽁꽁 숨긴 동성애자였다. 1980년대에 그 사실이 발각되었고, 우리는 결국 내가 그때까지 평생 살아온 동네에서 달아나 영국 남부 해안의 이 집 저 집을 전전했고, 그러는 동안 어머니 파트너의 알코올중독은 점점 심해졌다.

이것은 동성애 공포증이 일반 광신자들뿐 아니라 영국 입법부의 정신에도 흐르고 있던 섹션 28Section 28*의 시대였다. 교사들은 동성애가 가족관계로 간주될 수 있다는 견해를 법적으로 권장할 수 없었다. 나는 언제나 이성애 사회가 배타적이고 잠재적으로 위험하다고 느꼈다. 《칼날 가까이》에 나오는 그 문장을 읽으면서 나는 학교에서 다른 아이들이 증오에 가득 찬 멍청한 말투로 게이들에 대해

* 영국 지방정부가 시행한 동성애 금지법.

떠들 때마다 나를 엄습하던 구역질 나는 느낌, 이미 날카롭게 인식하고 있던 이방인이며 바깥에 있다는 기분을 더 심화하고 불을 지르던 느낌을 기억했다. 그것은 어머니와 관련된 것만이 아니었다. 그때의 나는 마르고 창백하고 남자아이처럼 옷을 입은 아이, 여학교에 다니는 아이가 갖추어야 하는 사회적 요구사항을 처리할 능력이 전혀 없는 아이, 나 자신의 성정체성과 젠더 감각이 당시 내게 주어진 선택지와 전혀 맞아떨어지지 않는 그런 아이였다. 만약 나를 어떤 것으로 규정해본다면, 나는 잘못된 장소에, 잘못된 신체에, 잘못된 삶에 들어가 있는 게이 소년이었다.

나중에 학교를 졸업한 뒤 나는 완전히 일탈하여, 저항운동의 현장에서, 해변 마을의 반쯤 버려진 건물을 무단점거해서 살았다. 뒷마당에 쓰레기가 3미터는 될 만큼 쌓인 어떤 집, 쓰레기가 널린 방에서 자던 것을 기억한다. 왜 안전하지 못한 장소에 있느냐고? 자기 내면의 어떤 것이 근본적으로 무가치하다고 느끼기 때문이다. 노숙자 시절에 대한 워나로위츠의 가장 강렬한 기억 가운데 하나는 밤이면 주기적으로 일어나던 분노였다. 그와 친구는 허기와 좌절감이 너무 심하게 솟구쳐, 맨해튼섬 전체를 죽 걸어 내려오면서 지나치는 공중전화 부스의 유리창을 모조리 부수곤 했다. 가끔 사람들은 물리적인 세계에서 어떤 행동을 취함으로써 정신적인 공간을, 감정의 풍경을 바꿀 수 있다. 그런 것이 아마 예술일 것이다. 워나로위츠가 파괴에서 창조로 점점 이동하면서 곧 시작하게 된 거의 마법에 가까운 예술은 분명히 그랬다.

이런 것이 〈뉴욕의 아르튀르 랭보〉가 출현한 맥락이며, 그 작품들이 맞서 싸우는 쟁점이다. 데이비드는 1979년 여름 친구에게서 빌린 35밀리미터 카메라로 사진을 찍기 시작했다. 그는 전에도 히피들 사진을 찍어본 적이 있었다. 자기가 살아온 세계를, 여전히 언어로는 분명히 표현하지 못하는 그런 경험을 증언하게 될 일군의 작업을 구축해보려고 했다. 그는 예술이 "속에 숨겨두도록 압박받아온 것들"⁹을 증언하고 드러낼 방법일지도 모른다는 것을 깨닫기 시작했다. 어떻게든 진실을 말하는 이미지를, 역사에서 낙오했거나 특별하지 않거나 기록에서 배제된 사람들을 인정해줄 이미지를 만들고 싶었다.

어른이 된 뒤 옛날에 자주 가던 장소로 돌아가서 어린 시절의 풍경 속에 랭보를 끼워 넣는 것, 나이 든 남자들이 야위고 단정치 못한 자기 몸을 사주기를 기다리면서 소년 시절의 워나로위츠가 기대서 있던 담벼락에 무표정한 랭보를 세워두는 데는 매우 강력한 무언가가 있었다. 또 다른 자아인가? 섹시하고 무덤덤한, 경험을 통해 강인해진 복제물인가? 그가 들어갈 수 있는 형체(나중에 그는 일기에 "내가 언젠가 이룩할 수 있는 신화를 창조하고 싶었다"¹⁰라고 썼다)인가, 아니면 과거로 거슬러 올라가 허약하고 멍청한 어린 소년이었던 자신을 보호하는 방법인가? 그의 랭보가 강간당하거나 자기 의사에 반하는 어떤 일을 하도록 강요당하는 것은 상상하기 힘들다.

어느 쪽이든 그는 카메라를 사용하여 지하세계에 조명을 비추려고 했다. 도시의 은폐된 장소에, 속임수의 무대에, 살겠다고 버둥대

〈뉴욕의 아르튀르 랭보〉, 데이비드 워나로위츠, 1978~79

"본질적으로 데이비드는 단독자였다.
 사람들이 아는 데이비드는 모두 약간씩 다른 데이비드였다."

는 어린아이가 한두 푼 벌거나 음식을 주워 먹을 수 있는 장소에 빛을 쏟아 넣으려 했다. 사진을 찍는 것은 소유의 행위, 어떤 것을 응결시키고 시간 속에 가둬두는 동시에 그것을 눈에 보이게 만드는 방법이다. 그러나 이 사진들의 분위기, 파도처럼 흘러내리는 고독, 무관심하고 표정 없는 랭보의 형체가 발산하는 고독은 어떤가? 내게는 그것들이 그저 삶의 방식만이 아니라 다른 감정 경험, 단절되고 진정한 감정을 털어놓을 수 없는 경험, 간단하게 말해 가면에 의해 해방되는 동시에 갇혀버린 감정을 증언하는 것으로 보인다.

더 바라볼수록 이 사진들은 워나로위츠가 일기에서도 탐구하던 감정에 부응했다("나는 거의 모든 경우에 혼자서 거리를 걸어 다녔고, 집에 혼자 있었고, 소통이 거의 없는 상태로 점점 빠져들고 있었다. 모두 나 자신의 생활과 생존 방식을 보존하고 싶다는 욕구 때문이었다"[11]). 그것들은 고립감을, 접촉하고 싶은 욕구와 멀어지고 싶은 욕구 사이의 갈등을, 자아의 감옥을 넘어서고 싶은 욕구와 숨고 싶고 사라지고 싶은 욕구 사이의 충돌을 표현한다. 날것 그대로의 성욕과 거친 느낌에도 불구하고 뭔가 슬픈 것이, 아직 해답 없는 질문이 담겼다. 톰 라우펀바트는 〈뉴욕의 아르튀르 랭보〉 앞부분에 실은 해제에서 이렇게 말했다. "랭보 가면은 무표정하고 변하지 않는 얼굴을 제공하지만, 언제나 풍경과 경험을 주시하고 흡수하는 것 같다. 그러면서도 결국 그것은 혼자 남는다."[12]

*

　잠시 영국에 다녀온 뒤 나는 페일스 도서관에 있는 워나로위츠 자료실에 자주 갔다. 그곳은 워싱턴스퀘어에 있는 호퍼의 예전 스튜디오 바로 맞은편, 뉴욕대학의 밥스트 도서관에 소속된 곳이다. 걸어가기에 딱 좋은 거리였으므로, 나는 갈 때마다 이스트빌리지를 이리저리 가로지르면서 다양한 경로를 시도해보았다. 어떤 때는 이스트 2번로의 숨어 있는 작은 묘지를 지나 걸어갔고, 때로는 라마마La Mama*와 조스펍Joe's Pub** 외벽에 붙은 포스터를 읽으면서 슬렁슬렁 걷기도 했다. 겨울이었고, 하늘은 밝고 푸르렀으며, 구릿빛 국화 화분들이 식료잡화점 밖에 나란히 놓여 있었다.

　도서관에서 나는 출입증을 보여주고 엘리베이터를 타고 3층으로 갔다. 그곳에서는 펜을 쓸 수 없기 때문에 사물함에 넣고, 연필 한 자루를 빌려 신청서를 채운다. 시리즈 1 저널. 시리즈 8 오디오. 시리즈 9 사진. 시리즈 13 오브제. 여러 주 동안 나는 그 모두를 찾아보았고, 워나로위츠가 좋아했던 핼러윈 가면과 싸구려 장난감이 담긴 상자들을 풀어보았다. 빨간색 플라스틱 카우보이 인형. 양철 구급차. 악마 인형. 프랑켄슈타인. 일기를 훑어보았고, 가끔은 오래된 메뉴판과 영수증을 뒤적거리고, 여름 휴가를 녹화한 지직거리는 비디

*　1961년에 개관한 뉴욕의 오프오프 브로드웨이 극장.
**　1998년에 개관한 뉴욕의 레스토랑 겸 공연장. 다양한 장르에 걸쳐 최고 수준의 라이브 음악과 퍼포먼스를 감상할 수 있는 곳으로 유명하다.

오테이프도 돌려보았다. 호수에서 헤엄치는 워나로위츠. 그물 같은 빛살이 가슴 위로 부서질 때마다 수면 아래로 얼굴을 담근다.

저녁에 플랜트워크나 브로드웨이의 오래된 그레이스 교회를 지나 집으로 걸어갈 때 내 머릿속에는 오래전에 떠오른 이미지들, 다른 누군가의 마음속 거울에 있던 이미지들이 가득했다. 사람 없는 부두에서 헤로인을 맞는 남자. 오락가락하는 의식으로 피에타처럼 축 늘어진 아름다운 이 남자의 입술에서는 침이 거품을 만들고 있다. 성교하는 꿈. 말[馬]의 꿈. 죽어가는 독거미의 꿈. 뱀의 꿈.

워나로위츠의 삶에서 많은 부분은 이런저런 종류의 고독한 감금 상태를 벗어나려는 노력, 자아의 감옥을 벗어날 길을 찾으려는 시도에 할애되었다. 그가 한 일은 두 가지였다. 그는 예술과 섹스, 즉 이미지를 만드는 행위와 사랑을 만드는 행위라는 두 가지 도피로를 골랐는데, 둘 다 물질적 경로였고 둘 다 위험했다. 워나로위츠의 작업 어디에든 섹스가 들어가 있었고, 그것은 그의 삶의 활력소 가운데 하나였다. 그것은 소년 시절에 자신을 옭아매는 것처럼 느껴지던 침묵에서 벗어나기 위해 쓰지 않을 수 없고 묘사하지 않을 수 없었던 수많은 일의 중심이었다. 동시에 그 행위 자체가 그 자신을 넘어서는 방법, 자신의 감정을 비밀스럽고 금기시된 신체언어를 통해 표현하는 방법, 아마 최고의 방법이었을 것이다. 예술 창작이 그의 사적인 경험을 소통하게 하고 실어증의 마비 주문을 풀어준 것처럼, 섹스 역시 그를 접촉하게 해주고 내면에 감추고 있던 말 없고 말로 할 수 없는 것들을 드러내게 해주는 한 가지 방식이었다.

1970년대 후반에서 1980년대 초반에 걸쳐 랭보 사진을 만들던 그 기간 동안, 그는 언제나 크루징cruising*을 나가 가벼운 섹스라 부를 만한 것—이름도 밝히지 않고 모르는 사람과 하는 섹스—을 하러 다녔지만, 그런 경우에도 워나로위츠는 언제나 자기 이름을 밝혔으며 그것을 사랑의 행위로 여겼다. 그는 이런 만남을 일기에 적었고, 나중에 출판한 글에서도 시각적이고 명시적으로 세부 사항을 묘사했다. 그는 또 자신의 반응도 기록했는데, 갈망이나 마비시키는 공포의 순간 등 감정의 미묘한 지형이 지도처럼 드러났다.

그는 거의 매일 밤 브루클린 산책로까지, 아니면 폐허가 된 웨스트사이드 고속도로를 넘어 첼시 부두까지 걸어 다녔다. 그 부두는 여러 해 동안 그의 에로틱한 상상력과 창조적 상상력을 모두 사로잡은 곳이었다. 부두는 크리스토퍼로에서 14번로까지 허드슨강을 따라 이어졌고, 1960년대에 선박 운송업이 쇠퇴한 뒤로 썩어가는 채 방치된 상태였다. 상선 운항이 브루클린과 뉴저지 쪽으로 옮겨진 후 첼시 부두는 사업용으로는 거의 사용되지 않았고, 세 군데는 불에 타 없어지기까지 했다. 1970년대 중반께 뉴욕시는 이처럼 거대한 폐건물들을 유지할 수도, 허물 수도 없었다. 일부는 노숙자들이 점거하여 상품창고와 화물창고 안에 텐트를 쳤고, 다른 일부는 게이들이 상대를 낚으러 다니는 장소로 썼다. 그곳은 퇴락하는 풍경, 반정부적이고 쾌락주의적인 사람들이 장대했던 폐허를 차지한

* 공원이나 길거리에서 차를 타거나 걸어 다니며 섹스 상대를 찾는 행동.

풍경이었다.

워나로위츠는 자신이 그곳에서 보고 행한 것을 다정함과 잔인함이 탁월하게 뒤섞인 어조로 서술했다. 한편으로 그 장소는 똥오줌 냄새를 풍기는 야외 매춘굴이었고, 수시로 살인사건이 벌어지는 곳이었다. 그곳에서 얼굴에 피를 철철 흘리며 비명을 지르는 남자가 워나로위츠와 마주쳐서는 남색 방한용 재킷을 입은 낯선 사람이 빈 방에서 자기에게 칼을 휘둘렀다고 말한 적도 있었다. 또 한편으로 그곳은 금지 없는 세계, 다른 곳에서는 성정체성 때문에 적대적인 태도를 강렬하게 경험하는 사람들이 절대적으로 자유롭게 상대를 만날 수 있고, 폐허에서 예상치 못한 친밀감이 꽃을 피우기도 하는 곳이었다.

일기에서 그는 밤중이나 폭풍우가 몰아칠 때 보자르 출항장을 거닐던 일을 묘사했다. 풋볼 경기장만큼 넓은 그곳의 벽은 화재로 허물어지고 바닥과 천장은 구멍투성이였는데, 구멍 사이로 강이 때로는 은빛으로, 때로는 유독성의 갈색 진창처럼 움직이는 것을 볼 수 있었다. 그는 공책을 손에 들고 부두 끝에 앉아 허드슨강 위로 발을 덜렁거리면서 비가 내리는 광경을 보거나, 조명을 켠 거대한 커피 잔 모양의 맥스웰하우스 광고판이 선홍빛 네온 커피 방울을 뉴저지 쪽 기슭 위로 쏟아붓는 광경을 지켜보았다. 때로는 남자 한 명이 그와 합류하거나, 그가 누군가를 따라 복도를 통과해 계단 몇 칸을 올라가 풀이 깔리거나 폐지 상자가 가득 찬 방으로 들어갔다. 그런 방에서는 강에서 올라오는 소금 냄새를 맡을 수 있었다. 그는 이렇게

썼다. "아주 단순했다. 낯선 자들로 가득 찬 방의 밤 모습, 영화에서 처럼 헤매게 되는 미로 같은 복도, 어둠에서 빛 속으로 나갈 때 신체가 조각나는 모습, 멀리서 들려오는 비행기 엔진 소리."[13]

부두를 헤매고 다니는 동안 데이비드가 같은 사람을 두 번 마주친 적은 거의 없었지만, 가끔은 어떤 억양이나 단어 하나로 인해 만들어진 신화적 존재나 상상 속의 인격과 절반쯤의 사랑에 빠져 누군가를 찾아다니기도 했다. 이것이 크루징이 주는 즐거움의 일부였고, 크루징은 그가 성적인 관계를 맺으면서도 격리된 상태를 유지하고 웬만큼 통제력을 유지할 수 있게 해주었다. 신체적 연결이 거의 틀림없이 보장되는 곳이 존재한다는 것을 안다면 사람들은 도시에서 홀로 있을 수 있고, "반대 방향으로 지나가는 두 사람의 고독이 개인적 은둔을 창조하는"[14] 방식을 즐길 수도 있다.

부두에서 그런 일들이 사람들 눈앞에서 벌어진다는 사실 자체가 비밀주의와 수치심에 대한 해독제였다. 그는 어느 정도는 사람들의 프라이버시를 지켜주려고 노력했지만 관음증과 노출증의 양방향 작용이 일어나고 있는 것은 분명했으며, 그런 것이 그 장소가 지닌 다원적 쾌락의 일부였다. 동시에 그 상황은 그의 문서가적 기록 본능, 자기가 본 것을 언어로 적어두려는 본능을 자극하여, 그는 일시적이고 실현 불가능한 유토피아처럼 보이는 것일지라도 보존하려 했다. 그는 카메라를 메고 다니면서 사진을 찍었는데, 공격당할지도 모르기 때문에 면도날도 갖고 다녔다. 어쨌든 모든 상황이 너무 빠르게 진행되었다. 이미지의 소나기, 감각을 향해 마구 퍼붓는 공

격, 성교하고 있는 두 남자, 어쩌나 격렬한지 둘 중 한 명은 무릎을 꿇는다. 뒤집힌 카우치, 여기저기 흩어진 사무실 가구, 물이 질척거리는 카펫. 눈이 부시도록 치아가 하얀 프랑스 남자와 키스하고, 밤을 지새우면서 물감과 점토로 검은색과 노란색 도롱뇽을, 동물 부적을 만든다.

예술과 섹스, 이 두 가지가 한데 묶인다. 가끔 그는 스프레이 페인트 통을 들고서 허물어지는 벽에 상상해오던 기묘한 장면들을 그린다. 그가 생각해낸 것도 있고 그가 존경하는 다른 예술가들에게서 빌려오기도 한 몽상적인 구절을 스프레이로 쓴다. **마르셀 뒤샹의 침묵은 과대평가되었다.** 그는 보이스에게 찬사를 바친다는 의미로 이 구절을 쓰고는, 유리판에다 랭보의 얼굴을 윤곽만 거칠게 그려낸다. 멕시코의 투견에 대한 문장, 우뚝 솟아오른 머리 없는 형체의 그림. 흔히 그는 랭보 사진의 배경에 그라피티를 넣음으로써, 그의 존재의 층위를 구축하고 그 장소 속에 자신을 새긴다.

부두의 폐허에서 영감을 얻은 사람은 결코 그만이 아니었다. 거의 10년 전부터 이미 건물들의 거대한 규모와, 어떤 감시나 통제도 받지 않고 작업할 수 있는 자유에 이끌린 화가들이 그곳에 와서 작업했다. 1970년대 초반에는 일련의 아방가르드 행위가 벌어졌는데, 기묘하도록 아름다운 흑백사진으로 기록되었다. 어떤 사진에는 한 남자가 로프에 발이 묶여 화물 적재용 출입구에 매달려 있다. 그는 크리스마스트리 하나가 불쑥 튀어나와 있는 엄청나게 큰 쓰레기더미 위에서 흔들거린다. 포스트 아포칼립스적인 타로카드의 매달

린 남자 같다. 그렇게 매달려 사진 찍힌 바로 그 화가 고든 마타-클라크Gordon Matta-Clark*는 부두에서 이루어진 가장 야심적인 예술활동을 이끌기도 했다. 그는 아무런 허가나 자문도 없이 조수 여러 명과 함께 전기톱과 용접용 토치를 가지고 52번 부두의 바닥과 벽과 천장을 뜯어내 〈하루의 종말Day's End〉이라는 거대한 기하학적 형체를 조각해냈으며, 빛이 그 공간 속으로 급류처럼 흘러들게 해 자신이 태양과 물의 신전이라 묘사한 공간으로 변모시켰다.

크루징을 하러 다니던 시절도 십수 명의 사진가들이 기록했는데, 그중에는 앨빈 밸트로프, 프랭크 핸런, 레너드 핑크, 앨런 태넌바움, 스탠리 스텔라, 아서 트레스 등 아마추어나 직업 사진가를 비롯해 데이비드의 생애에서 가장 안정적이고 중요한 인물이 될 피터 후자Peter Hujar도 있었다. 그들은 카메라를 들고 후세를 위해 그 장면을 포착해두었다. 선창에서 벌거벗고 일광욕하는 무리, 창문은 깨지고 창틀은 부서진 동굴 같은 커다란 방, 옷을 반쯤 벗고 그늘에서 서로 끌어안고 있는 남자들.

다른 사람들은 그림을 그리러 왔다. 46번 부두에서 어슬렁거리면서 악취 나는 미궁을 탐험하던 워나로위츠는 그라피티 화가 타바Tava를 만났다. 본명이 구스타프 폰 빌Gustav von Will인 그는 거대한 남근이 강조된 형체를 제작하던 중이었다. 그런 형체들은 그 아래

* 미국의 건축가, 화가. 아나키즘과 건축이라는 말을 합성한 아나키텍처라는 말을 고안했으며, 건물을 반으로 자르는 행위로 널리 알려졌다.

에서 포옹하는 몸들의 수호자이자 목격자로 꾸준히 등장했다. 선글라스를 쓴 파우누스faunus*가 네 발로 기는 수염 난 남자와 성교한다. 워나로위츠가 카리아티드caryatid**라고 설명한 거대한 성기가 달린 벌거벗은 근육질의 몸통도 있다. 성적 자유, 부도덕성과 쾌락의 이미지가 날것 그대로 보인다는 점에서도 충격적이지만, 워나로위츠가 나중에 지적했듯이, 정말로 충격적인 것은 이 늦은 시점에도, 이런 폭력적이고 이미지 포화의 세기가 끝나가는 시기에도 섹슈얼리티와 인간의 몸이라는 주제는 여전히 금기였다는 점이다.

*

워나로위츠의 일기를 읽는 것은 한참을 물 밑에 있다가 숨 쉬러 올라오는 것과 같다. 신체 접촉의 대체물은 없고 사랑의 대체물도 없지만, 자신의 욕구를 발견하고 인정하려고 애쓰는 이야기를 읽는 것은 너무나 깊은 감동을 주어, 읽는 동안 말 그대로 몸이 덜덜 떨릴 때도 가끔 있었다. 그해 겨울, 내 마음속에서 그곳 부두는 자체의 생명을 얻었다. 나는 찾을 수 있는 모든 설명을 뒤졌으며, 그 공간과 만남의 무모함과 그것들이 허용하는 자유와 창조성에 홀렸다. 그런 곳은 손을 내밀고, 신체를 찾고, 손에 닿고, 자신의 행동이 눈에 보

* 로마 신화의 숲의 신으로, 남자의 얼굴과 몸에 염소 다리와 뿔이 있는 모습이다.
** 고대 그리스 신전에서 기둥으로 사용된 여인상.

이게끔 하는 능력이 프라이버시, 익명성, 개인적 표현의 가능성과 화합한다는 점에서 관계를 놓고 씨름하는 사람들에게는 이상세계처럼 보일 것이다. 도시 자체가 제공하는 것의 유토피아적이고 무정부적이고 섹시한 버전, 그렇지만 비위생적이고, 제한하기보다는 관대한 버전이다. 그리고 물론 이성애가 아니라 동성애적인 버전이다.

이것은 이상주의적인 시각이고, 반만 비춘 이야기라는 것을 나는 알고 있었다. 나는 수많은 기사를 통해 부두가 얼마나 위험한 곳이었는지, 그들의 일원이 아니거나 암호를 모를 경우 그들이 얼마나 배타적이고 잔인해질 수 있었는지 알고 있었다. 에이즈가 발생할 경우 이런 성애적 피신처가 맞닥뜨렸을 참담한 결과에 대해서는 말할 필요도 없다. 그런데도 내 마음속에서 그 부두는 일부일처제라는 번쩍거리는 공장, 둘씩 짝짓고 서로 끌어안으라는 압박, 노아의 동물들처럼 둘씩 어울려 영구적 컨테이너 속으로 들어가 세상으로부터 봉인되라는 압박에서 벗어나 돌아다닐 만한 장소가 되어주었다. 솔라나스가 씁쓸하게 언급했듯이, "우리 사회는 공동체가 아니라 고립된 가족이라는 단위들의 집합에 불과하다".[15]

내가 그런 것을 실제로 가져본 적이 있는지 모르지만, 더 이상 원치 않았다. 나는 내가 무엇을 원하는지는 몰랐지만, 내게 필요했던 것은 아마 성애적 공간의 확장, 무엇이 가능하고 받아들여질 수 있는지에 대한 내 감각의 증폭이었으리라. 부두에 관한 독서가 내게는 그런 역할을 해주었다. 그것은 익숙한 집에 있는 익숙한 방의 벽을 밀었는데 있는 줄도 몰랐던 정원이나 수영장이 나오는 꿈 같은

것이었다. 이런 꿈을 꿀 때면 언제나 행복감에 젖은 채 깨어났고, 부두에 관한 이야기를 읽었을 때도 마찬가지였다. 마치 내가 그것을 생각할 때마다 거의 모든 성적 신체가 품고 있는 수치감을 조금씩 더 내려놓는 것처럼.

워나로위츠의 글과 함께 내가 읽고 있던 것 중의 하나는 《물 위에서의 빛의 움직임The Motion of Light in Water》이었는데, 이것은 1960년대에 공상과학 소설가이자 사회비평가인 새뮤얼 딜레이니Samuel Delany가 로어이스트사이드에 살았던 경험을 쓴 급진적이고 솔직한 회고록이다. 그 책에서 그는 부둣가에서 보낸 밤에 대해 서술했다. "그곳을 알지 못하는 사람들에게는 설명이 불가능한 리비도에 흠뻑 젖은 공간이었다. 동성애자든 이성애자든, 수많은 포르노그래피 영화 제작자들은 때로는 동성애적으로 때로는 이성애적으로 그런 것을 그려보려고 시도했지만 실패했다. 왜냐하면 그들은 거칠고 방치되고 통제하기 힘든 상황을 보여주려고 애썼지만, 실상은 서른다섯 명, 쉰 명, 백 명의 낯선 사람들이 함께 있으면서 엄청나게 질서정연하고 고도로 사교적이고 주의 깊고 조용하며, 공동체까지는 아닐지라도 어느 정도의 관심을 토대로 유지되는 상황이었기 때문이다."[16]

나중에 쓴 《타임스스퀘어 레드, 타임스스퀘어 블루Times Square Red, Times Square Blue》에서 딜레이니는 공동체에 대한 매우 자세한 생각을 다시 다룬다. 이 책은 평론 비슷한 회고록인데, 여기서는 '오다come'라는 단어가 키워드다. 그것은 타임스스퀘어에서, 특히 42번로의 포르노 극장들에서 겪은 딜레이니의 경험을 연대순으로 기록한다.

랭보 사진의 배경에 나오는 선언적 단어 X가 쓰인 극장과도 비슷한 곳이다. 딜레이니는 30년이 넘는 기간 동안 매일같이 이런 극장에 가서 여러 명의 낯선 사람들과 섹스를 했고, 그들 중 몇 명은 그에게 매우 친숙해졌지만, 그들의 관계가 그 장소 밖으로까지 이어지는 일은 거의 없었다.

딜레이니가 글을 쓴 시점은 1990년 후반, 타임스스퀘어에 젠트리피케이션이 발생한 뒤, 특히 그 주요 투자자의 정체에 의거하여 말하자면 문자 그대로 디즈니화한 뒤였다. 이는 곧 딜레이니가 이미 파괴되어버린 것들을 찬양하고 애통해하면서 글을 썼다는 뜻이다. 사려 깊고 능숙한 그의 평가에 따르면 상실된 것은 그저 절정을 맛볼 장소가 아니라 연결, 특히 계급과 인종을 넘나드는 연결의 구역, 일시적이라 해도 부자든 빈자든, 노숙자든 정신적으로 불안정한 자든 다양하고 많은 시민들이 쉽게 친밀해지고 누구나 섹스라는 민주적 향유를 누리며 위로받을 수 있는 장소였다.

그의 글은 회고적이라기보다는 유토피아를 보여준다. 그것은 원활한 교환의 도시, 잠깐 동안이나마 연결과 동반자와 재미와 에로티시즘과 신체적 위안에 대한 좀처럼 사라지지 않고 때로 고통스럽기까지 한 필요를 채워주는 유쾌한 만남이 이루어지는 곳에 대한 비전이었다. 뿐만 아니라 객석과 발코니석과 오케스트라석에서 이루어지는 이런 상호작용의 부산물로 사회학자들이 메트로폴리스를 한데 접착시키는 요소라고 믿는 그런 종류의 약한 연대가 창조된다. 비록 그들이 떠올리는 것은 3년에 한 번쯤 수음을 해주는 살

가운 낯선 사람이 아니라, 반복적으로 마주치게 되는 상점 점원과 지하철 매표원이지만 말이다.

이런 장소가 고독을 줄여주는가 하는 문제를 놓고 말하자면, 그 증거를 도시 자체가 제공했다. 1990년대에 체계적으로 진행된 이 지역의 폐쇄에 관한 글을 쓰면서 딜레이니는 애석해하듯 주장했다. "타임스스퀘어에서 일어난 일은 이미 내 개인적 삶을 좀 더 외롭고 고립되게 만들었다. 나는 내가 자주 그랬듯이 그 근처를 주요 섹스 배출구로 삼던 열두어 명의 사람들과 이야기해봤다. 그들도 마찬가지였다. 우리에게는 연결이 필요하다."[17]

그렇다. 그러나 이곳은 적어도 나에게는 불완전한 유토피아다. 이런 극장과 부두에서 시민이란 여자가 아니라 남자를 뜻하기 때문이다. 언젠가 딜레이니는 메트로폴리탄 극장에 여성 친구를 데려간 적이 있었다. 사무실 임시직으로 근무하는 히스패닉계의 자그마한 여자였는데, 저녁에는 그리니치빌리지의 나이트클럽에서 기타를 치며 노래하는 사람이었다. 아나는 그 지역이 궁금했기 때문에 어느 날 오후 남자처럼 옷을 입고 딜레이니를 만났다. 그랬는데도 그녀가 지나갈 때 아이 하나가 '갈보'라고 중얼거렸고 매니저는 그녀를 창녀라고 욕했다. 그 방문은 그런대로 마찰 없이 ─발코니에서 느긋하게 구경하며─지나갔다. 그래도 이 일화는 다른 곳에서 더 생생하게 기록되는 만남들보다 더 불편하게 읽힌다. 그 일화에 감도는 것, 침묵 속에 깔려 있는 것은, 위협의 가능성이다. 폭력의 가능성, 강간의 가능성, 여성의 신체 형태로부터 특히 섹스의 맥락에

서 혐오감, 물화, 욕망의 기이한 혼합 감정을 느낄 가능성 말이다.

정말로 나는 여자의 몸을 갖고 사는 것이, 아니, 그것에 딸려 오는 모든 것이 지겹다. 2011년에 매기 넬슨Maggie Nelson의 경탄할 만한 저서 《잔인함의 예술The Art of Cruelty》이 출판되었는데, 그중 한 단락에 나는 펜으로 밑줄을 치고 동그라미를 그려두었다. 내가 부두의 세계에 이끌린 이유를 얼마나 잘 설명해주는 글인지, 놀라웠다. 그녀가 말하기를, "물론 모든 '객관적 실재'들이 동등하게 창조된 것은 아니며, 그 차이는 객관적 실재가 아닌 것으로서의 인생을 충분히 살아야만 알 수 있다".[18] 그런 다음 그녀는 괄호를 치고 이렇게 덧붙였다. "이 말은 게이 포르노의 성교 장면이 이성애자 포르노의 성교 장면과 같은 종류의 불안을 유발하지 못하는 이유를 부분적으로 설명해줄지도 모른다. 남자들, 아니면 어쨌든 간에 백인 남자들은 객체화에 대해 여자들과 같은 수준의 역사적 관계를 맺고 있지 않기 때문이다. 그들의 성교 행위가 곧바로 잉여라는 잔인한 감각을 깨울 위험은 없다."

가끔은 당신도 섹스 상대가 되고 싶을 수 있다. 그러니까 신체에, 그 굶주림에, 그 접촉의 필요에 항복하고 싶어질 때가 있다는 뜻인데, 그렇다고 해서 피를 흘리거나 멍이 들 만큼 상처 입고 싶은 것은 아니다. 또 다른 경우에는 워나로위츠의 랭보처럼 섹스 상대를 낚으러 다니고 싶고, 눈치채이지 않고 그냥 지나가고 싶고, 도시의 풍경을 여기저기 고르고 싶을 수도 있다. 이것이 내가 핼러윈 퍼레이드의 가면에 그토록 열광하는 까닭이다. 나는 관람의 대상, 거절당

하거나 폄하되는 대상이 되고 싶지 않기 때문이다.

그해 겨울, 나는 언제나 걷고 있었다. 허드슨강을 따라 걸어 올라가면서, 재개발된 부두를 여기저기 기웃거렸고, 유모차를 밀고 가는 그곳의 반짝거리는 커플들과 함께 가지런히 다듬어진 잔디밭을 지났다. 여기저기서 나는 과거의 작은 유물들을 발견했다. 낡은 나무 말뚝들이 주석 빛깔 물을 뚫고 솟은 모습은 쿠션에 꽂힌 바늘 같았다. 날개가 새겨진 돌기둥 두 개가 쓰러져 있었다. 바위와 돌 부스러기에서 자라난 가느다란 나무들, 잠긴 문, 겹겹이 그려진 그라피티, **코스트 여기 다녀가다**COST WAS HERE라는 글이 슬프게 읽히는 포스터가 있었다.

이리저리 돌아다니면서 나는 〈뉴욕의 아르튀르 랭보〉에 맞먹을 만한 여성 이미지를 생각해내려고 계속 애썼다. 도시에서 마음대로 돌아다니는 여자 이미지, 제멋대로 활동하고 밸러리 솔라나스의 태도를 가진 여자. (그녀도 나름대로 부두에서 겪은 역사가 있었고, 온갖 사건 뒤에 그녀다운 쓸쓸한 어조로 이렇게 썼다. "스컴은 돌아다닌다. …… 그들은 모든 장면을 다 보았다. 모조리 다. 성교하는 장면, 레즈비언들, 그런 것이 강변 지역 전체에 만연했고, 모든 선창과 부두 밑에 있었다. 음경의 부두, 음부의 부두. 안티섹스에 도달하자면 섹스를 많이 겪어야 한다."[19])

그때 나는 화가 에밀리 로이스던Emily Roysdon이 데이비드 워나로위츠의 종이가면을 쓰고 그녀 스스로 랭보 이미지를 재현하는 모습을 찍은 사진은 아직 접하지 못했었다. 대신에 나는 그레타 가르보Greta Garbo의 사진을 보고 있었다. 남자 신발을 신고 남자용 트렌치코트

를 입고 도시를 성큼성큼 걸어 다니는, 아무도 상관하지 않고 오로지 자기 자신만으로 존재하는 강인하고도 꿈꾸는 듯한 사진들. 〈그랜드 호텔〉에서 그레타 가르보는 "혼자라면to be alone 좋겠다"라고, 그 유명한 대사를 말했다. 그러나 실제의 가르보가 원한 것은 혼자 있고to be left alone 싶다는 것이었는데, 이는 아주 다른 문제다. 간섭받지 않고, 보는 사람 없고, 시달리지 않는 상태 말이다. 그녀가 갈망한 것은 프라이버시, 관찰되지 않고 혼자 부유하는 경험이었다. 선글라스, 얼굴을 가린 신문, 줄줄이 바뀌는 가명들―제인 스미스, 거시 버거, 조앤 구스타프슨, 해리엇 브라운―은 탐지를 피하고 인지를 금하는 방법이었고, 명성의 부담에서 그녀를 해방해주는 가면이었다.

　서른여섯 살이던 1941년부터 거의 50년 동안 이어진 은퇴 기간 대부분을 가르보는 이스트 54번로에 있는 캠퍼닐리 빌딩의 아파트에 살았는데, 그곳은 실버 팩토리보다 훨씬 건강한 환경이었지만 거리는 별로 멀지 않았다. 그녀는 매일 두 번씩 산책을 나갔다. 구불구불한 경로를 따라 현대미술관이나 월도프 애스토리아 호텔까지 이어지는 긴 산책, 갈색이나 초콜릿색, 또는 크림색 스웨이드 허시퍼피 신발을 신고 하는 산책. 그 신발이 인터넷 경매에 올라온 것을 나도 본 적이 있다. 왕복 약 10킬로미터 거리인 워싱턴스퀘어까지 갔다가 돌아올 때가 많았는데, 이따금 걸음을 멈추고 서점과 식료품점 진열창을 구경하거나 정처 없이 걸었다. 어디에 가기 위한 걸음이 아니라 걷는 것 자체가 목적이며, 걷기 자체가 이상적인 활동이었다.

"일을 그만두고 나는 다른 활동을, 여러 가지 다른 활동을 선호했다."[20] 그녀는 이렇게 말한 적이 있다. "극장에 앉아서 영화가 돌아가는 걸 지켜보느니 그냥 밖에 나가 걷겠다. 걷기는 내게 가장 큰 즐거움이다." 또 이런 말도 했다. "흔히 나는 내 앞에 걷는 사람이 가는 곳으로 그냥 따라간다. 걷지 않았더라면 나는 살아남지 못했을 것이다. 이 아파트에 스물네 시간 내내 있을 수는 없었다. 나는 밖에 나가고 사람들을 바라본다."[21]

이곳이 뉴욕이니만큼, 사람들은 그녀를 내버려두는 편이었다. 앤디 워홀이 1985년의 일기에, 길거리에서 그녀를 지나쳤는데, 유혹에 넘어가서 한동안 따라가며 몰래 사진을 찍었다고 쓰긴 했지만 말이다. 그녀는 검은 안경을 쓰고 그녀의 트레이드마크라 할 옷차림인 큼직한 코트를 입었으며, 트레이더혼 마트로 들어가서 카운터의 여직원과 텔레비전에 대해 이야기를 나눴다. 앤디 워홀은 이렇게 전한다. "바로 그녀가 할 법한 그런 종류의 일이었다.[22] 그래서 나는 그녀가 화가 날지도 모르겠다 싶을 때까지 사진을 찍었고, 그런 다음 시내로 걸어갔다." 그는 웃더니 구슬프게 덧붙인다. "나 역시 혼자였다."

인터넷에서 찾으면 그녀가 도시를 돌아다니는 사진이 사방에 널려 있다. 우산을 든 가르보. 낙타색 바지를 입은 가르보. 코트를 입은 가르보. 두 손을 등에 갖다 댄 가르보. 3번가를 따라 택시 사이로 침착하게 걸어가는 가르보. 1955년의 〈라이프Life〉 한 호에는 그녀가 길을 건너다가 4차선 도로 한복판에 섬이 되어 있는 전면 사진이

실렸다. 그녀는 기묘하게 큐비즘적인 모습이다. 큼직한 검은색 물개 가죽 코트와 모자가 머리와 몸을 완전히 감싸고 있다. 보이는 건 흐릿하게 보이는 부츠와 여윈 두 다리뿐이다. 그녀는 경멸하듯 카메라에서 몸을 돌리고 있고, 대로 끝에서 뿌옇게 터지는 듯한 불빛에 관심이 쏠려 있다. 그 빛 속으로 건물들이 녹아 없어지는 듯하다. 사진에는 "**고독한 형체**,[23] 가르보가 최근 어느 오후에 뉴욕 자택 근처의 1번가를 건너고 있다"는 설명이 붙어 있다.

그것은 거절의 이미지, 철저한 자기 통제의 이미지다. 그런데 이런 사진의 출처는 어디인가. 대부분은 가르보의 스토커인 파파라치 테드 레이슨Ted Leyson이 찍은 것들이다. 그는 1979년부터 1990년까지 11년 동안 거의 모든 시간을 그녀의 아파트 건물 밖에서 웅크리고 지냈다. 한 인터뷰에서 그는, 자기가 숨으면 그녀는 현관문 밖으로 나와 주위를 둘러본다고 말했다. 혼자라는 확신이 들면 그녀는 긴장을 풀었다. 그러면 그는 숨어서 그녀 뒤를 따라갔고, 이 현관 저 현관에서 몸을 굽혀 홀로 있는 그녀의 모습을 수시로 찍어댔다.

이런 사진 가운데 몇 장에서 사진의 가치를 망치려고 휴지로 입 주위를 빙글빙글 문지르는 것을 보면 그녀가 그의 존재를 알아차렸음을 알 수 있다. 그들은 그런 사진을 캔디드Candid*라 했는데, 한때는 순수하고 아름답고 진실하고 악의 없음을 뜻하던 단어였다. 마지막 사진, 그녀가 죽기 전 최후의 사진을 찍은 것이 레이슨이었다.

* 이 경우에는 자연스러운 모습 그대로 찍은 사진, 즉 몰래 찍은 사진을 뜻한다.

그는 그녀를 병원으로 데려가던 차의 창문을 통해 찍었다. 긴 은발이 어깨에 내려앉았고, 혈관이 돋은 한쪽 손이 얼굴 아래쪽을 가리고 있었다. 그녀는 선팅을 한 창문을 통해 그를 바라보았는데, 얼굴에는 두려움과 경멸과 체념이 뒤섞인 표정이 떠올라 있었다. 렌즈를 충분히 깨뜨릴 만한 응시였다.

두 인터뷰에서 레이슨은 자기 행동을 사랑의 행동이라 설명했다. 그는 1990년에 CBS의 앵커 코니 정Connie Chung에게 말했다. "이상한 방식이지만, 내가 나 자신을 표현하는 방법입니다. 미스 가르보를 향한 나의 관심과 찬양을 표현하는 방법이었어요. 내 편에서 그것은 압도적인 욕망이었고, 내가 통제할 수 없는 어떤 것이었습니다. 그게 강박이 됐어요."[24] 가르보의 전기작가 배리 패리스Barry Paris에게는 1992년에 이렇게 덧붙였다. "나는 그녀를 매우 찬양하고 사랑합니다. 내가 그녀에게 고통을 안겨준 점은 미안해요. 그렇지만 나는 그녀를 위해, 아니면 후세를 위해 뭔가를 했다고 생각합니다. 나는 내 인생의 10년을 그녀와 함께 보냈어요. 나는 클래런스 불Clarence Bull*에 이어 '가르보를 찍은' 남자입니다."

절시증竊視症이든 어떤 것이든 욕망에 대해 도덕적인 설교를 늘어놓기는 싫다. 사람들이 무엇에 즐거워하든 사적인 생활 영역에서 무슨 짓을 하든, 그것이 타인에게 해를 끼치지 않는 한 설교하기는

* 할리우드 전성기 배우들의 사진을 많이 찍은 작가로, 특히 그레타 가르보의 사진으로 유명하다.

싫다. 그러나 레이슨의 사진들은 비인간화하는 응시, 심각하게 구속하는 성교와 동일한 부류의 응시가 역력하게 드러난다. 그런 응시가 가해지든 유보되든.

모든 여성들은 그 응시에, 그것이 적용되거나 유보되는 상황에 처한다. 나는 레즈비언 커플 밑에서 자랐고 어떤 교조에도 물든 적이 없었지만, 최근 들어 응시의 힘에 거의 굴복당한 기분이 들기 시작했다. 만약 나의 고독을 항목별로 정리해 범주화해본다면, 그 가운데 적어도 일부는 외모와 관련된 불안 때문임을, 욕망의 대상이 되기에 미흡한 외모 때문임을 인정해야 할 것이다. 또 그보다 더 깊이 들어가면, 성별에 따른 기대치에서 한 번도 제대로 해방되지도, 내게 할당된 성별 범주들을 편하게 받아들이지도 못했다는 사실을 갈수록 더 많이 인정하게 된다.

여성의 존재에 대한 터무니없는 기대치를 가진 범주 개념이 너무 편협하기 때문일까, 아니면 내가 그것에 들어맞지 못했기 때문일까? 괴짜. 여성성의 요구를 한 번도 편안하게 느낀 적이 없었고, 언제나 남자아이 같은, 게이 소년 같은 기분을 더 많이 느껴온 나는 남성과 여성의 이분법 사이 어디쯤 되는 위치에, 어느 한쪽일 수도 없고 두 가지 모두일 수도 없는 성별적 위치에 있었다. 트랜스젠더. 나는 깨닫기 시작했다. 그렇다고 해서 내가 한쪽에서 다른 쪽으로 전환하려 한다는 말은 아니다. 그보다는 중앙의 어떤 공간, 존재하지 않는 그 공간에 내가 있었다.

그해 겨울에 나는 히치콕의 〈현기증〉을 계속 보았다. 그것은 온

통 가면과 여성성과 성욕에 관한 영화였다. 부두에 관한 독서가 섹스에 관한 내 가능성 감각을 확장해주었다면, 〈현기증〉 감상은 나 스스로 관행적인 성역할의 위험을 계속 일깨우는 방법이었다. 그 작품의 주제는 객체화, 그리고 그것이 고독을 증식하고 사람들 사이의 간극을 메우기보다 심화하고 위험한 심연을 만드는 방식이다. 그것은 형사 스카티 퍼거슨 배역을 맡은 제임스 스튜어트가 살아 있을 때도 육체가 있고 땀 흘리는 실재라기보다는 수수께끼 같고 부재하는 듯한 여자를 간절히 원하는 바람에 무너지고 굴러떨어지게 되는 바로 그 심연이다.

가장 불쾌한 부분은 스카티의 정신이 쇠약해진 뒤에 나온다. 그의 연인 매들린이 자살한 직후다. 샌프란시스코의 가파른 거리를 걷던 그는 우연히 주디를 만난다. 주디는 흑갈색 머리의 통통한 여자로, 녹색 스웨터를 입고, 얼핏 보기에는 그의 잃어버린 연인과 외모가 비슷하다. 그러나 그녀에게는 매들린의 얼음 같은 고고함이나 수동적인 태도, 병적으로 긴장한 탓에 삶으로부터 위축되는 태도가 전혀 없었다.

그는 이 성급하고 저속하고 통통한 여자를 랜소호프 백화점으로 데려가서 수없이 옷을 갈아입혀본 끝에 마침내 빈틈없는 잿빛 매들린의 복제품을 완벽하게 찾아내 〈마이 페어 레이디〉와 〈귀여운 여인〉이 재현할 변신의 우울한 버전을 보여준다. "스카티, 당신 뭐하는 거예요?"[25] 주디가 말한다. "당신은 그녀가 입었던 옷을 내게 찾아주려는 거예요. 당신은 내가 그녀처럼 차려입으면 좋겠지

요. …… 아니, 난 안 그럴 거예요!" 그리고 그녀는 구석으로 가서 벌받는 아이처럼 머리를 숙인 채 등 뒤로 손을 맞잡고 벽을 보며 서 있다. "아니, 난 옷을 원하지 않아요. 난 아무것도 원하지 않아. 그냥 여기서 나가고 싶어요." 그녀가 징징대자, 그는 그녀의 팔을 꺾으면서 말한다. "주디, 날 위해 이렇게 해." 나는 그 장면을 거듭 돌려보면서 그 위력이 사라지기를 고대했다. 그것은 여자가 이 끝도 없고 고통스럽고 합의도 없는 미인대회에 참여하도록 강요당하는, 인정될 만한지 아닌지, 봐줄 만한지 아닌지, 객체인 자신의 위치를 직면하도록 강요당하는 장면이다.

다음 장면인 구두 가게에서 주디는 표정이 없다. 그녀는 자신을 비웠고, 포위당한 그 장소에서 자신의 신체로부터 물러서 있다. 나중에 주디를 미용실에 데려다준 뒤 그녀의 호텔로 돌아간 스카티는 신문을 들고 조바심을 낸다. 괴로울 정도로 초조한 상태다. 이제 백금발이 되었지만 여전히 머리를 어깨까지 늘어뜨린 그녀가 복도를 따라 그에게 온다. "머리카락을 얼굴에서 쓸어올려 묶어." 그는 화를 내며 말한다. "내가 말했지, 그렇게 하라고." 그녀는 다시 한번 그에게 저항하다가 굴복하고 욕실로 들어가 변신의 마지막 단계를 완료한다.

스카티는 창문으로 걸어간다. 밖에서, 그물 커튼 뒤에서 네온사인 불빛이 스며들어 차가운 녹색으로 방을 물들인다. 호퍼의 색깔, 인간의 연대에 적대적인 도시적 소외의 색깔이다. 인간의 삶에도 적대적일 것이다. 이제 매들린으로서의 주디가 등장하여 그를 향해

걸어온다. 완벽한 복제본이다. 그들은 키스하고, 카메라가 그들 주위를 빙 돌아가는 동안 그녀는 기절한 것처럼 뒤로 쓰러져서, 마치 그가 시체를 끌어안고 있는 듯한 자세가 된다. 곧 벌어지게 될 일의 전조다.

그 포옹은 내가 이제껏 본 중에서 가장 고독한 것이었다. 어느 쪽이 더 한심한지는 모르겠다. 홀로그램만, 허구만 사랑할 수 있는 남자 쪽인지, 아니면 다른 누군가처럼 차려입어야만 사랑받는 여자인지. 우리가 처음 본 순간부터 죽음을 향해 가고 있던, 존재한다고도 하기 어려운 그 누군가처럼 말이다. 이것에 견주면 섹스쯤이야 장난이다. 이건 시체 만들기이며, 논리적 극단으로 치달은 객체화다.

<center>*</center>

신체를 바라보는 더 좋은 방법들이 있다. 히치콕의 시신 애호증과 아름다운 낯선 사람을 담는 레이슨의 훔쳐 온 이미지를 바로잡는 내가 찾은 최고의 해독제 가운데 하나는, 데이비드 워나로위츠의 가장 가까운 친구 가운데 하나인 사진작가 낸 골딘Nan Goldin의 작품이었다. 친구들과 연인들을 찍은 사진에서 신체와 섹슈얼리티와 성별 간의 구분선은 마술처럼 사라지는 듯이 보인다. 그녀가 끝없이 재편집한 작품《성적 의존성의 발라드The Ballad of Sexual Dependency》가 특히 그렇다. 그녀는 보스턴에 살던 1970년대에 그 작품을 시작하여, 1978년 뉴욕으로 이사한 뒤에도 계속 작업했다.

이 이미지들은 거의 고통스러울 정도로 가까이 다가온다. "사진을 찍는 순간은 내게는 거리를 창조하는 순간이 아니라 명료성과 감정적 연결의 순간이다."[26] 골딘은 애퍼처 출판사에서 낸 《성적 의존성의 발라드》 서문에서 이렇게 쓴다. "사진작가는 본성상 지켜보는 사람이라는, 파티에 초대되지 않은 사람이라는 통념이 있다. 그렇지만 나는 몰래 들어가는 사람이 아니다. 이것은 내 파티다. 이것은 내 가족이고 내 역사다."

관찰자와 참여자의 차이는 충격적이다. 골딘의 사진이 보여주는 것은 사랑받는 인체다. 그중 몇몇은 그녀가 10대 이후 줄곧 알아온 인체이며, 꾸밈없이 다정한 눈길로 바라봐온 인체다. 그녀가 찍은 사진들 가운데 많은 것이 퇴폐적인 장면, 거칠고 흥청망청하는 파티, 마약, 장식적인 옷차림들을 기록한다. 더 조용하고 온화한 사진들도 있다. 두 남자가 키스하는 장면. 욕조의 뿌연 물 속에 누워 있는 소년. 남자의 맨등에 닿아 있는 여자의 손. 침대 위 줄무늬 시트에 누워 있는 커플, 그들의 창백한 피부는 두 사람이 입고 있는 흰색 레이스 네글리제 때문에 더욱 강조된다.

골딘의 작품에는 옷을 입지 않은 몸들이 도처에 있다. 멍이 들고, 땀을 흘리고, 야행성 생활을 하는 사람들 특유의 거의 투명에 가까운 흰 몸. 잠들어 있는 몸, 성교하고 있는 몸, 끌어안고 있는 몸, 소원해진 몸, 두들겨 맞은 몸, 약에 취해가는 몸. 성姓은 없고 이름만으로 지칭되는 그녀의 촬영 대상들은 흔히 옷을 반쯤만 입은 상태다. 옷을 벗어 던지거나 주워 입는 중이거나, 얼굴을 씻거나 거울 앞에서

화장하고 있다. 그녀의 작품은 립스틱, 눈화장, 금빛 매니큐어, 부풀린 머리 등을 써서 스스로를 바꾸고 꾸미는 사람들에게, 이 일에서 저 일로 이동하며 변신 중인 사람들에게 매혹되었다.

골딘 자신은 한 장의 초상으로 내면이 드러난다고 믿지 않으며, 시간이 흐르면서 정체가 변하고 흔들리는 모습을 포착하는 것을 목표로 한다고 분명히 말했다. 그녀가 다룬 사람들은 여러 가지 기분과 옷차림과 연인들과 중독 상태를 통과한다. 가면을 쓴 자아와 진짜 자아 사이의 투박한 대립은 잊어버리자. 대신에 유동성, 영원한 이동이 있다. 그녀의 촬영 대상 대다수, 특히 초기의 대상들은 드래그퀸이었다. 그녀는 변신하는 과정, 그녀가 "다른 두 성 어느 쪽보다 더 말이 되는 제3의 성"[27]이라 일컬은 존재로 미소년들이 변신하는 과정을 포착한다. 성욕 또한 유동적이며, 범주라기보다는 연결의 문제다. 이런 비이분법적 영역, 외모를 만지작거리는 것이 자동적으로 〈현기증〉의 유해한 자기 소멸을 촉진하는 것이 아니라, 발견과 표현의 행동이 되는 영역이 있어 다행이다.

그렇다고 해서 이 초상들이 친밀성의 실패, 사소한 오류와 문제, 양가감정이나 연결이 와해되는 순간을 보여주길 꺼린다는 말은 아니다. 명시적으로 《성적 의존성의 발라드》의 주제는 성적인 관계다. 하나의 작품군으로서 그것은 연결과 고립의 양극을 오가면서, 사람들이 함께 또는 따로 흘러 다니는 것을, 사랑의 불안정한 물결을 타고 움직이는 것을 포착한다. '고독한 소년들 Lonely Boys' 또는 '야성의 여자들은 우울해지지 않는다 Wild Women Don't Get the Blues' 또는 '카

스타 디바Casta Diva' 같은 시퀀스sequence*는 고립 상태에 있고, 갈망하고, 침대 위에 나른하게 누워 있고, 창문 밖을 응시하는 개인들을 보여주는데, 그것은 결핍 상태 또는 봉쇄된 상태를 나타내는 전형적인 호퍼식 이미지다. 아름다운 〈튤립과 디터Dieter with the tulips〉의 뿌연 회색 빛, 줄무늬가 있는 종이 같은 꽃, 그의 얼굴의 부드러움. 강인한 샤론의 청바지 허리 밴드 속으로 찔러 넣은 손, 턱에 붙은 작은 사각형 반창고. 아니면 1982년 멕시코 메리다에 있는 가구도 거의 없는 더러운 호텔 방 안의 더블베드 셋 중 가운데 침대에 누워 있는 브라이언.

다른 것들은 그 반대쪽 극단으로 달려가서, 연결과 회합의 장면까지 보여준다. 벌거벗은 소년과 거의 벌거벗은 소녀가 뉴욕 아파트의 마룻바닥에 놓인 매트리스 위에서 키스하는 모습. 그들의 몸은 서로 짓눌리고, 늘씬한 다리들은 뒤엉키고, 섬세한 발 하나가 쳐들려 더러운 발바닥이 드러나 있다. 자주색 앵클부츠와 적갈색 양말을 신은 골딘 자신이 창백한 맨다리를 연인의 가슴에 걸치고, 연인의 손은 속이 비치는 그녀의 검은색 속바지 가장자리를 쓰다듬는 사진도 있다. 몸이 닿을 때의 사랑스러움, 연결의 밀물, 단지 끌어안기만 해도 느껴지는 황홀감, 파이어섬 해변에 펼쳐진 별무늬 타월 위의 브루스와 프렌치 크리스도 그렇다.

* 영화나 동영상 등에서 몇 개의 관련 장면들이 모여 에피소드를 이루는 구성 단위. 컷cut이 모여서 신scene이 되고, 신이 모여서 시퀀스가 된다.

그러나 섹스는 고립의 치유책이면서 또한 소외의 원천이기도 하다. 〈현기증〉에서 스카티가 뛰어내리도록 몰아붙인 바로 그 위험한 힘에 불을 붙일 수 있는 것이다. 소유욕, 질투, 강박. 거절이나 양가감정이나 상실을 용납하지 못하는 것.《성적 의존성의 발라드》에서 가장 유명한 작품은 남자친구에게 너무 심하게 맞아 거의 실명할 지경까지 간 험한 일을 겪은 뒤 스스로 찍은 사진이다. 골딘의 얼굴은 멍이 들고 부어올랐으며, 눈 주변을 얻어맞아 피부가 어두운 자주색으로 변했다. 오른쪽 눈의 홍채는 맑지만 왼쪽 눈의 홍채에는 피가 가득 들어차서, 립스틱을 바른 입술과 똑같은 선홍색이다. 그녀는 카메라를 뚫어져라 응시하고 있다. 다친 눈으로 직시하면서, 자신의 모습이 보이도록 허용할 뿐 아니라 자신이 더 보고 싶어 하며, 기억 행위를 지휘해 육체 사이에서 오가는 일들의 저장소에 자기 자신을 추가한다.

얼마나 충격적인지와는 상관없이 실제로 일어난 일을 보여주고 싶은 욕구는 어린 시절의 경험에서 유래한다. 워나로위츠와 골딘은 둘 다 이스트빌리지에 살 때 처음 만났는데, 워나로위츠처럼 골딘도 침묵과 거부의 분위기에 잠긴 변두리 지역에서 성장했다. 골딘이 열한 살 때, 열여덟 살인 언니가 워싱턴 D.C. 외곽의 철로에 드러누워 자살했다. 골딘은 이렇게 썼다. "그녀의 성性과 그 억압이 자기 파멸의 욕구에 어떤 영향을 끼치는지 나는 알았다.[28] 1960년대 초반이라는 시대에 분노하고 성적인 여자들은 무서운 여자들이었고, 받아들여질 수 있는 행동의 한계를 넘어선, 통제 불가능한 여자들이

었다."

워나로위츠처럼 골딘은 사진을 저항행위로 활용했다. 2012년에 쓴 《성적 의존성의 발라드》 후기에서 그녀는 선언했다. "어렸을 때 나는 아무도 부정하거나 개작할 수 없는 내 인생과 경험의 기록을 남기겠다고 결심했다."[29] 그냥 사진만 찍는 것으로는 충분하지 않았다. 사진들은 보여져야 했고, 그 촬영 대상들이 봐야 했다. 나는 그녀가 개최한 《성적 의존성의 발라드》 정기 슬라이드쇼 첫 회의 손으로 써서 복사한 전단 광고를, 다른 곳도 아닌 트위터에서 보았다. "8BC에서 어느 5월 밤, 오후 10시." 8BC는 이스트빌리지가 거의 폐허가 되고 여러 블록이 소실되거나 마약 주사 맞는 곳으로 바뀌던 시절, 낡은 농장 지하실에 개관한 클럽이었다.

1990년에 〈인터뷰〉는 골딘과 워나로위츠의 대화를 발표했다. 그것은 광범위하고 친밀한 대화, 20년 전 앤디 워홀이 그 잡지를 처음 구상할 때 기대했던 것과 같은 예술가들의 대화였다. 그 대화는 로어이스트사이드에 있는 어느 카페에서 두 사람이 식사로 나온 오징어의 크기를 두고 농담하고, 자기들 생일이 딱 하루 차이라는 사실을 알고 놀라는 것으로 시작한다. 그들은 각자의 일에 대해 이야기하고, 분노와 폭력, 성욕, 그리고 기록으로 남기고 싶다는 그들의 공통된 소망을 논의한다.

《칼날 가까이》가 출판된 지 아직 얼마 안 된 때였으므로, 대화가 끝날 무렵 골딘은 워나로위츠에게 그의 작품에서 가장 이루고 싶었던 것이 무엇인지 물었다. "나는 사람들이 소외감을 덜 느끼게 하고

싶어. 나에게 제일 의미 있는 건 그거야."³⁰ 그가 말한다. "이 책 내용 가운데 일부는 오랜 세월 동안 내가 다른 행성에서 왔다고 믿으며 성장할 수밖에 없었던 데서 느낀 고통이라고 생각해." 1분 뒤 그는 덧붙인다. "우리는 서로가 소외감을 덜 느끼도록 충분히 열려 있음으로써 모두가 서로에게 영향을 줄 수 있어."

이 말은 내가 그의 작품에서 느끼는 것을 정확하게 요약한다. 내가 느끼던 고립감을 그토록 잘 치유해준 것은 날것 그대로인 그의 표현과 취약함이었다. 즉 실패나 슬픔을 기꺼이 인정하려는 태도, 접촉을 허용하는 태도, 욕망과 분노와 고통을 인정하고 감정적으로 살아 있으려는 태도가 나를 치유해주었다. 그의 자기 노출은 그 자체로 고독을 치유하는 방법이었고, 자신의 감정이나 욕망이 유달리 수치스럽다고 믿을 때 생기는 이질감을 해소해준다.

그의 모든 글은 서로 다른 종류의 재료 사이를 오간다. 매우 어둡고 무질서로 가득 차 있지만 언제나 놀랄 만한 빛과 사랑스러움과 진기함의 공간을 포함한다. 그는 가끔 자신에게는 자기가 본 추함을 재생산하는 능력밖에 없는지 의문스러워했지만, 그 스스로가 아름다운 개방성의 소유자였다.

그런가 하면 그에게는 연대감, 차이가 있는 사람들이나 규범 밖에 있는 사람들에 대한 헌신과 관심도 있었다. "나는 항상 나 자신이 익명이거나 이상하게 생겼다고 여긴다."³¹ 그는 이렇게 쓴 적이 있다. "그리고 세상에는 일반적인 의미에서 매력적이지 않거나 사회에 들어맞지 않는 사람들 사이의 암묵적 연대가 있다." 그가 기록하

는 거의 모든 만남, 최소한 수백 번에 이르는 성적인 만남은 다른 사람들의 몸과 욕망에 대한, 그들의 기묘함에 대한, 그들이 하고 싶어하는 일에 대한 특별한 상냥함을 증언한다. 그가 진정으로 적대적인 목소리를 낸 유일한 경우는 어떤 종류든 강압이나 잔인함이 개입되는 때다.

나더러 한 단락을 고르라고 한다면 나는 《칼날 가까이》에 나오는 다음의 대목을 고르겠다. 그것은 부두에서 있었던 어떤 만남에 관한 내용이다.

그를 사랑하면서 나는 남자들이 무기를 내려놓도록 서로에게 권유하는 것을 보았다. 그를 사랑하면서 나는 다른 남자들이라면 평생토록 채워야 할 구덩이를 소도시의 노동자들이 만들어내는 것을 보았다. 그를 사랑하면서 나는 석조 건물의 동영상을 보았다. 나는 감옥에 있는 손 하나가 창턱에서 눈을 치우는 것을 보았다. 그를 사랑하면서 나는 소용돌이 치며 기다리고 있는 바다로 곧 미끄러져 내려갈 거대한 집들이 세워지는 것을 보았다. 나는 내면의 삶의 고요에서 그가 나를 해방해주는 것을 보았다.[32]

나는 그 선언을 사랑했으며, 마지막 문장을 특히 사랑했다. '나는 내면의 삶의 고요에서 그가 나를 해방해주는 것을 보았다.' 그것이 섹스의 꿈 아닌가? 신체 그 자체에 의해 신체의 감옥에서 해방되리라는 것, 그 낯선 언어가 드디어 이해된 것이다.

5

비
현
실
의 왕
국

도시에서 사람들이 결국은 어떻게 사라지고 마는지,

어찌하여 지척에 있으면서도 보이지 않게 되는지

점점 더 알기 쉬워졌다.

상실감 때문이든, 끈질긴 슬픔과 부끄러움에 짓눌렸기 때문이든,

사람들은 감당하지 못하고 점점 더 물러나버린다.

다른 누군가가 꾸려놓고 이미 떠난 지 오래된 집을 전대해 다른 사람의 물건들에 둘러싸여 살아간다는 것은 우습다. 내 침대는 가 파른 나무 계단 세 개 위의 연단에 있어서 선원처럼 뒤돌아서 내려 가야 했다. 그 끝에는 환기구 쪽으로 열리는 창문이 있었는데, 판자 로 막히긴 했지만 말이나 음악 소리가 그쪽에서 주기적으로 흘러들 어왔다. 뤼크 상테Luc Sante*의《하류 인생Low Life》에서 묘사되는 종류 의 덤벨 공동주택.** 올드 뉴욕에 대한 상테의 마술적인 설명에 나올 만한 종류의 삶이었다. 오랫동안 여러 사람이 이런 방을 드나들었 고, 립밤이며 핸드크림 등을 남기고 떠났다. 부엌 찬장에는 반쯤 비 위진 그래놀라 상자, 요기 티백 따위가 남아 있었으며, 몇 달씩 물을 주지 않은 화분, 먼지를 털지 않은 선반 등이 있었다.

*　뉴욕에서 활동하는 벨기에 출신의 평론가, 작가.

**　19세기 후반부터 뉴욕에 지어진 공동주택. 채광과 환기에 필요한 법적 요건을 맞추느 라 평면도가 덤벨 모양이 되었기 때문에 이런 이름이 붙었다.

낮 동안에는 건물에서 거의 아무하고도 마주치지 않았지만, 밤이면 문이 열리고 닫히는 소리, 내 침대와 겨우 몇 발자국 거리를 두고 사람들이 지나가는 소리가 들리곤 했다. 이웃한 집에 사는 남자는 디제이였는데, 밤낮으로 예상치 못한 시간대에 베이스 소리가 벽을 타고 들어와 내 가슴까지 쿵쿵 울리곤 했다. 새벽 두세 시에는 난방 열기가 파이프를 철그렁거리며 올라오고, 동이 트기 직전에는 이스트 2번로 소방서에서 출동하는 사다리차의 사이렌 때문에 종종 깨기도 했다. 그 소방서는 9·11 테러 때 소방대원 여섯 명을 잃었다.

바닷물이 주기적으로 들어차는 동굴처럼, 아니면 자물쇠 없는 방처럼 모든 것이 스며들거나 뚫고 들어올 수 있는 것 같았다. 깊이 잠들지 못하던 나는 자주 깨어나서 이메일을 확인하고, 팔다리를 쭉 뻗고 카우치에 드러누워 소방용 비상구 위, 한쪽 구석으로 보이는 체이스 은행 위의 하늘이 검은색에서 검푸른색으로 변하는 것을 멍하니 바라보았다. 복도 아래쪽으로 두어 집 건너편에는 영매가 살았다. 화창한 오후에는 종종 자기 방 창가 해골 옆에 앉아 있거나 때로는 유리를 두드리며 내게 손짓을 했는데, 내가 아무리 열심히 고개를 저어도 개의치 않았다. 나쁜 정보와 미래에 대한 계시는 모두 사절이다. 내가 만날 사람이나 만나지 않을 사람, 내 앞에 어떤 일이 기다리고 있는지 알고 싶지 않았다.

도시에서 사람들이 결국은 어떻게 사라지고 마는지, 어찌하여 지척에 있으면서도 보이지 않게 되는지 점점 더 알기 쉬워졌다. 병 때문이든 상실감 때문이든 정신적 질병 때문이든, 끈질기고 감당할

수 없는 슬픔과 부끄러움에 짓눌렸기 때문이든, 자신을 세계에 어떻게 각인시킬지 방법을 모르기 때문이든, 사람들은 감당하지 못하고 각자의 아파트 안으로 점점 더 물러나버린다. 나는 그런 상황을 맛보게 됐지만, 평생을 이런 식으로 살아가는 것은 도대체 어떤 기분일까. 다른 사람들의 존재와 그들의 떠들썩한 친밀성의 사각지대에 사는 것 말이다.

그런 장소에서 작업한 사람으로 헨리 다거가 있다. 그는 시카고의 잡역부로, 세상을 떠난 뒤 세계에서 가장 유명한 아웃사이더 아티스트 중 하나가 되었다. 아웃사이더 아티스트란 사회의 주변부에 있는 사람들, 예술이나 예술사 교육의 혜택을 받은 적 없이 작품 활동을 하는 사람을 가리킨다.

1892년 시카고의 슬럼가에서 태어난 다거가 주변부에서 존재한 것은 틀림없다. 어머니는 그가 네 살 때 누이동생을 낳고 며칠 뒤 산욕열로 세상을 떠났고, 누이동생은 바로 입양되었다. 그의 아버지는 신체 장애인이었다. 그는 여덟 살 때 다른 곳으로 보내졌다. 처음에는 가톨릭 소년의 집으로 갔다가 다음에는 일리노이 정신박약아동 보호소로 옮겨졌다. 아버지가 죽었다는 비보를 들은 것은 그곳에서였다. 열일곱 살 때 그곳에서 도망친 뒤 시내의 가톨릭 병원에서 일자리를 얻었는데, 그 불확실한 은신처에서 그는 붕대를 감고 바닥을 청소하며 거의 60년을 보냈다.

1932년 다거는 도시의 황량한 노동자 거주구역인 웹스터로 851번지의 어느 하숙집 2층에 방 하나를 얻었다. 그는 1972년까지 그

"이제 나한테 중요한 것은
하나도 없으니까
앞으로는 내 식으로 살아가겠지."

— 헨리 다거

헨리 다거 Henry Darger, 1892~1973

정신박약아동 보호소에서 어린 시절을 보내고 병원 청소부로 일했던 그는 철저히 홀로 곤궁한 삶을 살다가 81세로 세상을 떠났다. 집주인이었던 사진작가가 그의 방에서 1만 5천 쪽이 넘는 원고와 수백 점의 그림들을 발견하면서 이름이 알려졌다.

곳에서 살았고, 병이 너무 심해 스스로를 돌볼 수 없게 되자 하는 수 없이 세인트오거스틴가톨릭선교단이 운영하는 시설에 들어갔다. 우연이지만 그의 아버지도 그곳에서 죽음을 맞았다. 다거가 떠난 뒤 집주인인 네이선 러너Nathan Lerner*는 그 방을 청소하고 40년 묵은 쓰레기를 치우기로 했다. 러너는 신문지 더미, 낡은 신발, 깨진 안경, 빈 병 등 다거가 쓰레기통을 열성적으로 뒤져서 주워 모은 수집품들을 치우기 위해 잡역부 한 명을 고용하고, 또 다른 세입자였던 데이비드 버글런드David Berglund에게 도와달라고 부탁했다.

이 작업 도중에 거의 초자연적인 빛을 발하는 미술품들이 버글런드 앞에 드러났다. 페니스가 달린 벌거벗은 어린 소녀들이 언덕진 풍경 속에서 놀고 있는 아름답고 불가해한 수채화들이었다. 얼굴 달린 구름과 날개 달린 생물이 하늘에서 놀고 있는 광경을 그린 매혹적인 동화 같은 그림이 있는가 하면, 집단고문 장면과 선홍색 피 웅덩이를 섬세하게 그린 정교한 구도의 유색화도 있었다. 버글런드가 이 그림들을 예술가를 자처하던 러너에게 보여주자, 러너는 그림의 가치를 금세 알아보았다.

그 뒤 두어 달 동안 그들은 그림 300점, 문서 수천 쪽을 포함한 엄청난 분량의 작품을 찾아냈다. 대부분은 일관성 있는 다른 세계, 즉 다거가 시카고라는 일상의 도시에서 영위한 삶보다 훨씬 더 역동적이고 열정적으로 살아간 '비현실의 왕국the Realms of the Unreal'에서 펼

* 시카고에서 활동한 사진작가.

쳐졌다. 수많은 사람들이 제한된 삶을 살아간다. 그러나 다거의 경우 그의 내적 영역의 풍요로움만이 아니라 그가 택한 다른 세계의 규모 면에서도 놀랍다. 그는 보호소에서 달아난 뒤인 1910년부터 1912년 사이에 '왕국'에 관한 글을 쓰기 시작했다. 하지만 그가 그것을 생각한 것이 얼마나 오래되었는지, 얼마나 오래전부터 마음속에서 그 세계를 찾아갔는지는 아무도 모른다.《아동노예 반란으로 야기된 글랜데코-앤젤리니언 전쟁폭풍 속 비현실의 왕국의 비비언 자매 이야기The Story of the Vivian Girls, in What is Known as the Realms of the Unreal, of the Glandeco-Angelinian War Storm, Caused by the Child Slave Rebellion》는 전체 분량이 1만 5145쪽이나 되며, 현존하는 작품으로는 세계에서 가장 긴 소설이다.

부르기 힘든 제목에서 짐작할 수 있듯이《비현실의 왕국》은 처참한 내전이 벌어지는 과정을 기록한다. 내전은 상상의 행성에서 벌어지는데, 우리 지구는 그 행성 둘레를 도는 위성이다. 미국에서 그랬듯이 이 전쟁은 노예제, 특히 아동노예 문제를 놓고 벌어진다. 작품의 구성요소 가운데 가장 놀라운 것은 아동의 역할이다. 멋지게 차려입은 어른들이 양편에서 싸우는 동안 사악한 글랜들리니언에게 맞서는 투쟁의 영적 지도자는 사춘기 소녀들인 비비언 자매 일곱 명이다. 또한 글랜들리니언이 가하는 수많은 잔혹행위의 피해자는 어린 소녀들로, 수시로 옷을 빼앗기고 남자 성기가 달린 모습이 노출된다.

비비언 자매는 무한한 회복력의 소유자다. 만화 주인공들이 으레 그렇듯 그들은 아무리 끔찍한 폭력도 견뎌내고, 어떤 위험이 닥쳐

도 피한다. 그러나 다른 아이들은 그만큼 운이 좋지 않다. 글과 시각 자료가 분명하게 보여주듯이 '왕국'은 무한한 잔혹성이 벌어지는 장소다. 옷이 벗겨진 어린 소녀들이 크고 화려한 꽃이 만발한 정원에서 제복 입은 남자들에게 정기적으로 목이 졸리고 십자가에 박히고 내장을 쏟는다. 이런 요소 때문에 이 작품은 나중에 성적 사디즘과 아동성애라는 비난을 받는다.

세월이 흐르는 동안 다거는 엄청난 분량의 두 번째 소설《미친집: 시카고에서의 더 많은 모험Crazy House: Further Adventures in Chicago》을 비롯해 자서전과 여러 편의 일기도 썼다. 그러나 이처럼 경이적인 창작력을 지녔으면서도 그는 다른 사람에게 작품을 보여주거나 홍보한 적이 없었고, 아예 이야기도 꺼내지 않은 것 같다. 그저 작품을 만들 뿐이었고, 방을 세 번 옮겼지만 늘 자신의 작은 방 안에만 보관했다. 버글런드는 세인트오거스틴 선교단으로 찾아가 웹스터로에서 발견한 횡재에 대해 물어보려 했다. 그러나 다거는 의논을 거부하면서 "이젠 너무 늦었어"라는 수수께끼 같은 말만 하고는 작품을 없애달라고 부탁했는데, 아마 예상 못한 태도는 아닐 것이다. 나중에 그는 생각을 바꾸어, 러너가 맡아줘도 좋겠다고 말했다.

어쨌든 1973년 4월 13일 여든한 살로 세상을 떠났을 때 그는 자신이 제작한 것들, 오랜 세월 동안 그토록 힘들게 창조해낸 예술에 대한 설명 한 마디 남기지 않았다. 살아 있는 친척이 아무도 없었기 때문에 미술계에서 점점 더 높아지는 다거의 위상을 위해 협력하고 꾸준히 박차를 가하며, 점점 더 값이 올라가는 그림을 개인 수집가

와 화랑과 미술관에 판매하는 지지자와 대변자의 역할은 러너와 그의 아내 몫이 되었다.

대량의 작품이 그처럼 철저하게 제작자와 단절된 채로 사람들 앞에 등장하는 경우는 드물다. 게다가 그 내용이 매우 불편하고 해석하기 힘든 경우는 더욱 드물다. 다거가 죽은 뒤 40년 동안 그의 의도와 성격을 다룬 이론들이 미술사가, 연구자, 큐레이터, 심리학자, 기자의 합창을 통해 열정적으로 쏟아졌다. 이런 목소리는 결코 어느 한곳으로 수렴되지는 않았지만, 다거를 견줄 데 없는 아웃사이더 아티스트로 보는 견해는 대체로 동일했다. 교육도 받지 못하고, 무식하고, 고립되고, 정신적으로 문제가 있는 것은 거의 확실했다. 그의 작품에서 보이는 극단적인 폭력과 신체 노출 성향 때문에 음란한 그림으로 받아들여지는 것을 막을 수가 없었다. 시간이 흐르면서 자폐증과 정신분열증이라는 사후 진단이 내려졌다. 그의 첫 전기작가인 존 맥그리거John MacGregor는 다거의 정신 상태가 소아성애자나 연쇄살인범과 다르지 않다는 주장을 공공연히 펼쳤는데, 이런 비난은 꾸준히 이어졌다.

사후에야 시작된 그의 생애 2막은 1막의 삶을 더 고립되게 만든 것 같다. 그것이 그에게서 품위를 빼앗고, 상당한 불리함에 맞설 수 있었던 목소리를 압도하고 익사시킨 것이다. 그가 만든 것들은 사람들의 고립에 관한 공포와 환상, 병적 가능성이 집결된 피뢰침 구실을 했다. 사실 그를 다룬 책과 글 중에는 살아 숨 쉬는 실제 인간으로서의 화가보다는 고독이 정신에 끼친 영향과 관련된 우리의 문

화적 불안감을 조명하는 내용이 더 많다.

나는 이런 상황 때문에 언짢아진 나머지, 다거 자신이 쓴 미출판 회고록인 《내 인생의 역사 The History of My Life》를 구해 읽어야겠다고 계속 생각했다. 그 책은 일부 사본만 소개되어 있다. 그의 삶을 다루는 책이 얼마나 많이 출판되었는지를 생각하면, 회고록의 미간행은 그의 입을 막는 또 다른 방식이다.

얼마간 조사한 결과 그 원고가 다거의 모든 문서 작품, 수많은 드로잉, 그리고 1990년대에 미국민속예술박물관 American Folk Art Museum 이 러너 부부에게서 구입한 소장품 일부와 함께 뉴욕에 있다는 것을 알아냈다. 그곳 큐레이터에게 편지를 써서 혹시 방문해도 될지 물어봤더니, 1주 동안 그곳에서 다거의 글을, 그가 세상에서 자신의 존재를 기록하는 데 실제로 사용한 단어들을 읽을 수 있는 허가를 내주었다.

*

그 문서고는 맨해튼 다리 근처의 거대한 사무실 건물 3층, 반짝거리는 흰색 복도의 미로 속에 있었다. 문서고는 현재 전시하지 않는 물건을 보관해두는 곳으로도 쓰였기 때문에, 나는 흰색 시트로 덮인 멜랑콜리한 목제 동물원 한복판에 있는 책상에 앉았다. 그중에는 코끼리와 기린도 있었다. 모서리가 갈라진 갈색 가죽 바인더를 꽉 채운, 푸른색 줄이 쳐진 지저분한 종이가 다거의 회고록이었다.

첫 부분은 성서의 구절을 옮겨 쓴 종이가 여러 장 이어진다. 그러다가 39번째 장에서 드디어 "내 인생의 역사. 헨리 조지프 다거(다거리우스)The History of My Life. By Henry Joseph Darger(Dargarius)"가 나온다. 일을 그만둔 후 시간이 그의 마음을 무겁게 짓누르던 1968년에 쓴 글이다.

정체가 금방 식별되는 목소리를 누구나 가지는 것은 아닌데, 다거에게는 그런 목소리가 있었다. 정확하고 세세하고 유머러스하면서도 압축적이고 매우 건조했다. "1892년 4월 12일, 무슨 요일인지 내가 들은 적도 없고 알아내려고도 하지 않았으니 나는 절대로 알지 못하는 날에." 회고록은 이렇게 시작했다. 이 문장에서 이상한 것은 단어 두어 개가 빠진 것 같다는 것이고, 이날을 다거의 생년월일로 추정해야 할 것이다. 단어가 빠진 것은 물론 우연일 것이다. 그러나 이 우연은 독자들에게 틈새가 많은 서사로 들어가고 있음을 의식하고 주의하게끔 촉구한다.

자신이 아주 어렸을 때를 서술하는 말투는 내 예상보다 더 온화했는데, 이는 어머니의 죽음 이야기를 생략하고 아버지와의 관계에 더 치중하기 때문이기도 하다. 그들이 가난했던 것은 맞지만 즐거움이 전혀 없는 생활은 아니었다. 그래도 몸이 아픈 부모에게서 태어난 아이들의 어깨에 어쩔 수 없이 얹히는 무거운 책임을 헨리 역시 짊어지고 있었던 것은 사실이다. "아버지는 양복장이였으며 태평한 성격이었다." "아버지가 끓인 커피는 정말 맛있었는데 아버지가 다리를 절었기 때문에 내가 커피나 우유 같은 식료품과 생필품을 사 오고 심부름도 했다."

어린 시절에 대한 그의 회상은 흥미롭다. 우리라는 의식, 즐거운 무리의 일원이라는 의식은 조금도 없었다. 그보다는 외부인으로서의 자기 자신에 대한 인상, 처음에는 자기보다 작고 약한 아이들의 공격자였다가 보호자로 행동하게 된 외부인의 인상을 이야기했다. 그가 생각하기에 자신이 공격적 성향을 띠게 된 것은 형제가 없고 누이동생이 입양되어 헤어졌기 때문이었다. "난 그녀를 보지도 알지도 못했고, 이름도 몰랐다. 전에 썼듯이 나는 그들을 눌러버리려 했다. 한번은 바보같이 프랜시스 길로라는 어린 여자아이의 눈에 손끝으로 재를 날리기도 했다."

이 대목과 관련해서는 논란이 많았다. 그가 두 살 난 아이를 넘어뜨리고 울린 "잔인한" 행동이라 묘사한 장면에 대해서도 마찬가지다. 그런 것은 다거가 사디스트나 미친 사람이라는 주장을 전개하기 위한 초석이었다. 하지만 어렸을 때 형제나 낯선 사람에게 폭력을 써본 적 없는 사람이 있겠는가? 놀이터에 반 시간만 앉아 있어도 어린아이들이 얼마나 공격적인지 금방 알게 된다.

그러다가 변화가 일어났다. 그가 아이들에게 매우 다정한 감정을 느끼기 시작한 것이다. 이런 감정은 평생 이어진다. "그러다 아기들이 내게는 다른 무엇보다도, 세상보다도 더 중요한 존재가 되었다. 나는 아기들을 어루만져주고 사랑해주었다. 당시에는 더 큰 소년들이나 심지어 어른들도 아기들을 성적으로 괴롭히거나 어떤 식으로든 해쳤다." 이런 식의 발언 때문에 그는 소아성애자라는 의혹을 받게 되었다. 그렇지만 다거 자신은 자기가 학대자와는 반대편에 있

다고 본 것이 분명하다. 그는 스스로를 순진무구함의 보호자이며, 약함과 피해 가능성을 예민하게 경계하는 사람이라고 생각했다.

지저분한 종이들을 통해 파악되는 소년 다거는 밝고, 고집 세고, 어른들의 비합리적인 면을 용납하기 힘들어했다. 그는 조숙한 정신의 소유자로, 자기가 배워온 암기식 교육의 결함을 파악할 줄 알고 남북전쟁의 역사들이 어떻게 왜곡되고 서로 모순되는지를 교사에게 설명하기도 했다. 다거는 영리했지만 학교에서 인기는 없었다. 그의 설명에 따르면 코와 입과 목으로 이상한 소음을 내는 버릇이 있었기 때문이다.

그는 자신의 장난이 반 아이들을 재미있게 해줄 거라고 생각했지만 그들은 오히려 짜증을 냈고, 그가 미쳤다거나 모자라다고 했으며, 때리려고까지 했다. 그에게는 또 다른 이상한 버릇이 있었는데, 왼손을 "마치 눈이 온다는 듯이" 휙 터는 동작이었다. 그것을 본 사람들은 그가 미쳤다고 생각했는데, 그는 그런 줄 알았다면 혼자 있을 때만 그런 행동을 했을 거라고 말했다. 정신이상자로 고발당해 곧 끔찍한 일을 당하게 되었기 때문이다.

이 무렵 그의 아버지는 가정성모선교단Mission of Our Lady Home 소속 수녀들에게 그의 보호를 위임했다. 다거는 그곳을 너무나 싫어했고, "다른 곳에서 양육될" 방도를 생각해낼 수만 있었다면 달아났을 터였다. 그는 여덟 살이었는데, 물건을 사러 가고 심부름할 능력이 있어도 어른들의 보호가 필요하다고 느끼는 아이였다. 아버지와 대모가 그를 만나러 오긴 했지만, 그가 집에 돌아갈 가능성은 없어 보

였다.

선교단에서 지낸 마지막 해에 그는 그 이상한 버릇 때문에 여러 번 진찰을 받았는데, 의사는 결국 다거의 정신이 올바르게 박혀 있지 않다는 소견을 냈다. "그게 어디에 있어야 하는 건데?" 그는 조소하듯이 썼다. "배에 있어야 하나? 그러나 난 아무 약도, 아무 치료도 받지 못했다." 대신에 11월의 어느 찌푸린 날 그는 기차에 실려, 그의 설명에 따르면 시카고 외곽에 있는 일종의 정신박약아동 보호소로 이송되었다. 몇십 년이 흐른 뒤에도 그는 여전히 분노하고 있었다. "내가 정신박약아동이라니. 난 거기 있는 그 누구보다도 아는 게 더 많았다고."

가장 최근에 나온 다거의 전기 《헨리 다거, 내버려진 소년Henry Darger, Throwaway Boy》에서 필자인 짐 엘리지Jim Elledge는 큰 파장을 일으킬 수 있는 역사적 증언을 줄줄이 불러온다. 그중에는 그 보호소의 경악스러운 생활여건을 입증해주는 소송도 있다. 그 내용은 그곳에서 아이들이 수시로 맞고 강간당하고 목이 졸렸고, 죽은 수감생의 신체 부위는 해부학 강의 자료로 쓰였으며, 스스로 거세한 소년과 화상으로 죽은 어린 여자아이도 있다는 것이었다.

다거 자신의 서술에는 이런 참상이 언급되어 있지 않다. "때로는 즐거웠고 때로는 즐겁지 않았다." 그저 이렇게 말한다. 그리고 "마침내 그 장소를 좋아하게 되었다"라고 말한다. 이 말은 물론 그가 학대받는 아이들 중 하나가 아니었다는 뜻이 아니다. 그런 간결한 말투는 달리 선택의 여지가 없기 때문에 취할 수밖에 없는 자제력의

소산이거나, 폭력과 고립과 층층이 쌓인 공포와 수치심 끝에 무감각해졌기 때문인지도 모른다. 이렇게 설명되지 않은 부분과 관련해 너무 많은 이야기가 제기되었다. 그만큼 헨리의 이야기에 나 있는 공백을 메우고 싶은 마음이 너무나 간절했다. 그곳은 폭력적인 장소였고, 그는 그곳에 있었다. 사실은 그것뿐이고, 알려진 사실의 한계였다.

여기서도 시간과 관련해서 해야 할 말이 있다. 데이비드 워나로위츠가 스스로 설명한 어린 시절이 그렇듯, 다거의 기록에서도 시간감각이 흐릿하거나 불확실할 때가 많다. "내가 아버지와 함께 살았던 것이 몇 년도였는지 기억이 나지 않는다"거나 "나는 그 보호소에 7년 있었다고 생각한다"는 식으로 표현되는 문장이 많다. 시간에 관한 이런 불안정함은, 이사를 너무 많이 다녔지만 헌신적인 부모가 없어서 이사하는 이유에 대해 들은 바가 없기 때문이다. 그런 부모들이라면 아이에게 아이 본인에 관한 이야기를 해주고, 본인의 역사와 살아온 장소에 대해 판단할 기회를 주어 아이가 기억을 정리하게끔 도와주었을 것이다. 그러나 헨리에게는 삶의 과정을 따라가줄 사람이 아무도 없었다. 대리인도, 통제도 전혀 없었다. 그가 살아온 세상은 경고도 없이 불쑥 일이 벌어지는 곳, 미래의 예측 가능성에 대한 믿음이 심각하게 훼손된 곳이다.

극명한 예가 하나 있다. 헨리가 "좀 더 자랐을 때, 아마 10대 초반쯤" 아버지가 죽었다는 소식을 들었다. 그래서 그는 완전히 기관의 손으로 넘어갔으며, 더 이상 가족도 집도 없게 되었다. "그래도 나는

울지도 흐느끼지도 않았다"라고 그는 쓴다. 그가 쓰는 'I_나'는 목동의 지팡이처럼 위가 구부러진 모양새다. "나에게는 이런 식의 느끼지 못할 정도로 심각한 깊은 슬픔이 있었다. 느낄 수 있었더라면 사정이 나았을 것이다. 나는 그런 상태로 몇 주를 지냈는데, 덕분에 모든 사람이 나에게서 두려움을 느끼고 피할 정도로 몰골이 심하게 추해졌다. …… 슬픔의 첫 단계 동안 나는 거의 먹지도 않았고, 어느 누구와도 친구가 되지 못했다." 설상가상, 원래 위축되어 있던 소년이 더 심하게 위축되었다.

시간뿐만 아니라 집 또한 당혹스러운 주제다. 이른바 버그하우스 bughouse, 즉 정신병원은 나이 든 소년들을 여름 내내 주립농장에서 지내게 했다. 헨리는 노동은 좋아했지만 보호소를 떠나는 것은 몹시 싫어했다. "나는 그곳이 농장보다 훨씬 더 좋았다. 그러나 농장에서 하는 노동은 좋아했다. 그래도 내게 보호소는 집이었다." '그러나'와 '그래도'. 상충하는 생각을 한데 연결하는 도구들이다.

사실 그는 농장의 식사가 좋았고, 농장에서 일하는 것을 아주 좋아했고, 농장을 운영하는 가족이 매우 좋은 사람들이라고 믿었지만, 그런데도 여러 번 탈출하려고 시도했다. 첫 번째 시도는 농장의 카우보이에게 붙잡혀 실패했다. 그는 헨리의 손을 밧줄로 묶어 말 뒤에서 뛰면서 따라오게 만들었다. 이 장면은 제시카 유Jessica Yu가 제작한 다거 다큐멘터리에서 생생하게 재현되었다. 채찍질을 당하고 더 큰 힘 뒤에 매달려서 끌려가는 것. 자기 인생에 대한 무력함을 그보다 더 잔혹하게 보여주는 것도 없다.

이에 굴하지 않고 그는 두 번째로 탈출을 시도하여, 시카고행 화물열차를 얻어 탔다. 그러나 무시무시한 폭풍우에 시달린 뒤 결국 포기하고 경찰서에 가서 자수했다. "나는 무엇 때문에 달아났는가?" 그는 회고록에서 자문자답했다. "내가 계속 남아 있고 싶은 장소인 보호소에서 이송되는 것에 대한 항의였다. 무슨 이유 때문인지 모르지만 그곳은 내게 집이었다."

<div align="center">*</div>

점심시간에 나는 강기슭으로 걸어 내려가 강변에 앉아 있곤 했다. 산책로에는 정말 멋진 회전목마가 있었는데, 점심을 먹는 동안 밤색, 검은색, 적갈색으로 칠한 나무 망아지에 올라타고 빙빙 돌아가는 아이들이 외치는 소리를 들을 수 있었다. 보호소에 관한 다거의 문장이 내 마음속에 자리 잡고 들어앉아버려, 그곳에 앉아 있는 내내 신경이 쓰였다.

'그곳은 내게 집이었다.' 이 말은 고독 연구의 중심 이슈, 즉 애착이라는 문제를 관통한다. 애착이론은 1950년대와 1960년대에 영국의 정신분석학자 존 볼비John Bowlby와 발달심리학자 메리 에인즈워스Mary Ainsworth가 개발했다. 그 이론은 아동은 영아 때와 아동기 초반에 양육자와 안정적인 감정 애착을 형성할 필요가 있다고 주장한다. 애착 형성 과정은 이후의 감정적·사회적 발달에 기여하며, 애착이 형성되지 못하거나 부족하면 영구적 결과를 남길 수 있다는 것

이다.

이는 상식 수준의 이야기지만, 다거가 어렸을 때는 모든 종류의 보건 의료 제공자들—정신분석학자부터 임상의에 이르기까지—이 양육에서 아이들에게 필요한 것은 병균 없는 환경과 충분한 음식 제공이라는 데 합의했다. 다정함과 신체적 애정 표현은 발달에 무척 해로우며 아이를 망칠 수 있다는 믿음이 지배적이었다.

현대인들에게는 미친 소리로 들리겠지만, 이런 행동의 동기는 아동의 생존조건을 개선하고 싶다는 진심에 있었다. 19세기에 아동 사망률은 엄청나게 높았는데, 병원이나 고아원 같은 시설에서는 특히 더했다. 병균에 의한 전염이라는 개념을 일단 이해하고 나자, 중요한 간호 전략은 신체 접촉을 최소화함으로써 위생을 유지하는 것, 침대를 떼어놓고 부모나 직원, 다른 환자들과의 상호작용을 최대한 막는 쪽으로 맞춰졌다. 이 방법으로 실제로 질병의 확산을 줄이는 데는 성공했지만, 예상치 못한 결과도 가져왔다. 그리고 그 결과가 제대로 이해되기까지는 수십 년이 걸렸다.

살균된 새로운 여건에서 아이들은 원기왕성하게 자라지 못했다. 신체적으로는 더 건강했지만, 맥이 없었고 특히 아기들이 그랬다. 사람들에게서 고립되고 품에 안길 기회를 빼앗긴 아기들은 발작적으로 슬퍼하고 화를 내고 절망하다가 마침내는 그런 상황에 수동적으로 굴복해버렸다. 뻣뻣해지고 공손해지고 무기력해지고 감정적으로 위축되어 행동하다 보니 쉽게 무시당하고 날카로워지고 말할 수 없는 고독과 고립에 빠졌다.

심리학이라는 학문 분과는 아직 유아 단계였고, 종사자 대다수는 문제가 있다는 사실을 인지하지 못하거나 인지하기를 거부했다. 어쨌든 그때는 어머니라는 오염시키는 존재로부터 보호하기 위해 아기들을 상자에 담아 키워야 한다고 믿었던 행동심리학자 스키너B. F. Skinner의 시대였으니까. 또 아기들을 금이야 옥이야 아끼는 부모들의 해로운 영향에서 멀리 떼어놓고 과학적 원리를 토대로 위생적인 캠프에서 양육하는 방식을 논의한 존 왓슨John Watson의 시대이기도 했으니까.

그럼에도 미국과 유럽에서 볼비, 에인즈워스, 르네 스피츠René Spitz, 해리 할로Harry Harlow를 포함한 몇 안 되는 임상의들은 기관에서 자란 아이들이 시달리고 있던 증세가 고독이며, 아이들이 간절하게 원하는 것이 사랑임을, 특히 안정되고 꾸준한 양육자의 사랑이 감도는 신체 접촉을 원한다는 것을 본능적으로 알아차렸다. 그들은 대서양 양편의 병원과 고아원에서 실험을 시작했지만, 이런 연구는 너무 규모가 작고 뜻을 잘못 해석하기 쉽다는 이유로 묵살당했다. 사랑의 중요성은 1950년대 후반에 해리 할로가 리서스원숭이로 악명 높은 실험을 한 뒤에야 제대로 제기될 수 있었다.

할로의 원숭이들이 철사 인형에 매달리거나 격리실에서 옹송그리고 있는 사진을 본 사람이라면 모두 이것들이 과학적 타당성과 윤리적 혐오스러움 사이의 위태위태한 경계선상에서 실행된 아주 불쾌한 실험임을 알 것이다. 할로에게 중요한 것은 인간 아이들에 대한 처우의 변화였다. 그의 관점에서 원숭이들은 더 큰 전투로 인

한 부수적인 피해에 불과했다. 볼비도 그랬지만, 그는 애정과 사회적 연결의 결정적인 중요성을 입증하려고 애썼다. 그가 발견한 내용 가운데 많은 것이 고독에 관한 현재의 연구와 일치한다. 고립은 사회적 소양이 퇴행하는 결과를 낳으며, 그런 퇴행 때문에 거부당할 일이 더 많이 생긴다고 보는 견해가 특히 그렇다.

할로는 1957년에 위스콘신대학에서 애착 실험을 최초로 실시했다. 아기 원숭이들을 어미들에게서 격리하고 대체 어미 한 쌍을 주었는데, 하나는 철사로 만들어지고 다른 하나는 부드러운 옷감으로 감싸여 있었다. 원숭이 우리들 절반에는 가슴에 우유병이 달린 철사 어미가, 나머지 절반에는 옷감 어미가 들어 있었다. 당시의 주류 이론에 따르자면 아기 원숭이들은 먹이를 가진 대리 어미를 골랐어야 했다. 그런데 실제로 아기 원숭이들은 옷감 어미를 절대적으로 선호하여, 우유를 가졌든 아니든 그쪽에 매달렸으며, 우유를 가진 철사 어미에게는 우유를 빨기 위해 갈 뿐, 먹고 나면 쏜살같이 옷감 어미에게로 되돌아갔다.

그다음 단계로 할로는 다양한 종류의 스트레스에 대처하는 원숭이들의 반응을 관찰했다. 그는 다른 그룹에게 철사 어미와 옷감 어미에게 다가가도록 한 다음 멍멍 짖는 장난감 개와 북 치며 행진하는 시계태엽 곰인형을 보여줬다. 철사 어미에게만 다가갈 수 있었던 원숭이들은 더 안락한 옷감 어미에게 다가갔던 원숭이들에 비해 개가 짖거나 곰이 북 치는 무서운 광경에 놀라는 정도가 훨씬 컸다.

이런 결과는 약간 늦게 시행된 메리 에인즈워스의 연구 결과와도

일치한다. 1960년대 초에 그녀는 아이들이 스트레스가 많고 위협적인 상황(이른바 낯선 상황 절차Strange Situation Procedure라는 것)에 대처하는 능력은 그들이 얼마나 안정적인 애착을 느끼는지에 달려 있음을 탐구했다. 지금도 사용되고 있는 범주인, 안정 애착과 불안정 애착의 구분을 확립한 것은 에인즈워스였다. 불안정 애착은 양가형 애착ambivalent attachment과 회피형 애착avoidant attachment으로 세분할 수 있다. 양가형 애착이 있는 아이는 엄마의 부재에 스트레스를 받고, 분노와 접촉의 욕망과 소극성이 뒤섞인 감정을 드러낸다. 반면에 회피형 애착이 있는 아이는 엄마가 돌아올 때 자신의 반응을 유보하고, 강한 슬픔과 공포에 가면을 씌운다.

이런 실험들은 아기가 애착 대상을 얼마나 필요로 하는지 보여준다. 그러나 할로는 아직 자기 연구가 충분히 강한 인상을 주었다고 만족할 수 없었다. 다음 실험을 위해 그는 이른바 괴물 어미 넷을 만들었다. 어미들은 몸체가 옷감이어서 포근하긴 했지만 각각 놋쇠침이나 공기 블래스터로 무장했고, 아기 원숭이를 쫓아버리거나 이빨이 덜그덕거릴 정도로 거세게 흔들 능력이 있었다. 이런 불편함에도 아기들은 계속 달라붙어 애정을 구하거나, 뭔가 보드라운 것을 끌어안기 위해서라면 고통을 기꺼이 감내하려 했다.

보호소를 좋아한다는 다거의 발언을 읽으면서 내가 떠올린 것은 이런 괴물 어미의 이미지였다. 할로의 실험에서 밝혀진 암담한 진실에 따르면, 아이가 필요로 하는 애착의 크기는 자기방어 능력을 훨씬 뛰어넘는다. 이는 학대받은 아동이 폭력적인 부모와 함께 살게

해달라고 간청하는 경우에 분명히 나타나는 현상이다. "내가 주립 농장에서 달아날 때 정말로 애석해했는지 아닌지 모르겠지만, 달아났던 것이 지금은 바보 같은 짓이었다고 믿는다." 다거는 회고록에 이렇게 썼다. "그곳에서 내 삶은 일종의 천국 같았다. 당신 생각에, 내가 천국에 갔는데도 달아날 정도로 바보인가?" 천국이라고. 실제로는 아이들을 주기적으로 구타하고 강간하고 학대한 장소인데.

그러나 할로의 실험들 중 다거의 삶에서 결정적인 측면을 조명해 준 것은 괴물 어미들만이 아니었다. 1960년대 후반에 국가과학훈장을 받은 뒤 할로는 보살핌mothering에서 관심을 돌려 사회적 상호작용이 전혀 없는 상황이 아기에게 어떤 영향을 끼치는지 연구했다. 사회적이고 감정적으로 건강한 아기를 만드는 것이 단지 엄마를 향한 애착만이 아니라 관계들이 이루는 모자이크 전체임을 깨달은 것이다. 그는 아동의 발달 과정에서 사회적 연결이 어떤 역할을 하는지, 그리고 강요된 고독의 체험이 어떤 결과를 낳는지 이해하고 싶어 했다.

무시무시한 고립 실험의 첫 단계에서 그는 갓 태어난 아기 리서스원숭이를 고립된 조건 속에 두었다. 어떤 원숭이는 한 달, 또 어떤 원숭이는 여섯 달, 또 어떤 원숭이는 1년 내내 그런 조건에서 지냈다. 그 결과, 감옥에서 가장 짧은 시간을 보낸 원숭이마저 감정적인 상처를 입었다. 1년 내내 고립되었던 원숭이는 탐구활동이나 성관계를 할 수 없었으며, 옹송그리기, 핥기, 자기 몸 끌어안기 등을 반복하는 행동을 보였다. 그들은 공격적이거나 위축되었고, 몸을 흔

들거나 왔다 갔다 했다. 자기 손가락과 발가락을 빨았고, 고정된 자세로 꼼짝 않고 있거나 손과 팔로 자꾸 이상한 동작을 했다. 이런 것 또한 내게 다거를 연상시켰다. 강박적인 소음을 만들고 왼손으로 반복 동작을 하는 다거.

할로는 일찍이 고립되어 살던 이런 개체들이 집단 환경으로 돌아가면 어떻게 될지 보고 싶었다. 그 결과는 참혹했다. 공유된 울타리에 데려다 놓자 그들은 거의 예외 없이 괴롭힘을 당했으며, 몇몇은 더 큰 개체들에게 공격적으로 접근하기도 했다. 할로는 이런 행동을 자살적 공격성이라 일컬었다. 사실 상황이 너무 심각해져, 일부는 죽음을 당하지 않도록 다시 격리해야 했다. 할로가 쓴《인간 모델The Human Model》에서 이런 실험을 다룬 장의 제목은 '고독의 지옥The Hell of Loneliness'이다.

이런 것이 리서스원숭이만의 일이라면 좋겠다. 그러나 인간 역시 사회적 동물이고, 무리에 쉽게 어울리지 못하는 개체들을 내쫓는 경향이 있다. 어떻게 놀고 참여하는지, 어떻게 함께하고 자리 잡는지를 사랑에 의해 훈련받지 못해 사회적으로 능숙하게 대처하지 못하는 사람들은 거부당할 확률이 훨씬 높다(밸러리 솔라나스가 갓 출옥했을 때, 거리에서 모르는 사람들이 그녀에게 침을 뱉었던 일을 생각해보라). 내가 볼 때 이것은 할로의 연구에서 가장 심란한 대목이다. 즉 고독의 경험이 있고 나면 그렇게 피해 입은 개체와 건강한 사회 모두 격리를 유지하려고 한다는 사실이 밝혀진 것이다.

더 최근의 연구, 특히 괴롭힘을 당한 아이들에 관한 연구에 따르

면 공격성과 불안 증세가 두드러지고 심하게 위축된 모습을 보이는 아이들이 흔히 사회적 거부의 표적이 된다. 불안정하거나 부적절한 애착에서, 또는 어릴 때 고립되었던 경험에서 기인하는 바로 그런 태도들이다. 이것이 실제로 의미하는 바는 애착 경험에 문제가 있는 아이들은 또래 아이들보다 거부당하는 일을 겪기 쉬우며, 고독과 위축이 패턴화되어 어른이 되어서까지 깊게 자리 잡게 된다는 것이다.

다거의 삶에서도 이 패턴이 드러난다. 그가 어린 시절에 겪은 결핍과 상실은 애착을 깨뜨리고 만성적 고독에 불을 붙이는 바로 그런 종류다. 그다음에 일어나는 것은 그의 회고록 곳곳에서 들을 수 있는 과도한 경계심, 방어적인 태도와 의구심의 증가라는 암담한 악순환이다. 그는 과거 사람들과의 해묵은 불화를, 그를 속였거나 실망시킨 방식을 끝없이 곱씹는다. "난 나를 비난하는 사람들을 혐오하고 그들을 죽여버리고 싶었지만 감히 그러지 못했다. 나는 그들의 친구였던 적이 없으며, 그들의 적이다. 그들이 현재 죽은 사람이건 아니건 상관없다." 이런 것이 그를 사회적 유연성이 심각하게 결여된 사람, 버릇처럼 성질부리는 사람, 따돌림당하거나 괴롭힘당하는 사람, 상당한 사회적 고립이나 깨진 연대감의 경험에서 나오는 의심과 불신의 자기패배적인 악순환 속에 문을 잠그고 들어앉은 사람으로 보이게 한다.

그런데 고독의 생리학적 설명에서는 사회가 배제를 감독하고 영구화하는 역할이 생략되었다. 이것은 고독을 조종하는 또 다른 운

전자로, 어떤 사람들—흔히 가장 취약하고 연결을 필요로 하는 사람들—이 완전히 밖으로 밀려나지는 않았더라도 항상 문턱에 서 있다고 느끼게 만드는 원인이다.

<p style="text-align:center">*</p>

다거가 시카고로 완전히 돌아온 뒤, 그는 그곳 가톨릭 병원에서 일자리를 얻었다. 잡역부란 힘들고 쉴 틈 없는 직업이다. 노동시간은 길고, 휴가도 없고, 일요일 오후에만 쉴 수 있었다. 물론 대공황기에는 흔히들 그랬다. 그러나 그는 그 일을 54년 동안, 군대에 징집되었다가 시력이 나빠 금방 제대한 짧은 기간을 제외하고 줄곧 계속했다. 그 모든 시간 동안 그가 한 일은 육체노동이었다. 감자 껍질 벗기기, 후끈후끈한 주방에서 주전자와 접시 설거지하기. 잔인할 정도로 더운 시카고의 여름이면 일이 너무 힘들어서, 열사병으로 한참씩 몸져눕곤 했다. 더 심한 작업은 쓰레기를 소각장으로 가져가는 엄청나게 힘든 일이었는데, 끔찍한 추위로 고생하는 겨울에는 특히 힘들었다.

그런 시절을 서서히 바꾸어준 것, 감당할 수 있게 해준 것은 "특별한 친구" 윌리 슐뢰더Whillie Schloeder(그의 실제 이름은 윌리엄이었지만, 다거는 줄곧 이렇게 불렀다)의 존재였다. 다거는 세인트조지프 병원과 그랜트 병원에서 일하던 기간에 저녁마다 그를 찾아갔다. 시의 야경꾼으로 일하던 윌리를 어떻게 만났는지 다거가 말한 적은 없

지만, 시간이 흐르면서 친해져서 윌리의 누이와 남녀 조카들 등 가족 모두와 알게 되었다. 그는 윌리와 쌍둥이 협회Gemini Society라는 비밀 클럽을 만들었다. 그 클럽의 목적은 아동 보호였고 다거는 이를 위해 장난스러운 문서를 다양하게 작성했는데, 이를 감안하면 그의 그림을 본 사람이 아무도 없었다는 주장은 신빙성이 떨어진다.

1956년에 어머니가 세상을 떠나자 윌리는 집을 팔고 누이 캐서린과 함께 샌안토니오로 이사했다. 윌리는 3년 뒤 그곳에서 아시아 독감으로 사망했다. "5월 5일(몇 년도였는지는 잊어버렸다) 그 일이 있은 뒤로 나는 언제나 혼자였다. 아무하고도 어울리지 않았다." 다거는 이렇게 썼다. 병원은 장례식에 참석할 시간을 내주지 않았고, 그는 캐서린이 멕시코로 가지 않았을까 짐작은 했지만 그 뒤 그녀의 행방을 끝내 알 수 없었다.

회고록에서 윌리의 죽음에 대해 읽고 이틀 뒤, 편지들을 담은 얇은 폴더—주로 사제들과 이웃들에게 보낸 짧은 쪽지들—를 훑어보다가 다거가 캐서린에게 보낸 편지를 발견했다. 1959년 6월 1일로 기록되어 있는 그 편지는 형식적인 슬픔의 표현으로 시작했다. "사랑하는 친구 미스 캐서린, 당연히 전혀 괜찮지 않았어, 너무나 슬픈 소식이야, 내 사랑하는 친구 빌이 5월 2일에 죽었다니, 허공 속에서 길을 잃은 것 같아."[1]

그런 다음, 주방에서 일하는 또 다른 헨리로 착각해 놓친 전화에 관한 긴 대목들이 있다. "왜 내가 사는 곳으로 전화하지 않았지?" 그는 참담해하며 묻는다. "그랬더라면 내가 알았을 텐데. 그랬더라면

내가 장례식에 갈 수 있었을 텐데." 그는 병가를 낸 상태였기 때문에 사흘 내내 그 소식을 듣지 못했다. 그는 더 일찍 편지를 쓰지 않은 것을 사과한다. "몸이 좋지 않았고, 윌리가 죽었다는 소식에 충격을 받았기 때문이야. 그는 내게 형제와 같았어. 이제 나한테 중요한 것은 하나도 없으니까 앞으로는 내 식으로 살아가겠지." 그는 윌리를 위해 미사를 봉헌하겠다고 약속하고, 그를 추억할 사진 같은 것을 달라고 부탁했다. 그는 그녀가 위로받기를 바라는 마음을 표현하면서 덧붙였다. "상실을 받아들이기는 힘들어. 그를 잃은 것은 내가 가진 모든 것을 잃었다는 뜻이거든. 감당하기가 힘들어."

그 편지에는 **반송**이라는 도장이 찍혀 있었다. 캐서린은 이미 사라졌다. 이 마지막 연대가 단절된 후 다거는 다른 친구를 한 명도 만들지 않았다. 그의 세계에 속하는 사람은 급격히 줄어들었는데, 그것이 "앞으로는 내 식으로 살아가겠지"라는 이상한 발언에서 그가 뜻한 바였을 것이다. 몇 년 뒤인 1963년 11월, 그는 일흔한 살로 병원에서 퇴직했다. 다리 통증이 점점 더 심해져서 다리를 몹시 절었고, 서 있을 수도 없을 만큼 심한 통증이 주기적으로 발작을 일으켰다. 옆구리 통증까지 겹쳤기 때문에, 가끔 그는 앉은 채로 몇 시간씩 성인들을 저주하곤 했다. 퇴직이 축복이라고 생각하는 사람들도 있겠지만 그는 게으른 생활이라는 것, 텅 빈 나날을 채울 일거리가 없는 상태가 싫다고 말했다. 그는 미사에 더 자주 나갔으며, 인근을 여러 시간 동안 샅샅이 뒤져서 쓸 만한 쓰레기, 특히 끈과 남자 신발을 주워 모으기 시작했다.

외부에서 보면 그는 점점 더 신경질적이고 세상을 등지는 사람처럼 보였다. 그런 인상을 증언하는 목격담은 충분히 많고 대부분 웹스터로의 다른 세입자들이 말한 내용이다. 그는 자기 방에 웅크리고 들어앉았는데, 방에서 그가 혼잣말하는 소리가 똑똑히 들려왔다. 회고록에 기록한 것과 같은 신성모독적인 투덜거림, 과거에 알던 사람들과 대화라도 하듯 양편 모두를 맡아 떠들어대는 길고 고통스러운 독백.

《내 인생의 역사》는 다거의 삶에서 이 시기에 대해 별로 솔직하지 않다. 전체 5084쪽 가운데 206쪽에 이르면 그전까지는 자전적이던 내용이 스위티파이라는 토네이도와 그 끔찍한 피해상에 관한 엄청나게 길고 두서없는 이야기로 넘어가버린다. 퇴직의 더 구체적인 의미는 그가 마지막 시절을 기록한 일기에 나온다. 일기 내용은 간결하고 반복적이며, 삶이 이루어지는 외적 범위의 좁고 갑갑한 윤곽을 입증해준다.

4월 12일 토요일: 내 생일. 금요일과 같음. 인생사. 소동 없음.[2]

1969년 4월 27일 일요일: 미사 두 번과 영성체. 핫도그 샌드위치 먹음. 감기 때문에 상태가 엉망. 오후 일쩌감치 잠자리에 들었다.

1969년 4월 30일 수요일: 심한 감기 때문에 여전히 자리보전 중. 오늘은 추웠고 밤에는 훨씬 심하다. 무척 괴롭다. 미사도, 영성체도 하지 않음. 인생사 없음.

세인트빈센트 병원 교구의 토머스 신부가 걱정한 것도 무리가 아니다. "그는 내가 짐작한 것보다 더 절망적이었다." 이것은 결핍의 기록이며, 그 속에는 교회 이외의 사회 활동이나 친구에 관한 언급이 없다. 간혹 이웃과의 교류는 있었다. 문서고에는 데이비드 버글런드에게 약간의 도움을 요청한 편지가 몇 장 있다. 예를 들면 사다리를 빌려달라거나 감상적 문구가 인쇄된 카드를 보내 감사인사를 할 수 있도록 크리스마스 때 가장 필요한 물건, 예컨대 아이보리 비누 한 장이나 파몰리브 셰이빙크림 튜브 큰 것 등 선물을 달라고 하는 일 따위다. 버글런드와 그의 아내는 헨리가 아플 때 간호해주기도 했지만, 글에는 이 일이 언급되어 있지 않다. 그러나 이웃과의 이런 교류를 제외하면 내적인 감정의 격랑과 뒤섞인 인간적 상호작용은 극도로 결여되어 있다. 특히 분노가 없다.

일기는 1971년 12월 말에 끝이 난다. 다거는 심한 눈병에 걸려 수술을 해야 했기 때문에 한동안 일기를 쓰지 않았다. 회복기에는 외출할 수 없었으므로 그가 혐오하는 게으른 상태로 침대에 누워 있어야 했다. 이제 그는 비참해하고 무서워하는 듯하다. "나는 전혀 크리스마스 같지 않은 아주아주 가난한 날을 보냈다. 내 평생 좋은 크리스마스를 보낸 적이 없었다." 그는 이렇게 쓰고 덧붙였다. "나는 기분이 몹시 씁쓸하지만 다행히 원망하는 마음은 없다." 그러나 자신의 앞날은 어떨지 안절부절못하며 궁금해한다. "신만이 알겠지. 올해는 아주 나쁜 해였다. 이런 해가 되풀이되지 않기를 바란다." 마지막 문장은 "어떻게 될까?"이다. 그다음에는 짧은 줄. 이는 시간을

끄는 것이든 불신감을 미뤄두려는 것이든 유예의 표현이다.

*

문서고에서 내가 쓴 책상은 금속제 선반들을 마주 보고 있었다. 선반 위에는 색이 바래 다양한 색조를 띤 담황색과 회색 파일 상자 114개가 놓여 있었다. 칙칙하고 사무실 느낌을 주는 생김새였다. 속기록이나 장부를 보관하는 데 흔히 쓰는 그런 종류였지만, 그 속에 실제로 담긴 것은 다거의 은밀한 생애의 증거였다. 예술가로서, 세계의 창조자로서, 그가 자기 인생 이야기를 하면서 지나치듯 언급했던 정체성("설상가상으로 나는 화가이고 오랫동안 화가였는데 무릎 때문에 긴 그림 꼭대기를 칠하기 위해 내 발로 서 있을 수도 없다")의 증거가 담겨 있었다.

화가로서 그는 완전히 독학한 사람이었다. 아주 어릴 때부터 구성 재능이 뛰어났고 색칠하기를 좋아했지만, 그는 자기가 못 그린다고 생각해 괴로워했다. 종이에 자기 고유의 선을 그리는 프리핸드free-hand 작업 방식을 반대하거나 불편해하는 화가들이 많다. 뒤샹처럼 결정론을 피하고 싶어서일 때도 있다. 무작위적으로 완성한 어떤 작품을 두고 뒤샹은 이렇게 말한 적이 있다. "무엇보다도 손을 잊어버리는 것이 목적이었다."[3]

이 소원은 워홀의 작품에서 다시 표면에 떠오른다. 그는 마술 같은 드로잉 능력의 소유자였지만 손의 증거를 지워버리고, 대신에

기계적인 과정에서 발생하는 우연, 특히 스크린 인쇄 기법을 선호했다. 다른 사람들은 그저 자신의 능력을 의심했다. 데이비드 워나로위츠는 처음에 어떻게 그림을 시작했는지 질문받을 때마다 자기가 어렸을 때 바다 풍경이나 우주를 도는 행성 사진 같은 것을 베껴 그리고는 마치 자기 그림인 것처럼 학교 아이들에게 보여주곤 했다고 대답했다. 결국 어떤 소녀가 자기 앞에서 직접 그려보라고 도발했다. 그는 놀랍게도 자기가 밑그림 없이 그릴 수 있다는 것을 알게 됐으며, 그 뒤로 드로잉에 대해 품고 있던 걱정이 사라졌다.

다거는 그런 종류의 두려움이 줄어드는 경험을 한 번도 해보지 못했지만, 워홀처럼 선묘화를 피해 가는 세련된 방법을 찾아냈다. 실제 물건들로 예술을 창작하는 데서 즐거움을 느낀 것이다. 아무런 수련도 받지 않고서 어떻게 그런 일을 했을까. 게다가 고된 잡역부 생활을 하면서 빈약한 재료만으로 어떻게 그림을 그리고 또 그렸을까. 문서고에 있는 큐레이터도 화가였는데, 상자를 가져다주는 사이사이에 다거의 경력, 그가 갈고닦고 힘들여 개발한 작업 방식을 내게 설명해주었다.

다거는 찾아낸 이미지를 가지고 시작했다. 때로는 뒷면에 종이를 덧붙여 카드로 만들거나 절묘하게 변형하기도 했다. 특히 그 위에 모자나 의상을 더 그려 넣거나 그저 눈에 구멍을 뚫기도 했다. 그다음에는 콜라주를 했는데, 신문과 잡지에서 사진이나 그림을 잘라내 붙이면서 점점 더 복잡해지는 구성을 만들었다. 이 기법의 문제는 그림을 구성하는 이미지를 한 번밖에 쓸 수 없다는 것인데, 이는 그

가 병원에서든 아니면 쓰레기통을 뒤지든 해서 점점 더 많은 이미지 재료를 찾아내야 한다는 뜻이었다. 마음에 드는 이미지를 꼭 그림 하나에만, 하나의 시나리오에만 사용해야 하는 것은 재료의 낭비이기도 하고 좌절감을 안겨주기도 했다.

　여기서 트레이싱tracing이 등장한다. 트레이싱 기법을 써서 그는 인물이나 사물을 예전에 놓여 있던 맥락에서 해방하여 수백 번까지는 아니더라도 수십 번은 재활용했다. 먹지를 이용해 다양한 장면 속에 끼워 넣은 것이다. 처음에는 트레이싱지에 베꼈다가 다시 먹지를 이용해 그림 위에 제대로 옮겨놓는데, 이것은 경제적이고 절약하는 처리법이며, 그 이미지를 가위와는 다른 방식으로 마법적으로 소유하게 해준다. 그가 제일 좋아한 것 가운데 하나는 우울한 표정의 어린 여자아이가 양동이를 들고서 손가락 하나를 입에 물고 있는 그림이었다. 일단 그 아이가 눈에 들어오고 나면 극도로 비참하고 황량한 그림 여기저기에서 그녀가 불쑥불쑥 계속 튀어나온다. 카퍼톤 소녀* 또한 그렇다. 그녀가 처음 등장한 곳과 완전히 다른 세상에서 뿔이 달렸거나 다가가 블렌긴blengin이라 부르는 날개 달린 생명체 가운데 하나로 변신한 모습이다.

　이런 원본 이미지가 수천 장 있었다. 색칠하기 책, 만화, 삽화, 신문, 광고, 잡지에서 오려낸 그림이나 사진으로 가득 찬 폴더가 여럿 있었다. 그것들은 내게 다시 한번 워홀을 상기시켜주는 대중문화에

* 자외선 차단제 카퍼톤 광고에 나오는 소녀.

대한 강박적 사랑을, 다거 자신은 한 번도 언급하지 않았고 아마 한 번도 본 적이 없겠지만 나중에 팝아트로 포괄될 종류에 속하는 일상적인 사물을 비축하고 새롭게 사용하는 다거의 작업 성향을 입증해준다.

습관적으로 어수선하고 질서정연하지 못했다는 소문과 달리 다거는 이 원재료를 정리하고 주제별로 분류하는 그 나름의 빈틈없는 방법이 있었던 모양이다. 구름과 소녀들, 남북전쟁의 이미지, 소년, 남자, 나비, 재앙. 다 함께 '왕국'의 우주를 이룬 다양한 요소들. 그는 구질구질한 봉투 여러 무더기에 그것들을 보관해두었고, 봉투마다 꼼꼼하게 라벨을 붙이고 자기만의 설명을 붙였다. "구름과 아이 사진", "그릴 구름", "소녀가 막대기를 든 채 허리를 굽히고 다른 소녀는 겁에 질려 뛰어 달아나는 특별한 사진", "턱 밑에 다른 사람의 손가락이 있는 한 소녀, 스케치할지도 모르고 안 할지도 모름". 이른바 특별 이미지들 중 일부에는 "한 번만 그려져야 할 것"이라는 라벨이 추가로 붙었다. 마치 여러 번 복제하면 신기한 힘이 박탈당하거나 사라져버리기라도 하는 것처럼.

1944년, 이미지를 사진으로 찍어 자기 집에서 세 블록 떨어진 노스할스테드의 드러그스토어에서 확대 인화할 수 있음을 알게 되자 그의 작업은 더 세련되어졌다. 확대 인화 덕분에 지독하게 복잡한 그의 작업이 쉬워졌고, 축척과 원근법 재주를 부릴 수 있게 되었고, 전경前景과 배경을 써서 장면을 정교하게 구성하고, 동적인 층과 멀어 보이는 층을 만들 수 있었다.

상자 하나에는 현상소 봉투들이 들어 있는데, 각 봉투에는 원화, 네거티브 필름, 확대 사진이 담겨 있었다. 5달러, 4달러, 3.5달러 등 대부분 소액인 영수증도 보관되어 있었다. 평생 동안 다거의 연봉이 3천 달러를 넘지 않았다는 점을 생각하면, 또 퇴직한 뒤 10년 동안 사회보장 연금만으로 먹고살았다는 점을 생각하면 적은 돈도 아니다. 돈이 별로 없을 때 사람들이 지출하는 경향을 보면 그들이 무엇을 우선순위로 삼는지 잘 알 수 있다. 그는 핫도그로 점심을 때우고 이웃들에게는 비누를 선물로 달라고 부탁하면서도, 자신의 비현실적인 세계 속에 실제 세계의 아름다움과 재난을 포함하기 위해 아이들, 구름, 꽃, 군인들, 토네이도, 불의 사진을 246장이나 확대 인화하는 데 돈을 쓰는 사람이었다.

문서고에서 작업하던 기간 내내 나는 시트가 드리워진 그림 한 점이 등 뒤에 걸려 있는 것을 의식했다. 그것은 길이가 적어도 4미터는 되는 엄청나게 큰 그림이었다. 다거가 그 작품을 어디에 보관해두었을지 짐작조차 하기 어렵다. 마지막 날에 그것을 볼 수 있는지 물어보자, 큐레이터는 덮개를 벗기고 내 소원대로 마음껏 보게 해주었다.

그림의 재료는 다양했다. 수채화 물감, 연필, 먹지, 콜라주. 그림에 붙은 백지에 설명이 손글씨로 적혀 있었다. "여기 이 장면은 날개 달린 블렌긴들이 하늘에서 도착하기 전에 여전히 벌어지고 있던 잔인한 대학살을 보여준다. 그들이 빨리 왔음에도 나무나 널판에 묶인 것들, 그리고 살인적인 악당에게서 달아났거나 구조되어 영원한

안전과 안정으로 날아간 것들."

다거의 수많은 그림처럼 그 그림에도 농촌 풍경이 보이는데, 한편에는 나무가 우거지고 다양한 초록색들이 아름답게 조화를 이루며 칠해져 있었다. 야자수가 한 그루, 거대한 포도들이 매달린 나무가 한 그루, 사과나무와 흰색 꽃이 만발한 창백한 나무가 한 그루씩 있다. 전경에는 꽃이 엄청나게 많이 피어 있는데, 캔버스 제일 아래에서 뱀 머리처럼 솟아오르는 크로커스 덤불로부터 바깥쪽으로 퍼져나가고 있다.

나무들에는 모두 이상한 과일이 열려 있다. 나무에 묶여 있는 소녀들, 매달린 소녀들, 널판에 묶인 소녀들, 제복 입은 군인과 카우보이로 구성된 부대를 피해 비명을 지르며 달아나는 소녀들이 있다. 부대원 중 하나는 말을 탔고 나머지는 덤불 속을 질주한다. 소녀들 가운데 일부, 특히 나무에 있는 소녀들은 벌거벗었지만 대부분 양말과 메리제인 구두를 신고 있고, 머리칼은 어울리지 않게 단정하게 땋아 리본으로 묶었다. 정교하게 칠해진 나비들이 그들 사이에서 움직이며 분홍 장밋빛 하늘 전역에서 부유하고 있다.

양동이를 든 소녀는 뒤쪽에 있는데, 역시 분홍색 옷을 입고 손가락을 입에 물고 있다. "난 이걸 멈춰야 해. 그런데 어떻게, 나 혼자서?" 그녀의 말풍선은 이렇게 말한다. 말하는 것은 그녀만이 아니다. 이 그림에는 말이 아주 많다. 그림 왼쪽 끝에 벌거벗고 몸을 웅크린 소녀가 말한다. "우리는 몇 명밖에 잡지 못해. 다른 놈들은 달아날걸. 하늘에서 날고 있는 우리 친구들에게 신호를 보내자." 친구

가 대답한다. "살인자들에게 가자." 근처에서 카우보이 두 명이 소리를 지르며 논쟁하고 있다. "그녀는 내 거라고 말했지. 안 보내줄 거야." "가게 해. 그녀는 네가 아니라 내가 매달기로 되어 있었어. 네 것은 달아나고 있어." 그들은 로프를 차지하려고 씨름하고 있다. 로프는 위쪽에서 형태가 흐릿해지는데, 아마 보이지 않는 나뭇가지로 이어질 것이다. 로프 다른 쪽 끝에 매달려 있는 소녀 한 명은 푸른색 양말과 신발 외에는 벌거벗었고, 진분홍색 얼굴에서 혀가 튀어나와 있다.

나는 그림 곁에 한참 서서, 색과 자세를 자세히 메모했다. 각 얼굴과 신체의 절반을 더 어두운 분홍색으로 칠해서 생긴 입체감. 옅은 색과 어두운 색을 나누기 위해 그은 실선. 양말과 신발 외에 아무것도 입지 않은 세 명. 팔 안쪽에 목이 감기고 짓눌린 연보라색 얼굴의 빨간 머리 소녀. 거의 검은색에 가까운 검자주색 원피스와 양말. 발길질을 하고, 한쪽 무릎과 손은 나뭇잎과 꽃 속으로 사라진 소녀. 밝은 노란색 옷을 입고 땋은 머리에 흰색 리본을 맨 소녀.

살짝 어지럼증이 느껴지기 시작했다. 나무에는 다람쥐가 있었고, 포도송이가 매달려 있었다. 세부 사항을 파악하는 것은 그 그림의 압도적인 영향력을, 조직된 폭력을, 해석을 유도하는 동시에 저항하게 하는 방식을 거스르는 방법이었다. 금발 군인 한 명이 소녀 두 명의 목을, 살진 양손에 하나씩 움켜쥐고 있다. 그의 제복에는 금색 단추가 달려 있고, 파란색의 큼직한 눈은 자기 신체의 행동과 완전히 차단된 채 멍하니 중경中景을 응시하고 있다.

그림 속에는 온 사방에 고통이 널려 있지만, 모두가 다 그것을 인정할 능력이 있는 것은 아니다. 사실 그것은 세 종류의 응시, 즉 고통의 응시, 공감의 응시, 그리고 감정이 분리된 응시에 대한 심오한 탐구였다. 여러 얼굴에 표현된 고통과 공포. 그중에서 어떤 것이 가장 심란하게 느껴졌는지, 고통 받는 소녀들인지 아니면 자기들이 고통을 유발하고 있는지를 모르거나 상관도 하지 않을 듯한 무표정하고 경직된 남자들인지는 모르겠다. 자기들이 다른 신체에, 다른 지각 있는 존재에게 가하는 해에 무감각한 자들. 그 결과는 혼돈이다. 무관심의 풍경 속에서, 꽃이 만발한 무대 위에서 벌어진 팔다리와 입과 머리카락의 격동이다.

다거는 그 긴 세월 동안 자기 방에서 무엇을 하고 있었을까? 다른 사람도 그런 식의 그림을 한 번은 그릴 수 있을지도 모르지만, 그리고 또 그리면서 온갖 방식으로 조합된 폭력과 취약성의 분석에 평생을 바친다는 것은 무슨 의미인가. 어떤 식으로든 남에게 보일 생각 없이 그려진 이 작품을 어떻게 이해해야 하는가. 이제 나는 여러 달 조사하면서 이 그림에 대한 반응, 사람들이 보인 다양한 태도를 수집해나갔다.

특히 하나가 내 마음에 들어와 박혔다. 존 맥그리거의 전기에 실린 글이었는데, 그것은 분명 여러 해 동안의 열성적인 고민과 노동의 산물일 것이다. 그래도 역시 그 속에는 내가 받아들이기 힘든 발언들이 있었다. 그는 다거가 화가로서의 자의식이 있었다는 것을, 아니 그가 화가라는 사실 자체를 거부하고 싶어 했다. 다거를 화가

라기보다는 정신적으로 병든 사람으로 보려 하고, 그의 작품활동은 병의 징후였으며 눈을 던지는 듯한 이상한 손동작처럼 무의미한 강박행동이었다고 보려 한 것이다.

맥그리거는 다음과 같이 썼다.

언어와 이미지의 이 끝없는 흐름은 …… 그의 몸에 의해 매일 배설물이 떨어져 나가는 것과 똑같은 필연성과 힘에 따라 그의 마음에서 태어났다. 다거는 내적 필요의 절박한 자극에 의해 글을 썼다. …… 그의 전망이 자유롭게, 자발적으로, 의지에 따라 창조적 선택의 표명에 이른 적은 없었다. 그가 그리고 쓴 산물은 이상하고, 저항할 수 없을 만큼 강력하며, 정상과는 한참 거리가 먼 정신 상태의 직접적이고 불가피한 표현이다. 그의 문맥에서 우리가 검토하고 있던 고유한 개인적 스타일은 틀림없이 그를 평생 따라다닌 정신과적인, 심하게 말하면 신경증적인 비정상 상태의 산물이다.[4]

이 발언은 내가 본 것들과 거의 부합하지 않았다. 문서고의 수많은 폴더에는 창작상의 결단에 대한 증거, 선택을 하고 문제를 해결한 증거들이 있었다. 만약 내가 데이비드 워나로위츠가 쓴 글을 전혀 읽지 않았더라면 그 발언에 수긍했을지도 모른다. 그러나 워나로위츠를 잘 아는 사람에게 다거의 이야기는 다르게 받아들여진다. 즉 폭력과 학대에, 빈곤과 수치의 참혹한 영향이라는 쟁점에 익숙한 사람이라면 그렇다는 말이다. 워나로위츠는 자기 작품을 용감하

고 유창하게 옹호했지만, 그가 자신에 대해 말한 것, 자신의 동기와 의도에 대해 말한 것은 더 폭넓게 적용된다. 그것들은 적어도 사회적으로 취약하거나 배제된 예술가들의 작품에 대해 주체와 계급과 권력에 관한 질문을 던지게 만든다.

다거 또는 솔라나스 같은 사람들을 생각할 때 우리는 사회가 개인에게 입히는 피해, 가족과 학교와 정부 같은 구조들이 개인의 고립에 어떤 역할을 하는지에 눈감을 수 없다. 정신병자라는 말로 다거를 완전히 설명할 수 있다고 주장하는 것은 사실적 오류에만 그치지 않는다. 그것은 도덕적으로도 잘못이며, 오해일 뿐만이 아니라 잔혹한 행위이기까지 하다. 그의 모든 작품 중 가장 슬프고 가장 깊은 의미가 담긴 부분은 그가 《비현실의 왕국》에서 쓴 아동 독립 선언문이다. 그가 선택한 권리 중에는 "놀고, 행복하고, 꿈꾸고, 밤이 되면 정상적으로 잠들 권리, 교육 받을 권리, 우리의 정신과 마음에 있는 모든 것들을 발달시킬 평등한 기회를 누리게 한다"[5]라는 것이 있다.

그런 권리 중에서 그가 살아가면서 실제로 누릴 수 있었던 것이 과연 몇 개나 될까? 그중에서 나를 정말로 감동시킨 것은 교육 받을 권리였다. 그것은 그가 받은 야만적이고 무관심한 대우를 분명히 보여주었다. 《비현실의 왕국》에서 나타나는 뚜렷한 폭력 없이도 인간을 파멸시킬 수 있다. 희망을 깨부술 수도 있고, 꿈을 짓뭉개버릴 수도 있고, 재능을 소모시킬 수도 있고, 유능한 정신의 소유자에 대한 교육과 훈련을 거부할 수도 있다. 어떤 사람을 노동의 감옥에 칭찬도 전망도 없이, 정신과 마음을 발달시킬 방법도 없이 가둬둘 수 있

다. 이런 관점에서 볼 때 다거가 그처럼 많이 창작하고 그처럼 찬란한 흔적을 남길 수 있었던 것은 정말 대단한 일이다.

맥그리거는 다거의 작품에서 강박적이고 성적인 고통을 유발하고자 하는 욕망을 보았다. 그는 방어 능력이 없고 벌거벗은 소녀들을 목 조르고 매달고 학살한 남자들과 다거를 동일시했다. 이와 반대로 다른 평론가들은 그가 자신이 받은 학대에서 비롯된 트라우마적 장면을 강박적으로 복제하고 있다고 주장했다. 아마 둘 다 맞을 것이다. 어떤 행동이 꼭 한 가지 동기만으로 벌어지는 경우는 아주 드무니까. 그와 동시에 이들 주장은 다거가 실제로 폭력에 대해 의식적이고 용감한 탐구, 즉 그것이 어떤 모습이며, 피해자는 누구이고 가해자는 누구인지 탐구를 시도했을 가능성을 놓치고 있다. 더 큰 문제들도 있다. 예컨대 고통 받는다는 것이 어떤 의미인지, 우리가 타인의 내면세계를 진정으로 이해할 수 있는지 하는 문제들 말이다.

나에게 그의 작품은 이 세상에서 저질러진 수많은 파괴의 형태를 다시, 또다시 살펴보기로 결심한 사람이 그린 그림이었다. 이런 해석 가능성을 처음으로 진지하게 다룬 것은 2001년, 큐레이터 클라우스 비젠바흐Klaus Biesenbach가 채프먼 형제Chapman Brothers와 고야의 작품과 함께 다거의 그림을 전시한 〈전쟁의 재앙Disasters of War〉이라는 순회전시에서였다. 그 전시회는 그에게 미치광이 외부인이 아니라 폭력에 대한 일종의 상상적 르포르타주 작업을 근면하게 수행한 사람이라는 위치를 부여함으로써 그를 미술사의 맥락 속으로 끌어들

였다. 언제나 예술가의 권한에 속해온 과제를 행했다고 본 것이다.

다거 문서고에 드나드는 동안 뉴스에서는 아동 학대 사건, 학살 사건, 이웃 간의 살인사건 장면들이 보도되었다. 이 모든 것은 끝이 없을 것만 같은 잔인함과 야만성이 폭발하는 《비현실의 왕국》을 구성하는 요소들이다. 실제로 그의 작품은 풍부한 상상력이 아니라 오히려 실제 존재하는 것들로 구성되었다고 보는 해석법이 있다. 신문 기사나 광고에서 얻은, 번지르르한 우리 사회가 갈구하지만 혐오스럽기도 한 것들로 구성된 작품이라는 것이다. 우리 문화는 성애화한 어린 소녀들과 무장한 남성들의 문화다. 다거는 그저 그런 것들을 한데 모으고, 마음대로 상호작용을 하게 놓아두자고 생각했을 뿐이다.

*

다거의 비축물도 더 큰 사회적 세력을 염두에 두고 검토하면 관점이 달라진다. 문서고를 뒤지고 다닌 지 두어 주 지나서 나는 웹스터로에 있던 그의 방을 재현해놓은 아웃사이더아트박물관, INTUIT에 갔다. 방 크기가 예상보다 작았으며, 진홍색 로프로 구분되어 있었다. 내가 발끝으로 조심조심 걸어 다니는 동안 관계자가 남아서 감시할 거라고 생각했는데, 놀랍게도 걸쇠를 벗기더니 그곳에 나를 혼자 남겨두었다.

그 안은 매우 어두웠다. 모든 것이 검은색 고운 가루로 덮여 있었

는데, 목탄 가루나 먼지인 듯했다. 미끈거리는 갈색으로 칠한 벽은 다거의 그림들로 뒤덮여 있었고, 그중에는 손수 칠한 비비언 자매의 초상화가 많았다. 스크랩북과 잡지 더미, 커터 칼날 상자, 붓, 단추, 주머니칼, 유색 펜 등등. 그러나 내 눈을 온통 사로잡은 것은 두 가지였다. 아동용 물감과 크레용이 높이 쌓인 테이블, 그리고 갈색과 은색의 지저분한 끈 뭉치로 가득 찬 빨래 바구니.

물건을 비축하는 사람들은 사회적 은둔자인 경우가 많다. 때로 비축은 고립의 원인이 되기도 하고, 때로는 고독감을 완화하고 자신을 위로해주는 방법이 되기도 하다. 모두가 물건을 친구 삼는 버릇이 있는 것은 아니다. 물건을 보관하고 분류하고, 바리케이드로 삼거나 추방과 소유 사이를 왔다 갔다 하는 욕구. 자폐증을 다루는 어느 웹사이트에서 그 주제로 진행한 토론을 본 적이 있는데, 거기서 누가 그 욕망을 훌륭하게 요약했다. "그래, 나에게는 아주 큰 문제인데, 내가 사물들을 인격화하는지 어쩌는지는 모르겠지만 그것들에게 좀 기묘한 종류의 충성심을 품는 경향이 있고, 사물들을 없애기가 힘들어."

이런 종류의 성향이 다거에게도 분명히 있다. 그렇지만 가난의 장소였다는 사실이 고려되어야만 한다. 물자를 아껴야 했다는 점에서도 물리적으로 좁은 곳에 살았다는 점에서도 그렇다. 그 방은 더러웠고 초상화에서는 비비언 자매들이 동공이 지워진 채 노려보고 있었지만, 그래도 미친 사람의 방이라는 느낌은 없었다. 그곳은 가난하고 창조적이고 속에 든 것이 풍부한 어떤 사람, 완전히 자립적

〈다거의 방〉, 네이션 러너, 1972

"다거는 그 긴 세월 동안 자기 방에서 무엇을 하고 있었을까.
어떤 식으로든 남에게 보일 생각 없이 그려진 이 작품을
어떻게 이해해야 하는가."

이었을 사람, 남한테서 모든 것을 얻을 수는 없고 남들이 버린 도시의 찌꺼기를 뒤져 스스로 찾아 모아야 한다는 것을 아는 사람의 방이었다.

그는 연필을 주사기에 끼워 몽당연필이 될 때까지 썼다. 고무줄은 낡은 초콜릿 깡통에 모았으며, 내버리기보다는 테이프로 수선해서 썼다. 그는 템페라 물감을 뚜껑에 조금씩 부어 썼고, 종종 많은 양의 물감을 손대지 않은 채 아껴두었다. 그에게는 물감이 아마도 부의 상징, 소유권과 풍부함의 표시였으리라. 물감에는 손글씨로 단정하게 쓴 라벨이 붙어 있었는데, 마젠타색, 터키색, 연보라색, 카드뮴 미디엄 레드 같은 평범한 이름도 있었고, 폭풍우 구름 자줏빛, 일곱 비非천국의 암록색seven not heaven dark green colours처럼 좀 더 사적이고 언어유희를 하는 이름도 있었다.

공간의 문제도 중요했다. 다거를 괴롭힌 병리화의 논법이 시카고의 사진작가이자 보육사인 비비언 마이어Vivian Maier에게도 적용되었다. 그녀도 다거처럼 혼자서 작업했고, 자기 사진을 아무에게도 보여주지 않았으며, 심지어 현상하지 않을 때도 많았다. 그리고 70대가 넘어 어쩔 수 없이 병원에 가게 되자 소지품을 보관해오던 사물함을 계속 유지할 돈이 없었다. 그런 상황에서는 으레 그렇게 되듯 그 내용물은 경매에 부쳐져, 이 정도의 수준과 규모를 갖춘 거리 사진의 가치를 알아본 두 명의 수집가 손으로 넘어갔다. 1만 5천 장에 이르는 사진이 현상되고 전시되고 판매되어 다거의 작품처럼 점점 더 높은 가격이 매겨졌는데, 예술가 자신들은 그토록 가난하게 살

앉다는 사실을 생각하면 불쾌해진다.

그녀를 고용했던 가족들의 인터뷰를 통해 그녀의 삶을 짜맞춘 다큐멘터리 두 편이 만들어졌고, 이들은 모두 그녀의 쌓아두는 버릇, 좀처럼 버리는 법 없이 살아온 그녀의 삶을 이야기한다. 다큐멘터리를 보면서 나는 그들의 반응이 적어도 부분적으로는 돈과 사회적 지위에 관련된 것임을 느끼지 않을 수 없었다. 소유할 권리가 누구에게 있는지, 각자의 상황과 지위가 정상적으로 허용할 수 있는 수준을 넘어서 소유하게 되면 무슨 일이 일어나는지에 대해서 말이다. 다른 사람은 어떨지 몰라도, 나더러 내 소유물 전부를 다른 사람 집의 작은 방에 집어넣으라고 한다면 나도 비축하는 사람으로 보일지 모른다. 극도의 빈곤도 극도의 부도 과도한 소유를 향한 갈망에서 사람들을 자유롭게 풀어주지 못하지만, 정상성의 경계를 넘어서는 이상하고 괴팍한 행동으로 소개되는 모든 경우에서 그런 경계 위반이 결코 건전성의 문제가 아니라 계급적 경계를 어기는 문제가 아닌지 물어볼 만하다.

그렇기는 해도 다거가 자신의 과거에 의해 다치지 않았으며 바깥세상과 일종의 단절을 겪지 않았다고 주장한다면 바보일 것이다. 문서고에서 내가 본 아주 이상한 것 중의 하나는 〈예언들, 1911년 6월~1917년 12월Predictions, June 1911-December 1917〉이라는 라벨이 붙은 중간 크기의 공책이었다. 그것은 마치 회계장부처럼 생겼는데, 분홍색의 세로 칸들에 아주 작은 글씨가 빽빽이 채워져 있었다. 공책에 적힌 내용을 판독하다가 나는 그것이 비현실의 왕국에 있는 크리스

천 앤절리니언*의 군대에 맞서 폭력을 쓰겠다고 위협함으로써 자기가 원하는 일이 현실 세계에서 일어나게끔 신과 흥정하려는 시도임을 깨달았다. 이런 위협은 거의 모두 잃어버린 초고와 그림에 관한 것들이었는데, 만약 이것들이 반환되지 않는다면 그 보복으로 다거의 상상 속 전쟁에서 처참한 피해를 입게 될 터였다. 그렇지만 가끔은 더 실질적인 문제, 《비현실의 왕국》의 세계와 완전히 분리되었다고 여겨질 법한 그런 문제에 관한 것도 있었다.

그레이엄은행은 파산했다. 엄청난 저축액이 사라졌거나 곧 사라질 위기에 놓였다. 피할 길 없는 손실. …… 1919년 1월 1일까지 돈이 돌아오지 않으면 비비언 자매들이나 기독교 국가들은 고통을 겪게 될 것이다. 자비는 없을 것이다.[6]

신이 나에게 재산 소유의 방법을 획득하도록 해주어야만, 그래서 아이들이 지원받지 못할 위험에 빠지지 않게끔 아이들을 입양할 수 있어야만 기독교도들은 구원될 수 있다. 어떤 여건에서도 다른 기회는 없다. 여건이 너무 안 좋아서, 초고 작업 진행이 늦어진다.

다거는 살해당한 엘시 파루벡Elsie Paroubek이라는 아이의 신문 사진을 잃어버린 뒤 위협 작전을 시작했다. 그에게는 재앙이었던 이 손

* 그리스도 천사.

실로 다거는 신에게 항의하는 캠페인을 시작했다. 그 항의 가운데 일부는 시카고라는 현실 세계에서 실행되었다. 예를 들면 4년 내내 미사에 참석하지 않는 식이다. 그러나 대부분은 반대 세계인 '왕국'에서 벌어졌다. 자신의 화신, 헨리 조지프 다거 장군 같은 분신을 사악한 글랜들리니언들 편에 파견하여 전쟁하게 만드는 식이다. 그것으로 멈추지 않고 분쟁의 축을 기울여 글랜들리니언들이 계속 전투에서 이기게 하고, 아동노예 수십만 명을 죽이고 고문하게 만들고, 신체를 토막 내어 반경 몇 킬로미터에 이르는 땅을 온통 인간의 내장으로, 심장과 간과 위장과 창자로 뒤덮인 지옥 풍경으로 만들게 했다.

신이 보고 있는가? 신이 어떻게 눈을 돌릴 수 있는가? 그런데 어쩌면 신은 존재하지 않거나 진작에 죽었는지도 모른다. 다거가 경건한 비비언 자매 가운데 한 사람의 입을 빌려 텅 빈 천국에 도착해, 다른 존재가 없는 세계에 산다는 괴로운 생각에 흐느끼면서 언급하게 한 악몽 같고 신성모독적인 생각이다. 신이 없다면 다거는 정말 완전히 혼자였다. 잔혹한 행동을 하고, 학살의 기계가 되리라. 신의 눈길을 끌 수 있다면, 적어도 한 생명이라도 나를 알아보고 나의 존재에 주목하게 만들기 위해서라면 무슨 짓이든 하리라.

이 자료를 이해하기는 쉽지 않다. 극단적인 폭력성 때문이기도 하지만 현실과 비현실 사이의 경계가 흐리고, 두 세계가 합체되거나 융해되어 있다는 의미에서도 그렇다. '왕국'에서 벌어진 전쟁이 실제 인간은 전혀 해치지 않으면서 폭력적인 충동을 쏟아낼 방법이

었을까? 만약 그렇다면 이는 그곳이 허구적이고, 절제된 안전한 장소임을 뜻한다. 아니면 위협의 글은 '왕국'에서 벌어진 일이 전체 우주에도 해당된다는 진정한 믿음, 그것이 실제로 신의 마음을 바꿀 수 있다는 믿음의 표현인가?

다거가 1930년대에 작성한 기록으로 판단하자면, 답은 후자인 듯하다. 그는 종이 한 장에다 아이를 입양하고 싶어 13년 동안 꾸준히 기도했는데도 왜 허락받지 못했는지에 관한 일종의 자기 인터뷰를 타자로 기록했다. 그의 질문을 보면 목표를 이루는 데 필요한 실질적인 일은 하나도 하지 않았다는 것을 잘 알 수 있다. 대신에 그는 '왕국' 안에서 이루어지는 행동으로 신의 손길을 강요하려고 애썼다. "응답이 없다면 기독교도가 전쟁에서 지게 만들겠다는 그의 위협이 그 일과 무슨 관계가 있을까?" 그는 자문했지만, 유일한 대답은 수수께끼 같은 문자 C뿐이다.

이런 것은 당연히 정상적인 행동이라 할 만한 것이 아니다. 그것은 대상 관계의 단절, 세계의 적절한 작동 방식에 대한 몰이해, 내적 세계와 외적 세계·자아와 타자·상상 세계와 실제 세계를 제대로 구별하지 못하는 현상으로 보인다. 또 내가 보기에 그것은 평생 완전히 무능력하고 고립된 삶을 산 사람이 강력한 존재들이 사는 또 다른 우주를 구축하기 시작한 것이라고 하면 전부 이해되는 행동이었다. 그런 우주에서는 슬픔과 갈망, 끔찍한 분노 등 온갖 무질서하고 격한 감정이 어떤 규모, 어떤 범위로든 표현될 수 있었다.

'왕국'의 창조가 건강한 충동일 수 있었을까? 위태로운 정신적 혼

돈과 무질서를 통제하는 방법일 수 있었을까? 나는 다거가 그의 인생의 역사인 자신의 회고록을 끝낸 방식, 즉 토네이도 때문에 발생한 파괴상을 수천 장에 걸쳐 이야기하는 방식에 대한 생각을 멈출 수가 없었다. 엄청난 규모의 파괴, 야성적인 힘에 의해 완전히 산산조각 난 사물, 산지사방으로 뿌려진 파편을 증언하는 엄청난 말 덩어리를 생각하지 않을 수 없었다.

산산조각 난 정신이라는 개념은 정신분석학자 멜라니 클라인Melanie Klein이 주장한 고독이론의 중심에 있다. 클라인은 좋은 젖가슴과 나쁜 젖가슴이라는 발언* 때문에 너무 고지식한 사람들에게 오해받고 조롱당할 때가 많지만, 프로이트의 후계자들 가운데 누구보다도 정신의 어두운 세계를 불러내고, 그 경쟁적 충동과 가끔은 파괴적이기도 한 방어 메커니즘을 다루는 데 유능하다. 1963년 할로가 원숭이를 격리실에 가두어 실험하던 시절에 클라인은 〈고독의 의미에 관하여On the Sense of Loneliness〉라는 논문을 발표했다. 그 논문에서 그녀는 자아발달이론을 고독의 조건에, 특히 "외적 상황이 어떻든 상관없이 혼자 있다는 느낌"[7]에 적용했다.

클라인은 고독이 그저 사랑의 외적 원천을 얻고 싶다는 욕구뿐만 아니라 그녀가 "도달할 수 없는 완벽한 내적 상태"[8]라고 일컬은 전

* 어린이의 초기 발달 과정에서 어린이는 전체적인 대상보다는 부분들과 관계를 맺는다는 것을 발견한 클라인의 연구 내용에 관련된 이야기. 아기가 처음에는 어머니가 아니라 어머니의 젖과 관계를 맺는다는 것이다. 불안정하고 원초적인 이러한 확인 양식을 클라인은 편집증적-정신분열증적 양태paranoid-schizoid position라고 이름 붙였다.

체성의 경험을 향한 욕구라고 믿었다. 그러한 상태에 도달 불가능한 까닭은 한편으로는 아기 때 느꼈다가 잃어버린 사랑스러운 충족감의 경험, 말이 필요 없이 이해되는 상태에 기초하는 개념이기 때문이며, 또 한편으로는 모든 사람의 내면 풍경이 언제나 어느 정도는 상충하는 목적으로, 파괴와 절망의 분열된 환상으로 구성되어 있기 때문이다.

클라인의 발달 모델에서 아기의 에고는 분열 메커니즘의 지배를 받아 충동을 선한 충동과 악한 충동으로 나누며, 그것들을 외부 세계로 투사하여 바깥세상 역시 선한 대상과 악한 대상으로 분리한다. 이러한 분열은 선한 에고를 파괴적인 충동으로부터 보호하려는 안전 욕구에서 기인한다. 이상적인 조건에서는 아기는 통합을 향해('향해toward'라는 말이 중요하다. 경험 많은 클라인의 눈으로 볼 때 충분하고 영구적인 통합은 불가능한 것이다) 움직이지만, 사랑과 증오의 상충하는 충동을 다시 통합하는 고통스러운 과정이 언제나 이상적인 조건에서 이루어지는 것은 아니다. 약하고 손상된 에고는 통합될 수 없다. 파괴적인—조심스럽게 보존된 귀중한 선한 목표를 위험에 빠뜨리거나 파괴할 위험이 있는— 감정에 압도당할지도 모른다는 두려움이 너무 크기 때문이다.

클라인이 편집증적–정신분열증적 양태라고 표현한 것은 곧 세계란 조화되지 않는 파편들이며 자신도 그와 비슷한 파편으로 간주하는 증상이다. 정신분열증에서 엿볼 수 있는 이 상태가 극한에 이르면 심각한 혼란이 빚어진다. 정신의 필수적인 부분들이 사라지거

나 흩어지고, 세상의 배척당하고 경멸당하는 부분들이 자아에 강력히 투사된다.

클라인은 이렇게 말한다.

일반적으로 …… 고독은 자신이 속하는 사람이나 그룹이 없다는 확신에서 기인하는 것이라고 짐작된다. 이 소속감 없음은 더 깊은 의미를 지니는 것으로 보일 수 있다. 융합이 아무리 많이 이루어진다 해도 자아의 특정한 구성 요소가 떨어져 나가 다시는 손에 들어올 수 없으며 가질 수 없다는 느낌을 지우기 힘들다. 이처럼 떨어져 나간 부분 가운데 일부는 …… 다른 사람에게 투사된다. 자기 자신을 완전히 갖지 못했다는, 자기 자신에게 충분히 소속되어 있지 않고 그렇기 때문에 누구에게도 소속되어 있지 않다는 기분을 느끼게 한다. 이 잃어버린 부분들 역시 고독할 것이다.[9]

여기서 고독은 받아들여지는 것만이 아니라 융합되고자 하는 갈망이기도 하다. 고독은 아무리 깊이 파묻혀 있거나 방어된다 해도 자아가 부서져 파편이 되고 일부가 누락된 채 세계 속에 내던져졌다는 인식에서 발생한다. 그런데 그 부서진 조각들을 어떻게 다시 맞출 것인가? 여기서 (클라인의 말에 따르면) 예술이 개입한다. 특히 콜라주라는 예술, 반복적인 작업, 하루하루, 한 해 또 한 해, 찢어진 이미지를 땜질해 붙이는 작업이 그렇지 않겠는가?

그 무렵 나는 풀에 대해, 그것이 어떤 기능을 하는 재료인지 자주

생각했다. 풀은 강력하다. 그것은 깨지기 쉬운 구조를 한데 붙들어 주며, 물건이 사라지지 않게 막아준다. 그것은 불법적이거나 접근하기 힘든 이미지를 묘사할 수 있게 한다. 말하자면 데이비드 워나로위츠가 어릴 때 면도날로 아치 코믹스Archie comics에 나오는 저그헤드의 코를 페니스로 변형해서 만들던 수제 포르노그래피가 그런 예다. 나중에 그는 폐기된 슈퍼마켓 광고 전단을 이스트빌리지의 벽이나 광고 게시판에 풀칠해 붙이고 스프레이 페인트를 뿌려 자기가 디자인한 스텐실 도안을 그 위에 새김으로써 자신의 전망을 도시의 피부, 그 껍데기에 갖다 붙였다. 더 나중에는 콜라주를 집중적으로 작업하여, 서로 공통점이 없는 이미지들―지도 조각들, 동식물 사진, 포르노 잡지의 장면들, 문서 조각, 후광이 비친 장 콕토의 두상―을 한데 모아 복잡하고 조밀하고 상징적인 그의 성숙기의 그림을 만들었다.

그러나 콜라주 작업은 위험을 불러올 수도 있다. 1960년대 런던에서 극작가 조 오턴Joe Orton과 남자친구인 케네스 할리웰Kenneth Halliwell은 도서관에서 책을 훔쳐다가 새로 기묘한 표지를 씌우는 일을 시작했다. 존 베처먼John Betjeman의 시집에는 문신한 남자,《콜린스 장미 입문서Collins Guide to Roses》의 표지에 나온 꽃에는 노려보는 원숭이 얼굴을 박았다. 이런 종류의 미학적인 범죄를 저지른 대가로 그들은 6개월 동안 감옥 생활을 했다.

워나로위츠처럼 그들은 풀의 반항적인 힘을, 세계를 재구축하게 해주는 방식을 알았다. 할리웰은 이즐링턴에 있는 작은 셋방의 사

방 벽을 환상적이고 정교하며 복잡한 콜라주 작업으로 꼼꼼하게 뒤덮었다. 르네상스 미술책을 잘라 초현실적인 프리즈를 만들거나, 책꽂이와 책상과 가스난로 위로 응시하는 얼굴들이 솟아오르게 하는 방식이었다. 1967년 8월 9일 할리웰이 고독의 광기와 버림받았다는 공포감에 사로잡혀 오턴을 해머로 때려 숨지게 한 것은 이 방에서였다. 콜라주로 뒤덮인 벽에 온통 피가 튀었고, 자신은 수면제를 탄 자몽주스를 마시고 스스로 목숨을 끊었다.

할리웰의 행동은 클라인이 확인한 힘이 얼마나 막강하고 파괴적인지 입증해준다. 또 그런 힘에 진정으로 압도된다는 것이 무엇을 뜻하는지도 증명한다. 그러나 헨리 다거에게는 이런 일이 일어나지 않았다. 그는 현실에서는 다른 사람을 해치지 않았다. 대신에 그는 온 인생을 바쳐 선과 악의 힘이 하나의 무대 위에서, 하나의 틀 속에서 합쳐질 수 있는 이미지를 만들었다. 이런 융합의 행위, 헌신적인 노동의 행위, 보살핌 받는 행동이 그에게는 중요했다. 클라인은 그것을 '수리하려는 충동'이라고 표현했다. 그것은 그녀가 즐거움, 감사, 관대함, 심지어 사랑까지 포함한다고 믿은 작업 과정이었다.

6

세계의 끝, 그 시작점에서

내가 눈가를 훔친 것은

그저 슬픔이나 연민 때문이 아니었다.

이런 종류의 죽음이 대량으로 허용되는 세계에 살고 있다는 사실,

권력을 쥐고 있는 어느 누구도

이 기차를 멈추지 않았다는 사실에 대한 분노 때문이었다.

가끔은, 감정을 느껴도 좋다는 허락만 있다면 다른 어떤 것도 필요 없을 때가 있다. 가끔은, 가장 큰 고통의 원인이 사실은 감정에 저항하려는 시도나 그 주위에 가시처럼 돋아나는 수치심일 때가 있다. 뉴욕에서 내가 가장 우울하던 시기에 유일하게 위안이 되어준 것은 헤드폰을 쓰고 소파에 웅크리고 앉아 유튜브로 뮤직비디오를 보는 일이었다. 같은 목소리를 거듭 반복해서 들으며 그들의 불행을 표현하는 음역대를 찾아내는 것이다. 앤터니 앤드 더 존슨스의 비탄에 빠진 기적 같은 노래 〈한 줌의 사랑〉, 빌리 홀리데이의 〈이상한 열매〉, 저스틴 비비언 본드가 의기양양하게 부른 〈끝에는〉. 아서 러셀이 노래하는 〈사랑이 돌아오다〉에는 '슬퍼하는 건 죄가 아니야'라는 사랑스럽고 관대한 후렴구가 따라 붙는다.

내가 클라우스 노미에 대해 알게 된 것이 이 무렵이었다. 노래하는 돌연변이, 소외된 자로서의 삶을 온 세상 누구에게도 비길 수 없을 만큼 하나의 예술로 만든 그는 내가 들어본 가장 비범한 목소리

를 가진 사람 중의 하나였다. 한계를 뚫고 솟아오르는 카운터테너가 일렉트릭팝을 습격한다. 그는 노래한다. '그대 나를 아는가, 그대이제 나를 아는가Do you know me, Do you know me now.' 그의 외모 또한 목소리만큼 매혹적이다. 엘프 같은 작은 얼굴에 화장으로 강조된 섬세한 외모. 피부는 하얗게 분칠했고 V자형 머리선 위로 칠흑 같은 머리칼이 뾰족하게 솟았으며, 입술은 검은색으로 큐피드의 활처럼 그렸다. 그는 남자도 여자도 아닌 뭔가 완전히 다른 존재였으며, 음악을 할 때는 절대적인 차별성을, 자기 혼자만이 속한 종種의 존재라는 것이 어떤 기분인지를 목소리로 알려주는 듯 보였다.

나는 그의 비디오를 반복해서 보았다. 비디오는 다섯 편 있었다. 조잡한 마술적 효과를 입힌 1980년대의 뉴웨이브 판타지아. 지나치게 양식화한 〈벼락이 치다Lightning Strikes〉의 앨범 커버에서 그는 우주 시대의 바이마르 꼭두각시 같고 화성에 있는 카바레에 출연할 것 같은 차림이다. 멋진 팔세토falsetto* 음성과 묘하게 마음을 건드리는 인공적인 성질은 한결 같지만 어떤 때는 무표정하고 어떤 때는 신비스럽고 또 어떤 때는 사악하고 또 어떤 때는 단호한 얼굴은 인간적인 감정을 시도해보는 로봇 같다. 〈단순한 남자Simple Man〉에서 그는 사설탐정으로 시내를 돌아다니고, 그러다가 앨범 커버의 생경한 차림을 한 채 칵테일파티에 참석해 멋쟁이 여자들과 술잔을 맞대고, 그러는 동안 내내 절대로 다시 외로워지지 않겠다는 후렴을

* 카운터테너가 쓰는 가성 창법.

"나는 모든 것에
절대적 외부인으로서 접근한다.
그것이 내가 그토록 많은 규칙을 깰 수 있는
유일한 방법이다."

— 클라우스 노미

클라우스 노미 Klaus Nomi, 1944~1983

독일 태생으로 1970년대 중반에 뉴욕으로 건너가 여러 직업을 전전하며 노래를 불렀다. 1978년 한 무대에서 주목받으며 이름을 알린 그는 음성에 더해 얼굴과 몸을 캔버스로 사용한 행위예술가였다. 서른아홉 살에 에이즈 합병증으로 사망했다.

노래한다.

그는 누구인가? 어떤 사람이었는가? 알아낸 바에 따르면 그의 본명은 클라우스 슈페르버Klaus Sperber로 뉴욕에 온 독일계 이민자였다. 1970년대 후반과 1980년대 초반에 뉴욕의 스타였던 그는 잠깐 동안은 세계적인 스타이기도 했다. "내가 최대한 이질적인 존재로 보이는 게 좋을지도 모르겠다."[1] 그는 자신의 기이한 외모를 두고 이렇게 말한 적이 있다. "그러면 내가 주장하는 요점이 강조된다. 내가 모든 것에 절대적 외부인으로서 접근한다는 사실이 내게는 전부다. 그것이 내가 그토록 많은 규칙을 깰 수 있는 유일한 방법이다."

슈페르버는 이스트빌리지라는 심한 부적격자들의 세계에조차 들어맞기 힘든 동성애 이민자이며, 누구보다도 더 아웃사이더였다. 그는 2차 세계대전의 마지막 고투가 벌어지던 와중인 1944년 1월, 리히텐슈타인 국경 근처인 이멘슈타트에서 태어났다. 그는 마리아 칼라스와 엘비스 프레슬리의 음반을 들으면서 노래를 배웠지만, 아름다운 목소리는 그에게 불리하게 작용했다. 폐쇄적이고 보수적인 오페라 세계에서 남성 카운터테너가 설 자리가 없던 시절에 카운터테너였으니까. 한동안 서베를린의 도이체오퍼라는 오페라단에서 좌석 안내원으로 일하다가 1972년에 뉴욕으로 이사한 그는, 앞서 워홀이 그랬던 것처럼 세인트마크스 플레이스에 자리 잡았다.

프랑스 방송 인터뷰의 한 토막이 담긴 유튜브 동영상에서 그는 이전에 거쳐온 온갖 육체노동을 열거한다. 설거지, 배달 사환, 꽃 배달, 요리, 채소 깎기 등등. 마침내 그는 세계무역센터의 어느 빵집에

서 제빵사로 일하게 됐는데, 이 일에서 아주 뛰어난 기술을 발휘했다. 동시에 그는 도심의 클럽에서 오페라와 일렉트로팝의 특이한 융합물을 공연하기 시작했다.

내가 가장 좋아한 것은 1978년 15번로의 어빙플라자에서 열린 뉴웨이브 보드빌 쇼에 처음 출연한 모습을 찍은 동영상이다. 그는 속이 비치는 비닐 케이프를 두르고, 눈 주위에 날개를 그린 모습으로 무대 위에 나타났다. 공상과학 소설에 나올 법한 인물, 성별도 불확실한 그가 입을 열자 생상스의 오페라 〈삼손과 데릴라〉 중 아리아 〈그대 목소리에 내 마음이 열리고〉가 쏟아져 나온다. 그의 목소리는 거의 인간이 아닌 것처럼 점점 더 높이 올라간다. '죽음을 가져오는 화살도 그대의 연인이 그대 품으로 날아드는 속도보다 느리다.'

"세상에!" 누군가가 소리친다. 박수와 환호성이 무작위로 터져 나오던 청중석이 완전히 조용해지고, 관심이 온전하게 집중된다. 그의 응시는 아무것도 보고 있지 않다. 연극적 초월경에 든 가부키의 응시(역병을 고칠 수 있는 눈길, 보이지 않는 것을 보이게 만드는 응시인 니라미nirami*) 같다. 그에게서 음향이 쏟아져 나온다. '나를 채워다오, 나를 채워다오, 황홀감으로 나를 채워다오.' 그런 다음 연속적으로 쿵쿵거리는 소리가 나고 무대는 연기로 가득하다. "그걸 생각하면 난 아직도 소름이 돋는다."² 그의 친구이자 협력자 조이 아리아스Joey Arias가 기억을 떠올린다. "마치 다른 행성에서 온 존재인 그를 부

* 가부키극에서 두 눈을 크고 매섭게 한가운데로 모아 뜨는 모습을 말한다.

모님이 집에 돌아오라고 부르는 것 같았다. 연기가 사라지자 그는 없어졌다."

노미의 경력은 그 순간부터 폭발했다. 그의 초반 공연은 친구들과 함께 상연한 것들이었다. 그들은 함께 노래를 쓰고, 동영상을 만들고, 의상을 제작하고, 노미의 우주, 뉴웨이브 외계인의 미학을 창조했다. 1979년 9월 15일 그는 아리아스와 함께 티에리 뮈글레르의 의상을 입고 〈새터데이 나이트 라이브〉 데이비드 보위 편에 백보컬로 등장했다. 치밀하게 구성된 라이브 공연이 한 번 열렸고, 청중이 늘었으며, 미국 순회공연으로 이어졌다.

노미는 성공을 원했지만 예상했던 것만큼 그 성공에서 만족감을 느끼지 못했다. 2004년 앤드루 혼Andrew Horn이 만든 감동적인 다큐멘터리 〈노미의 노래The Nomi Song〉에 따르면 외계인 연기는 한편으로는 섬세하고 과하게 현대적인 연극적 감수성, 그러니까 종말론과 외계에 대한 열광과 냉전이 혼합된 포스트-펑크에서 출현했고, 또 한편으로는 진정으로 별난 타인이 된다는 감각에서 나왔다. 그의 친구인 화가 케니 샤프Kenny Scharf는 다큐멘터리에서 다음과 같이 말한다. "모두가 괴짜였지만 그는 괴짜 중에서도 괴짜였다. 그러나 동시에 그는 인간이기도 했으며, 생각건대 그는 남자친구, 관계, 더 정확히는 사랑을 갈망했던 것 같다."[3] 그의 매니저인 레이 존슨Ray Johnson은 이 점을 더 강력하게 표현한다. 공연 티켓은 매진되고 팬들이 구름처럼 몰려들지만, "그들이 보고 있는 사람은 지구상에서 가장 고독한 사람 중의 하나"[4]임이 분명했다.

1980년대에 노미의 명성은 한 단계 더 높아졌다. 그는 음반 계약을 맺고 앨범 두 개, 〈클라우스 노미〉와 〈단순한 남자〉를 만들면서 오랜 친구들이 아닌 세션 연주자들과 녹음했다. 〈단순한 남자〉는 프랑스에서 골드 디스크를 기록했다. 1982년에 유럽 순회공연을 떠난 그는 그해 12월 뮌헨에서 열린 에버하르트 쇠너Eberhard Schoener의 클래식 록 나이트에서 오케스트라와 함께 수천 명의 청중 앞에서 선보인 그의 마지막 녹화 공연으로 정점을 찍었다.

이 공연 역시 보관소에서 불러올 수 있다. 그는 뻣뻣한 인형 같은 자세로 계단을 걸어 올라가 무대 위에 선다. 선홍색 더블릿 위로 흰색 러프가 보이고, 검은 스타킹에 검은 하이힐을 신은 다리는 매우 가늘고, 얼굴은 창백한 흰색이다. 손바닥도 부자연스럽게 창백하다. 기괴한 형체, 제임스 2세의 궁정에서 방금 빠져나온 듯한 모습이다. 그는 몽유병자처럼, 유령을 본 사람처럼 주위를 돌아본다. 그런 다음 노래하기 시작한다. 마침 헨리 퍼셀Henry Purcell의 〈아서왕〉에 나오는 차가운 정령의 아리아, 원치 않는데 삶으로 불려 나온 겨울 정령의 노래를 부른다. 손을 뻗고 목소리는 현악 반주에 맞춰 더듬더듬 위로 올라가서 불협화음과 화음의 기묘한 혼합물을 빚어낸다.

어떤 힘이 있는가 그대는,
낮은 곳으로부터 영원한 눈의 침상으로부터
원치 않는데도 서서히 나를 끌어올린 그대는.

보지 않는가 그대는, 얼마나 뻣뻣한지, 얼마나 뻣뻣하고 늙었는지,

쓰라린 추위를 견디기에는 너무, 너무나도 맞지 않지,

나는 거의 움직일 수도, 숨을 들이마실 수도 없는데.

나를, 나를 다시 얼어 죽게 하라.

나는 이런 가사에 예언적인 측면이 있다거나, 노미의 연출은 언제나 감각적이었지만 이 공연에는 그것을 훨씬 뛰어넘는 깊은 감정이 있다고 주장할 만한 적격자가 아니다. 그는 마지막 줄을 세 번 부른 다음, 오케스트라가 마지막 마디를 연주하는 동안 무대에서 내려온다. 아주 꼿꼿한 작은 형체가 근사하고 시대착오적인 의상 속에서 고통스러운 듯이 움직인다.

1983년 초 그가 뉴욕으로 돌아왔을 때 뭔가가 매우 잘못되었다는 것이 분명해졌다. 〈애티튜드Attitude〉와의 인터뷰에서 조이 아리아스는 그의 모습을 이렇게 묘사했다. "그는 언제나 마른 체격이었다. 그렇다고는 해도 그가 어떤 파티에 들어오는데 마치 해골처럼 보였다. 그는 감기에 걸리고 지쳤다고 불평했다. 의사들은 어디가 잘못되었는지 진단을 내리지 못했다. 나중에 그는 숨 쉬는 것을 힘들어하더니 쓰러져서 병원으로 실려갔다."[5]

병원에서는 노미의 면역체계가 사실상 기능을 잃은 탓에 평소 같으면 나타나지도 않았을 수십 가지 감염증이 나타날 수도 있다는 사실이 밝혀졌다. 피부는 상처로 뒤덮였고 눈에 띄지 않는 자주색 반점이 생겼다. 뮌헨의 무대에서 그가 목에 러프를 단 것도 그 때문

이었다. 진단 결과는 매우 보기 드문 악성 피부암인 카포시 육종이었다. 그러니까 1981년까지는 드물었다는 말이다. 그 무렵 캘리포니아와 뉴욕의 의사들은 젊은 게이들이 그 병에 걸려 죽어가는 현상을 발견하기 시작했다. 노미처럼 이 남자들은 너무나 새로워서 그 이듬해 여름인 1982년 7월 27일에야 이름이 붙은 새로운 기저면역질환으로 고통 받고 있었다. 그 질환은 에이즈, 즉 후천면역결핍증으로 당시에는 GRID, 즉 게이 관련 면역결핍증Gay-Related Immune Deficiency이라는 이름으로 알려졌다.

게이 암 또는 게이 역병. 사람들은 대부분 이렇게 불렀다. 동성애자가 아닌 사람들이 걸리는 사례가 점점 많아지는데도 그랬다. 치료법도 없었고, 그 원인인 인간면역결핍 바이러스HIV의 정체는 1986년까지도 밝혀지지 않았다. 에이즈 자체가 치명적인 것은 아니지만, 그 당사자는 원래는 인간에게 흔치 않거나 가볍게 걸릴 수 있는 감염에 취약해진다. 칸디다증, 사이토메갈로바이러스, 단순포진, 미코박테륨, 뉴모시스티스, 살모넬라, 톡소플라스마증, 크립토코쿠스증에 시력 손상, 기력 소모, 폐렴, 통증이 수반됐다.

노미는 카포시 육종 진단을 받고 인터페론 치료를 받았지만 효과가 없었다. 그는 자연식 식이요법을 시도하고, 그해 봄 대부분의 기간을 세인트마크스 플레이스에 있는 자기 아파트에서 지내며 자신의 옛 동영상을 거듭 돌려보았다. 그는 〈노미의 노래〉라는 곡에서 이렇게 노래한다. '그들이 내 얼굴을 본다면.' 그리고 의미를 바꾼 가사 한 줄. '지금도 여전히 나를 알아볼까?'* 그해 여름 그는 메모리얼

슬론 케터링 암센터로 돌아갔다. 아리아스의 말을 다시 들어보자.

그는 괴물처럼 보이기 시작했다. 눈은 그저 자주색 균열처럼 보였고, 몸은 반점으로 뒤덮였으며, 뼈밖에 남지 않았다. 나는 그가 기력을 되찾아 무대에 다시 오르길 꿈꾸었지만, 그러려면 오페라의 유령처럼 온몸을 베일로 가려야 할 터였다. 그는 그런 발상을 마음에 들어 하며 웃었고, 실제로 한동안은 좀 나아지는 것 같았다. 그게 금요일 밤이었다. 나는 토요일 오전에 그를 또 만나러 갈 예정이었다. 그런데 병원에서 연락이 왔다. 클라우스가 전날 밤 세상을 떠났다고.[6]

노미의 짧은 생애는 나를 사로잡았다. 고독에 저항하고, 즐거운 차별성의 예술을 창조하고, 지독히 부당하게도 깊이 고립된 상태로 죽어간 사람. 그가 살았던 세상에서 그런 죽음은 곧 흔한 일이 되었다. 하지만 당시에, 그 진단을 받는 것이 거의 확실한 사형선고이던 시기에, 에이즈에 걸린다는 것은 어떤 의미였을까? 그것은 자신이 괴물로 인식된다는 것, 의료계 사람들에게까지 공포의 대상이 된다는 뜻이었다. 그것은 혐오스럽고 해롭고 예상할 수 없고 위험한 것으로 여겨지는 신체 안에 갇힌다는 뜻이었다. 그것은 사회에서 거부당하고 동정과 역겨움과 섬뜩한 공포의 대상이 된다는 뜻이었다.

클라우스의 친구들이 그의 진단을 둘러싼 분위기를 이야기하는

* 원래 가사는 지금은 나를 나를 나를 알아볼까Will they know me know me, know me now이다.

우울한 부분이 〈노미의 노래〉에 나온다. 오랫동안 그와 협업을 해온 맨 패리시Man Parrish의 말을 들어보자. "많은 사람들이 달아났습니다. 그들은 그 상황에 어떻게 대처해야 할지 몰랐어요. 나도 어떡해야 할지 몰랐습니다. 이게 내가 이해할 수 있는 문제인가? 그가 티푸스나 페스트에 걸린 건가? 소문들이 들렸습니다. 지하에서 말들이 오갔죠. 무슨 일이 벌어지는지 아무도 몰랐습니다."[7] 노미의 공연 예술감독인 페이지 우드Page Wood는 말한다. "저녁식사 때 그를 본 기억이 나요. 대개 나는 클라우스를 포옹하고 양쪽 뺨에 유럽식으로 키스를 해주곤 했죠. 그런데 그러기가 그냥 겁이 나는 겁니다. 이게 전염성인지 아닌지 알 수 없었으니까. …… 그에게 갔는데, 말하자면 머뭇거렸어요. 그가 그냥 내 가슴에 머리를 대더니 말했습니다. '괜찮아, 걱정하지 마.' 그 말에 나는 눈물이 핑 돌았는데, 아마 그게 그를 본 마지막이었던 것 같네요."[8]

이런 반응은 결코 드문 것이 아니었다. 에이즈가 유발한 공포심은 어느 면에서는 새로 등장한 치명적인 급성 질병에 대한 당연한 반응이라고 할 수 있었다. 특히 원인도 감염 방식도 불확실하던 초기에는 더욱 그랬다. 침으로 확산되는가? 지하철에서의 피부 접촉은 어떤가? 친구를 포옹해도 괜찮은가? 병든 동료와 같은 공기를 들이마셔도 되는가? 이런 것들은 물어볼 만한 질문이지만, 감염에 대한 공포는 더 흉악한 우려와 급속도로 뒤엉켰다.

1981년부터 복합 요법이 개발된 1996년까지, 뉴욕에서만 6만 6천 명 이상이 에이즈 때문에 너무나 비참한 여건에서 사망했는데,

그중 대다수가 남성 동성애자였다. 사람들은 직장에서 쫓겨났고, 가족에게 거부당했다. 환자들은 입원을 기대했던 병원 복도에서 바퀴 달린 들것 위에 누운 채 방치되어 죽어갔다. 간호사들은 그들을 돌보기를 거부했고, 장의사들은 시신을 매장해주지 않았다. 정치가들과 종교 지도자들은 그들을 위한 기금 모금과 교육의 기회를 끈질기게 차단했다.

그때 벌어진 일은 낙인찍기의 결과였다. 다시 말해 사회가 인간성을 파괴하고 부적격자라고 인지된 사람들, 원치 않는 행동과 특질과 속성을 가진 사람들을 배제하기 위해 작동하는 야만적인 절차의 결과였다. 1963년에 어빙 고프먼Erving Goffman이 펴낸《스티그마: 손상된 정체성의 관리 문제에 관하여Stigma: Notes of the Management of Spoiled Identity》에서 설명하듯이, 그리스어에서 유래한 스티그마는 본래 "언어로 표현된 도덕적 지위 중 평범하지 않고 나쁜 어떤 것을 드러내기 위해 고안된 신체적 기호"⁹ 체계를 설명하는 단어였다. 불로 살을 지지거나 칼로 베어 새기는 이런 표시들은 그것을 보유한 사람들이 낙오자임을 알리는 동시에 확인해주며, 오염과 전염의 공포 때문에 그와 접촉하는 것을 꺼리게 만든다.

시간이 흐르면서 스티그마라는 단어는 원치 않는 모든 차이점을 가리키는 의미로 확장되었다. 원치 않는다는 것은 곧 사회 일반이 원치 않는다는 말이다. 스티그마의 원천은 가시적일 수도 있고 비가시적일 수도 있지만, 한번 식별되고 나면 그것은 "타인의 눈에 그 개인을 불신하고 가치를 떨어뜨리는 쪽으로 작용하며, 단순히 차이

가 있는 게 아니라 열등하게 보이게 하며 …… 온전하고 정상적인 인간을 …… 오염되고 불신받는 존재로 전락시키는"[10] 작용을 한다. 이런 작용은 헨리 다거가 괴상한 행동을 하다가 시설에 수용당한 데서, 또는 밸러리 솔라나스가 출소한 뒤에 받은 대접에서, 위홀마저 동성애적인 모습을 지나치게 보이다가 미술관에서 축출된 데서도 볼 수 있다.

초기에 에이즈는 일차적으로 남성 동성애자, 아이티인, 혈관 내 마약 투여자 세 그룹에서 퍼졌다. 그런 상황은 이미 존재하는 스티그마에 불을 붙였으며, 사람들 사이에 파고들어 있던 동성애 공포증과 인종주의와 마약 중독자를 향한 경멸을 증폭시켰다. 예전에는 하등으로 취급받던 인간들이 동시에 과도하게 눈에 띄는 존재가 되었다. 에이즈에 관련된 감염이 남긴 피해가 그들을 아웃팅시켰고 잠재적으로 치명적인 병원체를 보유한 위험 인물이 되었다. 보살핌과 치료를 필요로 하는 사람들이 아니라 방어해야 할 대상으로 인지되었던 것이다.

그리고 병 자체의 문제가 있었다. 스티그마는 흔히 신체적인 문제에 붙여진다. 특히 이미 치부로 간주되거나 순수한 상태여야 하는 부위에 그 문제가 영향을 끼치고 관심을 끌어들일 때는 더욱 그렇다. 수전 손택이 1989년에 쓴《에이즈와 그 은유AIDS and Its Metaphors》에서 주장하듯이, 스티그마는 신체적 외형, 특히 정체성의 기표記標인 얼굴이 바뀌는 상황에 찍히는 경향이 있다. 전염성이 낮은데도 한센병이 거의 전 세계적으로 숨길 수 없는 공포의 대상이 된 것도,

그리고 노미의 얼굴에 퍼진 상처가 그토록 참혹하게 여겨졌던 것도 그 때문이었다.

스티그마는 성관계를 통해 전파되는 질병에서도 작용한다. 특히 한 사회에서 일탈적이거나 수치스러운 성적 행위라고 지목된 방식으로 전파되는 질병들일 때 그렇다. 1980년대의 미국에서 이런 행위란 주로 남성들 간의 섹스를 가리켰다. 난교나 항문성교까지 포함되면 특히 부적절하게 여겨졌다.[11] 에이즈 시절에 레이건 정부의 보건부 장관을 지낸 마거릿 헤클러Margaret Heckler는 그런 것의 존재를 알게 되어 충격을 받았고 백악관 공보 담당 비서는 기자가 그 주제를 제기할 때마다 흥미로운 주제라고 히스테릭하게 반응했다.

이런 울적한 사안을 고려한다면 에이즈에 걸린 사람들이 왜 그렇게 심한 공포와 증오의 대상, 혐오의 대상이 되었는지 알기는 어렵지 않다. 스티그마의 대상은 언제나 어떤 식으로든 오염시키거나 전염성을 지닌 것으로 이해되며, 이런 두려움은 격리·배제라는 환상과 접촉·확산에 대한 불안과 함께 에이즈 공포증에 불을 붙였다.

그런 다음에는 책임의 문제가 있다. 이 특이하게 사악한 종류의 마법적 사고에 사로잡힌 사람들은 스티그마가 무작위적이거나 우연한 상황에서 찍히는 것이 아니라 다 그럴 만한 이유가 있고 자업자득이라고, 그 당사자가 도덕적으로 타락한 결과라고 믿는 경향이 있다. 마약을 복용하든 허용되지 않는 섹스를 하든 불법 활동에 가담하든 간에 무엇이든 의지에 따른 행동의 결과일 때, 또는 그 개인이 선택한 결과로 간주될 때, 이런 경향은 특히 더 뚜렷하다.

에이즈의 경우 이 병을 도덕적 판결로, 일탈에 대한 징벌로 보는 추세가 광범위하게 나타났다(예컨대 혈우병 환자라든가 나중에는 HIV 양성 여성에게서 태어난 아기들을 일컬어 '무고하고 추궁당할 책임도 없는 희생자들'이라고 발언한 데서 이런 현상이 특히 잘 보인다). "에이즈 위기에는 한 가지, 오직 한 가지 이유만 있다."[12] 과거 레이건 정부의 공보실장이던 팻 뷰캐넌Pat Buchanan은 1987년에 쓴 특약 칼럼에서 이렇게 단언했다. "부도덕하고 부자연스러우며 비위생적이고 불건전하며 자멸을 초래하는 항문성교 행위를 중지하지 않겠다는 동성애자들의 의도적인 거부가 그 이유다. 그 행위는 에이즈 바이러스가 '게이' 집단을 통해 확산되고, 그럼으로써 마약 중독자들의 주삿바늘 속으로 들어가는 일차적인 경로다."

스티그마 찍기가 접촉을 거부하기 위해, 격리하고 꺼리기 위해 설계된 절차라는 것을 감안할 때, 그것이 언제나 인간성과 개성을 말살하고 한 개인을 원치 않는 속성이나 특질의 보유자로 전락시키는 목적을 위해 작용한다는 것을 감안할 때, 그 주된 결과 가운데 하나가 고독이며, 수치심 때문에 고독이 더 가속화한다는 것은 뜻밖의 일이 아니다. 수치심과 고독은 서로를 증폭하고 몰아붙인다. 치명적인 병을 앓는 것만으로도 고통스럽고 움직이기 힘들고 기력은 소진되고 끔찍한데, 문자 그대로 접촉하면 안 되는 괴물 같은 몸뚱이, 정상 인구를 위해 지정된 것들에서 어쩔 수 없이 격리된 몸뚱이로 살아가야 하는 것이다.

여기에 더해, 에이즈는 본래 친밀성과 연결성의 원천이자 수치

와 고립의 해독제이던 성적 행위에 스티그마를 찍고 치명적인 위험을 안고 있는 행위로 만들었다. 워나로위츠가 《칼날 가까이》에서 그처럼 사랑스럽게 기록했던 세계, 노미 또한 자주 머물렀던 세계가 갈수록 위험한 장소, 닿는다touch는 의미가 아니라 감염과 전염을 뜻하는 접촉의 장소가 되어버린 것이다. 평론가 브루스 벤더슨Bruce Bederson은 선집 《섹스와 고립Sex and Isolation》에 실린 에세이 〈새로운 타락을 향해Towards the New Degeneracy〉에서 이렇게 표현한다.

그러자 해머가 강타했다. 에이즈는 건전하게 제한된 내 정체성을 벗어나 잠깐씩 맛보던 도피를 망치고, 방탕함을 사회적 의식의 손쉬운 확대 수단으로 여기던 내 생각을 깨부수었다. 1980년대 초반, 에이즈가 어떻게 전파되는지 정확하게 알려지기 전, 더 안전한 섹스 방식이 통용되기 전, 나는 나를 표현하고 타인과 접촉하는 주된 수단을 상실하며 패닉에 빠졌다. 이제 성교는 중산계급다운 표준에 대한 경멸과 중산계급적인 위생에 대한 조롱의 의미로만 그치지 않았다. 그것은 질병과 죽음을, 악화를 의미했다. …… 에이즈 위험군 집단에 속한다는 것은 내가 불결하고 소모품이며 주변적 존재라는 기분을 느끼게 했다.[13]

스티그마가 찍히면 강한 신체적 영향이 발생한다는 것이 충격일 수도 있겠지만, 고독과 배척당하는 경험 모두 신체에 악영향을 끼치는 스트레스를 유발한다는 점을 고려하면 충격일 것도 없다. 스티그마와 에이즈의 관계를 연구해온 UCLA의 심리학자들은 사회

적으로 배척당한 HIV 양성 반응자들에게서 HIV의 진행 속도가 빨라진다는 것을 발견했다. 이는 곧 사회적으로 배척당하지 않거나 그러한 배척으로부터 보호받는 HIV 양성 반응자들보다 본격적인 에이즈로 진행하는 속도가 더 빠르며, 에이즈 관련 감염증으로 인한 사망도 더 일찍 찾아온다는 뜻이다.

이 메커니즘은 대체로 고독 자체의 메커니즘과 동일하다. 그러니까 고립되거나 집단 따돌림을 받는 스트레스를 계속 겪다 보면 면역 기능이 떨어지는 것이다. 설상가상으로 숨기는 행동, 스티그마가 찍힌 정체성을 은폐해야 한다는 사실 또한 스트레스를 주고 고립을 불러일으키며, T세포*의 수와 결부되어 에이즈와 관련된 감염증에 더 취약하게 만든다. 간단히 말해 스티그마가 찍히면 단순히 외롭고 굴욕적이고 수치를 겪는 데 그치지 않고 죽게 된다.

클라우스 노미는 40세 생일을 2, 3주 앞둔 1983년 8월 6일에 세상을 떠났다. 그 6주 전인 6월 20일, 〈뉴욕 매거진〉 역사상 처음으로 에이즈를 커버스토리로 다뤘다. 마이클 데일리Michael Daly가 쓴 '에이즈 불안AIDS Anxiety'이라는 그 기사는 당시의 분위기, 시 전역에서 나타나는 반응을 묘사했다. 어떤 여성의 남편이 에이즈 진단을 받자 그들의 자녀는 학교에서 따돌림을 당했다. 지하철에서 비닐장갑을 껴야 하는지, 공립 수영장에 가지 말아야 하는지 같은 문의도 있었

* 면역응답에 관여하는 림파구의 두 가지 세포 중 하나. 항체 생산을 조정하거나 이물질을 직접 파괴하는 기능이 있다. T세포에 장애가 생기면 면역부전, 백혈병 등 알레르기 증식성 면역질환에 걸리기 쉽다.

다. 이런 일화 중에는 "추락 사고로 머리를 다친 동성애자를 도와주었다가 겁에 질린"[14] 어느 경찰의 이야기도 있었다.

> 그녀는 기억을 떠올렸다. "처음에는 꺼림칙했어요. 피는 똑같이 붉지만 '어어, 이 남자가 그것에 걸렸는지 모르겠네' 하는 생각이 드는 거예요. 그러다가 또 생각합니다. '에이, 그래도 이 남자가 출혈과다로 죽게 할 수는 없잖아.' 마치 나병처럼 느껴졌어요. 사람들을 그렇게 취급하지는 않았지만, 공포감은 있었어요. 나 자신도 과산화수소수로 벅벅 닦고 있더라고요."

거듭 말하지만 이것은 에이즈에 걸린 사람이 아니라 이중으로 의심을 사게 된 집단에 속하는 사람의 이야기다. 손택이 말하는 "불가촉천민 파리아 공동체"[15]의 구성원 말이다. 같은 기사에서 또 다른 여성은 남자 모델 조 맥도널드Joe MacDonald의 죽음을 묘사했다. 그가 어떻게 시들어갔는지, 그녀가 알던 남성 동성애자들이 이성애로 바꾸려고 결심하던 모습, 게이로 알려진 분장사들이 쓰는 붓을 모델 친구들이 건드리지 않으려고 애쓰던 모습까지.

공포는 전염성이 있고, 잠복 상태의 편견을 뭔가 더 위험한 것으로 바꾼다. 같은 주에 사진을 촬영할 때의 일을 앤디 워홀은 일기에 이렇게 적었다. "〈뉴욕 매거진〉에 실린 에이즈 기사를 읽은 뒤 분장을 내가 직접 했다."[16] 그는 조와 개인적으로 아는 사이였지만, 그런 친분은 더 차가워지는 냉기를 몰아내고 추방자라는 지위를 면하는

데 도움이 되지 않았다. 1982년 2월 앤디는 어느 파티에서 조를 피하고 일기에 이렇게 썼다. "나는 그와 가까이 있거나 이야기하고 싶지 않았다. 그가 게이 암이었기 때문이다."[17] 여기에 쓰인 과거시제는 그 감염이 영구적이고, 질병이 치유 불가능하다는 것을 아무도 알지 못했던 짧은 기간을 고통스럽게 상기시켜준다.

1980년대의 위홀의 일기에는 이런 장면이 수도 없이 많이 나온다. 도시를 감돌던 악질적인 편집증의 물결이 더 커진 것이다. 사회적 관심사를 비추는 거울과도 같은 그의 일기에서 동성애 혐오증 homophobia과 지나친 건강염려증이 한데 섞이기 시작한 방식이 엿보인다.

1982년 5월 11일

〈뉴욕 타임스〉에는 게이 암을 다룬 큰 기사가 실렸는데, 그것에 대해 어쩌할 바를 모른다는 내용이 있었다. 그것은 전염성이 강하며, 섹스를 수시로 하는 아이들의 정액에는 그 병균이 있고, 이미 온갖 종류의 질병을 갖고 있다고 말했다. 1형·2형·3형 간염, 그리고 백혈구 증가증까지. 나는 이런 아이들 주위에서 어울리거나 욕조를 같이 쓰거나 그들이 쓴 유리컵으로 물만 마셔도 그것에 걸리는 건 아닌지 걱정된다.[18]

1984년 6월 24일

게이 데이 퍼레이드를 보러 갔다. …… 연인들이 밀어주는 휠체어에 앉아서 가는 남자들이 있었다. 정말이지, 핼러윈 의상 없는 핼러윈처럼 보

였다.[19]

1985년 11월 4일

그러니까, 게이를 격리 수용하더라도 난 놀라지 않을 것이다. 동성애자들은 모두 결혼해야 할 것이다. 그래야 수용소에 들어갈 필요가 없어질 테니까. 그게 일종의 영주권이 될 테니까.[20]

1987년 2월 2일

그리고 그들은 세인트에서 열리는 정장 만찬에 나를 데리고 갔다. ……우리는 모두 음식에 겁을 냈다. 세인트는 예전에 게이 디스코 클럽으로 쓰일 때부터 게이에 오염된 곳이기 때문이다. 그곳은 너무 어두웠으며, 음식은 검은 접시에 담겨 나왔다.[21]

잊지 말도록 하자. 워홀 자신도 게이였고, 게다가 에이즈 자선단체의 중요한 후원자였다. 그의 개인적인 반응은 스티그마가 확산되고 위력이 커지면서 스티그마가 찍힌 사람들의 동료들에게까지 어떤 영향을 끼치는지를 그대로 보여준다.

워홀은 건강하지 못한 상태와 질병에 대해 평생 품었던 공포증, 신체의 오염에 관한 강박증, 그리고 그것들이 가하는 위험에 대한 강박증 때문에 이런 불안에 걸려들 여지가 특히 많았다. 이처럼 사람을 꼼짝 못하게 만드는 유별난 건강염려증의 포로였던 그는 무척 잔인하게 보일 행동을 하며, 에이즈에 걸렸거나 걸렸을 위험성이

있는 친지들과 옛 연인들을 만나지도 않고 연락도 하지 않았다. 그가 총에 맞았을 때 곁에 있던 평론가이자, 병원 의사들에게 그의 심장을 되살려야 한다고 다그쳤던 마리오 아마야의 사망 소식을 전화로 듣고도 가볍게 넘겼다. 예전 남자친구인 존 굴드John Gould가 1986년 9월에 에이즈 합병증인 폐렴으로 세상을 떠났을 때 그는 그 소식을 일기에도 쓰지 않았으며, 그저 "LA에서 온 다른 소식"[22]을 언급하지 않을 것이라고만 썼다.

어떤 면에서 그의 반응은 특이하다. 죽음에 대한 두려움이 너무 컸기 때문에 그는 자기 어머니 장례식에도 참석하지 않았고, 가장 가까운 친구에게도 어머니의 죽음을 알리지 않았으며, 어머니 안부를 물을 때마다 그녀가 블루밍데일 백화점에서 쇼핑하고 있다고만 대답했다. 그러나 그것은 스티그마가 발휘하는 고립과 격리 기능, 특히 죽음이 어둠에서 나와 그 검은 접시에 담겨 상에 오르기 시작할 때 발휘되는 그런 기능이 요약된 형태이기도 하다.

*

클라우스 노미는 에이즈로 사망한 첫 유명인사였는데, 몇 년 지나지 않아 그 질병이 그가 속한 공동체 전체를 들불처럼 휩쓸었다. 그 공동체는 뉴욕 도심을 무대로 하는 화가·작곡가·작가·연기자·음악가가 조밀하게 연결된 세계였다. 작가이자 활동가인 세라 슐먼Sarah Schulman이 자신의 에이즈로 인한 경험과 결과를 다룬 통렬한 역

사인 《마음의 젠트리피케이션Gentrification of the Mind》에서 말했듯이, 그 질병은 적어도 초기에는 "저항하는 하부 문화에서 위험을 마다하지 않고 살아가는 개인들에게 편향된 영향을 주었고, 성과 미술과 사회적 정의에 관한 새로운 개념을 만들어냈다".[23] 많은 수가 동성애자이거나 보수적인 정치가들이 선전하는 가족적 가치에 적대적이었던 이들은 에이즈 위기가 생기기 전에 이미 아주 다양한 방식으로 주변화되거나 법률적 금지를 받음으로써 초래되는 고립에 저항했으며, 그냥 다르기만 한 것이 아니라 원치 않거나 부적절한 존재라고 느끼게 되었다.

사진가 피터 후자도 그중 한 명이었다. 그는 1987년 1월 3일에 에이즈로 완전히 진행되었다는 진단을 받았다. 후자는 워홀의 오랜 지인으로 그의 〈스크린 테스트〉 여러 편에 출연했으며, 그의 영화 〈열세 명의 가장 아름다운 소년들Thirteen Most Beautiful Boys〉에도 출연했다. 그 자신도 비상하게 재능이 많은 사진가였다. 언제나 흑백사진만 찍었고, 풍경·초상·누드·동물·폐허 등 여러 분야를 유연하게 넘나들면서 작업한 그의 이미지는 장중함과 매우 드문 형태적 완벽성을 보여준다.

그런 사람이었으므로 패션계와 스튜디오 작업에서 그를 원하는 경우가 매우 많았다. 그는 〈보그Vogue〉 편집자인 다이애나 브릴랜드와 친구였고, 윌리엄 버로스와 수전 손택의 사진을 찍기도 했다. 그가 찍은 손택의 사진, 골 진 무늬 스웨터를 입고 뒷머리를 손으로 받친 채 카우치에 누워 있는 그녀의 사진은 유명하다. 또 흰 장미로 둘

러싸인 병상에 누워 죽어가는 워홀의 슈퍼스타 캔디 달링의 사진도 그가 찍었다. 그 사진은 나중에 앤터니 앤드 더 존슨스의 두 번째 앨범 〈지금 나는 새다I Am a Bird Now〉의 커버로 쓰였다.

후자 자신의 작업은 또 다른 친구인 다이앤 아버스Diane Arbus의 작업과 비슷한 환경을 돌아다닌다. 두 사람 모두 체험과 신체가 정상적 규범을 벗어나 있는 드래그퀸과 노숙자에 관심이 있었다. 그런데 아버스의 작업은 가끔씩 낯설고 거리가 느껴지지만, 후자는 자신의 모델들을 동등한 존재, 동료 시민의 눈으로 바라보았다. 그의 응시는 언제나 꾸준했고 깊은 연결 능력이 있었다. 관음자의 냉담함보다는 내부자가 취할 수 있는 부드러움이 그것이다.

재능이 많은데도 후자는 영원히 가난했고, 현재 빌리지이스트 극장(나는 토요일 오후에 가끔 여기서 시간을 보내곤 했다)이 있는 곳 위쪽, 2번가에 있는 로프트에서 거의 극빈 상태로 살았다. 사람들과 친해지는 재능이 있고, 누구든 가리지 않는 천재적인 섹스 능력은 물론 듣기와 말하기 양쪽에도 비상한 재능이 있었지만, 그는 또한 깊이 고립되어 있었으며 주변의 다른 사람들로부터 격리되어 있었다. 그는 잡지 편집자들과 미술관 운영자들에게 버럭버럭 화를 냈고, 넓은 범위의 다양한 친구들 거의 모두와 싸우면서 무시무시하게 분노의 발작을 터뜨렸다. 가까운 친구이자 후자의 유산 집행인이 된 스티븐 코크Stephen Koch는 이렇게 말했다. "피터는 아마 내가 만난 사람 중에 가장 외로운 사람이었을 것이다. 그는 고립되어 살았는데, 무척 많은 사람 속에서의 고립이었다. 그의 주위에는 아무도

들어서지 못하는 공간이 형성되어 있었다."²⁴

　그 공간 안으로 들어가는 데 성공한 사람이 데이비드 워나로위츠였다. 후자는 데이비드의 세계에서 가장 중요한 인물들 중 하나였다. 처음에는 연인이었고 나중에는 절친이었으며, 아버지와 형을 대신하고 솔메이트이자 멘토이자 뮤즈였다. 그들은 1980년 겨울 또는 1981년 초 2번가에 있는 어느 술집에서 만났다. 그들의 성적 관계는 오래가지 않았고, 후자가 거의 스무 살이나 연상이었지만 그들의 굳건한 관계는 약해진 적이 없었다. 데이비드처럼 그도 뉴저지에서 지낸 유년시절에 학대를 겪었으며, 데이비드처럼 고통과 분노의 저장고를 안고 살았다.

　어찌된 일인지 그들은 서로의 방어벽을 뚫고 들어갔다(스티븐 코크를 다시 인용하자면, "데이비드는 그 공간의 일부가 되었다. 그는 그 속에 있었다"). 그것은 데이비드가 스스로를 예술가로 진지하게 받아들이기 시작했다는 후자의 믿음과 흥미 때문이었다. 후자는 그에게 그림을 그려보라고 설득했으며, 헤로인을 끊으라고 고집했다. 그의 보호와 사랑이 데이비드가 유년시절의 짐에서 적어도 조금은 벗어나게끔 도와주었다.

　두 사람은 서로의 얼굴 사진을 여러 장 찍었지만, 내가 본 것 중에서 그들이 함께 찍힌 사진은 두 사람 모두의 친구인 냰 골딘이 찍은 한 장뿐이었다. 그들은 어두운 방 한구석에 가까이 서 있고, 셔츠가 플래시 불빛에 희게 번뜩인다. 데이비드는 큰 안경 뒤에서 눈을 감고 미소 짓는다. 행복하고 얼빠진 아이처럼. 피터도 음모라도 꾸미

는 듯 머리를 기울인 자세로 미소 짓는다. 그들은 편안해 보인다. 그렇지 않을 때가 많았던 이 두 남자가.

1987년 9월 후자는 자주 들르던, 자기 아파트 바로 옆 12번로의 식당에 갔다. 식사 도중 식당 주인 브루노가 와서 계산할 준비가 되었는지 물어보았다. 피터가 말했다. 당연하지, 그런데 왜? 브루노가 종이 봉지를 내밀면서 말했다. "왜 그런지 알잖아요. …… 돈을 여기 넣으라고요."[25] 1분 뒤 그는 거스름돈을 또 다른 종이 봉지에 담아 가져와서는 피터의 테이블에 던졌다.

이 이야기는 《칼날 가까이》에 실렸는데, 그 책은 에이즈가 유행하기 이전 부둣가의 마법 같은 세계와 더불어 전염병이 데이비드의 세계를 파괴하기 시작할 무렵 점점 커지던 공포를 기록하고 있다. 후자에게서 이 이야기를 들은 데이비드는 그 식당에 가서 그릴 위에다 소 피 10갤런을 쏟아붓고 싶은 충동을 느꼈다. 대신에 그는 점심때 손님이 가득 찬 그 식당으로 가서, 그곳에 있던 모든 손님이 나이프와 포크를 내려놓을 때까지 브루노에게 고래고래 소리 지르며 해명을 요구했다. 그렇게 해도 분이 풀리지 않았다.

데이비드가 미칠 지경으로 분노한 것은 편협한 식당 주인 한 명 때문이 아니었다. 병자들이 타인의 눈에서 비인간화되는 방식, 사람들이 방어해야 하는 전염성 있는 몸뚱이로 전락해버린 상황 때문이었다. HIV 양성 판정자들을 수용소에 격리하는 법안을 고안한 정치가들과 사람들에게 각자의 감염 상태를 문신으로 새기라고 제안한 칼럼니스트들 때문이었다. "과격한 낯선 자들이 에이즈 환

자를 받아주는 근교 병원들에 항의하여 퍼레이드를 벌이는"[26] 식의 대규모로 밀려오는 동성애 혐오 공격 때문이었다. "에이즈를 멈추게 하고 싶다면 동성애자들을 쏘아 죽여라"[27]라고 말한 텍사스 주지사와 에이즈에 걸린 아이들에게 과자를 나눠준 다음 개수대로 달려가서 손을 씻은 뉴욕 시장 때문이었다. 치료법은 눈에 보이지도 않는데 쇠잔해가는 면역체계에 충격을 주어 되살려보겠다고 어느 롱아일랜드 돌팔이가 처방해준 인간 배설물에서 추출한 티푸스 주사를 맞으며 죽어가고 있는 절친 때문이었다.

피터는 죽는다는 생각에 겁에 질렸으며, 그런 공포 때문에 모두에게, 모든 것에 분노하고 미친 듯이 화를 냈다. 진단이 내려진 뒤 데이비드는 거의 매일 피터의 로프트나 도시 위 높은 곳에 있는 병실로 그를 찾아갔다. 그는 데이비드와 함께 신앙 요법사와 기적을 약속하는 의사들을 무모하리만큼, 지치도록 찾아다녔다. 데이비드는 피터가 투병 중일 때 함께 있었고, 피터가 1987년 11월 26일 커브리니 의료센터에서 세상을 떠날 때도 함께 있었다. 그때 피터의 나이는 쉰세 살, 진단을 받은 지 겨우 9개월 후였다.

모두가 병실을 떠난 뒤 데이비드는 문을 닫고 슈퍼8 카메라를 집어 들어, 병상에 물방울 무늬 환자복을 입고 누워 있는 피터의 바싹 마른 몸을 촬영했다. 이쪽저쪽을 훑어본 뒤 그는 카메라를 가져다가 피터의 몸과 발과 얼굴, "수액 주삿바늘이 꽂히고 아직 거즈가 묶여 있는 손목, 대리석 색깔을 띤 아름다운 손"[28]을 23장 찍었다.

피터는 여기 있었다. 피터는 갔다. 변이, 변형, 이 거대한 변화를

어떻게 파악할까? 갑자기 텅 비어버린 방에서 그는 아마 무서워하면서 그곳을 맴돌고 있을 혼령에게 말을 걸려고 애썼지만, 적절한 말을 찾을 수도, 필요한 동작을 할 수도 없었다. 마침내 절망적으로 "뭔가 은총이 있기를 바란다"라고만 말했다.

몇 주 뒤, 그는 수조에 있는 흰고래를 촬영하러 브롱크스 동물원으로 갔다. 처음 간 날, 청소 때문에 유리 수조가 비워져 있었다. 이런 부재의 신호를 그는 감당하기 너무 힘들었다. 그는 당장 차를 타고 멀리 갔다가 나중에 돌아와서 그가 원하던 이미지를 찍었다. 몸을 굴리고 원을 그리며 흘러가는 고래들. 빛의 다발이 물을 헤치며 떨어졌다.

나중에 그는 고래와 병상 위에 있는 피터 후자의 시신 사진을 교차 편집한 동영상을 만들지만 끝내 완성하지 못했다. 나는 그것을 페일스 도서관에서 모니터로 보며 눈물을 철철 흘렸다. 카메라는 피터의 뜬 눈과 입 위로, 뼈가 앙상한 우아한 손과 발 위로, 야윈 허리 둘레에 감긴 병원 밴드 위로 부드럽게, 슬픔에 잠겨 움직였다. 그리고 이어지는 다리 근처의 하얀 새, 구름 뒤의 달, 어둠 속을 매우 빠르게 지나가는 무언가 하얀 무리. 이 미완성 작품은 꿈을 재현하며 끝난다. 셔츠를 입지 않은 남자들을 가르며 지나쳐가는 셔츠를 입지 않은 한 남자. 그의 무기력한 몸은 부드러운 손들 사이에서 부드럽게 미끄러진다. 자신의 공동체에 의해 운구되고 왕국들 사이로 안내되는 피터. 데이비드는 그 장면에다 짐 꾸러미가 실린 컨베이어벨트를 붙여서 편집했다. 다시 움직이지만, 이번에는 인간의 영

역을 넘어선다.

피터의 죽음은 수천 명의 죽음으로 이루어진 매트릭스 가운데 하나였다. 수천 가지 상실 중의 하나. 그것을 별도로 고려하는 것은 무의미하다. 그냥 단순한 개인들이 아니었다. 집단 전체가 공격받고 있었다. 죽는 자들을 악마로 취급할 때 말고는 바깥세상의 어느 누구도 알아주지 않는, 종말을 맞이할 집단. 클라우스 노미, 음악가이자 작곡가인 아서 러셀, 화가 키스 해링, 배우이자 작가인 쿠키 뮬러Cookie Mueller, 공연예술가 에실 아이첼버거Ethyl Eichelberger, 화가이자 작가인 조 브레이너드Joe Brainard, 영상 제작자 잭 스미스Jack Smith, 사진가 로버트 메이플소프Robert Mapplethorpe, 화가 펠릭스 곤살레스-토레스Félix González-Torres, 이들과 또 다른 수천 명이 수명을 다하지 못하고 죽었다. 1990년 세라 슐먼은 에이즈를 다룬 소설 《곤경에 빠진 사람들People in Trouble》의 첫 문장에서 그것을 "세계 종말의 시작"[29]이라 일컬었다. 데이비드가 피로 가득 찬 달걀처럼 분노에 가득 차 있다고 묘사하거나, 초인간적인 크기로 몸을 키워서 자신의 생명과 그가 사랑한 사람들의 생명을 소모품처럼 취급하는 자들에게 보복하는 환상을 품은 것도 의외가 아니다.

피터가 죽고 두어 주 뒤, 데이비드의 파트너 라우펀바트는 자신도 에이즈에 걸렸다는 것을 알았고, 1988년 봄에는 데이비드에게도 같은 진단이 내려졌다. 그가 당장 느낀 것은 지독한 고독이었다. 그는 그날 썼다. "사랑. 사랑은 당신을, 사람의 몸을 사회와, 무리와, 연인과, 안전과 한데 합치기에는 부족하다. 당신은 가장 대립적인

방식으로 당신 혼자다."[30] 당시 그는 2번가에 있는 후자의 로프트로 이사하여 후자의 침대를 쓰고 있었다.

에이즈를 앓는 동안 데이비드는 군인에게 달라붙은 태아, 시계에 달라붙은 심장 등 대롱이나 끈이나 뿌리로 다른 존재에게 달라붙은 존재들의 이미지를 거듭 만들었다. 친구들이 병에 걸렸고, 친구들이 죽어갔다. 그는 깊은 슬픔에 빠졌고, 그 자신이 죽는다는 사실과 얼굴을 맞대고 있었다. 다시, 또다시 그의 붓은 존재들을 한데 묶은 끈을 그리고 있었다. 연결, 애착, 사랑. 갈수록 더 위태로워지는 가능성들. 나중에 그는 이 충동을 말로, 글로 표현하게 된다. "내가 혈관들을 갖다붙여서 우리가 하나가 될 수 있다면 나는 그렇게 할 텐데. 당신을 이 땅에, 현재의 시간에 붙잡아놓기 위해 우리의 혈관을 갖다붙여야 한다면 나는 그렇게 할 텐데. 내가 당신 몸을 열어서 당신의 피부 속으로 미끄러져 들어가 당신 눈으로 내다보고 당신의 입술과 내 입술이 영원히 한데 합쳐질 수 있다면 나는 그렇게 할 텐데."[31]

데이비드가 죽음 앞에서 처음 보인 반응은 고독이었지만 그는 사람들과 힘을 합치고, 연대하고, 변화를 위해 싸우는 방법으로 그 감정에 대처하기로 했다. 그가 평생 겪어온 강요된 고립과 침묵에 저항하며, 그 일을 혼자가 아니라 타인들과 힘을 모아 하려는 것이었다. 역병의 시절에 그는 비폭력 저항에 깊이 관여했다. 예술과 행동을 한데 합쳐 놀랄 만큼 창조적이고 큰 잠재력을 만들어내는 공동체와 함께했다. 에이즈 위기에서 고무적이라 할 것은 별로 없었지만,

〈데이비드 워나로위츠 다이앤 B. 화보〉, 피터 후자, 1983

"내가 혈관을 갖다붙여서 우리가 하나가 될 수 있다면
나는 그렇게 할 텐데.
내가 당신의 피부 속으로 미끄러져 들어가
당신 눈으로 내다보고
당신의 입술과 내 입술이 영원히 한데 합쳐질 수 있다면
나는 그렇게 할 텐데."

그 위기에 대처하는 방법이 커플이나 가족 규모로 위축되지 않고 공동체 단위의 직접 행동에 의한 투쟁이었다는 점은 의미가 크다.

맞서 싸우라. 그 아이디어는 그해에 도시 내에서 힘을 얻기 시작했다. "행동하라! 맞서 싸우라! 에이즈와 싸우라!Act up! Fight back! Fight AIDS!" 는 것이 직접 행동 그룹인 액트업ACT UP, '힘을 보여주는 에이즈 연합the AIDS Coalition to Unleash Power'이 내건 구호 중 하나였다. 액트업은 1987년 봄 뉴욕에서 창립되었는데, 그 날짜는 우연히도 후자가 진단받은 지 두어 주 뒤였다. "나는 결코 침묵하지 않겠다"라는 구호도 있었다. 나 또한 어렸을 때, 아마 그 2, 3년 뒤 '게이 프라이드' 행사에 참여했을 때 런던 브리지 위에서 그렇게 외쳤던 것을 기억한다.

데이비드는 에이즈 진단을 받은 직후인 1988년 액트업 회의에 참석하기 시작했다. 전성기 동안 액트업 회원은 수천 명이었고, 전 세계에 지부들이 세워졌다. 액트업의 가장 큰 강점은 다양성이었다. 회원 면에서든 의제 면에서든 얼마나 복잡다단했는지는, 굳이 많은 시간을 들여 액트업 구술역사 프로젝트에 실린 인터뷰를 읽지 않아도 알 수 있다. 액트업은 성별·인종·계급·성정체성이 뒤섞인 단연코 다차원적인 그룹으로, 위계가 아니라 합의에 따라 조직되었다. 회원들 중에는 예술가가 많았는데, 키스 해링, 토드 헤인스Todd Haynes, 조 레너드, 그레그 보도위츠Gregg Bordowitz도 포함된다.

1980년대 후반과 1990년대 초반, 사회의 가장 주변부에 있던 이 그룹은 그들의 나라가 그들에 대한 처우를 바꾸게 만드는 데 성공했다. 이는 고립과 스티그마 찍기에 저항하는 힘으로서 집단행동이

얼마나 강력한지 상기시켜준다. 그들이 거둔 여러 성공 사례 중 하나로, 액트업은 식품의약국FDA에 신약 승인 절차를 바꾸고 임상 실험의 프로토콜을 변경하도록 설득했다. 그렇게 함으로써 중독자와 여성들(대다수가 견디지 못할 정도로 독성이 강한 약인 AZT 외에 인증된 치료법이 없던 시절에 이런 방법이 아니고서는 중요한 실험약품을 합법적으로 쓸 수 없었던 사람들)이 의료 처치를 더 쉽게 받을 수 있게 되었다. 액트업은 농성을 통해 제약회사에 압력을 넣어 역사상 가장 비싼 약이던 AZT의 가격을 낮추게 했다. 세인트패트릭 교회에서 열린 미사 때 수천 명의 모의 사망 시위a die-in*를 조직함으로써 뉴욕의 공립학교들에서 안전한 성교육을 하는 데 반대하는 가톨릭교회의 견해를 여론의 관심 앞에 끌어냈다. 또한 질병통제센터에 로비를 벌인 끝에 에이즈의 정의를 바꾸어, 남성뿐 아니라 여성도 사회보장 혜택을 받을 수 있게 했다.

데이비드는 이런 여러 항의 행동에 함께했고, 1988년 10월 FDA 건물 앞에서 열린 시위에도 나갔다. 그 시위에서 그와 그룹 회원들은 스티로폼으로 만든 묘비를 붙들고 있는 모의 사망 시위를 벌였다. 이 행사는 항의 행동에서 고정 프로그램이 되었다. 살아남은 두 회원인 세라 슐먼과 영화 제작자 짐 허버드Jim Hubbard가 만든 액트업 다큐멘터리 〈분노로 뭉치다United in Anger〉에서는 군중 속에 서 있는

* 핵무기 개발이나 실험 등을 반대하기 위해 참가자들이 그 무기의 희생자처럼 가장하여 죽은 척하고 길에 누워서 벌이는 시위.

그의 모습이 자주 눈에 띄는데, 그의 키와 그가 입은 재킷으로 알아볼 수 있다. 그 재킷의 등에는 분홍색 삼각형과 **내가 에이즈로 죽는다면 — 장례식은 됐다 — 내 시신을 그냥 FDA 건물의 계단에 갖다 놓으라**는 말이 인쇄되어 있다.

몸에 걸치는 옷으로도 소통할 수 있다. 이 기간 동안 데이비드는 언어와 이미지를 융합했고, 사진·글쓰기·그림·공연 등 손에 닿는 모든 수단을 그의 시절에 대한 증인으로 삼았다. 1989년 4월, 그는 독일의 영화 제작자 로자 폰 프라운하임Rosa von Praunheim이 만든 다큐멘터리에 출연했다. 〈침묵＝죽음Silence=Death〉이라는 이 다큐멘터리는 역병이 출현한 초기 뉴욕의 행동주의를 다룬 작품이다. 그는 거듭 나온다. 키가 크고 야위고 안경을 쓴 남자. **나와 안전하게 성교해** FUCK ME SAFE라는 글자를 손으로 그린 흰색 티셔츠를 입고 있다. 그는 자기 아파트에 서서, 동성애 혐오자들과 위선적인 정치가들과 함께 살아가기가 얼마나 힘든지, 친구들이 죽는 모습을 보는 것과 자신의 몸뚱이에 자신을 죽일 바이러스가 들어 있음을 아는 게 어떤 기분인지 동요하는 깊은 음성으로 말한다.

이 다큐멘터리에서 충격적인 것은 그의 분노의 강렬함이 아니라 그의 분석이 도달한 깊이였다. 에이즈에 걸린 사람들이 구제할 길 없고 고립된 존재로, 지쳐 쓰러져서 홀로 죽어가는 사람들로 그려지던 시기에 그는 희생자라는 정체성을 거부했다. 대신에 그는 신속하고 명료한 문장으로, 바이러스가 다른 질병을, 미국의 시스템 내부에서 살아 움직이는 또 다른 질병을 어떻게 드러내는지 설명하

는 일을 시작했다.

데이비드의 작업은 언제나 정치적이었다. 에이즈 이전에도 그는 성과 차별의 문제를 다루었다. 당신을 경멸하는 세상에서 사는 것이 어떤 기분인지, 개인들만이 아니라 보호적이어야 할 사회 구조 자체가 당신 삶의 하루하루를 증오하고 경멸하는 것이 어떤 기분인지를 다루었다. 영화와 《칼날 가까이》에서 그는 이렇게 표현했다. "내가 진정 분노하는 것은 이 바이러스에 감염되었다는 말을 들은 후에 나에게 전염된 것이 병든 사회이기도 하다는 사실을 깨닫기까지 그리 오래 걸리지 않았다는 점 때문이다."[32]

그의 공공연히 정치적인 예술작품 가운데 가장 강력한 것 하나는 1990년에 만든 〈어느 날 이 아이One Day This Kid〉다. 그것은 여덟 살 때의 데이비드, 그가 가진 유일한 유년시절 사진을 재생한 모습을 보여준다. 사진 속에서 웃고 있는 그는, 돌출된 귀에 이는 커다랗고 체크무늬 셔츠를 입은 전형적인 미국인 소년이다. 그의 머리 양쪽에는 각각 기다란 문서가 드리워져 있다. 그 문서는 이렇게 시작한다.

어느 날 정치가들은 이 아이에게 반대하는 법을 제정할 것이다. 어느 날 가족들은 그 자녀들에게 잘못된 정보를 줄 것이고, 아이들은 저마다 자기 후세에게 그것을 물려줄 것이다. 그 정보는 이 아이의 삶을 견딜 수 없는 것으로 만들 것이다. …… 이 아이는 전기 자극, 마약, 실험실 조건 요법의 대상이 될 것이다. …… 그는 집과 시민권과 일과 생각할 수 있는 모든 자유를 상실할 것이다. 이 모든 일이 그가 자신의 벌거벗은 신

체를 다른 소년의 벌거벗은 신체 옆에 두고 싶어 하는 욕망을 발견한 지 1, 2년 안에 발생할 것이다.[33]

이것은 그의 사연이지만 그의 공동체의 사연이자, 미국사 전체, 세계사 어느 한 단계의 이야기이기도 하다. 그 작품의 힘은 그것이 들러붙은 스티그마를, 문명이 섹스를 가지고 만들어낸 해로운 덩어리를 긁어 벗겨내는 방식에서 나온다. 그 작품은 기본으로 돌아간다. 처음으로 자그맣게 꽃피는 사춘기 욕망으로, (보수파가 너무나 철저하게 오용하지만 않는다면) 무구함이나 순결함이라 규정해보고 싶어지는 그런 것으로 돌아간다. 그 모든 고립, 그 모든 폭력과 공포와 통증. 그것은 신체를 통해 연결되기를 원했던 결과물이었다. 신체, 벌거벗은 신체, 짐을 진 신체, 기적 같은 신체는 모두 금방 파리가 꾀어들 음식물이다. 가톨릭교도로 성장한 데이비드는 구원에 대한 자신의 믿음을 오롯이 여기에 두었다. "꽃이 피어 있을 때 그 향기를 맡아두라." 다른 곳에서 그는 이렇게 말했다.

*

무구함이라니, 장난하고 있네. 1989년에 데이비드는 가장 지독하고도 공적인 문화전쟁이 벌어지는 싸움터 속으로 휩쓸려 들어갔다. 작은 성행위 사진이 포함된 그의 콜라주 작품 몇 점이 우파근본주의 기독교 로비 집단인 미국가족연합American Family Association이 전국

예술재단National Endowment of the Arts의 재정 지원 결정에 이의를 제기하는 자료로 사용되었다. 결국 이 문제를 법정으로 가져간 그는 자신이 만든 이미지를 맥락과 무관하게 악용한 데 대해 미국가족연합을 고소함으로써, 예술가의 작품이 어떻게 활용되고 재생산되는지에 관한 이정표가 될 선례를 만들었다.

내가 페일스 도서관에서 읽은 재판 때의 증언을 보면, 그는 자기 그림에 대해 집중력 있고 유창하게 이야기했으며, 그 복잡미묘한 세부 내용의 맥락과 의미를 설명했다. 뿐만 아니라 그는 자기 작품에서 명시적인 이미지가 사용되는 방식을 판사에게 이렇게 이야기했다.

나는 내가 경험한 것을, 그리고 나는 성과 인간의 몸이 20세기 말이라는 이 시기에도 금기 주제가 되어서는 안 된다고 생각한다는 사실을 다루기 위해 성의 이미지를 사용합니다. 또 인간의 다양성과 성적 지향성을 보여주기 위해 사용합니다. 내가 인간의 몸이 금기 주제인 상황을 불편하게 느낀 가장 큰 이유 가운데 하나는, 인간의 몸이 최근 10년간 금기 주제가 아니었더라면 내가 이 바이러스에 감염되지 않게 해주었을 정보를 보건부와 국회의원들로부터 얻었으리라는 점입니다.[34]

재판이 끝난 뒤 그는 검열 당국과의 짜증스럽고 힘든 씨름을 거쳐 섹스에 관한 책을 펴냈다. 그의 저서 《가솔린 냄새가 나는 기억들Memories That Smell Like Gasoline》에는 회고록과 수채 드로잉, 그리고 포르

노 극장에 있는 사람들의 스케치가 담겨 있다. 그는 오래된 야성이 모두 사라지기 전에 그것을 찬양하고 싶었다. 더 안전한 섹스가 필요하다는 점은 그도 단호하게 지지했지만.

사실 그런 극장에 드나드는 사람들이 얼마나 무모한지 가끔은 그도 경악했다. 한 에세이에서 그는 어느 친구의 병문안을 다녀온 다음 그곳으로 갔다가, 그곳에서 벌어지던 위험한 행위를 보고 충격받은 이야기를 한다. 그는 피부 병변에 뒤덮인 데다 방금 한쪽 눈을 잃은 친구의 얼굴을 영상으로 담아, 영사기를 끌어와 자동차 배터리 구리선을 연결하여 사람들의 머리 위 어두운 벽에 상영하는 상상을 했다. "나는 그들의 저녁시간을 망치고 싶지 않았다. 그저 그들의 세계가 너무 좁아지지 않게 하고 싶었을 뿐이다"[35]라고 그는 썼다. 섹스 이야기라면 질색을 하는 우파 전도사들이건 죽음의 가능성을 인정하고 싶어 하지 않는 쾌락주의자들이건 거부는 언제나 데이비드의 표적이었다.

《가솔린 냄새가 나는 기억들》에는 자신의 섹스 경험담이 촘촘히 실려 있는데, 그중에는 소년 시절에 난폭하게 강간당한 이야기도 있다. 그가 극장에서 그 남자를 우연히 만났을 때 그 끔찍한 오후의 기억이 되살아났다. 피부가 뭔가 인공적인 느낌의 회색빛이어서, 수십 년이 흘렀는데도 그 남자를 바로 알아볼 수 있었다. 그 사건은 그가 뉴저지에 있는 어느 호수에서 수영한 뒤 아직 젖은 옷을 입은 채 히치하이크를 해서 집으로 돌아가는 길에 벌어졌다. 그 남자는 그를 묶어놓고 빨간색 픽업트럭 짐칸에서 그를 강간했으며, 입에다

진흙과 모래를 쑤셔 넣고 여러 번 때렸다. 그는 자기가 죽을 거라고 생각했다. 눈 깜짝할 새 몸이 가솔린에 푹 젖고 쇠고기 한 토막처럼 그슬린 채 도랑에 내던져졌고 하이커들에게 발견됐다. 그 남자를 다시 보자 그는 지독한 압박감에 짓눌리고 피를 흘리는 듯한 기분을, 마치 소년의 크기로 줄어드는 기분을 느꼈다. 마치 실어증에 걸린 것 같았다.

그러나 내면에 이런 수십 가지 경험이 깃들어 있는데도 그는 여전히 합의에 따라 다른 신체에게, 다른 정신에게 자신을 열어주는 섹스 행위를 찬양할 수 있었다. 그는 《가솔린 냄새가 나는 기억들》을 작업하던 기간에 구역질을 많이 했고, 부엌 식탁 앞에 쭈그려 앉아 줄담배를 피우며, 그 모든 익명적인 행위에 대해 곰곰 생각했다. 그렇지만 그가 병든 것이 섹스 탓은 아니었다. 섹스가 전염 경로이긴 했지만, 바이러스 자체에는 도덕률이 적용되지 않는다고 그는 계속 말했다. 교육과 자금원을 고의로 차단하는, 그 질병이 계속 확산되도록 내버려두는 결정권자들과는 다르다는 것이다.

병이 더 심해지자 갈수록 더 지치고 몸이 아파서, 그는 사람들을 끊어내기 시작했다. 그는 자신이 여전히 후자의 로프트라고 부르는 곳에 틀어박혀 세상을 피하고 살았다. 다시 일기를 썼으며, 망가진 기계에 관한 꿈을, 구조가 필요하고 돌봐주어야 하는 버림 받은 동물들에 관한 꿈을 기록하기 시작했다. 타임스스퀘어의 보도에 버려진 아기 새 두 마리. 거미도 추락하면 죽는다는 것을 모르는 누군가가 아주 높은 곳에서 떨어뜨린 타란툴라 한 마리. 카포시 육종에 걸

린 어떤 남자에게 키스하는 꿈을, 자연사 관련 책으로 가득한 아파트를 찾아낸 꿈을, 또 그 책들이 뱀과 거북 사진으로 풍부하게 꾸며져 있는 꿈을 꾸었다. 그는 그 집에 사는 남자를 알고 싶었다. 자기와 관심사가 같지만 돈과 가족이 있는 사람이었다. "그는 사랑받았다."[36] 이튿날 일기에 그는 이렇게 쓰고 밑줄을 그어두었다.

이 시기 그를 지배한 감각은 외로움이었다. 그가 처음 진단을 받은 순간에 느꼈던 것과 같은 외로움, 그가 어릴 때 느꼈던 것처럼 어떤 위험한 상황에 내버려졌다는 외로움이었다. 그의 어깨에 얹힌 짐을 내려줄 수 있는 사람은 아무도 없었다. 결핍감이나 마비될 것 같은 공포를 그에게서 덜어줄 수 있는 사람은 아무도 없었다. 그는 일기에 씁쓸하게 썼다. "데이비드에게는 문제가 있었다. 그는 혼자 있음으로써 고통을 느끼지만 거의 모든 사람을 견디지 못한다. 도대체 그런 상황을 어떻게 해결할 수 있는가?"[37]

출판된 것으로는 마지막 글인 《가솔린 냄새가 나는 기억들》의 마지막을 장식하는 에세이에서 그는 자신이 갈수록 투명인간이 되는 듯한 기분을 이야기하고, 아직 겉으로는 명백히 건강해 보이는 그의 몸뚱이 너머 그가 어디 있는지를 보지 못하는 사람들을 증오하기 시작했다고 말했다. 그는 자신이 없어질 거라고, 존재하기를 멈출 거라고 생각했다. 흐릿하게 친숙한 껍데기가 남아 있지만 그 안에는 아무것도 없었다. 사람들이 누구인지 알고 있거나 알아봤다고 생각하는 낯선 사람 하나가 있을 뿐이었다.

그는 에이즈 행동주의가 긍정성을 주장하고 죽을 가능성을 인정

하지 않으려는 방식을 늘 혐오했다. 이제 그는 모든 것을 다 쏟아냈다. 죽을병에 걸린 절대적 고립 상태에 대해서. 당시 그는 서른여섯 살이었다. 그는 매우 사교적인 사람이었고, 공동작업의 재능을 타고났다. 그의 편지, 일기, 통화 기록, 자동응답기 테이프 등을 통해 그가 얼마나 깊이 사랑받았는지, 얼마나 헌신적인 우정을 맺었는지, 공동체에 얼마나 깊이 뿌리내리고 있었는지가 증명된다. 그러나……

나는 유리, 투명하고 텅 빈 유리다. …… 어떤 몸짓도 내게 닿지 못한다. 나는 다른 세계에서 이 모든 것 속으로 떨어졌고, 당신들의 언어를 더는 말할 수 없다. …… 나는 창문, 아마도 깨진 창문 같다. 나는 유리 인간이다. 나는 빗속으로 사라지는 유리 인간이다. 나는 당신들 모두 속에서서 눈에 보이지 않는 팔과 손을 흔들고 있다. 나는 보이지 않는 말을 소리치고 있다. …… 나는 사라진다. 나는 사라지지만 속도가 충분히 빠르지는 않다.[38]

불가시성과 말 없음, 얼음과 유리. 고전적인 외로움의 표상, 단절됨의 이미지다. 나중에 이런 단어가 데이비드의 삶에 관한 그래픽 노블인 〈초속 7마일7Miles a Second〉의 마지막에 거듭 다시 등장한다. 이 책은 그의 친구들인 화가 제임스 롬버거James Romberger, 마거리트 밴쿡Marguerite Van Cook의 협업으로 만들어졌다.

양면에 걸쳐 실린 그림은 길 쪽에서 후자의 로프트를 바라본 호

퍼식 시점으로 그려졌다. 저녁 무렵이다. 밴 쿡의 정교하고 맑은 수채로 그려진 하늘은 남색으로 변하고 있고, 건물의 측면은 타오르는 장밋빛과 금빛으로 물들어간다. 우체통이 있고, 거리에는 신문지가 날린다. 로프트의 창문은 빛나지만, 유리 뒤로 보이는 사람은 아무도 없다. 페이지 아래쪽에는 NYC 1993이라고 적혀 있는데, 이는 데이비드가 1992년 7월 22일 그곳에서 연인, 가족, 친구들이 있는 가운데 숨을 거둔 지 적어도 6개월은 지났음을 보여준다. 그는 그해 미국에서 에이즈에 관련된 감염으로 사망한 19만 4476명 가운데 한 명이었다.

*

나는 워나로위츠의 랭보 사진을 처음 본 뒤로 뉴욕대학교의 문서고를 계속 드나들었다. 몇 주 동안은 날마다 가서 그의 일기를 훑어보거나 오디오 일기를 들었다. 데이비드가 행한 모든 것은 감동적이었지만, 그런 테이프에는 날것 그대로의 감정이 담겨 있어 듣고 있으면 기분이 처참해졌다. 그런데도 노미의 노래가 그렇듯이, 듣고 있으면 왠지 내 고독감이 누그러지는 것이 느껴졌다. 이유는 단순했다. 누군가가 자신의 고통을 표현하고, 힘들고 굴욕적인 감정이 발산될 공간을 내주는 소리를 들을 수 있기 때문이었다.

그중 많은 부분이 잠이 깼을 때나 한밤중에 녹음되었다. 자동차 경적과 사이렌 소리, 바깥 거리에서 사람들이 말하는 소리가 들린

다. 그러다가 데이비드의 깊은 목소리, 잠을 떨쳐내려고 애쓰는 소리가 들린다. 그는 자기 작업에 대해, 성에 대해 이야기하고, 가끔 창문으로 걸어가서 커튼을 걷고, 거기서 눈에 보이는 것을 이야기한다. 건너편 아파트에 사는 남자가 알전구 아래에서 머리를 빗고 있다고. 검은 머리의 낯선 사람이 중국식 세탁소 밖에 서 있다가 자기와 눈이 마주쳤는데 눈길을 돌리지 않는다고. 죽는다는 게 어떤 기분일지, 무서울지 고통스러울지 이야기한다. 따뜻한 물속으로 미끄러져 들어가는 느낌이라면 좋겠다고 말한다. 그리고 그 지직거리는 테이프에 대고 노래한다. 낮고 구슬픈 음표들이 파도처럼 밀려오는 아침 차량들의 소리 위로 솟아올랐다가 떨어진다.

어느 날 밤 그는 악몽에서 깨어나 그 꿈에 대해 이야기하려고 녹음기를 켰다. 그는 철로에 붙들린 말 한 마리 이야기를 한다. 척추가 부러져 달아날 수가 없는 말이었다. "생생하게 살아 있었어."[39] 그가 말한다. "그걸 보고 있자니 빌어먹도록 기분이 나빠졌지." 그 말을 풀어주려고 얼마나 애를 썼는지, 그런데도 오히려 벽 속으로 끌려 들어가 산 채로 가죽이 벗겨지던 것을 묘사한다. "그게 내게 무슨 의미인지 조금도 모르겠어. 공포감이 들고, 뭔가 아주 깊은 슬픔이 느껴져. 그 악몽의 분위기가 어땠든 그저 너무나 슬프고 충격적이었어." 그는 안녕이라고 말하고 녹음기를 끈다.

뭔가 살아 있는 것, 뭔가 살아 있고 아름다운 것이 사회의 메커니즘에, 사회의 장치와 '철로'에 붙잡히고 파괴된다. 에이즈를 생각할 때, 그로 인해 죽은 사람들과 그들이 겪은 환경을 생각할 때, 살아남

은 사람들과 10년 동안 누군가를 애도하고 그리워하며 가슴에 담고 다니는 사람들을 생각할 때, 나는 데이비드의 꿈을 떠올렸다. 테이프를 들으며 옷소매로 눈가를 훔친 것은 그저 슬픔이나 연민 때문이 아니었다. 그건 이 용기 있고 섹시하고 급진적이고 까다롭고 엄청나게 재능 많은 남자가 서른일곱의 나이로 죽었다는 사실, 이런 종류의 죽음이 대량으로 허용되는 세계에 살고 있다는 사실, 권력을 쥐고 있는 어느 누구도 기차를 멈추고 말을 제때 풀어놓아주지 않았다는 사실에 대한 분노 때문이었다.

워나로위츠는 사회 바깥에 있다는 감각을 표현하는 데 그치지 않고 그 구조에, 다른 생활방식을 관용하지 않는 편협함에 적극적으로 맞섰다. 그는 자신이 적대하는 것을 "이미 만들어진 세상pre-invented world"이라고 부르기 시작했다. 이미 만들어져 존재하는 주류의 경험은 우호적이고 심지어 시시해 보이기도 한다. 그것을 둘러싼 벽은 거기에 부딪혀 으스러지기 전까지는 보이지 않는다. 그의 작품은 모두 이 지배하는 힘에 맞서는 저항 행위였다. 더 깊고 야성적인 존재양식에 접촉하고 그 안에서 살아가고자 하는 욕망이 그를 움직였다. 그가 찾아낸 최선의 싸움 방법은 자신이 살아온 삶의 진실을 공개하는 것, 불가시성과 침묵에 저항하는 작품을 창작하는 것이었다. 자신의 존재를 부정당하고 스티그마를 안고 있는 자들은 속하지 못하는 정상인들만의 역사 바깥으로 내몰리는 데서 생겨나는 고독에 대해서 말이다.

《칼날 가까이》에서 그는 자신이 보기에 예술작품이 무엇을 할 수

있는지 아주 분명하게 밝혔다.

법령이나 사회적 금기 때문에 보여지지 못하는 것을 담고 있는 사물이나 글을 내 밖의 환경으로 가져다 놓으면 내가 혼자가 아니라고 느끼게 된다. 그것은 존재하는 것만으로도 내 벗 역할을 해준다. 이를테면 복화술사의 인형과도 같다. 유일한 차이는, 작품은 인형과 달리 스스로 발언하고 이 강요된 침묵을 지니고 다니는 타인들을 자석처럼 끌어들일 수 있다는 점이다.[40]

공적인 것과 사적인 것에 대한 이런 감정은 죽음을 대하는 그의 생각에도 영향을 주었다. 그는 또 하나의 이름 없는 방에서 친구들이 울거나 너무 망연자실해서 울지 못하는 식의 추도식을 원하지 않았다. 그는 자신의 죽음이나 다른 누군가의 죽음이 추상적인 것이 되는 것을, 세계 일반에 인지되지도 못한 채 지나가는 것을 원하지 않았다. 지난 10년간 점점 더 자주 참석했던 추도식에서 그는 가끔 고함을 지르며 거리로 뛰어들고 싶은 충동을, 지나가는 사람마다 붙들고는 지금 벌어지고 있는 파괴를 보라고 강요하고 싶은 충동을 느꼈다.

그는 모든 상실이 손으로 만져지듯 선명해지게끔, 모든 죽음 하나하나를 의미 있는 것으로 만들 방법을 찾고 싶어 했다. 그가 이런 생각을 처음으로 드러낸 글은, 에이즈로 죽는 사람이 있다면 모든 경우에 시신을 친구와 연인이 차에 싣고 워싱턴으로 가서 백악관

앞 계단에 올려두는 환상으로 끝난다. 그것은 그토록 많은 고통이 드러나지 않은 채 발생하도록 내버려두는 사적인 슬픔과 국가적 책무 사이의 경계를 허물고 책임감을 일깨우는 전망이었다.

그러므로 그의 추도식이 에이즈가 확산된 이후 가두시위로 치러진 수많은 추도식 가운데 최초의 정치적 장례였던 것은 합당한 일이다. 1992년 7월 29일 수요일 오후 8시, 후자의 로프트 바깥 거리로 조문객들이 모여들었다. 수백 명의 사람들이 침묵 속에 이스트빌리지를 행진하면서 교통을 정지시켰다. 그들은 A가를 내려가며 데이비드가 후자를 즐겁게 해주려고 거대한 암소 머리를 그린 적이 있는 아스팔트 도로 위를 지나갔다. 흰색 글자가 큼직하게 쓰인 검은 현수막을 앞세우고 이스트휴스턴을 따라 갔다가 바워리가를 거슬러 올라갔다.

데이비드 워나로위츠
1954~1992
에이즈로 사망
정부의 무관심 탓에

쿠퍼 유니언Cooper Union* 건너편 주차장에서는 그의 작품 몇 편이 큰 소리로 낭송되고, 몇 년 전 그가 도시의 겉면에 남긴 스텐실 그림

* 뉴욕 맨해튼에 있는 건축·미술·예술 대학.

처럼 몇몇 작품이 건물 벽에 투사되었다. 그중 한 문장은 다음과 같았다. "사적인 것을 공적인 것으로 만드는 것은 이미 만들어진 세상에 엄청난 반향을 불러일으키는 행위다."[41] 이제 현수막이 거리에서 불태워졌다. 보여질 권리를 위해, 공존할 권리를 위해, 폭력이나 체포될 위협을 받지 않고 살아가기 위해, 자기가 좋아하는 방식대로 욕망을 향유하기 위해 평생 싸워온 누군가를 위한 장례식 화장단이었다.

두어 달 뒤인 10월 11일, 액트업은 '유골 운동Ashes Action'을 조직했다. 일종의 거대한 규모의 정치적 장례식을 치르면서 워싱턴을 행진했다. 그때는 숨이 막힐 듯 침울한 시기였다. 에이즈 치료제도, 믿을 만한 치료법도 없었다. 사람들은 지쳤고, 슬픔과 절망이 점점 커지고 있었다. 오후 1시, 의사당 계단에는 사랑하던 사람들의 유골을 갖고 수백 명의 사람들이 모였다. 그들은 조지 부시 대통령이 수장으로 있던 백악관을 향해 행진했다. 백악관에 닿자 그들은 잔디밭에 재를 부었다. 유골함이나 비닐봉지를 거꾸로 들고 철조망을 통해 잔디밭에 재를 쏟아부었다. 그들과 함께 데이비드 워나로위츠의 재도 연인 톰의 손으로 뿌려졌다.

워나로위츠는 생전에 운동화를 신은 조니 애플시드Johnny Appleseed* 처럼 커낼로渠의 상점에서 풀씨를 사서 부두를 돌아다니며 한 줌씩

* 본명은 조니 채프먼Johnny Chapman. 19세기 전반에 활동한 미국의 묘목상으로, 오하이오·일리노이 등 여러 주를 돌아다니며 사과나무를 심어 개척민의 정착을 돕는 운동을 펼쳤다.

흩뿌리곤 했다. 뭔가 아름다운 것이 폐허 부스러기를 뚫고 피어나지 않을까 해서였다. 내가 제일 좋아하는 그의 사진은 그가 출항장이나 버려진 짐 더미 중 한 군데에 뿌린 씨앗에서 돋아난 풀밭 위로 빈둥거리는 모습이 담긴 것이다. 풀과 잔해들이 섞여 흩어져 있고, 부스러지는 석고와 흙덩이 사이로 풀이 자란 모습이 보인다. 이는 익명의 예술, 서명할 수 없는 예술, 변형에 관한 예술, 그저 쓰레기에 불과했을 것을 연금술처럼 바꿔놓은 예술이었다.

유튜브에서 재가 떨어지는 광경을, 회색 먼지구름이, 수십 명, 어쩌면 수백 명 인간의 마지막 잔재가 떨어지는 광경을 처음 보았을 때 나는 그 사진을 떠올렸다. 수십만 명, 이제는 수백만 명의 극히 작은 일부분이었다. 그것은 내가 본 중에서 가장 가슴 찢어지는 광경, 절대적인 절망의 몸짓을 보여주는 장면 가운데 하나였다. 동시에 그것은 강렬한 상징적인 힘을 가진 행위였다. 지금 데이비드는 어디 있는가? 클라우스 노미를 비롯해 에이즈로 사망한 모든 예술가처럼 그는 그의 작품 속에, 오래전 〈인터뷰〉를 통한 낸 골딘과의 대화에서 그가 주장했듯이 그 작품을 보는 모든 사람 속에 살아 있다. "이 몸뚱이가 쓰러지더라도 내 경험 가운데 일부는 계속 살아갔으면 좋겠다."[42] 그리고 그는 미국의 절대적 심장인 백악관 잔디밭에도 여기저기 흩뿌려져 있다. 마지막까지 세상에서 배제되기를 저항한 끝에.

7

사
이
버

유
령

외로움의 고통으로 시달리는 사람들에게
관계를 맺게 해준다고 약속하는 네트워크가
어떤 호소력이 있는지는 쉽게 알 수 있다.
뉴욕에서 내가 어디를 가든,
지하철에서나 카페에서나 거리를 걸어갈 때나
사람들은 저마다의 네트워크 속에 잠겨 있었다.

"사적인 것을 공적인 것으로 만드는 것은 이미 만들어진 세상에 엄청난 반향을 불러일으키는 행위다." 워나로위츠가 말했다. 그러나 상황은 절대로 그가 상상한 것처럼 진행되지 않았다.

이른 봄에 나는 이스트빌리지의 전대 계약이 끝나서 웨스트 43번로와 8번가가 만나는 모퉁이의 임시 셋집으로 이사했다. 예전에 타임스스퀘어 호텔이었던 건물의 10층이었다. 남쪽으로는 웨스틴 호텔의 거울식 창문이 보였다. 눈 닿는 높이에 헬스클럽이 있었고, 낮이든 밤이든 가끔 실내 자전거에서 바퀴를 돌리고 있는 형체가 보이곤 했다. 다른 쪽 창문으로는 줄지어 있는 카메라 상점, 식품점, 스트립쇼나 랩댄싱 클럽, 성인용품점 플레이펜과 레이스, 백팩을 매고 야구 모자를 쓰고 문으로 쏟아져 나오는 사람들의 흐름이 보였다.

타임스스퀘어는 어두울 때가 없다. 그곳은 인공조명의 낙원이며, 위스키 잔과 무희 형태의 화려한 네온사인이라는 구식 테크놀로지는 끈질기게 켜져 있는 무결함 발광 다이오드와 액정화면에 밀려나

고 있다. 나는 새벽 2, 3시 또는 4시에 잠이 깨어, 내 방으로 흘러드는 네온의 물결을 바라보곤 했다. 이런 원치 않는 밤의 틈새에, 나는 침대 밖으로 나와서 쓸모 없는 커튼을 걷곤 했다. 바깥에는 대형 전광판이 있다. 거대한 전자 스크린에서 예닐곱 개의 광고가 무한정 계속 돌아갔다. 하나는 총을 발사하고, 또 하나는 차가운 푸른색 빛줄기를 맥박처럼, 메트로놈처럼 규칙적으로 쏘아 보냈다.

새 아파트는 언제나 그랬듯이 페이스북에 광고를 올려 구했다. 그곳은 내 지인의 지인 소유였는데, 나는 그녀를 한 번도 만난 적이 없었다. 내게 보낸 메일에서 그녀는 방이 아주 좁고, 작은 부엌과 욕실이 있으며, 교통 소음과 네온사인 불빛을 많이 접하게 될 것이라고 미리 경고했다. 그녀가 언급하지 않은 것은 그 건물이 피신처라는 사실이었다. 그곳은 자선단체 커먼그라운드Common Ground가 운영하는 곳으로, 전문직 종사자들에게 값싼 1인실을 빌려주고, 또 장기 노숙자, 특히 에이즈에 걸린 사람들과 심각한 정신질환자들, 대체로 끝까지 거주할 사람들을 수용하는 건물이었다. 이 사실을 내게 설명해준 사람은 프런트 데스크에 있는 안전요원 두 명 중 하나였다. 그는 내게 로비를 드나드는 데 필요한 흰색 전자카드 한 장을 주고, 방에 함께 가서 자물쇠 작동법을 가르쳐주었다. 그 일을 갓 시작한 그는 엘리베이터를 타고 가는 동안 그 건물의 주민들에 대해 말해주면서, 내가 볼 수도 있고 보지 않을 수도 있는 "우리가 걱정하지 않는다면 당신도 걱정할 이유가 없는" 일들을 말해주었다.

병원처럼 녹색으로 칠한 복도는 벽의 조명등과 천장 조명, 비상구

의 불빛을 받아 붉은색과 흰색으로 번득거렸다. 내 방은 매트리스 하나, 책상 하나, 전자레인지 하나, 싱크대, 작은 냉장고 하나를 들여놓기에 딱 맞는 크기였다. 욕실에는 참회 화요일Mardi Gras 행사에서 나눠주는 구슬 목걸이가 걸려 있었고, 벽에는 책과 귀여운 장난감들이 줄지어 놓여 있었다. 스테레오와 텔레비전 소리가 벽을 통해 흘러들었고, 항만관리청 지하철역에서 들려오는 군중의 소리도 드문드문 밀려 올라왔다.

그곳은 21세기의 진원지였고, 나는 그에 맞춰 살았다. 매일 아침 일어나면 눈도 제대로 뜨기 전에 노트북을 침대로 잡아당겨 비틀비틀 트위터에 접속했다. 하루 중 내가 제일 먼저 보고 제일 마지막에 보는 것이 그것이었다. 잡다한 낯선 사람들, 기관들, 친구들을 죽 훑고 내려오는 스크롤. 이 덧없는 공동체에서 나는 신체를 벗어나 변덕스러운 존재가 되었다. 탄원기도, 렌즈 용액, 책 표지, 부고, 시위 사진, 전시 개막식, 데리다에 관한 농담, 마케도니아 삼림지대의 난민들, 해시태그 수치, 해시태그 게으름, 기후 변화, 잃어버린 스카프, 달렉Dalek*에 관한 농담 등 장황하게 이어지는 개인적이고 공적인 이야기들. 이렇게 쇄도하는 정보와 감상과 의견이 어떤 날에는 (아마 거의 모든 날에) 내 실제 삶의 그 어떤 부분보다 더 많은 관심을 받았다.

그리고 트위터는 출입구, 인터넷의 끝없는 도시로 들어가는 현관

* 영국 BBC의 우주 판타지 드라마 시리즈 〈닥터 후〉에 나오는 외계 괴물.

일 뿐이었다. 온종일 클릭하며 지내는 시간들. 내 관심은 쏟아지는 정보의 덫에 걸려들어, 창문에서 등을 돌린 채 마술 거울의 푸른 유리에 비친 실재의 그림자를 지켜보는 샬럿의 여인Lady of Shalott*처럼, 나는 세상의 열렬하지만 부재하는 증인이 되었다. 과거 종이의 시대에, 끝나버린 세기에, 나는 나 자신을 책에 파묻곤 했다. 이제 나는 스크린을, 온 정신을 집중해 내 은빛 연인을 바라보았다.

마치 영원토록 감시하는 스파이가 된 것 같은 기분이었다. 다시 10대가 된 것 같았다. 강박의 웅덩이에 뛰어들어 계속 나아가며 흔들리는 너울을, 변화하는 파도를 탔다. 강박적 축적과 괴롭힘에 대해서, 진짜 범죄와 국가적 죄악에 대해서 읽기. 리버 피닉스가 죽은 뒤 그의 여자친구인 서맨사 매시스가 어떻게 되었는지 떠들어대는 표현도 틀린 대화방의 대화 읽기. '잘난 체하는 것 같아서 미안한데, 네가 이 인터뷰를 '지켜본watch' 게 확실해?' 뛰어들기, 흘러가기, 꼬리에 꼬리를 물고 퇴행하는 끔찍한 케이홀K-hole**, 마우스를 클릭하여 과거 속으로 점점 더 깊이 들어갔다가 현재의 참상 속으로 굴러 나온다. 커트니 러브와 커트 코베인이 해변에서 결혼한다. 피로 물든 어린아이 시신이 모래밭에 놓여 있다. 감정을 발생시키는 이미

* 앨프리드 테니슨의 시 〈샬럿의 여인〉에는 저주에 걸린 여인이 나온다. 세상을 보면 저주가 실현된다는 예언을 막기 위해 성에 갇혀 거울로만 세상을 보며 살다가 거울에 비친 기사 랜슬롯의 모습에 마음을 빼앗겨 죽음에 이른다.
** 해리성 마취제 케타민 등을 다량으로 복용한 뒤에 겪는 신체적 해리 상태를 지칭하는 속어. 유체이탈, 임사 체험과 비슷한 증상을 말한다.

지들이 무의미하고 끔찍하고 탐나는 것들과 중첩된다.

내가 무엇을 원했던가? 내가 무엇을 찾고 있었던가? 거기서 그 많은 시간 동안 무엇을 하고 있었던가? 나는 모순을 행하고 있었다. 나는 무슨 일이 벌어지는지 알고 싶었다. 자극받고 싶었다. 연결되어 있고 싶었으면서도 프라이버시를, 내 사적인 공간을 유지하고 싶었다. 내 신경세포의 시냅스가 터져버릴 때까지, 꼭 필요하지도 않은 것들이 넘쳐날 때까지 계속 클릭하고 클릭하고 클릭하고 싶었다. 나는 텅 피워버리기 위해, 내가 실제로 누구인지에 대해 스며드는 불안감 같은 내 감정들을 무찌르기 위해, 데이터와 유색 픽셀들로 나 스스로에게 최면을 걸고 싶었다. 동시에 나는 깨어나고 싶었고, 정치적으로 사회적으로 참여하고 싶었다. 또 그러다가 내 존재를 선언하고, 내 관심사와 이의를 열거하고, 설사 내가 말하는 기술을 거의 잃어버렸다 해도 내 손가락으로 생각하며 내가 아직도 거기 있다는 것을 세상에 알리고 싶었다. 보고 싶었고 보여지고 싶었는데, 스크린을 사이에 두고 그 두 가지 일을 하는 것이 왠지 더 쉬웠다.

만성적인 외로움의 고통으로 시달리는 사람들에게 관계를 맺게 해준다고 약속하는 네트워크, 아름답고 교묘하게 익명성과 통제력을 약속하는 네트워크가 어떤 호소력이 있는지는 쉽게 알 수 있다. 드러나거나 노출될 위험 없이, 부족하거나 결핍된 상태를 보이는 일 없이, 뭔가를 원한다는 것을 들킬 위험 없이 함께할 사람들을 찾아볼 수 있다. 손을 내밀거나 숨을 수 있다. 웅크리고 있을 수도, 자

신을 드러낼 수도, 세련되게 다듬을 수도 있다.

여러모로 인터넷은 내게 안전하다는 느낌을 주었다. 그 속에서 연결되는 점이 좋았다. 트위터의 리트윗, 페이스북의 좋아요, 관심을 끌고 사용자의 에고를 북돋아주기 위해 고안되고 코드화된 작은 수단들. 그렇게 긍정적인 평가가 조금 쌓인 게 좋았다. 나는 기꺼이 속는 사람이 되어 내 정보를 퍼뜨리고, 미래의 기업들이 그들이 사용하는 어떤 통화로든 전환하게끔 나의 관심사와 충성심의 전자식 발자취를 남기고 다녔다. 솔직히 가끔은 그 거래가 내게 유리하게 작동하는 것처럼 보였다. 특히 트위터에서 그랬는데, 모르는 사람들이 공통된 관심사와 충성심의 노선을 따라가며 대화하기 쉽게 해주는 뛰어난 기능 덕분이었다.

처음 한두 해 동안 나는 그곳을 어떤 공동체, 즐거운 장소처럼 느꼈다. 내가 얼마나 단절되어 있었는지를 생각하면 그곳은 생명줄 같았다. 그러나 그 밖의 시간에는 그 모든 것이 정신 나간 짓으로 보였다. 전혀 구체성이 없는 어떤 것을 상대로 시간을 팔아먹는 것이다. 노란색 별, 마술 콩, 친밀성의 시뮬라크르, 그런 것을 위해 나는 내 정체성의 모든 조각을 갖다 바치고 있었던 것이다. 내가 그 속에 들어 있다고 추정되는 신체적 껍데기를 제외한 모든 요소를. 그러나 연결이 몇 번 끊어지고 '좋아요' 수가 줄어들자 고독은 금세 다시 표면 위로 떠올랐고, 연결을 맺지 못했다는 황폐한 느낌에 가득 잠겼다.

가상세계에서 배척당하며 느끼는 고독도 현실의 만남에서 발생

하는 것만큼 고통스럽다. 인터넷을 쓰는 거의 모두가 한두 번은 이런 비참한 감정이 몰려드는 것을 경험한다. 심리학자들이 따돌림과 사회적 거부의 영향을 평가하기 위해 사용하는 도구 가운데 사이버볼Cyberball이라는 가상 게임이 있다. 그 게임의 참여자는 컴퓨터가 만든 경기자 두 명과 캐치볼을 하는데, 그들은 처음 두어 번은 공을 정상적으로 던져주지만 그다음에는 오로지 자기들끼리만 주고받는다. 이는 참여자에게 인터넷상의 자아, 자신의 아바타가 갑자기 삭제된 채 대화가 오가는 것과 동일한 체험을 안겨준다.

하지만 대화에서 멀어져 그 대화 자체를 바라보는 중독적인 행동에 의해 구원될 수 있는데 신경 쓸 게 뭐가 있었겠는가? 컴퓨터 덕분에 위험할 일 없이 유연하게 즐기는 응시가 쉬워졌다. 내가 지나간 길에 흘린 과자 부스러기의 흔적은 남아 있겠지만, 내가 바라보는 그 어떤 것도 관찰자인 내 존재를, 동요하는 내 눈길을 정확하게 알아차리지 못하기 때문이었다. 인터넷의 불 켜진 대로를 거닐면서, 가끔은 멈춰 서서 사람들이 저마다의 취향·생활·몸뚱이를 가지고 만든 전시물에 눈을 던지면서, 나 자신을 보들레르의 사촌 같은 존재로 느꼈다. 그는 산문시 〈군중Crowds〉에서 만보객漫步客을 위한, 정치에 무관심하고 초연한 도시 방랑자를 위한 선언문을 내놓으면서, 꿈꾸듯이 썼다.

시인은 자신의 선택에 따라 그 자신이나 다른 사람이 될 수 있는 비할 데 없는 특권을 누린다. 몸뚱이를 찾아다니는 저 방랑하는 영혼들처럼

그는 각 사람의 인격 속으로 자기 마음대로 들어간다. 그에게만은 모든 것이 빈방이다.

나는 내내 걸었지만, 그런 식으로 도시를 걸어 다닌 적은 한 번도 없었다. 솔직히 말하자면 나는 그런 생각을 혐오했다. 다른 인간들의 현실에 가담하기를 꺼리는 멋 부리는 성향으로 보였기 때문이다. 그러나 인터넷에 들어가면 아바타 너머의 육신과 생각을 가진 자아를 감지하기가 힘들었다. 타인은 점점 더 추상적으로, 점점 더 비실재적인 존재로 변해갔으며, 그들의 정체성은 흐려지고 개조되었다.

아니면 내가 에드워드 호퍼로 변해가고 있었는지도 모른다. 나 자신도 그처럼 엿보는 자, 훔쳐보는 자, 열린 창문의 품평가, 흥미로운 광경을 찾아 떠도는 자가 되어가고 있었다. 나는 8번가의 식품점 주위를 돌아다니면서 내가 원하는 게 무엇인지, 나를 만족시키고 안정시키는 게 무엇인지 궁금해하며 눈으로 흡입했는데, 그렇게 초밥, 요구르트, 아이스크림, 블루문과 브루클린 맥주 선반을 멍하니 바라보던 것과 똑같은 방식으로 크레이그리스트Craiglist*의 개인 광고를 이리저리 살폈다.

내가 아는 어느 누구도 크레이그리스트를 좋아한다고 인정하지 않을 것이다. 그렇지만 나는 이상하게도 그곳을 뒤지다 보면 기운이 났다. 욕망의 부끄럼 없는 전시, 사람들이 원하는 것들의 범위와

* 미국 최대의 벼룩시장 사이트.

특수성을 순전하게 열거한 목록은 더 안전한 데이트 사이트에 나타나는 잘난 척하고 깐깐한 신상명세서보다 훨씬 마음 놓이고 민주적이었다. 인터넷이 도시라면 크레이그리스트는 타임스스퀘어, 계급이 뒤섞이고 인종이 교차하는 연결의 장소, 성욕을 매개로 일시적으로 평준화한 장소였다. 실체들이 뒤섞이는 장소이기도 했다. 인간과 로봇을 구별하는 것이 가끔 얼마나 어려운지 생각한다면 말이다. "우리 둘 다 여기서 원하는 것을 얻을 수 있어. 나는 황갈색 아시아 여자를 원해! 나는 먹히는 게 좋아. 술과 하버드 졸업생과의 대화. 내 거시기를 너에게 틀어박게 해줘." 아파트의 매트리스 위에 누운 채 나는 몇 시간씩 광고를 훑고, 얼마나 많은 사람이 온갖 차원과 비중의 갈망 때문에 미친 듯이 날뛰는지 보면서 용기를 얻곤 했다.

그러나 내 쪽에서만 바라보는 것은 아니었다. 컴퓨터의 빛나는 매력 하나는 나를 스크린을 통해 보일 수 있다는 점, 신체적으로 거부당할 가능성 없이 통제권을 유지하면서도 나 자신을 가상의 검열과 가치평가에 내놓을 수 있다는 점이었다. 물론 두 번째 것은 착각이다. 두 번, 나는 크레이그리스트에 광고를 내보았다. 첫 번째는 내가 아직 브루클린 하이츠에 살 때였는데, 지나치게 구체적이어서 분개한 남자 또는 금방 분개할 남자들만 끌어들였다. "무식한 창녀 불타 죽어 이년아, 강간이나 당해." 어느 응답자가 이렇게 썼는데, 그 이메일을 보고 나는 가슴을 한 대 맞은 듯한 충격을 느꼈다. 여성들을 상대로 벌어지는 인터넷상의 거대한 전쟁 속에서 여성 혐오가 국지적으로 폭발한 것이다. 나는 답을 하지 않았다. 애당초 가명으

로 등록했던 이메일 계정에서 로그아웃하고, 다시는 돌아가지 않았다. 이번에는 사회적 거부에 대한 과도한 경계심 때문이 아니라 그 반대의 이유였다. 스크린이 사람들로 하여금 위협하게 허용하고, 그들 대부분이 현실 생활에서는 결코 동의하지 못할—이것은 짐작일 뿐이지만—언어를 쓰게 만들기 때문이었다.

이것이 스크린의 문제다. 그것이 얼마나 투명한지는 절대 확신할 수 없다. 내가 낸 광고에 댓글로 욕을 한 사람인 throwawayemayl@gmail.com이 분명히 느꼈을 탈억제 심리는 내가 한밤의 산책길에서, 내가 별 마찰 없이 돌아다니면서 자주 경험한 자유의 어두운 측면이었다. 스크린이 투사를 쉽게 해주고 개인의 표현을 권장하는 동시에, 실재와 비슷한 아바타 뒤편에 은폐되거나 묻혀 있는 수많은 타인을 비인간화함으로써 얻어내는 자유 말이다. 알기 힘든 것은, 그렇게 해서 확대와 왜곡이 발생하는 것인지, 아니면 익명성과 영향을 미치지 않는 발언(어쨌든 외관상으로는 영향이 없는 것처럼 보이는)에 의해 진정한 감정이 빛 속으로 흘러나오게 되는 것인지 하는 점이다.

두 번째 광고에서 나는 말이 안 될 정도로 정체를 모호하게 숨겼다. 응답이 479개 달렸다. "농장에서 자랐고, 당신은 190센티미터 키에 머리를 빡빡 민 힘센 흑인 남자가 필요해, 대화를 좀 나눠보고 싶은데, 제발 제발 부탁이니 밀당은 하지 말지." 이런 메시지들에는 흔히 나무 밑에 있는 남자나 거울에 비친 남자 사진, 전신사진이나 부분 사진, 맨가슴이나 발기한 페니스 부위만 찍은 사진이 첨부되

어 있었는데, 그중 하나에는 남자가 침대 위에 서 있고 그의 어깨에 줄무늬 이불이 마치 슈퍼 히어로의 망토처럼 드리워져 있었다.

이런 이메일 가운데 몇 통 때문에 소름이 돋기도 했지만, 대다수에는 성적 흥분감뿐만 아니라 외로움을 암시하고 연결되고자 하는 희망이 담긴 내용이 있어서 감동적이었다. 나는 몇 번은 답장을 썼고 몇 번은 불안한 마음을 안고 상대를 만나봤는데, 그중 어떤 것도 별다른 성과를 내지 못했다. 그 때문에 내가 또다시 쓰라린 가슴을 부여잡은 것은 아니었지만, 내 안의 어떤 부분―자신감이나 자존감의 일부 구조물―은 무너졌다. 아무도 두 번 다시 만나지 않았다. 대신에 나는 집 안에 틀어박혀 정찰을 계속하면서, 더 쉽고 자신을 덜 노출하는 종류의 연결을 찾아다녔다.

가끔 내가 페이지를 죽죽 내리면서 살필 때 거울에 밝게 비친 내 얼굴은 창백하고, 공허해 보였다. 내면에서는 매혹되었을 수도 있고, 심란했을 수도 있고, 절대적으로 분개했을 수도 있지만, 겉으로는 반쯤 죽은 사람, 기계에 사로잡힌 고독한 몸뚱이로 보였다. 두어 해 뒤 스파이크 존즈Spike Jonze 감독의 영화 〈그녀Her〉를 봤는데, 호아킨 피닉스가 연기한 시어도어 트웜블리의 얼굴은 내 얼굴과 똑같은 복제품이라 할 만했다. 너무 심하게 상처 입고 현실의 친밀한 관계에 의심이 많은 남자. 그래서 그는 자신의 컴퓨터 운영 체계와 사랑에 빠진다. 자신의 녹음기와 사랑에 빠지는 워홀의 재탄생인 셈이다. 내가 알아차린 것은 전화기를 들고 빙글빙글 도는 장면에서 나타나는 그의 큰 기쁨이 아니었다. 영화 초반부에 나오는 장면, 퇴근

하여 집으로 돌아온 뒤 어둠 속에 앉아 비디오게임을 시작한 그가 아바타를 경사면 위로 밀어 올리기 위해 미친 듯이 손가락을 놀리는 모습, 얼굴은 병적으로 몰입해 있고, 푹 주저앉은 몸뚱이가 거대한 스크린 앞에서 난쟁이처럼 보이는 장면이 내 눈에 들어왔다. 그는 구제불능에 우스꽝스럽고 절대적으로 삶에서 유리된 모습이었다. 나는 즉시 그가 내 쌍둥이임을 알아보았다. 21세기의 고립과 데이터 의존성의 아이콘.

그때쯤에는 누가 운영 체계와 연애한다는 것이 터무니없는 소리로 들리지 않았다. 디지털 문화는 초고속으로 가속화하고 있었고, 그 속도가 어찌나 빠른지 따라가기도 힘들 정도였다. 한순간에는 공상과학이고 너무나 명백히 우스꽝스럽던 것이, 그다음 순간에는 일상적인 관행이 되고 매일매일의 삶의 바탕이 되어 있었다. 뉴욕에 온 첫해에 나는 제니퍼 이건Jennifer Egan의《깡패단의 방문》을 읽었다. 일부 배경이 근미래로, 어느 젊은 여성과 더 나이 많은 남자의 업무상 만남이 펼쳐진다. 잠시 대화를 나누던 여자는 말을 해야 한다는 부담감 때문에 동요하더니 남자에게 대신에 문자로 소통해도 되는지 물어본다. 바로 옆자리에 앉아 있는데도 말이다. 두 사람의 기계 사이로 정보가 조용히 흘러가고, 그녀는 "마음이 편안해져 거의 졸릴 정도"[1]인 모습으로, 그런 정보 교환이 순수한 것이라고 설명한다. 그 책을 읽으면서 끔찍하고 충격적이고 놀라운 상상이라고 생각하던 것을 확실히 기억한다. 그러던 것이 몇 달도 안 되어 단지 개연성이 있고 조금은 어설퍼 보이는 정도가 아니라 온전하게 납득

할 수 있는 요구가 되었다. 이제 우리는 그런 일을 일상적으로 한다. 단체 문자를 보내고, 같은 사무실에 있는 동료들에게도 이메일을 보내고, 직접 만나지는 않고 대신에 DM을 전송하는 것이다.

가상공간의 안도감, 온라인에 연결되어 있다는 안도감, 통제력을 쥐고 있다는 안도감. 뉴욕에서 내가 어디를 가든, 지하철에서나 카페에서나 거리를 걸어갈 때나 사람들은 저마다의 네트워크 속에 잠겨 있었다. 노트북과 스마트폰의 기적은 물리적 접촉의 의미를 퇴색시켰다. 겉으로는 공적인 공간에 있을 때도 봉인된 개인의 공간에 있을 수 있고, 겉으로는 혼자 있는 동안에도 타인과 상호작용할 수 있게 된 것이다. 오로지 노숙자와 부랑자만 예외인 듯하다. 물론 브로드웨이의 애플스토어에서 하루 종일 빈둥거리는 길거리 아이들도 그날 밤 몸 누일 곳은 없어도 페이스북에는 들어가보긴 하지만 말이다.

다들 이 사실을 알고 있다. 그 모습이 어떤지 알고 있다. 우리가 얼마나 심하게 소외되었고, 도구에 매달려 있고, 현실에서의 접촉을 경계하게 되었는지에 관한 글을 얼마나 많이 읽었는지 헤아릴 수도 없다. 그런 글들은 우리의 사교 능력이 시들고 줄어듦에 따라 친밀성의 위기를 향해 가고 있다고 말한다. 그러나 이는 망원경을 거꾸로 보는 것과 같다. 우리는 단순히 우리가 사회적·감정적 삶의 그토록 많은 요소들을 기계에 떠맡겼기 때문에 소외된 것이 아니다. 물론 이런 물건을 발명하고 구매하는 것은 저절로 순환하는 문제이지만 그 일부 동력은 관계 맺음이라는 것이 힘들고 무섭고 때

로는 견딜 수 없이 위험하다는 데 있다. 한때 지하철에는 "스마트폰이 있어서 가장 좋은 점은 누구에게든 전화할 필요가 없어진다는 것"이라는 광고*가 많이 보였지만, 그 도구의 치명적인 매력의 원천은 그것이 소유자가 사람들을 더 이상 필요로 하지 않게 해주는 것이 아니라 사람들과의 연결 수단을 제공한다는 데 있다. 특히 소통하려는 자들이 절대 거부당하거나 오해받거나 압도당하거나 그들이 기꺼이 주고자 하는 것보다 더 많은 관심과 친밀함과 시간을 요구받을 위험이 없는 종류의 연결이다.

지난 30년 동안 인간-테크놀로지의 상호작용을 다룬 글을 써왔으며, 우리가 바라는 방향으로 영양을 공급해주는 컴퓨터의 능력을 점점 더 경계하게 된 심리학자이자 MIT 교수인 셰리 터클Sherry Turkle에 따르면, 스크린의 매력 가운데 하나는 그것이 정신분석가 상담실의 카우치와 같은 방식으로 위험스러울 정도로 즐거운 자기망각성을 쉽게 제공한다는 것이다. 두 공간 모두 복합적인 가능성의 조합, 가려진 것과 드러난 것의 사이를 오가는 매혹적인 진폭을 제공한다. 드러누운 채, 자신을 바라보는 관찰자에 의해 입증은 되지만 관찰자를 엿볼 수는 없는 분석 대상은 자기가 살아온 이야기를 꿈꾸듯 읊어댄다. 터클은 《외로워지는 사람들》에서 다음과 같이 말한다.

* 미국의 온라인과 모바일 식품 주문 기업인 심리스Seamless가 낸 앱 주문 광고.

이와 비슷하게 스크린에서도 여러분은 보호받는 기분이며, 기대치가 주는 부담을 덜 느낀다. 그리고 당신이 혼자 있을 때도 거의 즉시 연결할 수 있는 가능성은 이미 함께 있다는 고무적인 기분을 안겨준다. 이 기묘한 관계 공간에서는 전자식 소통이 저장되고 공유되고 법정에 제공될 수도 있음을 아는 세련된 사용자들마저 프라이버시라는 착각에 굴복한다. 자기 생각에 갇혀 혼자 있으면서도 타자에 대한 거의 구체적인 환상을 접하고 있는 당신은 마음대로 놀 수 있다고 느낀다. 스크린에서 당신은 스스로를 자신이 되고 싶어 하는 그런 존재로 묘사하고, 당신이 원하는 그대로 상대방을 상상하고, 그들을 당신의 목적에 맞춰 구축할 기회를 얻는다. 유혹적이지만 위험한 사고습관이다.[2]

《외로워지는 사람들》은 2011년에 출판되었다. 인간과 컴퓨터의 관계를 다룬 3부작 가운데 세 번째인 그 책은 다마고치를 조심스럽게 키우는 어린 학생들이나 가상과 실제 삶의 요구와 씨름하고 있는 10대부터 요양원에서 치료용 로봇과 상대하는 고립된 노인들에 이르기까지, 여러 부류의 인간들이 테크놀로지를 어떻게 사용하고 느끼는지에 관해 여러 해 동안 관찰·토론한 프로젝트의 산물이다.

터클의 이전 두 저서인 《제2의 자아 The Second Self》(1984)와 《스크린 위의 삶 Life on the Screen》(1992)에서 컴퓨터는 대부분 긍정적인 대상으로 소개되었다. 인터넷이 등장하기 전에 쓴 첫 번째 책에서는 컴퓨터 자체를 타자로, 동지로, 친구로까지 간주했으며, 두 번째 책에서는 네트워크화한 수단이 탐구와 정체성 놀이가 자유롭게 이뤄지는

구역으로 들어가는 것을 어떻게 쉽게 해주는지 분석한다. 그런 구역에서 익명의 개인들은 각자의 관심사와 성향이 아무리 한구석에 치우쳐 있더라도 자신을 재발명하고, 전 세계 사람들과의 연결을 형성한다는 내용이다.

《외로워지는 사람들》은 다르다. '왜 우리는 테크놀로지에 더 많은 것을 기대하고 서로에게는 덜 기대할까'라는 부제가 붙은 그 책의 분위기는 무섭다. 아무도 서로 말하지 않고 건드리지도 않으며, 로봇들이 돌보미 역할을 맡고, 인간의 정체성이 기계에 의해 구원되고 감시되기 때문에 점점 더 위험에 놓이고 불안정해지는, 앞으로 다가올 디스토피아에 관한 내용이 담겨 있다.

당신은 얼마나 멀리 내다볼 수 있는가? 열성적인 러다이트 운동가들을 제외한 우리 대부분에게 가상존재의 이런 불길한 면모들은 월드와이드웹이 대중화된 지 20년이 지난 지금에야 간신히 눈에 보이기 시작했다. 그러나 과학자들과 심리학자들이 경고한 적은 있었고, 예술이라는 예지적인 매체를 통해 널리 알려지기도 했다. 이 예술이라는 범주에서 아주 이상한 것 중의 하나가 15년 전에 나타났는데, 예술가가 아니라 태워버려도 될 만큼 돈이 많은 어느 닷컴 백만장자가 만든 것이었다. 예언이라고 하면 좀 강한 표현이지만, 21세기가 시작될 무렵 조시 해리스Josh Harris는 단지 미래의 형태만이 아니라 미래를 존재하게 만든 고집까지 담은 예언에 가까운 것을 창조했다.

*

　조시 해리스는 인터넷 기업가로, 20세기 말엽 뉴욕에서 번성한 디지털 산업의 별칭인 실리콘 앨리Silicon Alley의 과잉을 상징하는, 시가를 입에 문 모습이 연상되는 전형적인 인물이었다. 스물여섯 살이던 1986년에 그는 최초의 인터넷 시장조사 기업인 주피터커뮤니케이션을 설립했다. 그 회사가 상장된 1988년에 그는 백만장자가 되었다. 6년 뒤에는 선구적인 인터넷 텔레비전 네트워크 회사 슈도Pseudo를 설립해 엔터테인먼트 채널 여러 개를 만들고, 각 채널은 힙합부터 게임, 에로물에 이르는 각기 다른 하위문화를 다루고 그것에 따라 운영되도록 했다. 그런 하위문화들은 사실 오늘날 웹을 지배하고 있는 커뮤니티들과 그 범주가 동일하다.

　소셜미디어가 나오기 오래전, 페이스북(2004)과 트위터(2006), 그라인더(2009), 챗룰렛(2009), 스냅챗(2011), 틴더(2012)가 나오기 전, 심지어 프렌즈리유나이티드(2000)와 프렌드스터(2002), 마이스페이스(2003)와 세컨드라이프(2003)도 나오기 전이며 이런 것들을 가능하게 해준 브로드밴드도 구축되기 전에 해리스는 인터넷이 정보를 공유하는 수단으로서가 아니라 사람들이 서로 연결할 수 있는 공간으로서 가장 강력한 매력이 있다는 것을 알았다. 그는 처음부터 상호작용적인 엔터테인먼트가 등장하리라고 예견했으며, 사람들이 가상세계에 존재하고 참여하기 위해 기꺼이 돈을 낼 것이라고 예견했다.

내 말은, 해리스가 인터넷의 사회적 기능을 예견했으며, 그 예견이 부분적으로는 추진력으로서의 고독의 힘을 알아본 데서 나왔다는 뜻이다. 그는 연락과 관심을 향한 갈망의 위력을 알고 있었고, 그것과 맞먹는 친밀성에 대한 공포감의 무게, 온갖 종류의 차단 필요성도 알고 있었다. 다큐멘터리 〈우리는 대중 앞에서 산다We Live in Public〉에서 표현했듯이, "내가 어떤 기분을 느끼고 친구나 가족에게 붙들려 있을 때 그것을 완화해주는 것이 가상세계다".[3] 지금은 이런 말이 너무나 당연하게 들린다. 그러나 1990년대에는 직설적으로 조롱받지는 않았을지라도 재미는 있지만 당혹스러운 말로 취급받았을 것이다.

그는 이 모든 것을 본능적으로 안 것이 아니라, 어린 시절의 경험 때문에 비현실 공간에 아주 잘 적응하다 보니 알게 된 듯하다. 해리스의 이상하고 격동적인 삶을 다룬 다큐멘터리가 두 편 있다. 해리스의 오랜 협력자 온디 티모너Ondi Timoner가 감독한 다큐멘터리 〈우리는 대중 앞에서 산다〉와 에럴 모리스Errol Morris의 1인칭 시리즈 가운데 한 편인 〈나를 추수하다Harvesting Me〉가 그것이다. 책도 있다. 앤드루 스미스Andrew Smith가 쓴 《완전히 연결되다Totally Wired》는 해리스가 오랫동안 이룬 업적을 치밀하게 분석한 훌륭한 설명을 통해 닷컴 버블의 흥망성쇠를 기록한다. 이런 작품에는 모두 해리스가 그의 전형적인 짧은 경구식(혼란스럽고 편집증적이고 미완성이기도 한) 문장으로 자기 유년시절을 묘사하는 장면이 들어 있다. 사람도 없고 친구도 없다. 그는 인간보다 텔레비전으로부터 정서적인 도움을

더 많이 받았다.

그가 자란 곳은 캘리포니아였지만, 에티오피아에서도 잠시 살았다. 일곱 형제 중의 막내인 그가 힘들게 초등학교에 다닐 때 형들은 벌써 고교 상급생이었다. 아버지는 수시로 사라졌는데, 사라진 기간이 너무 길어져 집이 압류되기도 했다. 어머니는 행실이 불량한 자녀들을 키우면서 직장에 다녔지만 심한 술꾼이었고, 그와 형제들의 설명으로 볼 때 따뜻하고 잘 돌봐주는 어머니가 아니었으며, 곁에 없을 때도 아주 많았다. 그는 거의 야생으로 살았고, 스스로 찾아 먹었으며, 대부분의 시간을 혼자 보내면서 텔레비전 앞에 붙박이로 살았다. 그가 특히 좋아한 것은 시트콤 〈길리건의 섬Gilligan's Island〉이었다. 〈우리는 대중 앞에서 산다〉에서 그는 이렇게 말했다.

생각해보면 나는 어머니를 물리적으로 사랑한 것이 아니라 가상으로 사랑한 것 같다. 어머니는 나를 한없이 긴 시간 동안 텔레비전 앞에 앉혀놓는 식으로 키웠다. 그게 내가 단련된 방식이었다. 성장기에 제일 중요한 친구는 사실상 텔레비전이었다. …… 내 감수성은 다른 인간에게서 발원된 것이 아니었다. …… 나는 감정적으로 방치되었지만 가상적으로는 텔레비전을 통해 전 세계에서 전자식 칼로리를 흡수할 수 있었다.[4]

이는 워홀이 한 말이라고 생각할 수도 있는 그런 말이다. 방치된 삶이라는 문제보다는 기계에게 느끼는 연대감, 전자식 칼로리를 향한 갈망, 인공적인 거울 속 세계로 들어가고 싶은 욕망이라는 측면

에서 그렇다. 아마 두 사람 모두 그것을 등식 같은 것으로 봤을 것이다. 친밀함의 필요와 그로 인한 두려움이 교착상태와 마비를 초래하고, 이 고독한 미로에서 투쟁하기보다는 그저 카메라·녹음기·텔레비전 같은 도구와 협력해버리고, 그것을 방패, 기분 전환 도구, 안전지대로 삼는 것이다.

사실 두 사람은 자주 비교되었다. 1990년대에 언론은 해리스를 웹 세계의 워홀이라 표현했는데, 그때 이 별명이 붙은 이유는 해리스가 예술을 생산했기 때문이라기보다는 파티를 열어 도회적인 인물들, 특히 공연예술가들을 주위에 불러 모으는 성향이 있었기 때문이었을 것이다. 하지만 그의 유년시절 모습을 보면 그가 워홀처럼 스크린의 기묘한 보호적 성질을 이해하고 있었음을 알게 된다. 그는 가상공간에 참여하는 것이 현실 세계에서 상호작용을 위해 필요한 섬세한 사교적 솜씨를 부리지 않고도 고립감 또는 배제되거나 관심 받지 못하는 느낌을 치료하는 방식임을 이해했다. 어쨌든 명성의 미덕을 모두가 누릴 수 있게 해주는 인터넷의 복제 기계에 들어가는 것보다 더 나은 혼자, 홀로 있음의 해독제가 달리 있겠는가.

해리스는 지금은 익숙해진 소셜미디어 기업의 노선을 따라 탈출 구역과 즐겁고 유치한 놀이 장비를 갖춘 슈도를 창립했다. 슈도 본부는 브로드웨이 600번지의 어느 로프트에 있었는데, 1999년 〈뉴욕 매거진〉에 실린 어떤 심술궂은 소개글에 따르면 그곳은 2층 버스를 여러 대 주차해도 될 만큼 넓은 공간이었다. 로프트 안에는 해리스가 거처하는 개인 공간이 있었고, 그 밖의 다른 구역은 텔레비전 스

튜디오와 해프닝이 정신 없이 뒤섞인 연중무휴의 논스톱 사교 구역이었다.

슈도는 참여적 영역으로 구상되고 운영되었는데, 워홀의 팩토리처럼 돈을 내는 것은 언제나 같은 사람이었다. 거리 쪽으로 난 출입문은 밤낮을 가리지 않고 열려 있었다. 파티가 끝없이 계속됐고, 그중의 많은 수가 촬영되고 사이트에 업로드되었으며 일과 놀이의 구분, 현실과 가상공간의 구분이 흐릿했다. 게이머들이 둠Doom 게임을 하고, 영화 〈매트릭스〉가 벽의 스크린에 투사됐으며, 모델과 팝스타가 줄지어 들락거렸다. 텔레비전에 코를 처박고 살던 캘리포니아 벤투라의 친구 없는 괴짜 아이의 꿈이 이루어지는 곳이었다.

1990년대 말엽 슈도에 대한 흥미를 잃기 시작한 해리스는 야심 찬 새 프로젝트 콰이어트Quiet 쪽으로 관심을 옮겼다. 그것은 한 달짜리 파티, 심리 실험, 설치예술, 지속적인 공연, 쾌락주의의 수용소 또는 강제 인간동물원 등등의 말로 묘사되는 프로젝트였다. 콰이어트 프로젝트는 감시와 집단생활에 대한 연구로 구상되었다. 그것은 머지않아 공적인 것과 사적인 것 사이의 경계가 와해될 경우 발생하는 영향을 알아보기 위해 고안된 실험이었는데, 해리스는 인터넷이 반드시 그런 경계를 무너뜨릴 것이라고 확신했다. 그는 어느 기자에게 말했다. "앤디 워홀은 틀렸어요. 사람들은 평생 15분 동안만 유명해지는 것을 원치 않아요. 그들은 매일 밤 명성을 원합니다. 청중은 자신이 쇼의 주인공이기를 원해요."[5]

1999년 겨울 그는 트라이베카에 있는 허물어지고 텅 빈 창고를 임

대하여, 그곳을 오웰식 마법의 방으로 바꾸는 작업에 들어갔다. 그 작업은 화가·요리사·큐레이터·디자이너·건설업자로 이루어진 팀이 담당했으며, 비용은 무한히 흘러나오는 개인 돈으로 충당했다. 그 발상은 60명이 밀레니엄의 마지막 한 달 동안 그가 지하에 공용으로 지은 캡슐 호텔에서 살아보는 것이었다. 그들은 떠날 수 없었지만 대중은 마음대로 드나들면서 풍부하게 마련된 성애적 놀이기구를 즐기고 모든 충동을 충족할 수 있었다. 공짜 바에서 무제한으로 술을 마시든 '지옥'이라는 이름의 나이트클럽에서 춤을 추든 지하 사격장에서 기관총과 실탄으로 공격성을 풀어놓든 마음대로였다.

슈도처럼 콰이어트에도 누구든 들어갈 수 있었다. 12월 한 달 동안 그 벙커는 세기말 도심 활동의 꿀단지였고, 입장객들이 늘어선 줄이 그 블록 전체에 이르도록 길게 이어졌다. 소설가 조너선 에임스Jonathan Ames도 그런 군중 속에 있었고, 〈뉴욕 프레스New York Press〉에 쓴 칼럼 '닳아빠진 도시인City Slicker'에서 그는 그곳에서 맛본 경험을 썼다. "사람들은 매일 밤 모여 술을 마시고, 대마초를 피우고, 서로를 붙잡고 이상한 공연을 구경했다. 비트 세대*가 인터넷을 만난 상황이었다. 최고의 조합은 아니었겠지만 재미있고 대단히 활력 넘쳤다. 비록 엄청난 낭비라는 느낌은 있었지만. 내 생각에는 비트 세대가 이보다 훨씬 더 적은 예산으로 더 큰 광기를 양성했던 것 같다.

* 1950년대~1960년대 초, 기성세대의 질서를 거부하고 자유를 주창하며 현대적인 재즈를 좋아했던 청년 그룹.

그 편이 윤리적으로 더 나아 보이는데, 그저 돈 문제에 관한 한 내겐 빈민들의 편견과 속물근성이 있기 때문이다."6

캡슐 호텔에 있는 침대는 이용 자격이 매우 엄격했음에도 모두 재빨리 채워졌다. 그곳에 들어가려면 회색 셔츠와 오렌지색 바지를 입어야 했다. 지금 같으면 관타나모수용소를 떠올리게 할 법한 마음 불편한 유니폼이었다. 콰이어트의 새 시민들이 갇혀진 공간에는 프라이버시라고는 전혀 없었다. 벙커는 군대식 지하 기숙사로 변신했다. 샤워장은 하나뿐이었다. 벽은 유리로 되어 있어서, 세련된 미식을 하루 세 끼 공짜로 대접하는 식당이 그곳에서 훤히 보였다.

콰이어트에서는 모든 것이 공짜였다. 벙커 입장료는 돈이 아니라 자신의 정체성에 대한 통제권을 내놓겠다는 자세였다. 모든 곳에는 카메라가 설치되어 있었고, 심지어 화장실 광경마저 웹에 중계되었다. 더욱이 모든 침대칸에는 쌍방향 오디오-비주얼 시스템을 갖춘 카메라와 텔레비전 세트가 설치되었다. 이런 도구에 의해 콰이어트는 패놉티콘panopticon이 되고, 그 거주자는 죄수인 동시에 간수로 변신했다. 감시의 대상인 동시에 주체가 된 것이다.

그들은 마음 내키는 대로 지낼 수 있었다. 채널을 이리저리 돌려 보거나, 여기나 저기 캡슐에 자리 잡고서, 식사하거나 배설하거나 섹스하는 사람들을 바라보았다. 그들은 시각적인 향연을 눈이 빠지도록 폭식할 수도 있지만 숨을 수는 없다. 어떤 얼굴이나 몸뚱이가 마음에 들면 지켜볼 수는 있되, 그들 자신이 카메라의 흔들리지 않는 응시에서 벗어날 수는 없다. 그들이 청중을 만들어내기 위해, 여

러 개의 눈이 바라봐주는 데서 오는 황홀감과 대중의 관심을 통해 주어지는 광채를 얻기 위해 노력할 수는 있어도 말이다. 콰이어트라는 프로젝트는 단순히 인터넷을 은유하는 것만이 아니다. 그것은 실제의 방에서 실제의 신체들로 실행시킨 관음증과 노출이라는 피드백 고리 그 자체로서 의미를 지닌다.

인터넷이 그렇듯, 덧없어 보인 것이 실제로는 영구적이었고, 공짜처럼 보인 것이 사실은 이미 값을 지불한 것이었다. 이 사실을 이해했다는 것을 보면 해리스에게 예지력이 있음은 분명하다. 그해에 평론가 브루스 벤더슨이 공동체와 도시에 끼친 인터넷의 영향과 사이버섹스를 다룬 에세이 《섹스와 고립》을 콰이어트와 대비하면 그런 측면이 드러난다. 그는 이렇게 썼다. "우리는 대체로 혼자다. 아무것도 흔적을 남기지 않는다. 오늘의 문헌과 이미지는 진정으로 새겨진 것 같지만 결국은 그것들도 지워질 수 있고, 모든 것에 침투하는 빛의 일시적인 차단에 불과하다. 언어와 그림이 스크린 위에 아무리 오래 머무르더라도 각인되지 않는다. 모든 것은 환원할 수 있다."[7] 이 발언에는 웹 1.0의 불안이, 이제는 고통스러운 그 순진무구성이 담겨 있다. 그는 해리스가 예견했던 일을 예견하지 못한다. 앞으로 나타날 웹의 우울한 영구성. 웹의 데이터에는 결과가 있고 영영 사라지는 것은 아무것도 없다. 체포 기록도, 민망한 사진도, 구글 검색 내용도, 모든 국가의 괴로운 기록들이 사라지지 않는다.

콰이어트 거주자들은 그곳에 들어갈 때 자신의 데이터 권리를 내주는 것에 서명했는데, 이는 우리가 웹 기업체의 공간을 개인 일기

나 대화 구역으로 사용하고자 할 때 하는 행동과 똑같다. 점점 더 야만스러워지고 간섭이 심한, 어쩌면 진짜 전직 CIA 요원이 수행했을지도 모르는 심문의 방식으로 수집된 정보를 포함하여 기록된 모든 것의 소유권은 해리스가 가졌다. 이런 심문은 다큐멘터리 〈우리는 대중 앞에서 산다〉에서 가장 불쾌한 요소 가운데 하나다. 약자임이 분명한 사람들에게 제복 입은 요원들이 거듭거듭 그들의 섹스 성향과 정신건강에 관해 말하라고 다그친다. 흐느끼고 있던 한 여성은 손목의 동맥을 어떻게 잘랐는지, 칼날의 속도와 각도가 어땠는지를 정확하게 시범 보이라는 요청을 받기도 한다.

들리는 것도 지옥 같고, 보이는 장면도 지옥이다. 유니폼을 입은 사람들이 그들 각자의 사육장에서 성교를 하고, 걸걸한 목소리로 해리스가 카메라에 대고 말한다. "이런 사람들이 좁은 구역 안에서 당신 주위에 있다. 서로를 더 알게 될수록 당신은 더 혼자가 된다. 이 환경이 나를 그렇게 만든다."[8] 그런데도 거의 모든 사람들이 콰이어트에서 지낸 시간을 즐긴 것처럼, 적어도 자신들이 그곳을 겪어냈다는 데 만족하는 것처럼 보인다. 비록 마약 복용과 난교와 프라이버시 침해 사태가 수용자들을 좀먹으면서 싸움이 늘기는 했지만 말이다.

파티는 새 밀레니엄의 이른 새벽에, 콰이어트가 경찰과 연방재난관리청Federal Emergency Management Agency의 급습을 받은 순간 갑자기 끝나버렸다. 아마 밀레니엄 사이비 종교집단일지도 모른다는 우려 때문이었던 것 같다(안에서 쏘아대는 총소리가 바깥 거리까지 들린 것도 나쁘

게 작용했을 것이다). 이 진압은 방탕함과 범죄에 대한 루돌프 줄리아니 시장의 엄중 단속의 일환으로, 생활품질기동대Quality of Life Task Force라는 완곡한 이름으로 알려진 기관을 통해 도시를 청소하고 정리하려는 시도였다. 이와 똑같은 메커니즘으로 타임스스퀘어의 소독과 탈섹스화가 이루어졌다. 맨해튼에 21세기의 새벽이 밝아오면서 콰이어트의 주민들은 길거리로 내몰렸고, 친밀함의 기관은 갑작스럽게 폐쇄되었다.

구경거리로서의 콰이어트가 끔찍한 이유인 사디즘 역시 콰이어트의 목적을 흐린다. 그것이 관심 받고자 하는 사람들의 탐욕을 드러내주긴 하지만, 한 사람이 그 상황을 조작하고 판돈을 계속 더 높인다는 의심 때문에 그 위험성을 전하는 메시지의 의미가 줄어든다. 심문하는 장면, 아니면 오렌지색 옷을 입은 사람들 무리가 샤워실 안에서 정력적으로 섹스하고 있는 낯선 사람 두 명을 게걸스럽게 구경하는 영상을 보노라면 보이지 않는 누가 끈으로 조종하고 있는 듯한 느낌을 받는다. 효과를 내기 위해, 드라마를 만들기 위해, 시청자를 걸려들게 만들기 위해 무슨 짓이라도 할 누군가가 있는 것처럼 느낀다. 어떤 차원에서는 해리스가 이 점을 알아챘던 것이 분명하다. 그가 다음에 벌인 프로젝트는 더 단순하고 자기노출이 더 심하고 훨씬 더 선언적이었으니까.

'우리는 대중 앞에서 산다' 프로젝트(다큐멘터리 〈우리는 대중 앞에서 산다〉는 이 작업에서 이름을 따왔다)에서 해리스는 카메라를 자신과 여자친구 태냐 코린Tanya Corrin에게 돌린다. 태냐는 예전에 직원

이었고 그가 처음으로 진지한 관계를 유지한 사람이었다. 사람들의 참여 욕구와 목격되고자 하는 미친 듯한 필요를 드러낸 그는 이제 이런 감시의 대가를 가늠해보고 싶어 한다. 공적인 것과 사적인 것, 실제와 가상 사이에 존재하는 경계가 무너지는 데 대한 인간적인 영향을 보고 싶었던 것이다. 이것이 2000년의 일이었다는 점을 한 번 더 지적하자. 마이스페이스가 탄생하기 3년 전이고, 페이스북이 시작되기 4년 전으로, 소셜미디어가 오늘날 익숙해진 종류의 불안을 발생시키기에 충분할 만큼 사람들 속에 깊이 뿌리내리지 못한 것은 물론, 아직 시작조차 하지 않은 때였다. 텔레비전 쇼〈빅 브러더〉는 1997년부터 방송되었지만 그것은 단지 사람들을 점점 더 불편하게 설정된 감옥에 집어넣고, 보이지 않는 시청자들이 그들에게 표를 던져 꺼내주게 할 뿐이었다. 해리스가 원한 것은 채널을 열고, 청중과 쇼가 하나로 융합하는 것이었다.

그해 가을, 그는 자기 아파트에 자동카메라 수십 대를 포함한 복잡한 녹화 장비를 잔뜩 설치했다. 100일 동안 그와 태냐는 어떤 일이든 완전히 대중 앞에 드러내고 살 계획이었다. 그렇게 하여 얻은 영상은 그 프로젝트의 웹사이트에 올려졌고, 분할 스크린의 절반은 영상에, 다른 절반은 온라인 커뮤니티가 벌이는 토론에 할당되었다. 커뮤니티는 그저 시청하는 데만 그치지 않고 반응하고 관여도 했다. 프로젝트가 절정에 다다랐을 때는 수천 명이 로그인하여 조시와 태냐가 먹고 샤워하고 잠들고 섹스하는 모습을 지켜보았다.

처음에 그 관계는 이런 인공적인 조명 속에 꽃을 피웠지만, 비판

이 거세지면서 균열이 나타났다. 처음부터 시청자들은 자신이 보는 것에 대해, 말하는 거울처럼 쉬지 않고 합창하듯 아첨과 무자비한 말을 번갈아가며 댓글을 달았다. 무슨 이야기를 하는가? 각기 다른 방에 있는 두 사람은 각자에게 온 피드백을 평가하고 각자의 인기도를 비교하고, 시청자의 요구에 부응하여 자신의 행동을 비틀어본다. 그들이 싸울 때 시청자들은 제각기 편을 드는데 대체로 태냐 편이 더 많아서, 그녀에게 해리스를 다루는 법을 조언한다. 그를 소파에서 재우라거나 방에서 쫓아내라는 식이다.

이런 종류의 공격을 받고 이런 식으로 가상성이 현실로 스며들자, 해리스는 갈수록 더 고립되고 괴로워진다. 재산이 슬그머니 줄어들어, 수백만 달러가 늘어날 때만큼 빠른 속도로 사라진다는 사실도 괴로운 마음에 도움이 안 된다. 2000년은 주식시장이 붕괴하고 닷컴 버블이 터진 해였다. 결국 태냐는 떠났고, 그 결별이 대중 앞에서 굴욕적으로 공개되었다. 그는 적대적인 관객들 앞에서 그 로프트에, 아는 척하는 유령들로 가득 찬 사악한 방에 혼자 머물렀다. 그러다가 시청자들도 사라지기 시작했고, 그들이 빠져나가는 동안 해리스는 자신의 인격도 함께 사라지고 있음을 느꼈다. 관심을 받지 못하고, 대화창에 죽죽 올라오는 반응 없이, 과연 그가 존재할 수 있는가? 이것은 철학 입문 수업에 어울리는 침울한 질문이지만, 그가 겁먹고 뚱한 얼굴로, 머리를 크게 한 방 맞은 사람처럼 공허한 표정으로 이 방 저 방 돌아다니는 모습을 보면 꼭 그렇지만은 않다.

＊

나는 10년 전 같으면 상상도 못했을 법한 방식으로 〈우리는 대중 앞에서 산다〉 다큐멘터리를 보았다. 트위터에서 만난 친구 셰리 와서먼Sherri Wasserman이 인터넷 영화 모임을 열었다. 처음에 그녀가 생각한 것은 신체적으로는 고립되었지만 기술적으로는 연결된 상황에서의 고립을 다룬 영화를 관람한다는 발상이었다. 그러나 시간이 흐르면서 초점은 실제와 상상 속의 감옥이라는 것으로 바뀌었는데, 그중 두 곳이 해리스가 설계한 감옥이었다.

'제1회 공존 영화제'에서 미국과 유럽 전역에 흩어져 있던 우리 여섯 명은 각자 노트북을 펼쳐놓고 구글 토크를 통해 대화를 나누었다. 우리는 〈심연 속으로〉〈이스케이프 프롬 뉴욕〉〈동경 방랑자〉를 보고 맨 마지막에 〈우리는 대중 앞에서 산다〉를 보았다. 이는 곧 몇 시간씩 각자 컴퓨터의 찬란한 내부에 푹 빠져 있었고 영상으로 눈이 멀 지경이었다는 뜻이다. 우리가 본 모든 영화는 각기 다른 방식으로 아름답고 불편하고 의의가 있었다. 그러나 〈우리는 대중 앞에서 산다〉는 뭔가 사적인 것, 추하고 점점 더 불편해지는 어떤 것을 마주하고 있는 것처럼 느껴졌다. 채팅한 기록을 지금 보면 우리는 모두 어안이 벙벙해진 것처럼 보인다. SW: 이건 볼수록 더더욱 스탠퍼드 실험＊의 건방진 인터넷 신참 재벌 버전처럼 보이는군. ST: 내가 미쳐가는 것 같아. AS: 정말로 지랄 같아.

다른 사람은 어땠는지 모르겠지만, 나는 내가 본 것 때문에 겁에

질렸고, 그것이 내게 의미하는 바 때문에 무서워졌다. 어쩐 일인지 나는 미래의 어느 순간에 잠에서 깼다. 우리가 모두 지금 조시 해리스의 방에 있는 것 같다. 우리가 흘러드는 신세계의 가장 큰 특징은 모든 벽이 허물어지고 있으며, 모든 것은 다른 모든 것 속으로 융합되어간다는 것이다. 이렇게 끝없이 연결하는 분위기, 영구적으로 감시하는 분위기에서 친밀성은 비틀거린다. 해리스가 '우리는 대중 앞에서 산다' 촬영이 끝난 이튿날 도시를 떠나, 두어 해 동안 뉴욕주 북쪽의 어느 사과농장에서 경계의 감각을 회복하고 되살려내고, 피부가 감싸고 있는 형체 속에 자신의 자아를 도로 집어넣으면서 숨어 지낸 것도 의외가 아니다.

허물고, 확산하고, 융합하고, 통합한다. 이런 것들은 고독의 정반대처럼 들리지만, 그래도 친밀성이 만족스럽고 성공적인 것이 되려면 견고한 자아 감각을 필요로 한다. 뉴욕현대미술관에서 열린 〈우리는 대중 앞에서 산다〉 시사회가 끝난 뒤의 대화에서 감독 온디 티모너는 콰이어트에 대해, 그것은 여러 면에서 전체주의적인 공간이었지만 "그건 중요하지 않았다. …… 가능한 한 카메라의 관심을 많이 받는 것이 더 중요했는데, 카메라가 110대나 있었으니, 자기들이 어떤 것에 소속되었다고 느끼고 싶어 한 사람에게는 마치 사탕 가게에 들어간 것 같았다"[9]라고 말했다. 그리고 덧붙여 이렇게 강조

* 스탠퍼드대학 심리학과의 필립 짐바르도 교수가 1971년에 행한 실험을 말한다. 가짜 감옥을 만들어 실험 참가자들에게 각각 교도관과 죄수 역할을 맡게 했다. 순식간에 통제되지 않는 수준의 폭력성과 잔혹성을 드러내 실험이 중단되었다.

했다. "내가 그때 깨닫지 못한 것은 이것이 인터넷의 미래 형태라는 점이었다." 그녀는 그 영화를 엄밀하게 경고로 이해했으며, "나는 우리가 사진을 올릴 때 무엇을 추구하는지 의식해야 한다고 생각한다. 나는 우리가 혼자가 아니고 모두 연결되어 있다고 느끼고 싶은 욕망을 품고 있으며, 그것이 기본 욕망이라고 생각한다. 그러나 우리 사회에서는 명성이 황금양이 되어버렸다. …… 그것을 얻을 수만 있다면 나는 혼자라고 느끼지 않고 언제나 사랑받는다고 느낄 것이다"라고 말했다.

위험 없는 사랑. 그 자신의 얼굴을 전파하고 끊임없이 복제하는 사랑. 에럴 모리스의 다큐멘터리 〈나를 수확하다〉에서 해리스는 자신의 삶을 성찰하면서, 정체성과 관찰당하는 체험을 암묵적으로 융합한다. "내 유일한 친구는 텔레비전이었다. …… 나는 유명인사다. 나를 바라보는 사람들이 있다. …… 나를 나를 나를 바라보고 있는 이 그리스 코러스가 있다."[10] 마치 여분의 눈들이 응시의 대상을, 연약하고 부풀어 오른 나를 확장시키고 강화해주는 것과도 같다. 비록 그것들은 나를 산산조각으로 찢어발길 능력도 있지만.

여기서 다시 한번 자신을 방송하고 자신의 이미지를 전 세계에 뿌리기 위해 텔레비전을 활용하며 그 안에 무척 들어가고 싶어 했던 위홀이 떠오른다. 그게 아니면 다른 사람들을 그곳에 넣고 더욱더 즐겼던 사람이. 위홀의 작업의 온갖 면모들이 해리스의 프로젝트에 공명한다. 인터넷을 통한 공명이다. 까닭 없이 머무는 응시로, 각자 제목에서 명시된 일상의 평범한 활동에 참여하고 있는 사

〈우리는 대중 앞에서 산다〉, 온디 티모너, 2009

"덧없어 보인 것이 실제로는 영구적이었고,
공짜처럼 보인 것이 사실은 이미 값을 지불한 것이었다."

람들을 정적이고 부드러운 눈길로 담은 영화들을 예로 들어보자. 〈잠Sleep〉 또는 〈머리 자르기Haircut〉〈키스Kiss〉〈먹기Eat〉 같은 것들. 워홀의 영화들은 어떤 신체가 그 의식을 시행하는 것을 지켜보고 싶은 욕망을 보여준다. 이는 해리스가 끝없이 녹화한 배설하고, 씻고, 잠자고, 섹스하는 모습 속에 조야한 형태로 존재하는 것과 똑같은 충동이다. 그 자체가 나중에 인터넷이라는 자기 초상의 왕국, 맹목적이고 흔해빠진 인간들의 거주지에서 엄청 풍부하게 꽃피우게 되는 충동이다. 감시의 예술이라 표현할 수도 있겠지만, 그런 용어가 통용되기도 전에 만들어진 작업들이다.

위홀과 해리스의 차이는 물론 워홀은 예술가였다는 데 있다. 그는 단순한 사회적 실험과 자기 과시로서가 아니라 뭔가 아름다운 것—빛나는 표면, 세계를 비추는 냉담한 거울—을 생산하는 데 참여했다. 종종 불필요하게 잔인한 노출을 개입시키지도 않았다. 하지만 이 말은 다소 불공정한지도 모르겠다. 콰이어트에서 진행된 장면들, 그 사디즘과 조작을 지켜보면서 나는 워홀이 만든 사악한 영화들을 여러 번 떠올렸다. 그가 로니 태블Ronnie Tavel과 함께 온순한 참여자들을 부추기거나 마니아들을 도발하여 굴욕적인 행위를 하게끔 만드는 영화들 말이다. 로나 페이지의 뺨을 때리는 온딘, 〈첼시의 소녀들〉에서 인터내셔널 벨벳*을 괴롭히는 메리 우로노브. 아

름다운 마리오 몬테즈가 〈스크린 테스트 2번Screen Test No. 2〉에서 '설사diarrhoea'라는 단어를 황홀하게 발음하는 장면. 그의 아름다운 얼굴은 기쁘게 해주려고 필사적인 표정이다(영화 시작 부분에서 카메라의 눈이 그에게 고정된 가운데 사치스러운 가발을 강박적으로 자꾸 고치면서, 그는 꿈꾸는 듯이 "난 지금, 어어, 딴 세상에 있는 기분이야. 환상의 세계에"[11]라고 털어놓는다).

만약 워홀의 작품에 생기를 주는 어떤 흐름이 있다면 그것은 우리가 일반적으로 알고 있는 성욕이나 에로스가 아니라, 관심 받고 싶어 하는 욕망이다. 현대를 밀고 나아가는 그 힘이다. 워홀이 보고 있던 것, 그가 그림과 조각과 영화와 사진에서 재생산하던 것은 다른 모든 사람이 보고 있던 것들이었다. 유명인사의 사진, 수프 깡통, 재난 사진, 자동차 밑에 깔리고 나무 사이로 내던져진 사람들의 사진들. 이런 것들을 바라보고, 겹겹이 드리워진 색채의 장막 위로 롤러를 밀고, 끝없이 복제하면서 그는 모든 사람이 굶주려하지만 붙잡기는 힘든 관심이란 것의 정수를 뽑아내려 했다. 그의 연구는 스타들로 시작했다. 두껍게 화장한 눈꺼풀과 벌에 쏘인 듯 두툼한 입술의 스타들, 재키 케네디, 엘비스 프레슬리, 마릴린 먼로, 그들의 얼굴은 공허하고 카메라 렌즈 때문에 경악한 표정이었다. 그러나 거기에서 끝나지 않았다. 해리스처럼 워홀도 테크놀로지가 더 많은 사람이 명성을 얻는 것을 가능하게 해준다는 것을 알았다. 명성은 친밀성의 대체물, 중독적인 대체물이었다.

피츠버그 앤디 워홀 미술관에는 수십 대의 텔레비전이 사슬에 매

달려 있는 방이 있다. 각 텔레비전은 그가 1980년대에 만든 토크쇼 두 편, 〈앤디 워홀의 TV〉와 〈앤디 워홀의 15분〉의 각기 다른 에피소드를 방영하고 있다. 각 텔레비전에는 중력의 영향을 받지 않은 듯 머리카락이 위로 뻗친 가발을 쓴 축소판 앤디가 들어 있다. 안경 뒤의 얼굴은 불안해하면서도 정면으로 비추는 뜨거운 조명을 사랑하는 표정이다. 텔레비전은 워홀이 가장 들어가고 싶어 한 매체, 그의 야심의 정점이었다. 큐레이터 에바 마이어–허먼Eva Meyer-Herman의 말을 들어보자. "모든 거실에 증식하는 텔레비전이라는 매스미디어는 그가 상상할 수 있는 궁극의 재생산과 반복 수단이었다."[12] 《앤디 워홀의 철학》에서 그는 텔레비전의 마술적인 능력, 스스로를 얼마나 작게 느끼든 사람을 크게 만들어주는 방식을 성찰했다.

만약 당신이 가장 인기 있는 텔레비전 쇼의 스타라면, 그리고 어느 날 밤 그 쇼가 방영되는 동안 미국의 평범한 거리를 걸어간다면, 그리고 창문을 통해 모든 집의 거실에서 그들의 공간을 차지하고 있는 텔레비전에서 당신을 본다면, 당신이 어떤 기분일지 상상할 수 있겠는가? 그가 얼마나 작든, 그는 사람으로서 원할 수 있는 모든 공간을, 바로 거기, 텔레비전 상자 속에서 가진 것이다.[13]

그것이 복제의 꿈이다. 무한 관심, 무한 응시. 인터넷은 그 꿈을 이룰 가능성을 모든 사람에게 확장했다. 텔레비전은 그러지 못했다. 거실에 있는 청중은 분명 텔레비전 상자 속에 욱여넣을 수 있는

수를 훨씬 능가할 테니까. 그런데 인터넷의 경우에는 다르다. 누구든 컴퓨터만 있으면 참여할 수 있으므로, 화장에 관한 조언이나 식탁 꾸미기 능력, 완벽한 컵케이크를 굽는 능력으로도 수천 명을 장악하여 텀블러나 유튜브에서 작은 신이 될 수 있는 것이다. 남 무안 주기를 잘하는 스웨터 차림의 아직 사춘기에 이르지도 않은 소년이 137만 9750명의 구독자를 확보할 수 있다. 그는 선언한다. '내가 어떤 사람인지 설명하기 힘들어 내 비디오들로 대신한다!' 이제 트위터에서 '외로워'라는 해시태그를 단 글들을 보라. '요즘은 어느 누구와도 잘 어울릴 수가 없어. #외로워' 거기에 좋아요가 7개 달린다. '나는 내가 부탁한 일을 답장 없이 나 없을 때 하고 있는 사람을 보는 게 좋아. #외로워' 좋아요 1개. '나는 요즘 밤이 그래. 생각이 너무 많아. #외로워 난 고양이가 너무 많은 겁쟁이처럼 보이지. 고양이가 한 마리 있으면 좋겠어.' 좋아요 없음.

그러는 동안, 우리가 거주하는 지구상의 삶의 형태는 시시각각 줄어든다. 그러는 동안, 모든 것은 꾸준히 더 균질화하고 차이를 관용하는 여유가 더 줄어든다. 그러는 동안, 10대들은 자살하고, 자살한다는 유서를 텀블러에 남긴다. 움찔거리고 반짝거리는 헬로키티 이모티콘을 배경으로, '나는 지난 다섯 달 동안 완전히 혼자였다. 친구도, 도움도, 사랑도 없었다. 부모님의 실망과 잔인한 고독뿐이었다'는 말을 남긴다.

뭔가가 제대로 돌아가지 않았다. 어찌 된 일인지 복제 기계의 마법이 실패했다. 웬일인지 우리가 당도한 곳이 그다지 매력적이지

않았고 살 만한 곳이 아니었고 근사하지도 않았다. 내가 컴퓨터를 멀리하고 창문 밖을 내다보면 타임스스퀘어의 스크린이 보였다. 거대한 시계, 실제보다 백 배는 확대된 고든 램지Gordon Ramsay*의 주름진 얼굴.

이 부자연스러운 풍경 속에 고립되어 있지만 나는 어디에든 있을 수 있었다. 런던, 도쿄, 홍콩 등 리들리 스콧의 〈블레이드 러너〉의 배경을 점점 더 많이 닮아가는 테크놀로지가 변모시킨 미래의 도시들에. 코카콜라와 지구 밖 식민지 광고판, 인공적인 것과 진짜의 구분이 흐려지는 데서 오는 불안감이 담긴 그 영화와 닮은 곳에.

〈블레이드 러너〉는 동물이 없는 세계, 셰리 터클이 예언했던 로봇 시대의 전조적 모습이다. 등장인물 서배스천이 말하는 것, 조숙하게 늙어가는 아이, 초현대적이고 물에 젖은 로스앤젤레스의 물이 새고 잔해로 뒤덮인 황량한 브래드배리 빌딩 속에서 혼자 살고 있는 서배스천이 말하는 것은 무엇인가? 복제인간 프리스가 그에게 고독한지 묻자 그는 진짜 인간들이 거의 언제나 그러듯 아니라고 대답하며, 더듬거리는 말투로 이렇게 말한다. "꼭 그렇지는 않아요. 난 친구를 만들어요. 장난감들 말이에요. 내 친구는 장난감들입니다. 내가 그걸 만들어요. 취미지요. 난 유전자 설계자입니다."[14] 그렇게 우리는 또 다른 방에 깊이 틀어박힌다. 프로그램된 동반자, 우리가 발명하여 생명을 부여한 친구들이 가득 모여 있는 곳에. 딴 세계

* 영국 출신의 유명 요리사, 방송인.

로의 이민은 잊어라. 우리가 온 곳은 온라인이다.

지구상의 생명이 이토록 재앙에 가까워진 바로 이 순간에 컴퓨터가 세계를 지배하게 된 것이 과연 우연일까. 그것이 혹시 원인이 아닌지 궁금해진다. 감정을 벗어나고 싶은 충동, 영원토록 관심 받게 해주는 약물로 연결의 필요를 차단하려는 충동의 일부가 불안감의 소산인지 궁금해진다. 자신이 언젠가 마지막으로 남겨진 자가 되리라는, 이 각양각색이고 꽃이 만발한 행성에서 살아남은 마지막 종족이고 텅 빈 우주 속을 떠돌아다니게 되리라는 불안감 말이다. 그것이 바로 악몽 아닌가. 영원히 버려질지도 모른다는 악몽. 섬에 남겨진 로빈슨 크루소, 사라져가는 얼음 위의 프랑켄슈타인의 괴물, 〈솔라리스〉, 〈그래비티〉, 〈에일리언〉. 〈나는 전설이다〉에서 흐느껴 우는 윌 스미스가 역병이 휩쓴 이후의 황량하고 사람 없는 뉴욕 시내를 헤매는 모습, 버려진 비디오 가게에서 마네킹을 붙들고 "내게 안녕하세요라고 말해줘, 제발 내게 안녕하시냐고 인사해줘"라고 애걸하는 모습. 이 모든 공포스러운 이야기는 치유될 희망이 없는 고독, 누그러지거나 구원될 희망 없는 고독이라는 두려움과 관련된다.

이 모든 것의 근저에 에이즈가 있는지도 궁금하다. 수전 손택은 《은유로서의 질병》에서 에이즈와 당시에 갓 태어난 컴퓨터 세계를 연결하여, 그들의 은유가 급속히 공유되고 뒤엉키는 방식을 다루었다. 먼저, 바이러스라는 단어는 인체를 공격하는 유기체라는 의미에서 기계를 공격하는 프로그램이라는 의미로 변했다. 지난 밀레니

엄이 끝날 무렵 에이즈가 상상력을 사로잡고 대기를 두려움으로 가득 채웠고, 미래가 굴러들어 왔을 때 그 모습은 전염의 두려움으로, 병든 인체와 그들 속에 깃든 수치스러움으로 가득 메워져 있었다. 가상세계. 안 될 것 있나, 제발, 노년과 병과 상실과 죽음의 오랜 지배에, 물리적인 것의 독재에 끝을 외치자.

그리고 손택이 지적하듯이, 에이즈는 지구촌의 경악스러운 현실을 노출시켰다. 상품과 쓰레기, 모든 것이 영원히 순환하는 세계. 런던에 있던 일회용 플라스틱 컵이 파도에 쓸려 일본에 나타나고, 아니면 태평양의 지저분한 쓰레기 소용돌이 속에 붙들려 있거나 부서져서 바다거북과 앨버트로스에게 먹히는 세계. 정보, 사람, 질병, 모든 것이 움직인다. 어느 것도 분리되어 있지 않고 모든 요소가 끊임없이 다른 어떤 것으로 변형되어간다. 손택은 1989년에 출판된 저서의 끝부분에서 이렇게 쓴다.

그러나 오늘날 개인적으로도 사회적으로도 구조적으로도 고조된 공간의 상호 연결성은 (가끔 종種 자체에 대한 위협으로 묘사되기도 하는) 건강 위험의 전달자가 되었다. 그리고 에이즈 공포증은 선진 사회의 부산물인 재앙이, 즉 세계적인 규모로 확대되어버린 환경 파괴 같은 또 다른 재앙이 발생할지도 모른다는 우려 가운데 하나다. 에이즈는 지구촌의, 현재와 이전에 이미 존재하며 그것을 물리칠 방법을 아무도 모르는 디스토피아적 미래의 전조 가운데 하나다.[15]

여기에다 21세기의 시민은 #overit* 또는 #tl;dr**을, 이제 우리 자신을 그 속에 가둬두어야 할 것 같은, 마이크로 언어로 압축된 바로 그런 절망감을 덧붙일지도 모르겠다.

*

어느 날 새벽 2시 30분에 귀가하다가 나는 사람 없는 43번로에서 마차 끄는 말 한 마리가 질주하는 광경을 보았다. 또 다른 날 저녁에는 42번로의 군중 속을 지나갈 때 한 남자가 특정한 상대도 없이 "뉴욕! 우리는 색깔에 익사하고 있다!"라고 소리치는 것을 보았다. 타임스스퀘어 호텔의 엘리베이터에서 나는 이런저런 대화를 들었다. 포마드를 발라 머리를 빗어 넘긴 어떤 남자에게 두 여자가 루이비통 가방에 대해 묻고 있었다. 무슨 색이 좋아요? 검은색. 언제 가세요? 그녀는 한 시간 반 뒤에 갈 겁니다. 내가 과연 그 속으로 들어갈 수 있을지 모르는 외부 세계가 점점 더 스크린 속의 살균된 세상을 닮아갔다.

온라인으로의 이주를 몰아붙인 바로 그 힘이 주변에서도 분명히 나타나고 있었다. 모든 도시는 사라짐의 장소다. 그러나 맨해튼은 섬이고, 그 자체를 다시 발명하기 위해 과거를 문자 그대로 불도저

* 끝났어, 신경 쓰지 않아, 괜찮아 등의 의미로 붙이는 해시태그.
** too long; didn't read를 축약한 표현으로 기사나 포스트 내용이 너무 길어서 읽지 않았다는 뜻이다.

로 밀어버렸다. 새뮤얼 딜레이니와 밸러리 솔라나스와 데이비드 워나로위츠의 타임스스퀘어, 랭보 사진의 타임스스퀘어, 신체들이 한데 어울리던 장소는 수십 년 동안 급격한 변형을, 균질성을 향한 움직임을 거쳤다. 그것은 젠트리피케이션의 거대한 청소 작업, 줄리아니와 블룸버그*가 포르노 극장, 매춘부들과 무회들을 쓸어내버리고 그 자리를 기업체의 사무실과 고급 잡지로 채우는 작업이었다.

그것은 〈택시 드라이버〉의 유명한 독백 장면에서 트래비스 비클이 표현한 것과 같은 정화의 판타지였다. 트래비스가 빗속에서 자기 택시를 몰고 1970년대의 타임스스퀘어를 지나오는 동안, 스트립쇼의 녹색 수조들, 매혹이라 쓰인 분홍색 글자들, 레몬색 핫팬츠에 단화를 신은 여자들, 젖은 아스팔트 위로 붉고 흰 빛을 쏟아내는 헤드라이트들을 지나는 동안 흘러나온 독백 말이다. "동물들은 모두 밤에 활동한다. 창녀, 난잡한 것들, 좀도둑, 퀸, 호모, 마약쟁이, 쓰레기 같고 병들고 타락한 자들. 언젠가는 진짜 비가 내려 이런 쓰레기를 거리에서 모두 씻어내겠지."[16] 그리고 이제 비가 왔다. 이제 타임스스퀘어는 디즈니 캐릭터와 관광객과 비계와 경찰들로 채워졌다. 빅토리, 랭보 사진 속에서 X등급 영화를 상영하던 그곳은 눈부시게 복원된 어린이 극장이 되었고, 뉴암스테르담은 2006년부터 줄곧 〈메리 포핀스〉만 상영하고 있다.

* 루돌프 줄리아니는 1994년부터 2001년까지, 마이클 블룸버그는 2002년부터 2013년까지 뉴욕시 시장을 지냈다.

1970년대에는 빈민들만의 감옥에 가깝다고 여겨지던 맨해튼이 일종의 초부유층만의 섬 같은 것이 되었다는 사실은 아이러니하다. 1970년대 위험 지대로서의 그곳의 명성은 제1회 공존 영화제에서 우리가 본 작품 가운데 하나인 공상과학 영화 〈이스케이프 프롬 뉴욕〉에서도 나타난다. 내가 살던 건물은 타임스스퀘어 호텔의 낡은 아르데코식 부속건물로, 예전에는 복지시설이었고 빈방을 도시의 혼잡한 보호소에서 넘쳐나는 노숙자들을 재우는 데 썼다. 밸러리 솔라나스는 이런 곳을 자주 이용했고, 데이비드 워나로위츠는 유년 시절을 다룬 그래픽노블 〈초속 7마일〉에서 그런 장소에서 잠자지 않을 수 없었던 시절을 회상했다. 썩은 매트리스, 당신이 잠든 사이에 아무나 기어들어 올 수 있었던 60센티미터 높이로 잘려 나간 문. 지친 상태였는데도 그는 상대적으로 개방된 거리를 더 선호했다.

그가 타임스스퀘어 자체를 찾아간 적이 있는지 나는 모르겠다. 그렇지만 그가 어렸을 때 그런 곳에서 거리 매춘을 한 것은 분명하다. 그 일에 대해 그는 나중에 썼다. 그를 고른 중년 남자들, 그들이 데리고 갔던 지저분한 작은 방들. 어떤 남자는 그더러 벽에 난 구멍을 통해서 다른 커플을 지켜보라고 했다. 여자가 돌아섰을 때, 그녀의 배 전체에 채 아물지 않은 자상이 보였다. 〈초속 7마일〉에는 빨간색과 분홍색과 갈색 작은 조각들로 채색된 그녀의 토르소 그림이 있다. 어린 데이비드가 말한다. "나를 정말로 돌아버리게 한 것은 그 남자가 어떻게 그 여자와 섹스할 수 있느냐 하는 점이었다."[17] 그녀는 그가 항만관리청 터미널 밖에서 본 적이 있는 매춘부였다. "저렇

게 생생한 상처가 바로 눈앞에 보이는데! 그는 마치 자기가 섹스하고 있는 몸이 지닌 고통을 생각지도 못하는 것 같았다."

타임스스퀘어 연합Times Square Alliance이 지워버린 것이 이런 것이다. 거지, 사기꾼, 파괴되고 굶주린 몸뚱이들. 그런데 그들의 행동 동기가 완전히 박애주의적이었는지는 의심스럽다. 과연 그들이 주변부 사람들의 삶을 개선하거나 안전하게 만들고 싶다는 소망에서 움직였는지가 의심스러운 것이다. 더 안전한 도시, 더 깨끗한 도시, 더 부유한 도시, 갈수록 더 똑같아지는 도시. 삶의 질이라는 화법 뒤에 잠복하고 있는 것은 차이에 대한 깊은 두려움, 더러움과 감염에 대한 두려움, 다른 생활 형태의 공존을 허용하기 싫은 마음이다. 이것은 연결의 장소이고 다양한 사람들이 서로 교류하며 사는 장소이던 도시가 고립 병동, 끼리끼리 나누어 가두는 수용소를 닮은 장소로 변해간다는 것을 의미한다.

이것은 젠트리피케이션의 물리적 과정을 에이즈 위기로 인한 피해와 연결하는 세라 슐먼의 매우 논쟁적인 저서《마음의 젠트리피케이션》의 주제다. 그녀의 책은 복잡하고 역동적이고 혼합된 공동체에 사는 것이 균일한 공동체에서 사는 것보다 더 건강할 뿐만 아니라, 특권과 억압에 의존하는 행복은 어떤 문명화한 기준으로도 결코 행복이라 불릴 수 없음을 깨달을 것을 우리에게 요구한다. 아니면 옛날 타임스스퀘어의 또 다른 주민인 브루스 벤더슨이《섹스와 고립》에서 말했듯이, "도심의 철거는 모든 사람을 고독하게 만든다. 그 몸뚱이를 포기하는 것은 고립이며 순전한 판타지의 승리다".[18]

가상의 세계도 결과를 낳지만 물리적 환경도 결과를 낳는다. 내가 타임스스퀘어에 사는 동안 워나로위츠가 말한 구절이 머릿속에 계속 맴돌았다. '그는 마치 자기가 섹스하고 있는 몸이 지닌 고통을 생각지도 못하는 것 같았다. 몸이 지닌 고통을 생각지도 못하는 것 같았다.' 그것은 공감에 관한 발언, 다른 인간 존재의 감정적인 현실로 들어가는 능력, 그들의 독립적인 존재와 그들의 차이를 인정하는 능력에 관한 것이다. 그것은 모든 친밀성 행위의 전주곡이다.

〈블레이드 러너〉의 판타지 세계에서 공감은 인간과 복제인간을 구별하는 기준이다. 그 영화는 복제인간이 보이트-캄프 테스트에 응하라고 강요당하는 장면으로 시작한다. 그것은 고통 받는 동물에 관한 일련의 질문을 던져 공감 반응의 정도를 측정함으로써 혐의자가 진짜 인간인지 아닌지를 평가하는 일종의 거짓말탐지기다. "거북이 뒤집힌 채 누워 뜨거운 태양에 배가 달아오르고 있고, 몸을 뒤집으려고 발버둥 치지만 누가 도와주지 않으면 뒤집지 못한다. 그런데 당신은 도와주지 않는다. …… 왜 그런가, 리언?"[19] 리언이 심문자를 책상 아래에서 총으로 쏘아버리는 바람에 질문들이 갑자기 중단된다.

물론 그 영화의 아이러니는 공감 능력이 없다는 건 인간이라는 데 있다. 인간은 복제인간들, 스티그마가 찍힌 껍데기들의 고통, 그들의 급격히 짧아진 수명으로 인한 고통에 공감하지 못한다. 복제인간 로이 배티에게 거의 죽임을 당할 뻔하다가—"공포와 함께 산다는 건 대단한 경험이지, 안 그런가?"—블레이드 러너인 비정한

탐정 데커드는 공감하기를 배우고, 그 자신의 만연한 고독, 도시에서 느끼는 고립감을 부분적으로나마 해소하게 된다.

이제 나는 궁금해진다. 우리의 물리적·가상적인 삶 모두에서 변화를 지지해주는 우리 시대의 진정한 불편함은 관계 연결에 대한 공포인가. 세인트패트릭의 날. 그날 아침 타임스스퀘어는 녹색 야구모자를 쓴 술 취한 10대들로 가득 찼고, 나는 그들을 피하기 위해 톰프킨스스퀘어 파크로 곧장 걸어갔다. 집을 향해 돌아섰을 무렵 눈이 내렸다. 거리에는 사람이 거의 없었다. 브로드웨이 맨 위쪽에서 나는 문간에 앉아 있는 한 남자를 지나쳤다. 그는 확실히 40대쯤으로 보였는데, 머리를 바싹 깎았고 큰 두 손은 부르터 있었다. 내가 걸음을 멈추자 그는 알아들을 수 없는 소리로 말하기 시작했다. 그는 그 자리에 사흘 동안 앉아 있었는데, 단 한 사람도 걸음을 멈추고 자기에게 말을 걸지 않았다고 했다. 그는 내게 자기 아이들 이야기를 하다가—"롱아일랜드에 예쁜 아이들 셋이 있다오"—횡설수설 작업용 부츠 이야기를 했다. 그는 자기 팔에 난 상처를 보여주며 "어제 칼에 찔렸소"라고 말했다. "난 여기서 쓰레기 같은 존재요. 사람들은 내게 한 푼짜리 동전을 던져요."

폭설이 쏟아지고 눈송이는 빙빙 돌면서 내려왔다. 머리카락은 진작에 푹 젖어버렸다. 잠시 뒤 나는 그에게 5달러를 주고 걸어갔다. 그날 밤, 나는 눈이 내리는 광경을 오래오래 바라보았다. 공기는 길거리에서 미끄러지고 짓이겨지는 축축한 네온으로 가득 찼다. 타인의 고통이 무슨 의미가 있을까? 그런 것이 존재하지 않는 척하기가

더 쉽다. 공감의 노력을 하지 않겠다고 거부하는 편이 더 쉽다. 보도에 있는 낯선 사람의 신체는 그냥 유령이라고 믿는 편이 더 쉽다. 유색 픽셀의 모음, 고개를 돌리고 우리 눈의 채널을 바꾸면 깜빡이며 사라져버릴 그런 존재라고 믿는 편이 더 쉽다.

8

이
상
한

열
매

예술은 한 번도 만난 적 없는 사람들 사이에 스며들어
서로의 삶을 풍요롭게 만들어주는 기묘한 능력이 있다.
예술은 상처를 치유하면서도
모든 상처에 치료가 필요한 것은 아니며
모든 흉터가 추한 것은 아니라는 것을
분명하게 보여준다.

점점 추워지다가 날씨가 풀렸다. 공기 중에 꽃가루가 부옇게 떠다녔다. 나는 타임스스퀘어를 떠나 내 친구 래리 크론Larry Krone*이 잠시 비워둔 이스트 10번로의 아파트로 이사했다. 이스트빌리지에 돌아가게 되어 좋았다. 그 이웃들이, 장식용 전구와 조각으로 꾸민 동네 정원들이 그리웠으니까. A가에 1분만 서 있어도 열두어 가지 언어를 들을 수 있는 그런 곳이었다. 세라 슐먼이 《마음의 젠트리피케이션》에서 말했듯이, 도시성이란 "다른 경험을 지닌 사람들이 실재한다는 것을 매일 확인하게"[1] 해준다. 비록 인종과 성별과 소득이라는 오래된 다양성은 콘도와 요거트 매장의 멈출 수 없는 성장세와 높아지는 임대료 탓에 확실히 위험해졌지만.

래리의 아파트에는 아메리카나의 황홀한 혼란상이 쌓여 있었다. 그것은 P에는 돌리 파튼, H에는 키스 해링 등 애정을 담아 수집한

* 뉴욕에서 활동하는 화가, 행위예술가, 배우.

유명인사들의 전기를 비롯해 다양한 내용이 포함된 컬렉션이었다. 그 밖에도 아마 100개는 될 잭 대니얼스 빈 병, 코바늘로 뜬 담요 수십 장, 악기, 작은 쿠션들, 선글라스를 낀 엘비스 흉상, 부어오른 선홍색 킹콩을 안고 있는 야윈 외계인이 있었다.

이런 즐거운 무질서에서 래리의 예술작품들[2]이 나왔고, 그중 으뜸가는 것이 내가 그를 알고 지낸 시간 내내 작업하고 있던 케이프였다. 이 케이프는 수십 년이 넘도록 자선 중고매장과 떨이판매점에서 수집해온 버려진 자수제품 수백 장을 모아서 조각보처럼 만든 것으로, 그중에는 미완성이 많았다. 래리는 그런 것들을 한데 꿰맨 다음 여백을 수백만 개의 스팽글로 장식했는데, 스팽글은 하나하나 손으로 꿰매 붙였다. 비행기, 나비, 오리, 유색 연기를 길게 뿜으며 가는 기차. 이 모든 사랑스러운 잔재들, 완벽히 버려진 문화와 훌륭한 취향이 한데 모여서 익명과 수공업적 작업에 대한 찬양으로 변신했다.

그 케이프는 아파트 안에서 위풍당당한 존재감을 내뿜었다. 무엇보다 그것은 거대했으며, 내가 이제껏 본 중에서 가장 밝고 가장 강렬한 색을 입은 물건이었다. 나는 그 곁에서 생활하는 것이 좋았다. 왠지 모르게 영양분을 주는 것 같았고, 실제로 접촉할 수 있거나 가깝지 않은데도 여러 시간대에 걸친 낯선 자들을 연대하게 하고 공동체로 끌어모아주는 이를테면 협업의 토템 장식물 같았다. 나는 그것이 눈에 보이지 않는 존재감에 반응하는 방식을 좋아했다. 한편으로 그것은 너무나 분명히 래리의 스튜디오 빈 공간에 걸려 있

는 의상이었고, 또 한편으로는 수백 명의 손으로 만들어졌고, 한 땀 한 땀 인간 노동의 증거이며, 쓸모 때문이 아니라 어떤 식으로든 기분을 좋게 하고 위안을 주기 때문에 그런 것을 만들고 싶은 인간의 욕구를 입증해주었다.

그것은 수선해주는 예술, 연결을 갈망하는 예술, 또는 그 갈망을 실현시킬 방법을 찾는 예술이었다. 조 레너드가 애도를 위해 제작한 걸작품인 〈이상한 열매(데이비드를 위해)Strange Fruit(for David)〉를 내가 본 것은 이즈음이었다. 〈이상한 열매〉는 설치미술로, 1997년에 완성되었고 지금은 필라델피아 예술박물관의 영구소장품에 포함되어 있다. 그것은 오렌지, 바나나, 자몽, 레몬, 아보카도 등 302개 과일로 만들어졌는데, 과육은 먹고 잘라낸 껍질을 말려서 빨간색·흰색·노란색 실로 꿰매어 붙이고 지퍼, 단추, 힘줄, 스티커, 플라스틱, 전선, 옷감으로 장식했다. 그 결과물은 미술관 바닥에 모두 전시되기도 하고 몇 개씩 소규모로 나뉘어 전시되기도 한다. 그것들은 그렇게 설치된 뒤 썩거나 오그라들거나 허물어진다는 각자의 가차 없는 임무를 계속하다가 시간이 흐르면 먼지로 변해 완전히 사라지게 될 것이다.

이 작품은 눈부시게 빛나는 순간에서 부패로 나아가는 물질을 묘사하는 바니타스vanitas* 전통에 속하는 것이 분명하며, 레너드의 가

* 몇 가지 전형적인 작품 소재로 이루어진 순수 정물화. 죽음의 불가피성과 속세의 업적, 쾌락의 무의미함을 상징하는 소재들을 다루었다. 1550년께 독자적인 분야로 발전했으며, 1650년 무렵 쇠퇴할 때까지 주로 네덜란드 레이던을 중심으로 발전했다.

"어느 날 아침 나는
오렌지 두 개를 먹었는데,
껍질을 그냥 내버리기가 싫었다.
그래서 그냥 무심하게
그걸 꿰매어 복원했다."

— 조 레너드

조 레너드 Zoe Leonard, 1961~

15세에 학교를 중퇴한 뒤 뉴욕에서 보낸 대부분의 생활을 작품에 담은 시각예술가. 데이비드 워나로위츠의 죽음, 알래스카와 인도 여행이 그녀의 작품 세계에 큰 영향을 미쳤다.

까운 친구였던 데이비드 워나로위츠를 추모하기 위해 만들어졌다. 그들은 1980년에 처음 만났는데, 뉴웨이브의 도심 야간 본부이던 나이트클럽 댄스테리아에서 함께 일할 때였다. 나중에 그들은 모두 액트업 회원이 되었고, 한동안은 같은 어피니티 그룹affinity group*에 속하기도 했다. 이는 곧 그들이 10년 넘도록 함께 예술 작업을 하고, 예술을 이야기하고, 저항운동에 참여하고, 체포되기도 했다는 뜻이다.

1992년 데이비드가 죽었을 때 액트업은 분열하고 파벌이 생기고 있었다. 회원들이 사랑하는 친구들을 돌보고 애도하는 것만이 아니라 쉽게 변하지 않고 해악을 끼치는 체제를 바꾸어야 한다는 부담 아래 무너지던 때였다. 그 무렵 많은 사람들이 탈퇴했는데, 레너드도 그중 하나였다. 그는 뉴욕을 떠나 인도로 갔다가 철 지난 프로빈스타운에서, 다음에는 알래스카에서 검약하며 살았다. 〈이상한 열매〉는 홀로 지내던 그 시간 동안 만들었는데, 이는 에이즈 시절의 대량상실과 정치적 변화를 가져오려다가 탈진한 것에 대한 반응 또는 그것이 낳은 결과임이 분명하다.

1997년에 레너드는 친구인 예술사가 애나 블룸Anna Blume과의 인터뷰에서 첫 번째 '열매'가 어떻게 만들어졌는지 이야기했다.

그것은 말하자면 나 자신을 다시 꿰매 붙이기 위한 방법이었다. 그 작업을 시작했을 때 나는 내가 예술을 하고 있다는 생각도 못했다. …… 나

* 공통점이 있는 사람들로 조직된 단체나 기구. 친화집단이라고도 한다.

는 물건을 낭비하는 데 지쳤다. 늘상 내버리는 것 말이다. 어느 날 아침 나는 오렌지 두 개를 먹었는데, 껍질을 그냥 버리기가 싫었다. 그래서 그냥 무심하게 그걸 꿰매어 복원했다.[3]

그 결과는 바로 데이비드의 꿰매기 작품들, 오브제, 사진, 퍼포먼스, 영화 장면 등 수많은 매체를 통해 반복해서 등장하는 작품들을 상기시켰다. 빵 한 덩이를 반으로 잘라 양쪽을 느슨하게 붙이고 그 사이의 공간을 선홍색 자수실 실뜨기로 채운 것. 그 자신의 얼굴을 찍은 유명한 사진에서 입술은 꿰매어져 있는데, 바늘이 실제로 통과한 곳에 피로 보이는 점들이 선명하다. 이것들은 에이즈 위기 때 만들어진 시그니처 작품들로, 침묵시키기와 인내에 대한 증명이자, 목소리를 거부당한 존재의 고립을 증명한다. 가끔 꿰매기가 속죄 행위처럼 보이기도 하지만 그보다는 검열과 은폐된 폭력을, 그리고 데이비드의 세계 모든 곳에서 벌어지고 있는 분리와 기피를 드러내고 그것에 관심을 끌어모으기 위해 사용되었다.

〈이상한 열매〉는 같은 전쟁이 낳은 작품이다. 그 제목은 남자 동성애자들, 이상한 산물, 사회에서 버림 받은 자들을 가리키는 추악한 은어인 열매fruit에서 따왔다. 또 린치 문제를 다룬 빌리 홀리데이Billie Holiday의 노래를 암시하는 것이기도 하다. 증오와 차별이 신체에 극단적이고 폭력적으로 가해져, 비틀리고 불에 탄 시신들이 나무에 매달려 있다는 노래. 개인적이고 제도적인 고독에 목소리를 준 빌리 홀리데이는 사랑이 부족하고 인종주의에 잔혹하게 시달린 생애

를 살다 죽었다. 그녀는 면전에서 검둥이라 불렸고, 자기가 주인공인 행사에서도 뒷문으로 출입해야 했으며, 그런 상처를 알코올과 헤로인이라는 해로운 중화제로 치료하려고 했다. 1959년 여름 웨스트 87번로에 있는 자기 방에서 커스터드와 오트밀을 먹다가 쓰러진 빌리 홀리데이는 처음에는 할렘의 니커보커 병원으로, 다음에는 메트로폴리탄 병원으로 이송되었다. 그러나 그 뒤의 여러 해 동안 수많은 에이즈 환자가 특히 검거나 갈색 피부라면 당했던 것처럼, 그저 한 명의 마약 중독 환자로 병원 복도의 들것 위에 방치되었다.

이 비인간화와 치료 거부 행위에서 최악의 문제는 그전에도, 더 거슬러 올라간 1937년에도 그런 일이 있었다는 것이다. 그때 모르는 사람이 그녀에게 전화를 걸어, 아버지 클래런스가 사망했는데 시신을 어디로 보내야 하는지 물었다. 흰 와이셔츠를 적신 피가 채 마르지도 않았는데 말이다. 폐렴. 그녀는 자서전《레이디가 블루스를 부르다Lady Sings the Blues》에 이렇게 기록했다. "그런데 그를 죽인 것은 폐렴이 아니었다. 그건 텍사스 댈러스였다. 그가 있었던 곳, 그가 걸어 다녔던 곳, 이 병원 저 병원 도움을 받으려고 돌아다녔던 곳, 아니면 자신을 받아달라고 돌아다녔던 곳. 그런 식이었다."[4]

그녀는 아버지의 죽음에 대한 항의로〈이상한 열매〉를 불렀다. 그 가사는 '아빠Pop를 죽인 모든 것들을 나열하는 것처럼'[5] 들린다. 그리고 똑같은 것들이 그녀마저 죽였다. 그녀는 대도시 뉴욕을 끝내 벗어나지 못했다. 마취제 소지 혐의로 체포된 그녀는 생애 마지막한 달을 경찰 두 명이 감시하는 병실에 누워서 보냈다. 스티그마가

찍힌 존재에게 가해지는 굴욕은 아마 무한대인 것 같다.

액트업의 활동은 최소한 이런 일 가운데 일부나마 발언하려고, 엉킨 것을 풀려고, 어떤 신체가 다른 신체보다 덜 중요하게 다루어지게 하는 힘, 동성애자와 마약 중독자와 유색인과 노숙자의 신체가 소모품으로 다루어지게 하는 체계적인 힘에 도전하려고 애썼다. 1980년대 후반, 액트업은 그들의 작업이 남자 동성애자를 넘어 더 포괄적인 범위로 확대되어야 하며, 다른 사람들, 즉 마약 복용자와 여성들, 특히 창녀들에게 필요한 것에 대해서도 발언해야 한다는 합의를 이루었다.

레너드 자신의 작품인 액트업 구술역사 프로젝트는 주삿바늘 교체 문제에 집중하는데, 당시 그것은 에이즈의 확산을 예방하는 기본적인 조치였다. 에드 코크Ed Koch가 시장으로 있을 때 뉴욕에서는 바늘 교체를 잠시 시행했지만 줄리아니 시절에 무관용주의 사고방식에 따라 불법화했으며, 미국과 세계 각지에서도 사정은 비슷했다. 레너드는 중독자들을 위한 청결한 작업과 에이즈 교육을 제공하는 프로젝트를 확립하는 데 힘을 보탠 일로 체포되어 기소당했는데, 그녀는 주사기 보유법의 합법성에 이의를 제기하기 위해 재판을 받고 장기간 구금당할 위험을 무릅썼다.

〈이상한 열매〉는 이와는 다른 종류의 바느질 작품이다. 그것은 저항시위에 참여하거나 의지적으로 법을 깨는 행동주의가 아닌데도 같은 힘을 가진 어떤 것을 다룬다. 그것은 배제와 고립과 상실의 고통을 조용히 안아준다. 그것은 정치적이면서도 개인적이고 어쩔 수

없이 신체에 새겨져 있는 경험을 증명한다. 말이 없고, 아주 조용하게 열매는 그 왜소함과 개별성을 통해 균열과 사라짐의 고통을, 떠나버려 다시는 돌아오지 못할 사랑하는 어떤 것에 대한 갈망의 고통을 전달한다.

그것들의 호소는 컴퓨터 스크린으로 옮겨진 뒤에도 살아남는다. 봉합된 오렌지, 끈으로 이상하게 묶인 바나나 등 jpg 파일로 그 과일들을 보면 감정이 솟구치지 않기가 힘들다. 이는 파괴된 것들에 대한 반응이자 그것들을 놓고 한 땀 한 땀 꿰매고 지퍼와 단추를 달며 꿋꿋이 진행한, 어울리지는 않더라도 세심하고 희망찬 수선 작업에 대한 반응으로 생겨난 감정이다.

〈이상한 열매〉에 감동받은 사람은 나만이 아니었다. 〈프리즈Frieze〉에 실린 조 레너드의 작품[6]에 대한 모노그래프에서 평론가 제니 소킨Jenni Sorkin은 새 밀레니엄이 시작될 무렵 필라델피아 예술박물관을 짜증스러운 기분으로 이리저리 돌아다니다가 그 설치 작품을 처음으로 본 느낌을 묘사한다. "멀리서 볼 때는 쓰레기 더미 같았다. 그런데 더 가까이 다가갔더니 불쾌한 느낌이 사라지면서 매우 슬퍼졌고, 갑자기 혼자라는 느낌이 들었다. 트럭에 치인 것처럼 절망감이 들었다. 기워진 열매는, 터무니없고 설명할 수 없을 만큼 친밀하게 느껴졌다."[7]

상실은 외로움의 사촌이다. 그것들은 서로 교차하고 중첩하며, 그렇기 때문에 애도의 작품이 혼자라는 감정, 고립된 감정을 유발하는 것은 놀랄 일이 아니다. 죽음은 외롭다. 물리적인 존재는 퇴락

과 수축과 소모와 부서짐을 향해 쉬지 않고 움직이는 신체 속에 갇혀 있으므로 본성상 외롭다. 그런가 하면 사별로 인한 고독이 있다. 잃었거나 파괴된 사랑의 고독, 한 사람이나 여러 특정한 사람들을 잃은 고독, 애도의 고독이 있다.

그런데 이 모든 것이 갤러리 바닥에 놓인 죽은 열매로, 말라붙은 껍질로 전달될 수 있었다. 〈이상한 열매〉가 그토록 깊이 마음을 건드리고 처절할 정도로 고통스러운 작품인 까닭은 꿰매기 작업 덕분이다. 그것은 고독의 또 다른 면모, 그 끝없고 필사적인 희망을 쉽게 읽어내도록 해준다. 가까이 있고 싶은 욕망으로서의 고독, 동맹하고 가담하고 한데 모이고 싶은 욕망으로서의 고독, 이런 작업을 하지 않았더라면 흩어지고 포기되고 부러지고 고립 상태로 방치되었을 것들을 모으고 싶은 욕망으로서의 고독. 통합을 향한, 온전하다는 감각에 대한 갈망으로서의 고독이 그런 면모다.

물건들을 실이나 끈으로 이어 붙이고 기워 붙이는 것은 묘한 작업이다. 손으로 하는 작업과 정신적인 작업 두 측면 모두에서 실제적이지만 상징적이기도 하다. 이런 종류의 활동에 담긴 의미와 관련해 가장 사려 깊은 설명 한 가지를 정신분석가이자 소아과 의사이며, 멜라니 클라인의 작업을 계승한 위니콧D. W. Winnicott이 제시했다. 정신분석가로서 위니콧의 첫 작업은 2차 세계대전 동안 소개疏開된 아이들에 대한 연구였다. 그는 평생 애착과 분리의 문제를 연구하는 과정에서 이행 대상transitional object*, 안아주기, 가짜 자아와 진짜 자아라는 개념을 개발했고, 그것들이 위험한 환경과 안전한 환경에

부응하여 어떻게 발달하는지를 연구했다.

《놀이와 현실》에서 그는 처음에는 누이동생의 출산 때문에, 다음에는 우울증 치료 때문에 병원에 입원한 어머니와 떨어지기를 반복해야 했던 어린 소년의 사례를 서술한다. 이런 일을 겪은 뒤 그 소년은 끈에 강박적으로 집착했는데, 테이블을 의자에 묶고 쿠션을 벽난로에 묶어두는 등 집 안에 있는 가구를 전부 끈으로 묶어두게 되었다. 놀랍게도 그는 어린 누이동생의 목에도 끈을 묶었다.

위니콧은 이런 행동이 부모가 두려워했던 것처럼 제멋대로 굴거나 못된 행동 또는 미친 행동이 아니라 뭔가를 선언하는 행동, 언어로써는 소화할 수 없는 어떤 의미를 전달하려는 방법이라고 생각했다. 그 소년이 표현하려고 애쓴 것은 분리의 공포와 위태롭거나 영영 잃어버렸다고 느낀 연결을 다시 얻고 싶은 욕망이었다. 그는 이렇게 썼다. "끈은 모든 다른 소통 테크닉의 연장선으로 여겨질 수 있다. 끈은 모아주고, 물건들을 포장하고, 합쳐지지 않은 재료들을 붙들어주게끔 도와준다. 이런 측면에서 끈은 모두에게 상징적인 의미가 있다."[8] 나아가 그는 경고하는 투로 덧붙인다. "끈의 용도를 과장하는 것은 불안정감의 시작이나 소통 결핍을 의미할 수 있다."

분리에 대한 공포는 위니콧의 연구에서 중심 주제다. 그것은 일차적으로는 어린 아기 때의 경험이지만 더 큰 아동과 어른에게도

* 전이 대상물이라고도 한다. 분리불안을 겪는 아이들이 담요나 곰인형을 끌어안는 것처럼 내재화·환상화한 대상물을 외부 실재와 연결하는 현상이다.

남아 있는 공포이기 때문에, 약해지거나 고립되는 상황에서는 강렬하게 되살아난다. 가장 극단적인 상황이 오면 이 공포는 그가 박탈의 열매the fruits of privation라 일컬은 참담한 감정들을 불러일으키는데, 그런 감정에는 다음과 같은 것들이 있다.

1) 부서짐
2) 영구적인 추락
3) 소통 수단이 없는 상태에서 완전한 고립
4) 정신psyche과 신체soma의 분리[9]

이런 감정들은 고독의 심장에서, 그 중정中庭에서 소식을 전한다. 산산이 부서지는 것, 영원히 추락하는 것, 다시는 생기를 되찾지 못하는 것, 현실감과 경계의 감각이 급속히 부식되는 독방에 영원히 갇히는 것. 이런 것들이 분리의 결과, 그것의 고통스러운 열매다.

이처럼 버려지는 상황에서 어린 아기가 바라는 것은 안기는 것, 감싸이는 것, 숨 쉬고 박동하는 심장의 리듬으로 위로받는 것, 어머니의 웃는 얼굴이라는 선한 거울을 통해 다시 받아들여지는 것이다. 잘못된 방식으로 양육되었거나 상실로 인해 원초적인 분리의 경험 속으로 다시 던져진 다 자란 아이나 어른에게서 이런 감정은 흔히 이행 대상에 대한 필요, 심적 에너지를 공급받을 필요, 자아가 수습되고 다시 모이도록 도와줄 수 있는 사랑하는 물건들에 대한 필요를 만들어낸다.

끈에 집착하는 어린 소년에 관한 위니콧의 설명에서 가장 흥미로운 점은, 그가 그 행동이 비정상적이지 않다고 말하면서도 그에 따르는 위험을 감지한다는 것이다. 위니콧은 연결을 이루지 못한 사람은 슬픔에서 절망 속으로 굴러떨어질 가능성이 있다고 생각했다. 그럴 경우 이 사물 놀이는 그가 '도착倒錯'이라 일컬은 것이 될 것이다. 이런 반갑잖은 상황에서 끈의 기능은 "분리의 부정으로 변할 것이다. 분리의 부정으로서 끈은 그 자체가 위험한 성질을 지닌 것, 반드시 장악될 필요가 있는 것"[10]이 된다.

그 발언을 처음 읽었을 때 나는 시카고에서 찾아갔던 헨리 다거의 방에서 본 커다란 버들고리 통을 떠올렸다. 그 통은 그가 도시 전역의 하수구와 쓰레기통에서 주워 모은 전선과 자투리 끈 토막들로 가득 차 있었다. 그는 집에 돌아오면 몇 시간 동안 그것들을 정리하고 매끈하게 다듬은 뒤 다시 묶었다. 그의 일기 내용으로 판단하건대, 그는 그 일거리에 깊은 애착을 느낀 것으로 보인다. 일기에 기록한 내용은 미사 참석과 뒤엉킨 끈과 갈색 삼실을 정리하느라 겪은 어려움 말고는 다른 것이 별로 없었다.

1968년 3월 29일: 헝클어지고 꽁꽁 묶인 삼실 매듭 탓에 난리가 벌어졌다. 이 어려움 때문에 성인상에다 공을 던지겠다고 위협했다.[11]

1968년 4월 1일: 삼실이 엉켜 풀기가 어려웠다. 난리가 좀 심하게 벌어졌고 욕을 좀 했다.

1968년 4월 14일: 오후 2시부터 6시까지 엉클어진 흰색 삼실을 풀어 공

둘레에 감았다. 가끔은 실실 양끝이 묶인 채 풀어지지 않아 더 난리가 벌어졌다.

1968년 4월 16일: 또 실실 때문에 곤란을 겪었다. 엄청난 토네이도가 오는 편이 차라리 낫겠다 싶을 만큼 미칠 지경이 되었다. 신을 욕했다.

1968년 4월 18일: 실실과 끈이 많다. 이번에는 심하게 엉키지 않았다. 소동을 벌이고 욕을 하는 대신에 노래를 불렀다.

이 기록에는 강렬한 감정, 즉 심각한 분노와 불쾌함의 큰 파도가 있어서, 끈을 위험한 물건으로 간주하면 어떻게 될지를 본능적으로 알게 된다. 끈을 억제되어야 하는 어떤 것, 더 큰 불안이 들어올 수 있는 물꼬를 터주는 어떤 것, 잘못 다루었다가는 압도적인 슬픔이나 분노를 분출시킬 수 있는 것으로 취급하면 어떻게 되는지를.

그러나 위니콧에 따르면, 이런 종류의 활동은 단순히 분리를 부정하거나 감정을 축출하는 것 이상의 일을 할 수 있다고 한다. 끈 같은 이행 대상의 사용 또한 파괴를 인정하고 상처를 치유하며, 자아를 붙들어 매어 연결을 쇄신하는 방법이 될 수 있다. 위니콧이 볼 때 예술은 이런 종류의 노동이 시도될 수 있는 곳이다. 그런 곳에서 사람들은 통합과 해체 사이로 자유롭게 움직일 수 있고, 수선 작업을 하고, 슬픔의 작업을 행하며, 친밀함이라는 위험하고 사랑스러운 과제를 위해 스스로를 준비시킬 수 있다.

*

 치유 또는 고독·상실과 친해지기, 또는 가까운 관계 속에서 발생한 피해, 즉 사람들이 서로 뒤엉킬 때마다 어쩔 수 없이 받게 되는 상처와의 화해가 오브제를 매개로 이루어질 수 있다는 것은 재미있다. 우습게 느껴지지만, 생각할수록 그것은 더 일반적인 현상으로 보인다. 사람들은 저마다 연결의 필요를 나타내는 방식으로서, 아니면 연결에 대한 공포를 나타내는 방식으로서 예술이든 예술 비슷한 것이든 오브제를 만든다. 수치나 슬픔과 화해하기 위해서도 오브제를 만든다. 자신의 껍질을 벗기 위해, 흉터를 살펴보기 위해 오브제를 만들고, 억압에 저항하기 위해, 더 자유롭게 움직일 공간을 만들기 위해서도 오브제를 만든다. 예술에 반드시 치유 기능이 있어야 할 필요는 없다. 아름답거나 도덕적이어야 할 의무가 없는 것이나 마찬가지다. 그렇기는 해도 치유를 지향하여 움직이는 예술이 있다. 워나로위츠가 꿰매 붙인 빵덩이처럼, 분리와 연결 사이의 연약한 공간을 가로지르는 동작들이 있다.

 앤디 워홀도 생애 마지막 5년 동안 스티치 작업을 했다. 사진 이미지를 기워 붙이는 기법을 써서 유기체적이고 소박한 스타일의 한정판 오리지널 작품을 309개 만든 것이다. 이 시리즈에서 가장 아름다운 것 중 하나는 그의 친구 장-미셸 바스키아의 흑백사진 아홉 장을 패치워크식으로 이어 붙인 작품이다. 그 사진은 재봉틀로 박음질했기 때문에 결과적으로 약간 불완전해졌다. 가장자리는 구겨

지고, 잘리지 않은 실밥이 붙어 있었다.

사진에서 바스키아는 진수성찬을 마구 먹어대고 있다. 눈은 감겨 있고 식탁에 거의 엎드린 자세로, 어금니가 보일 정도로 입을 크게 벌리고 프렌치토스트처럼 보이는 것을 욱여넣고 있다. 플래시가 밝게 터져 그의 턱에 얼룩 또는 그늘이 졌다. 그는 온통 흰색 옷을 입었으며, 얼굴에도 흰 불빛이 춤추고 있다. 그의 앞에 놓인 비좁은 테이블에는 접시가 놓여 있고, 저녁식사의 전형적인 구성이 차려져 있다. 과일컵, 크롬제 우유병과 커피병, 소금통과 후추통, 설탕봉지 항아리, 맥주로 보이는 거품이 인 액체가 담긴 유리잔. 그런 것은 사치스럽고 풍요롭고 넉넉한 분위기라는 인상을 준다. 사실 그것들은 모두 바스키아가 끝없이 탐욕적인 허기를 느끼며 갈망했던 온갖 추상적인 성질들이었다. 그 허기는 돈으로도 약물로도 명성으로도 채워질 수 없었는데, 부분적으로는 그가 찬사를 받고 사람들에게 둘러싸여 있을 때조차 그를 계속 거부하는 사회 속에서 인정받으려고 애쓰는 흑인이기 때문이기도 했다.

허기의 형태와 원인 두 측면에서 바스키아는 그의 영웅인 빌리 홀리데이와 다르지 않았다. 그 역시 그녀처럼 유명해진 뒤에도 인종주의에 시달렸다. 포주로 오인받기도 하고, 멋쟁이 파티에 입장을 거부당하기도 했고, 심지어 거리에서 택시를 잡지 못해 백인 여자친구가 택시를 부르는 동안 몸을 숨겨야 할 때도 있었다. 신중한 언어로 이의를 제기하고 저항의 주문을 창조하고, 권력과 악의로 가득 찬 시스템에 반항하는 말을 내뱉는 그의 정교하고 빈틈없고

마술적인 예술의 배경에는 그런 온갖 사정이 깔려 있었다. 홀리데이의 묘비가 없다는 사실을 알게 된 그가 그 생각을 떨쳐버리지 못해 그녀에게 어울리는 묘비를 구상하느라 며칠 동안 애썼던 것도 어찌 보면 당연하다. 그는 그녀가 겪은, 두말할 필요조차 없는 잔인한 죽음과 삶을 제대로 보여줄 오브제를 만들고 싶었다.

위홀은 이 모든 것을 이해하지 못했을지도 모른다. 위홀은 푸른색이 덮인 델몬트 간판 위로 빨간색 신발을 신고 몸을 기울인 빌리 홀리데이의 초상화를 바스키아와 공동으로 만들 때 그가 굴욕당하고 배척당하는 장면을 목격했음이 분명한데도 그렇다. 그러나 많은 차이점에도 불구하고 둘은 늘 붙어 다녔다. 위홀은 한때 온딘을 사랑한 것과 같은 방식으로 바스키아를 사랑했다. 그들은 바스키아가 남루하고 젊은 그라피티 화가이던 1980년에 만났다. 당시 SAMO, Same Old Shit*으로 활동하던 그는 길에서 위홀에게 다가가 그림을 사라고 을러댔다.

장-미셸 바스키아의 이름이 처음 언급된 1982년 10월 4일 위홀의 일기 내용은 "나를 미치게 만드는 녀석들 중의 하나"[12]였다. 그러나 일기 내용은 곧 사무실로 장-미셸을 만나러 갔다, 또는 택시를 타고 장-미셸을 만났다로 진행되었다. 얼마 지나지 않아 그들은 체육관에서 함께 운동했고, 손톱 손질을 함께 받았고, 바스키아가 수

* 바스키아는 친구 알 디아즈Al Diaz와 함께 '그게 그거', '흔해빠진 것' 등을 뜻하는 이 이름으로 활동했다.

시로 방문했다. 잡담을 나누기도 하고 불안과 편집증의 발작을 털어놓기도 했는데, 이에 대해 워홀은 "그렇지만 그가 나하고 전화로 이야기하고 있다면 그는 괜찮은 상태야"[13]라고 말했다.

센세이션을 일으키고 싶어 하는 욕심을 놓고 보면 워홀도 어느 정도는 바스키아와 똑같았다. 그러나 섹스나 약물 문제에서는 달랐다. 일기를 기준으로 할 때 바스키아는 전체 807쪽 가운데 113쪽에 등장하는데, 그의 헤로인 복용에 워홀은 매혹되기도 하고 거부감을 느끼기도 했다. 바스키아가 여자친구와 보낸 긴 휴가를 묘사하면서 그는 불평하듯 묻는다. "그러니까 섹스를 얼마나 오래 지속할 수 있느냐고."[14] 이는 자신이 육체라는 무대에서 물러난 데 대한 후회가 깃든 발언으로, 그에게서 좀처럼 보기 힘든 면이었다. "아, 모르겠네. 아마 살아오면서 내가 못해본 게 많겠지. 길거리에서 섹스 상대를 구하거나 하는 짓은 한 번도 안 해봤으니까. 인생을 그냥 놓친 것 같은 기분이야."

그는 바스키아를 걱정했고, 함께 있고 싶어 했고, 헤로인 복용에 대해, 그가 스튜디오에 와서 그림 위로 축 늘어져 있는 시간에 대해, 신발끈을 묶는 데 5분씩이나 걸리는 것에 대해, 팩토리 마루에 있다가 그 자리에서 그대로 웅크린 채 잠드는 것에 대해 잔소리를 했다. 그가 가장 좋아한 것은 그들 우정이 가진 창조력이었다. 함께 작업하고, 나란히 서서 같은 캔버스에 그림을 그리는 그런 것들이었다. 워홀이 바스키아 고유의 스타일을 점점 더 많이 채택하면서 두 사람의 선이 뒤섞여 한데 녹아들었다. 바스키아는 그를 다시 그림으

로 데려갔으며, 더욱 창조적인 그룹을, 1960년대에 위홀 주위에 있었지만 텅 비고 허례허식에 물들어 살던 시절에는 연락이 끊겼던 그런 부류들을 그에게도 소개했다.

이 열성의 일부가 사진으로 흘러들어가면서 그의 취향이 어디로 향할지, 그 최종 목적지가 어디일지에 대한 관심도 함께 따라갔다. 위홀의 인물 사진들은 본체를 탈취하는 성질이 있는 것처럼 보일 때가 많다. 다른 사람의 용모를 순간적으로 포착하고, 그 정수를 저장하고 재생산하고 증식하려는 그의 욕망에는 뱀파이어 같은 면이 있다. 그러나 나는 가끔 그가 그들을 위험에서 벗어나게 하려고 애쓴 것은 아니었는지 궁금해진다. 그러니까 전기의자 그림을 비롯해 엠파이어스테이트 빌딩을 하룻밤 내내 슬로모션으로 촬영한 영화로, 시간이 세계의 얼굴을 씻고 지나가는 모습이 담긴 8시간 5분 동안의 길고 느린 원테이크 작품 〈엠파이어Empire〉에 이르기까지 그의 작품 어디에나 웅크리고 있는 죽음의 위험으로부터 말이다.

그것을 예술에서 마주하는 것과 실제 삶에서 마주하는 것은 아주 다른 문제다. 위홀은 병이나 신체적 쇠퇴의 징후에 대해서는 언제나 호들갑을 떨었다. 아버지가 죽은 뒤 밤샘 기간 내내 침대 밑에 숨었던 어린아이가 여전히 남아 있었던 것이다. 죽음의 공포 때문에 그는 빌리 홀리데이처럼 병원 공포증이 있었다. 그는 병원을 '그 장소'라고 불렀으며, 택시를 타고 갈 때 병원을 지나게 되면 전염될까 봐 곁눈질로도 병원 쪽을 보지 않으려고 멀리 돌아서 가달라고 요구했다. 바스키아와 친하게 지낸 기간은 에이즈 위기가 심해지던

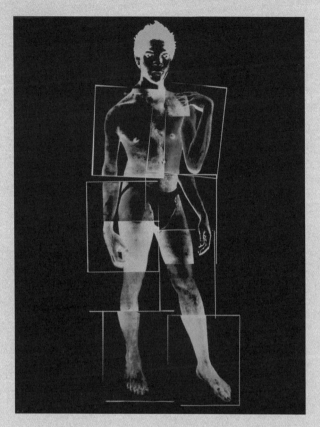

〈장-미셸 바스키아〉, 앤디 워홀, 1984

"치유를 지향하여 움직이는 예술이 있다.
분리와 연결 사이의 연약한 공간을 가로지르는 동작들이 있다."

시기와 정확하게 일치했다. 당시의 기록이 그의 일기 여기저기에 남아 있다. 도처에서 죽고 사라진다. 죽음과 사라짐은 식욕을, 에로스를, 절정에 오르는 덧없고 멈출 수 없는 황홀감을 공공연히 방해한다.

위홀은 상실이 발생할 조짐, 친구가 헤로인의 갈고리에 걸려 시달리면서 편집증과 몽유병 사이를 오락가락하는 모습을 지켜보며 위협의 암시를 분명히 느꼈을 것이다. 그런데 죽음이란 그 무엇보다도 심술궂은 것이어서, 친구들 중에서 제일 먼저 죽은 사람은 다름 아닌 위홀이었다. 1987년 2월 22일 일요일 새벽 뉴욕 병원의 개인 병실에서, 상태가 나빠진 담낭을 제거하기 위해 별로 특별할 것 없지만 필사적으로 피하려 애썼던 응급수술을 받고 회복하다가 조용히 세상을 떠났다. 전에는 그럴 가능성이 없어 보였는데, 오히려 바스키아가 그보다 더 오래 살았다. 바스키아는 위홀이 죽은 지 18 개월 뒤인 1988년 여름, 젠트리피케이션이 진행되기 전의 소호 그레이트존스로에 있는 앤디에게서 임대한 건물에서 헤로인 과다 복용으로 사망했다.

〈뉴욕 타임스〉의 추도문은 이렇게 말했다. "지난해에 위홀이 세상을 떠남으로써 바스키아의 종잡을 수 없는 행동과 마약 취미를 제어할 몇 안 되는 고삐 가운데 하나가 사라졌다."[15] 위홀이 바스키아를 붙들어주는 고삐 같은 존재였다는 사실은 아마 박음질한 바스키아의 사진이 위홀이 환경운동가들의 요청에 따라 만든 일련의 실크스크린 작품들과 같은 노선으로 보이는 이유 가운데 하나일 것이

다. 1983년에 만든 이 시리즈는 멸종 위기 종들을 다룬 것으로, 이 또한 사랑하는 생명체들이 상실되거나 납치되어가는 데 대한 불안을 표현한 것이다. 각 작품은 위험에 빠져서 구제해낼 시간이 점점 없어지는 생물종 하나씩을 보여주는데, 그중에는 아프리카 코끼리, 검은 코뿔소, 큰뿔 영양 등이 포함된다. 그들을 향한 관심에서 비롯되는 슬픔과 무거운 분위기는 팝적인 색채, 상업적인 환희로도 덜어줄 수 없다. 사라짐의 시대의 경고물들, 이제 우리 앞에 놓인 무수한 상실과 우리가 망친 세계에 남겨진다는 상상할 수조차 없는 고독에 대한 최초의 암시다.

어디에나 존재하며 점점 빨리 다가오는 소멸의 위협, 포기할 위험이 커지는 상황에 맞서 워홀은 물건들을 불러들인다. 그것이 곧 마음의 바닥짐을 쌓는 것이었고, 시간을 검열하고 함정에 빠트리고 속이는 방법이었다. 헨리 다거를 포함한 많은 사람들처럼 그는 자신의 분리불안, 상실과 고독의 공포를 견디기 위해 축적하고 수집하고 강박적으로 쇼핑했다. 이것이 유니언스퀘어의 은빛 조각상으로 불멸화한 수집가 앤디, 폴라로이드 카메라를 목에 걸고 블루밍데일의 미디엄브라운 쇼핑백을 오른손에 든 앤디다. 이것이 찢기는 듯 고통스러운 담낭염 때문에 택시를 잡아타고 병원에 가기 전, 이스트 66번로의 집에서 마지막 몇 시간을 보내면서 귀중품들을 금고에 채워넣던 앤디, 집 층층마다 속옷부터 화장품, 아르데코 골동품에 이르는 온갖 물건을 담은, 풀지도 않은 꾸러미와 가방 수천 수백 개를 비좁도록 놓아두고 떠난 앤디다.

하지만 그가 참여한 모든 일상의 활동이 그렇듯 워홀은 자기가 모은 것들마저 예술로 변신시켰다. 그가 만든 가장 크고 가장 광범위한 예술작품은 타임캡슐로, 그의 생애 마지막 13년 동안 팩토리로 흘러들어온 온갖 폐기물을 담아 봉인한 갈색 마분지 상자 610개로 만들어졌다. 우편엽서, 편지, 신문, 잡지, 사진, 물류 송장, 피자 조각, 초콜릿케이크 한 조각, 심지어 인간 발의 미라도 있었다. 그는 상자를 팩토리 내의 사무실에 하나, 집에 하나 두고서 가득 차면 저장고로 옮겼다. 그는 원래 그것들을 팔아치우거나 어떤 식으로든 전시하려 했다. 그가 죽은 뒤 그 작품들은 피츠버그 앤디 워홀 미술관으로 옮겨졌고, 그곳 큐레이터 팀이 1990년대 초부터 그 내용의 목록을 체계적으로 정리해왔다.

래리의 집에 살고 있을 때, 나는 워홀의 타임캡슐을 보기로 했다. 워홀이 도대체 어떤 것을 보관하려고 그 속에 넣었는지 알고 싶어졌다. 아직 대중에게 공개된 것이 아니었기 때문에 나는 큐레이터에게 다시 한번 부탁 편지를 보냈고, 그들은 그 내용물을 건드리지 않는다는 조건으로 닷새 동안 살펴볼 수 있게 해주었다.

그전에는 피츠버그에 간 적이 없었다. 내가 묵은 호텔은 워홀 미술관에서 두어 블록 떨어져 있어서, 매일 아침 강과 나란히 난 길을 걸어 그곳으로 갔다. 장갑을 가져왔더라면 좋았겠다고 생각하면서. 그 미술관은 첫눈에 마음에 들었다. 내가 가장 좋아한 공간은 건물 꼭대기 근처 어둑어둑한 조명이 있는 미로로, 1960년대 이후 워홀의 영화 열두어 편을 상영하는 반향실이었다. 그의 영화를 큰 화

면으로 본 적은 한 번도 없었다. 깜빡거리고, 입자가 보이고, 수은색 또는 그슬린 은색이었다. 그의 눈이 집어삼켰던 모든 아름다운 것들. 존 지오니John Giorni의 꿈꾸는 듯 몽유병자 같은 신체. 아름다운 마리오 몬테즈는 풍성한 흰색 모피 머리장식을 쓰고, 에로틱하게 천천히 바나나를 먹고 있다. 옷을 입지 않고 신나게 뛰어다니는 테일러 미드Taylor Mead(사라져가는 위홀 팩토리에 경의를 표하고 싶어서 나는 그 이듬해 세인트마크 교회에서 열린 그의 추도예배에 갔다). 〈첼시의 소녀들〉에 나오는 모델 니코. 엠파이어스테이트 빌딩 뒤쪽의 하늘이 무한히 밝아진다. 필름이 절반 속도로 영사되고 있었기 때문에 그 방의 시간은 손에 잡힐 듯 천천히 흘러가면서 무겁게 드리워졌다.

타임캡슐 자체는 4층 기록 보관 담당자들만의 동굴 속 금속제 선반 위에 보관되어 있다. 그 방의 끝에 있는 플라스틱 텐트 안에서는 한 남자가 섬세한 보관 작업을 하고 있고, 앞쪽 근처에는 젊은 여자 한 명이 확대경을 들고서 위홀의 사진에 나온 사람들의 정체를 파악하고 있다. 화려한 바비핑크색 패딩 재킷을 입은 화가 제러미 델러Jeremy Deller도 방문 중이었다. 1980년대에 위홀과 알고 지낸 그는 그랜드던던 호텔의 위홀의 방에서 함께 있는 사진 두어 장을 사진 더미 속에서 찾아냈다. 사진에서 델러는 줄무늬 블레이저, 위홀은 가발 위에 헐렁하고 약간 바보 같은 모자를 쓴 차림이었다.

캡슐을 보려면 푸른색 비닐장갑을 껴야 했다. 큐레이터는 상자를 하나씩 내려서 각각의 내용물을 보호용 종이 위에 늘어놓았다. 타임캡슐 27번에는 줄리아 워홀라의 옷이 가득했다. 꽃무늬 앞치마와

누렇게 변색한 스카프, 라인스톤 브로치가 달린 검은 벨루어 모자, "사랑하는 부바와 앤디 아저씨, 산타클로스가 그곳에도 가셨나요? 텔레비전을 보셨어요?"[16]로 시작하는 편지. 새틴으로 만든 오래된 조화造花, 귀고리 한 짝, 더러운 키친타월, 비닐 당근자루에 잔뜩 담긴 그것들은 줄리아의 괴상한 저장 방법을 영구적으로 기록한 것이다. 그 고집스러운 검약성을.

타임캡슐 522에는 바스키아가 남긴 물건들이 있었다. 그중에는 바스키아의 출생증명서도 있는데, 그것에 그는 꼬리표를 달았고, 온통 푸른색으로만 워홀을 그린 드로잉도 있었다. 앤디는 팔을 활짝 벌리고, 아래쪽에 블록체로 CAMERA라 적힌 카메라를 들고 있었다. 그에게서 온 편지도 한 통 있었는데, 로열하와이언 호텔의 편지지에 "안녕, 내 사랑, 여기는 와이키키야"[17]로 시작해 몇 글자 적지 않은 석 장짜리 편지였다.

이런 귀중한 유물과 함께 우표, 비닐 포장도 뜯지 않은 호텔 파자마, 담배꽁초와 연필, 슈퍼스타들의 별명들이 포함된 휘갈겨 쓴 메모로 가득 찬 다른 상자들도 있다. 사용한 그림붓, 오페라 입장권 조각, 뉴욕주 운전 지침, 작은 갈색 스웨이드 장갑 한 짝. 사탕 껍질, 완전히 비워지지 않은 클로에와 마그리프 향수, 샤피 매직펜으로 'Love Yoko & Co'라 서명된 생일 케이크 모양의 튜브.

캡슐은 무엇이었는가? 쓰레기 깡통, 관, 진열 케이스, 금고, 사랑하는 것들을 한데 모아두는 방법, 상실이나 고독의 통증을 절대 인정하지 않는 방법. 레너드의 〈이상한 열매〉처럼 그것들은 일종의

존재론적 탐구라는 의미를 담고 있다. 본질이 떠난 뒤에 무엇이 남아 있는가? 껍질과 피부, 내던져버리고 싶지만 왠지 그러지 못하는 것. 위니콧은 그것들을 어떻게 이해했을까? 그는 삐딱함perverse이라는 단어를 사용했을까 아니면 그것들의 부드러움을 보았을까, 그것들이 시간을 멈추도록 작업하는 방식, 산 자와 죽은 자가 너무 멀리, 너무 빠르게 멀어지지 않게 하는 방식을 알아보았을까?

내가 그 미술관에 간 날 워홀의 조카 도널드가 강연하고 있었다. 강연은 거의 매주 열렸는데, 어느 날 오후 우리는 카페에 앉아 그의 삼촌 이야기를 나누었다. 그는 내 녹음기를 앞에 두고 천천히, 또박또박 말했다. 그의 기억에 가장 많이 남은 것은 워홀의 친절함이었다. 그가 사랑했던 닥스훈트 에이머스와 아치가 짖으며 방에서 설치고 다니는 동안 아이들과 장난치기를 무척이나 좋아했다는 이야기를 들려주었다. 그의 아파트는 바닥부터 꼭대기까지 흥미로운 물건들로 가득 차 있었고, 도널드는 그곳이 뉴욕의 소우주라고, 어린 자신에게 너무나 멋져 보인 도시의 소우주라고 생각한 일을 떠올렸다.

워홀은 말을 들어주는 재능이 있었다. 누구와 어울리든 자신의 삶을 말하게 만들었는데, 그것은 상대방이 아이일 때도 마찬가지였다. "삼촌은 자신에 대해서는 말하고 싶지 않았던 것 같아요. 다른 사람들이 더 흥미로웠으니까요."[18] 또 도널드는 나중에 워홀이 스스로를 지루한 사람이라고 생각했다는 말도 덧붙였다. 앤드루 워홀라, 은색 가발과 코르셋 속에 여전히 남아 있던, 다치기 쉬운 인간적

자아는 그런 사람이었다.

그는 워홀의 가톨릭 신앙을 언급했는데, 이 문제에서 그는 다거나 워나로위츠와 같았다. 일요일이 그에게 얼마나 신성한 날이었는지, 일요일마다 그는 꼬박꼬박 교회에 나갔다. 이 이야기는 그의 일기 금전지출 항목에 크리스마스 때 노숙자 쉼터에서 음식을 나눠주는 비용이 반복되는 사실과 관련되는데, 이는 파티 주최자와 유명인사의 친구라는 앤디의 모습에 빛을 잃어 부각되지 않는 소재다. 그는 또한 앤디가 세상을 떠난 어머니를 얼마나 그리워했는지, 또 그 상실감을 짊어지고 사는 법을 어떻게 배웠는지도 이야기했다.

워홀이 행복했다고 생각하는지 물었더니, 도널드는 앤디가 스튜디오에 있을 때 가장 행복해했다고 대답했다. 도널드는 그곳을 앤디의 놀이공원이라고 묘사했다가, 나중에 앤디는 예술가가 되기 위해 엄청나게 많은 것을 희생했다고 생각한다고 덧붙였다. 가정을 꾸리는 일도 그가 희생한 것 중 하나다. 녹음기를 끈 뒤 카페 밖으로 나가면서 우리는 캡슐에 대해 잡담을 나누었는데, 그는 생각에 잠긴 표정으로 "삼촌에게는 아마 그것들이 파트너였을 겁니다"라고 말했다.

아마 그랬을 것이다. 아니면 적어도 파트너가 차지했을 법한 공간을 채우는 방법이었을 것이다. 아니면 그저 무슨 일이 일어나든, 다음에 누가 사라지든, 모든 증거를 정리해 상자에다 넣어두고 죽음에 맞서는 재판을 준비해두었다는 것이 마음에 위안을 주었는지도 모른다.

<center>*</center>

위홀 자체가 기워진 작품이라는 사실은 잊히기 쉽다. 미술관에 간 마지막 날 큐레이터 한 명이 솔라나스의 총알이 관통하여 내장을 스쳐 지나간 탓에 장기들을 도려내고 영구적 탈장과 복부 구멍을 남긴 뒤로 앤디가 평생 입어야 했던 코르셋들을 보여주었다. "바워앤드블랙, 복부 벨트, 특소형, 미국산." 라벨에는 이렇게 적혀 있었다.

28인치인 그의 허리에 맞아야 했으니, 코르셋은 놀랄 만큼 작았다. 그의 친구 브리짓 벌린Brigid Berlin이 손으로 직접 염색한 코르셋이 많았다. 브리짓은 브리짓 포크Brigid Polk 또는 공작부인이라고도 알려진 사람으로, 위홀과 그녀는 A와 B로 지칭되었다. 그녀는 토마토색, 연녹색, 라벤더색, 오렌지색, 레몬색, 예쁜 청회색처럼 밝은 색상을 골랐다. 그것들은 마리 앙투아네트가 입을 법한 종류처럼 보였다. 높다란 분홍색 가발을 쓰고 댄스테리아 나이트클럽으로 향하는 포스트-펑크 시대의 마리 앙투아네트. "그녀가 훌륭하게 만들었다."[19] 위홀은 1981년 일기에 썼다. "색깔이 정말 굉장하다." 당시에 좋아했던 대상에 대한 애석함도 덧붙였다. "그렇지만 내가 그걸 입은 모습을 볼 사람이 아무도 없을 것 같다. 존과의 관계는 지지부진하다."

코르셋을 본 뒤로 다른 무엇보다 물리적 존재로서의 위홀, 언제나 해체될 위기에 놓여 있는 신체로서의 위홀에 관해 더 잘 알게 되었다. 그는 자신을, 구매된 부속품들의 집합을 한데 붙여놓으려고 자기 인생의 많은 부분을 써버렸다. 흰색과 금색 가발, 큰 안경, 올

굿불긋한 피부와 여드름 자국을 감추려고 했던 화장 등. 그의 일기에 가장 많이 나오는 구절 가운데 하나가 "나 자신을 한데 붙였다"라는 말이다. 이는 밤마다 가발을 테이프로 붙이면서 완성품 앤디, 공공제품 앤디, 카메라 앞에 나설 준비가 된 전문가 버전의 앤디를 조합하는 작업을 말한다. 생애 말엽, 그는 걸핏하면 거울 앞에 서서 화장품으로 장난치며 저녁시간을 보내곤 했다. 얼굴을 더 낫고 더 밝게 만들며 여성 가수 그룹 블론디의 멤버인 데비 해리부터 마오쩌둥에 이르는 수백 명의 명사와 사교계 인물들을 위해 발휘했던, 바로 그런 근사하게 만들어주는 자애로운 마술 재주를 부렸다.

이런 풀칠이 잘못된 적이 딱 한 번 있었다. 1985년 10월 30일, 리졸리 서점에서 사진집 《아메리카America》의 사인회를 진행하던 중이었다. 서점 앞에 늘어선 줄 맨 앞쪽에서 옷을 잘 입은 한 예쁘장한 소녀가 달려나오더니 그의 가발을 잡아채, 젊어서부터 숱이 적어진 뒤로 언제나 은폐되어온 수치의 상징이던 대머리를 노출시켰다.

그는 달아나지 않았다. 그는 캘빈클라인 외투의 후드를 뒤집어쓰더니 군중을 위해 사인회를 계속 이어갔다. 며칠 뒤 일기에 그는 이렇게 적었다. "알았어, 이야기하고 끝내버리자고. 수요일. 내 최악의 악몽이 실제로 일어난 날이었어."[20] 그는 그 사건이 괴로웠다고 서술했다. "너무나 충격적이었다. 아팠다. 신체적으로. 그리고 아무도 내게 경고하지 않았기 때문에 아팠다."

당연히 그랬을 것이다. 적대자들이건 재미있어하는 쪽이건 목격자들 앞에서 옷이 벗겨져 당신 신체의 가장 예민한 부위가 노출되

었다고 상상해보라. 어린 소년이었을 때 앤드루 워홀라는 자기 반 여자아이 한 명이 발로 찼다는 이유로 1년 내내 학교에 가지 않겠다고 한 적이 있다. 그런데 이번 일은 더 심했다. 단순히 앤디 워홀 개인에 대한 폭력이 아니라 그 자신의 일부가 뜯겨 나갔고, 문자 그대로 벗겨졌기 때문이다.

워홀이 자신의 이런 면모를 기꺼이 보여주는 사진, 항상 입는 제복 같은 차림이 벗겨지고 코르셋과 타임캡슐이 방어해주는 다치기 쉬운 인간적 형태를 드러내는 사진은 내가 기억하는 한 극히 드물다. 뉴욕에 돌아간 나는 여기저기 뒤진 끝에 1969년 여름 리처드 애버던Richard Avedon이 찍은, 워홀이 검은 가죽 재킷과 검은 스웨터를 입고, 두 손은 성 세바스티아누스처럼 허리에 대고 상처 입은 복부를 과시하고 있는 흑백사진 시리즈를 찾아냈다.

옷을 벗은 모습이 담긴 또 다른 작품은 1970년에 앨리스 닐Alice Neel이 그린 것으로, 현재 휘트니 미술관 소장품이다. 그 그림에서 워홀은 갈색 바지에 반짝거리는 갈색 신발을 신고 카우치에 앉아 있다. 그는 코르셋을 입은 것 말고는 허리까지 벗은 상태로, 상처 입고 흠집이 난, 깊이 파인 자주색 칼자국이 가로지르는 가슴을 드러내고 있다. 그 상처가 그의 흉곽에 삼각지대를 만든다. 양쪽 변에는 봉합한 흔적인 흰색 선들이 사다리처럼 따라가고 있다. 닐의 눈, 닐의 붓질은 그의 망가진 신체, 아름답고 손상된 신체 위에 주의 깊게 맴돌고 있다. 그녀는 제대로 표현해냈다. 가는 손목, 코르셋을 입어 툭 튀어나온 복부, 섬세하고 작은 가슴과 분홍색 젖꼭지.

그 그림이 보여주는 위홀의 모습을 나는 아주 좋아했다. 그는 주의 깊고 과묵한 분위기를 유지하고 있다. 눈은 감겨 있고, 턱은 들려 있다. 닐은 그의 얼굴을 창백한 분홍색과 회색의 차분한 색조로 그렸는데, 턱과 머리의 윤곽을 따라 그늘진 푸른색 선이 그가 언제나 갈망했던 세련된 창백함을 가져다주며, 그의 골격의 놀랄 만한 아름다움을 강조한다. 그의 표정은 무엇일까? 엄밀하게 말해 자부심이나 부끄러움은 아니다. 검문을 견디고 있는 생물, 노출되는 동시에 움츠러드는 존재, 회복력과 동시에 깊고 불안정한 취약성의 이미지다.

그처럼 바라보는 일에 능한 사람이 다른 누군가에게 꼼꼼하게 검사받는 모습은 이상해 보인다. "그는 약간은 여자처럼, 남성과 여성이 하나로 된 것처럼 보인다."[21] 화가 마를렌 뒤마Marlene Dumas*가 그 초상화를 보고 말했다. "위홀은 수수께끼 같기도 하다. 전적으로 가짜 같고 인공적인 요소가 있다. 그러나 또한 소외된 인물 같은 고독한 면모가 있다."

고독은 공감과는 거리가 멀다고 느껴지지만, 워나로위츠의 일기와 클라우스 노미의 목소리처럼 위홀의 그림은 나 자신의 고독감을 가장 많이 치료해주었다. 또한 자신이 인간이며, 그렇기 때문에 욕망에 굴복하게 된다는 솔직한 선언에 담긴 잠재적인 아름다움을 느

* 1953년 남아프리카공화국에서 태어나 네덜란드에서 활동하는 화가. 인종, 죽음, 기형아 등 현대 세계의 중요한 문제를 주제로 다룬다.

끼게 해주는 것들 중 하나였다. 고독의 고통은 은폐와 관련된다. 약점을 숨기도록, 추함을 보이지 않게 치워버리도록, 흉터를 문자 그대로 역겨운 것인 양 덮어버리도록 강요하는 감정에 관련된다. 그런데 왜 숨기는가? 결핍이, 욕망이, 만족감을 느끼지 못한 것이, 불행을 경험하는 것이 뭐가 그리 수치스러운가? 왜 끊임없이 절정에 머물러야 하는가? 세계 전반이 아니라 안으로 향하여 둘만의 단위 속에 안락하게 봉인되어야 할 이유가 무엇인가?

〈이상한 열매〉에 관한 대담에서 조 레너드는 불완전함이라는 문제에 대해 발언했다. 끝없는 친밀함의 실패가 곧 삶이 되어버리는 일에 대해, 끝없는 과오와 분리에 대해, 어쨌든 상실로 끝나게 되는 방식에 대해 이야기했다. 그녀는 말한다.

처음에 바느질은 …… 데이비드에 대해 생각하는 방식이었어요. 나는 내가 수선하고 싶은 것들, 고쳐놓고 싶어 하는 것들, 그리고 죽음으로 그를 잃는 것만이 아니라 그가 살아 있을 때도 친구로서의 그를 잃은 것에 대해 생각했습니다. 얼마 뒤에는 상실 그 자체에 대해, 수선이라는 실제 행위에 대해서도 생각했어요. 내가 잃은 모든 친구들, 내가 저지른 온갖 과오에 대해. 상처 받지 않을 수 없는 삶에 대해. 그것을 다시 기워 붙이려는 시도는 …… 이 수선 작업은 실제 상처는 하나도 고쳐주지 못하겠지만, 내게는 뭔가를 주었습니다. 그것은 어쩌면 그저 시간뿐이었는지도 모르고 바느질의 리듬이었는지도 모르겠어요. 과거의 어떤 것도 바꿀 능력이 없었고, 내가 사랑하는, 세상을 떠난 이들 그 누구도 도로

데려올 수는 없었어요. 그렇지만 내 사랑과 상실을 절제되고 꾸준한 방식으로 체험할 수는 있었습니다. 기억할 수는 있었어요.[22]

예술이 할 수 없는 일은 너무나 많다. 죽은 이를 도로 살릴 수도 없고, 친구들 사이의 다툼을 말려주지도 못한다. 에이즈를 치료하지도 못하며, 기후 변화의 속도를 늦추지도 못한다. 그렇기는 해도 예술은 아주 비상한 기능을 한다. 한 번도 만난 적 없는 사람들 사이에 스며들어 서로의 삶을 풍요롭게 만들어주는, 사람들을 중재하는 기묘한 능력이다. 그것은 친밀성을 창조하는 능력이 분명 있다. 예술은 상처를 치유하면서도 모든 상처에 치료가 필요한 것은 아니며 모든 흉터가 추한 것은 아니라는 것을 분명하게 보여준다.

내 말이 고집스럽게 들릴지도 모르겠는데, 그건 내 경험에서 나온 말이기 때문이다. 뉴욕에 처음 왔을 때 나는 부서진 상태였다. 그런데 심술궂게 들릴 수도 있겠지만, 내가 일체감을 회복한 것은 누군가를 만남으로써 또는 사랑에 빠짐으로써가 아니라 다른 사람들이 만든 것을 만나봄으로써, 이 연결을 통해서, 고독과 갈망은 그 사람이 실패했다는 의미가 아니라 살아 있음을 의미할 뿐이라는 것을 서서히 받아들였기 때문이다.

도시에서 진행되는 젠트리피케이션이 있고, 감정에서도 그와 비슷하게 균질화하고 표백하고 영향력을 죽여버리는 젠트리피케이션이 발생한다. 화려한 후기자본주의의 한복판에서 우리는 모든 힘든 감정, 말하자면 우울·불안·고독·분노가 그저 불안정한 화학적

결과일 뿐이며 고쳐야 할 문제점이라는 생각을 주입당했다. 그런 감정이 구조적 부당함 또는 데이비드 워나로위츠가 인상적으로 표현한 것처럼 '온갖 슬픔과 좌절이 줄줄이 딸려 있는, 빌려 쓰는 몸뚱이로 살아가야 하는 데' 대한 자연적인 반응은 아니라고 말이다.

고독이 반드시 누구를 만남으로써 치유될 수 있다고는 생각하지 않는다. 그것은 두 가지에 관한 문제라고 생각한다. 하나는 자신을 친구로 여기는 법을 배우는 것, 또 하나는 개인으로서의 우리를 괴롭히는 것처럼 보이는 많은 것들이 실제로는 스티그마와 배제라는 더 큰 힘이 낳은 결과임을, 그래서 저항할 수 있고 저항해야 하는 대상임을 이해하는 것이다.

고독은 사적인 것이면서도 정치적인 것이다. 고독은 집단적이다. 그것은 하나의 도시다. 그 속에 거주하는 법을 말하자면, 규칙도 없지만 그렇다고 부끄러워할 것도 없다. 다만 개인적인 행복의 추구가 우리가 서로에 대해서 지는 의무를 짓밟지도 면제해주지도 않는다는 점을 기억해야 할 뿐이다. 우리는 상처가 켜켜이 쌓인 이곳, 너무나 자주 지옥의 모습을 보이는 물리적이고 일시적인 천국을 함께 살아간다. 중요한 것은 다정함을 잃지 않는 것, 서로 연대하는 것, 깨어 있고 열려 있는 것이다. 우리 앞에 존재했던 것들에서 배운 점이 있다면, 그것은 감정을 위한 시간이 영영 계속되지는 않는다는 사실이기 때문이다.

주

데이비드 워나로위츠의 삶과 작품에 관한 배경 자료는 뉴욕대학 페일스 도서관의 특별 컬렉션에서 얻었다. 엄청나게 자세하고 아름다우며 또 예리하기도 한 신시아 카의 워나로위츠 전기 《숨은 열정 Fire in the Belly》(Bloomsbury, 2012) 역시 반드시 봐야 할 자료다.

짐 허버드와 세라 슐먼이 기획한 액트업 구술역사 프로젝트는 뉴욕시에서 에이즈가 퍼져나간 상황과 액트업의 활동을 전체적으로 파악하는 데 큰 도움이 되었다. 모든 인터뷰 초록은 www.actuporalhistory.org에서 읽을 수 있으며, 영상은 뉴욕 공립도서관의 비디오테이프, 초고 및 문서고 분과에서 감상할 수 있다.

다거의 생애에 관한 미출간 자료는 뉴욕에 있는 미국민속예술박물관 문서고의 헨리 다거 문서에서 발췌했다.

각각 에드워드 호퍼와 밸러리 솔라나스의 전기작가인 게일 러빈과 브리안 파스의 도움이 특히 컸다. 두 사람의 꼼꼼한 전기는 이전에 출간된 바 없는 편지·인터뷰와 함께 그들이 다룬 주인공들의 삶을 놀랄 만큼 자세히 지면에 풀어낸다.

1장 외로운 도시

1 Robert Weiss, *Loneliness: The Experience of Emotional and Social Isolation* (MIT Press, 1975), p. 15.

2 Virginia Woolf, ed., Anne Olivier Bell, *The Diary of Virginia Woolf, Volume III 1925-1930* (Hogarth Press, 1980), p. 260.

3 Dennis Wilson, "Thoughts of You", *Pacific Ocean Blue* (1977).

2장 유리벽

1 Gail Levin, *Edward Hopper: An Intimate Biography* (Rizzoli, 2007), p. 493.

2 Brian O'Doherty, *American Masters: The Voice and the Myth* (E. P. Dutton, 1982), p. 9.

3 *Hopper's Silence*, dir., Brian O'Doherty (1981).

4 Carter Foster, *Hopper's Drawings* (Whitney Museum/Yale University Press, 2013), p. 151.

5 Joyce Carol Oates, "Nighthawk: A Memoir of Lost Time", *Yale Riview*, Vol. 89, 2001, 4월, 2호, pp. 56~72.

6 Deborah Lyons, ed., *Edward Hopper: A Journal of His Work* (Whitney Museum of American Art/ W. W. Norton, 1997), p. 63.

7 Harry Stack Sullivan, *The Interpersonal Theory of Psychiatry* (Routledge, 2001 [1953]), p.290.

8 Frieda Fromm-Reichmann, "On Loneliness", *Psychoanalysis and Psychotherapy: Selected Papers of Frieda Fromm-Reichmann*, ed., Dexter M. Bullard (University of Chicago Press, 1959), p. 325.

9 ibid., pp. 327~8.

10 ibid., pp. 330~31.

11 Robert Weiss, *Loneliness: The Experience of Emotional and Social Isolation*, pp. 11~13.

12 Katherine Kuh, *The Artist's Voice: Talks with Seventeen Artists* (Harper & Row, 1960), p. 131.

13 에드워드 호퍼와 알린 제이코보위츠Arlene Jacobowitz의 인터뷰, 1966년 4월 29일

브루클린 미술관의 "그림을 듣기Listening to Pictures" 프로그램.

14 Brian O'Doherty, "Portrait: Edward Hopper", *Art in America*, Vol. 52, 1964년 12월, p. 69.

15 ibid., p. 73.

16 에드워드 호퍼와 알린 제이코보위츠의 인터뷰, 1966년 4월 29일 브루클린 미술관의 "그림을 듣기" 프로그램.

17 Gail Levin, *Edward Hopper*, p. 138.

18 ibid., p. 335.

19 ibid., p. 389.

20 ibid., pp. 124~5.

21 Edward Hopper, "Notes on Painting", Alfred H. Barr, Jr., et al., *Edward Hopper: Retrospective Exhibition, November 1~ December 7*, 1933 (MoMA, 1933), p. 17.

22 ibid., p. 17.

23 ibid., p. 17.

24 Gail Levin, *Edward Hopper*, pp. 348~9.

25 Katherine Kuh, *The Artist's Voice: Talks with Seventeen Artists*, pp. 134~5.

3장 그대 목소리에 내 마음 열리고

1 Ludwig Wittgenstein, *Tractatus Logico‐Philosophicus* (Harcourt, Brace & Co., 1922), p. 39.

2 Andy Warhol, *The Philosophy of Andy Warhol* (Penguin, 2007[1975]), pp. 147~8.

3 ibid., p. 62.

4 Andy Warhol, *The Andy Warhol Diaries*, ed., Pat Hackett (Warner Books, 1991), p. 575.

5 Victor Bockris, *Warhol: The Biography* (Da Capo Press, 2003[1989]), p. 60.

6 ibid., p. 115.

7 ibid., p. 91.

8 Andy Warhol, *The Philosophy of Andy Warhol*, p. 101.

9 ibid., p. 62.

10 앤디 워홀과 진 스웬슨Gene Swenson의 인터뷰, "What Is Pop Art? Interviews with Eight Painters(Part 1)", *Art News* 62호, 1963년 11월.

11 Victor Bockris, *Warhol: The Biography*, p. 137.

12 Andy Warhol, "Pop Art: Cult of the Commonplace", *TIME*, Vol. 81, No. 18, 1963년 5월 3일.

13 Andy Warhol, *The Philosophy of Andy Warhol*, p. 5.

14 ibid., p. 22.

15 ibid., p. 21.

16 ibid., p. 5.

17 Stephen Shore, *The Velvet Years: Warhol's Factory 1965~67* (Pavilion Books, 1995), p. 23.

18 ibid., p. 130.

19 Andy Warhol, *The Philosophy of Andy Warhol*, p. 26.

20 Stephen Shore, *The Velvet Years*, p. 22.

21 Gretchen Berg, "Andy Warhol: My True Story", Kenneth Goldsmith, *I'll Be Your Mirror: Selected Andy Warhol Interviews 1962~1987* (Da Capo Press, 2004), p. 91.

22 Mary Woronov, *Swimming Underground: My Years in the Warhol Factory* (Serpent's Tail, 2004), p. 121.

23 Rei Terada, "Philosophical Self-Denial: Wittgenstein and the Fear of Public Language", *Common Knowledge*, Vol. 8, 3호, 2002년 가을, pp. 464~81.

24 Andy Warhol and Pat Hackett, *POPism* (Penguin, 2002[1980]), p. 98.

25 Andy Warhol, *a, a novel* (Virgin, 2005[1968]), p. 280.

26 ibid., p. 121.

27 ibid., p. 445.

28 ibid., p. 44.

29 ibid., p. 53.

30 ibid., p. 256.

31 ibid., p. 264.

32 Warhol, *The Andy Warhol Diaries*, p. 406.

33 Andy Warhol, *a, a novel*, p. 342.

34 ibid., p. 344.

35 ibid., p. 389.

36 Stephen Shore, *The Velvet Years*, p. 155.

37 Lynne Tillman, "The Last Words are Andy Warhol", *Grey Room*, Vol. 21, 2005년 가을, p. 40.

38 Andy Warhol, *a, a novel*, p. 451.

39 Valerie Solanas, *SCUM Manifesto* (Verso, 2004[1971]), p. 70.

40 ibid., p. 76.

41 Avital Ronell, ibid., p. 9.

42 Mary Harron, Breanne Fahs, *Valerie Solanas* (The Feminist Press, 2014), p. 61.

43 ibid., p. 71.

44 Valerie Solanas, *SCUM Manifesto*, p. 49.

45 Breanne Fahs, *Valerie Solanas*, p. 99.

46 ibid., p. 87.

47 ibid., pp. 100~102.

48 ibid., pp. 121~2.

49 Andy Warhol, *POPism*, pp. 343~5.

50 Howard Smith, "The Shot That Shattered The Velvet Underground", *Village Voice*, Vol. XIII, No. 34, 1968년 6월 6일.

51 *Daily News*, 1968년 6월 4일.

52 Andy Warhol, *POPism*, p, 361.

53 Andy Warhol, ibid., p. 358.

54 Gretchen Berg, "Andy Warhol: My True Story", Kenneth Goldsmith, *I'll Be Your Mirror: Selected Andy Warhol Interviews 1962-1987*, p. 96.

55 Andy Warhol, *POPism*, p. 359.

4장 그를 사랑하면서

1 Cynthia Carr, *Fire in the Belly*, p. 133.

2 David Wojnarowicz, *Close to the Knives: A Memoir of Disintegration* (Vintage, 1991), p. 152.

3 ibid., p. 6.

4 Tom Rauffenbart, *Rimbaud in New York* (Andrew Roth, 2004), p. 3.

5 David Wojnarowicz, Fales, Series 8A, "David Wojnarowicz Interviewd by Keith Davis".

6 David Wojnarowocz, *Close to the Knives*, p. 228.

7 David Wojnarowicz, Fales, Series 7A, Box 9, Folder 2, "Biographical Dateline".

8 David Wojnarowicz, *Close to the Knives*, p. 105.

9 David Wojnarowicz, ed., Amy Scholder, *In the Shadow of the American Dream* (Grove Press, 2000), p. 130.

10 ibid., p. 219.

11 ibid., p. 161.

12 Tom Rauffenbart, *Rimbaud in New York*, p. 3.

13 David Wojnarowicz, *Close to the Knives*, p. 9.

14 David Wojnarowicz, 미출간 일기, Fales, Series 1, Box 1, Folder 4, 1977년 9월 26일.

15 Valerie Solanas, *SCUM Manifesto*, p. 48.

16 Samuel Delany, *The Motion of Light on Water* (Paladin, 1990), p. 202.

17 Samuel Delany, *Times Square Red, Times Square Blue* (New York University Press, 1999), p. 175.

18 Maggie Nelson, *The Art of Cruelty* (W. W. Norton & Co., 2011), p. 183.

19 Valerie Solanas, *SCUM Manifesto*, p. 61.

20 Charlotte Chandler, *Ingrid Bergman: A Personal Biography* (Simon & Schuster, 2007), p. 239.

21 *People*, Vol. 33, No. 17, 1990년 4월 30일.

22 Andy Warhol, *The Andy Warhol Diaries*, p. 634.

23 *Life*, Vol. 38, No.24, 1955년 1월 24일.

24 Barry Paris, *Garbo* (Sidgwick & Jackson, 1995), p. 539.

25 *Vertigo*, dir., Alfred Hitchcock(1958).

26 Nan Goldin, *The Ballad of Sexual Dependency* (Aperture, 2012[1986]), p. 6.

27 Nan Goldin, *The Other Side 1972~1992* (Cornerhouse Publication, 1993), p. 5.

28 Nan Goldin, *The Ballad of Sexual Dependency*, p. 8.

29 ibid., p. 145.

30 David Wojnarowicz, *Brush Fires in the Social Landscape* (Aperture, 2015), p. 160.

31 David Wojnarowicz, *Close to the Knives*, p.183.

32 ibid., p. 17.

5장 비현실의 왕국

다거의 회고록에 관한 모든 자료는 헨리 다거의 《내 인생의 역사》, Box 25, HDP에 포함된 것이다.

1 다거가 캐서린 슐뢰더에게 보낸 편지, Folder 48:30, 1959년 6월 1일, Folder 48:30, Box 48, HDP.

2 Henry Darger, *Journal 27 Feb 1965~1 Jan 1972*, Folder 33:3, Box 33, HDP.

3 Pierre Cabanne, *Dialogue with Marcel Duchamp* (Da Capo Press, 1988), p. 46.

4 John MacGregor, *Henry Darger: In the Realms of the Unreal* (Delano Greenidge Editions, 2002), p. 117.

5 ibid., p. 195.

6 Henry Darger, *Predictions June 1911~December 1917*, Folder 33:1, Box 33, HDP.

7 Melanie Klein, "On the Sense of Loneliness", *Envy and Gratitude and Other Works 1946~1963* (The Hogarth Press, 1975), p. 300.

8 ibid., p. 300.

9 ibid., p. 302.

6장 세계의 끝, 그 시작점에서

1 *The Nomi Song*, dir., Andrew Horn (2004).

2 Steven Hager, *Art After Midnight: The East Village Scene* (St. Martin's Press, 1986), p. 30.

3 *The Nomi Song*, dir., Andrew Horn (2004).

4 ibid.

5 Rupert Smith, *Attitude*, Vol. 1, No. 3, 1994년 7월.

6 ibid.

7 *The Nomi Song*, dir., Andrew Horn (2004).

8 ibid.

9 Erving Goffman, *Stigma: Notes on the Management of Spoiled Identity* (Penguin, 1990[1963]), p. 11.

10 ibid., p. 12.

11 마거릿 헤클러와 백악관 기자회견 관련 내용은 Jon Cohen, *Shots in the Dark: The Wayward Search for an AIDS Vaccine* (W. W. Norton, 2001), pp. 3~6 참조.

12 Pat Buchanan, "AIDS and moral bankruptcy", *New York Post*, 1987년 12월 2일.

13 Bruce Benderson, *Sex and Isolation* (University of Wisconsin Press, 2007), p. 167.

14 Michael Daly, "Aids Anxiety", *New York Magazine*, 1983년 6월 20일.

15 Susan Sontag, *Illness as Metaphor and AIDS and Its Metaphors* (Penguin Modern Classics, 2002[1978/1989]), p. 110.

16 Andy Warhole, *The Andy Warhole Diaries*, p. 506.

17 ibid., p. 429.

18 ibid., p. 442.

19 ibid., p. 583.

20 ibid., p. 692.

21 ibid., p. 800.

22 ibid., p. 760.

23 Sarah Schulman, *Gentrification of the Mind* (University of California Press, 2012), p. 38.

24 Stephen Koch, 저자와의 면담, 2014년 9월 9일.

25 David Wojnarowicz, *Close to the Knives*, p. 106.

26 ibid., p. 104.

27 David Wojnarowicz, *7 Miles a Second* (Fantagraphics, 2013), p. 47.

28 David Wojnarowicz, *Close to the Knives*, pp. 102~3.

29 Sarah Schulman, *People in Trouble* (Sheba Feminist Press, 1990), p. 1.

30 David Wojnarowicz, 제목 없는 초고, Fales, Series 3A, Box 5, Folder 160.

31 David Wojnarowicz, *7 Miles A Second*, p. 61.

32 David Wojnarowicz, *Close to the Knives*, p. 114.

33 David Wojnarowicz, *Untitled (One day this kid)*, 자료 출처는 데이비드 워나로위츠 재단과 P. P. O. W. 갤러리.

34 데이비드 워나로위츠 대對 미국가족연합과 도널드 E. 와일드먼 목사의 대결, 1990년 6월 25일, Bruce Selcraig, "Reverend Wildmon's War on the Arts", *New York Times*, 1990년 12월 2일.

35 David Wojnarowicz, *Memories That Smell Like Gasoline* (Artspace Books, 1992), p. 48.

36 David Wojnarowicz, 미출간 일기 내용, Fales, Series 1, Box 2, Folder 35, 1987년 11월 13일.

37 David Wojnarowicz, 미출간 일기, Fales, Series 1, Box 2, Folder 30, "1991 or thereabouts".

38 David Wojnarowicz, *Memories That Smell Like Gasoline*, pp. 60~61.

39 David Wojnarowicz, 미출간 오디오 일기, Fales, Series 8A, "1988 Journal, Nov/Dec".

40 ibid., p. 156.

41 David Wojnarowicz, *Close to the Knives*, p. 121.

42 David Wojnarowicz, *Brush Fires in the Social Landscape* (Aperture, 2015), p. 160.

7장 사이버 유령

1 Jennifer Egan, *A Visit from the Goon Squad* (Corsair, 2011), p. 317.

2 Sherry Turkle, *Alone Together: Why We Expect More from Technology and Less from Each Other* (Basic Books, 2011), p. 188.

3 *We Live in Public*, dir., Ondi Timoner (2009).

4 ibid.

5 Richard Siklos, "Pseudo's Josh Harris: The Warhol of Webcasting", *Businessweek*, 2000년 1월 26일.

6 Jonathan Ames, "Jonathan Ames, RIP", *New York Press*, 2000년 1월 18일.

7 Bruce Benderson, *Sex and Isolation*, p. 7.

8 *We Live in Public*, dir., Ondi Timoner (2009).

9 Ondi Timoner, 2009년 4월 5일 MoMA에서 열린 *We Live in Public* 시사회.

10 *First Person: Harvesting Me*, dir., Errol Morris (2001).

11 Mario Montez, *Screen Test #2*, dir., Andy Warhol(1965).

12 Benjamin Secher, "Andy Warhol TV: maddening but intoxicating", *Telegraph*, 2008년 9월 30일.

13 Andy Warhol, *The Philosophy of Andy Warhol*, pp. 146~7.

14 *Blade Runner*, dir., Ridley Scott (1982).

15 Susan Sontag, *Illness as Metaphor and AIDS and Its Metaphor*, p. 178.

16 *Taxi Driver*, dir., Martin Scorses (1976).

17 David Wojnarowicz, *7 Miles A Second*, p. 15.

18 Bruce Benderson, *Sex and Isolation*, p. 7.

19 *Blade Runner*, dir., Ridley Scott (1982).

8장 이상한 열매

1 Sarah Schulman, *Gentrification of the Mind*, p. 27.

2 Larry Krone, *Then and Now (Cape Collaboration)*.

3 Zoe Leonard, *Seccession* (Wiener Seccession, 1997), p. 17.

4 Billie Holiday, William Duffy, *Lady Sings the Blues* (Harlem Moon, 2006[1956]), p. 77.

5 ibid., p. 94.

6 Zoe Leonard, ACT Up Oral History Project, Interview No. 106, 2010년 1월 13일.

7 Jenni Sorkin, "Finding the Right Darkness", *Frieze*, 113호, 2008년 3월.

8 D. W. Winnicott, *Playing and Reality* (Routledge, 1971), p. 19.

9 D. W. Winnicott, *Babies and Their Mothers* (Free Association Books, 1988), p. 99.

10 D. W. Winnicott, *Playing and Reality*, p. 19.

11 Henry Darger, *Journal 27 Feb 1965 - 1 Jan 1972*, Folder 33:3, Box 33, HDP.

12 Andy Warhol, *The Andy Warhol Diaries*, p. 462.

13 ibid., p. 584.

14 ibid., p. 641.

15 Michael Wines, "Jean Michel Basquiat: Hazards of Sudden Success and Fame", *New York Times*, 1988년 8월 27일.

16 Andy Warhol, TC-27, The Andy Warhol Museum.

17 Andy Warhol, TC 522, The Andy Warhol Museum.

18 Donald Warhola, 저자와의 인터뷰, 2013년 11월 12일.

19 Andy Warhol, *The Andy Warhol Diaries*, p. 421.

20 ibid., p. 689.

21 Phoebe Hoban, "Portraits: Alice Neel's Legacy of Realism", *New York Times*, 2010년 4월 22일.

22 Zoe Leonard, *Seccession*, p. 18.

감사의 말

고독에 관한 책을 쓰는 일이 사람을 고립되게 만들 것이라고 생각할지도 모르지만, 실제로는 오히려 그 일을 통해 놀랄 만큼 많은 관계를 맺게 되었다. 자기 일이 아닌데도 이 프로젝트를 지원해준 사람들이 얼마나 많은지 놀랐고, 그럼으로써 고독이 사람들 사이의 공통분모라는 생각이 강해졌다.

가장 먼저 감사하고 싶은 사람은 내 친구 맷 울프다. 내게 데이비드 워나로위츠의 작품을 소개해준 것이 울프였으므로 그 덕분에 이 책의 작업이 시작될 수 있었고, 그 후로도 끝없는 아이디어의 원천이 되어주었다.

이 책의 집필에 도움을 준 고마운 사람들의 이름은 잰클로 앤드 네스빗Janklow & Nesbit의 친애하는 에이전트들로부터 시작된다. 리베카 카터와 P. J. 마크는 훌륭하고 이상적인 독자이며, 클레어 콘래드

와 커스티 고든도 마찬가지다. 또 캐넌게이트 출판사의 제니 로드, 피커도 출판사의 스티븐 모리슨 같은 훌륭한 편집자들에게도 풍부한 통찰력과 사려 깊은 피드백, 그리고 지원에 감사한다. 자료 조사를 위해 미국 내 여러 문서고를 방문할 때 여행 경비를 지원해준 예술위원회Arts Council, 이상적인 작업 장소를 제공해준 야도코퍼레이션 Corporation of Yaddo*에서도 도움을 받았다. 맥다월콜로니MacDowell Colony**에도 큰 감사를 드린다. 사실 이 책의 시초는 내가 그곳에서 맺은 우정이었다.

캐넌게이트와 피커도의 모든 편집 팀에게, 특히 캐넌게이트 출판사의 제이미 바잉, 너타샤 호지슨, 애나 프레임, 애니 리, 로레인 매캔에게, 피커도 출판사의 P. J. 호로즈코, 데클런 테인터, 제임스 미더에게 감사한다. 이 모든 일을 출범시킨 닉 데이비스 역시 감사를 받아야 한다.

지난 몇 년 동안 내가 많은 시간을 보낸 곳은 화가들의 자료 보관소였다. 다운타운 컬렉션과 데이비드 워나로위츠 자료들이 소장된 뉴욕대학의 페일스 도서관에 큰 고마움을 느끼는데, 그곳 자체가 많은 생각을 고취하는 장소다. 리사 담스, 마빈 테일러, 니컬러스 마

* 미국 뉴욕주 새러토가 스프링스 외곽지대에 자리 잡은 작가·작곡가·시각예술가 들의 작업공동체.
** 뉴햄프셔의 피터버러에 있는 화가, 사진가, 작가, 작곡가, 영상 제작자들을 위한 공동체. 작업 스튜디오와 숙소뿐 아니라 공동작업, 공동창작을 위한 여건 조성을 주목적으로 한다.

틴, 브렌트 필립스에게 특별한 감사 인사를 전하며, 특히 데이비드 워나로위츠 유산의 매우 관대한 집행자인 톰 라우펀바트에게도 감사한다. 헨리 다거 자료가 소장된 미국민속예술박물관 직원들도 아주 후한 도움을 주었다. 발레리 루소, 칼 밀러, 앤-마리 레일리, 미미 레스터에게 감사한다. 또 다거의 방을 볼 수 있게 해준 시카고의 INTUIT에 감사한다. 휘트니 미술관 소속 에드워드와 조지핀 호퍼 연구 컬렉션의 사서이자 큐레이터인 카터 포스터, 캐럴 러스크에게 감사한다. 또 위홀 미술관의 모든 직원들, 특히 맷 워비컨, 신디 리시카, 제럴린 헉슬리, 그레그 피어스, 그레그 버차드에게 크나큰 감사 인사를 드리고 싶다. 친절하고 너그러운 그들의 도움은 직업적 의무감의 범위를 훨씬 넘어서는 것이었다.

이 책을 집필하고 있을 때 나는 운 좋게도 대영도서관의 에클스 미국학 연구센터가 1년 동안 제공한 레지던스 프로그램의 혜택을 받을 수 있었다. 필립 데이비스, 캐서린 에클스, 카라 로드웨이, 매슈 쇼, 특히 캐럴 홀든에게 깊은 감사를 전하고 싶다. 자신들의 관심사와 감수성을 나눠주는 큐레이터와 함께 일하는 것이 모든 저자들의 꿈일 것이며, 대영도서관에 소장된 내용을 그토록 열정적으로 안내받는 것은 큰 즐거움이었다.

자신의 시간을 아낌없이 베풀어 면담하고 질문에 답해준 사람들로는 시카고대학의 존 카치오포, 피터 후자 아카이브에 있는 신시아 카와 스티븐 코크(이들은 너그럽게도 후자가 찍은 워나로위츠의 아름다운 사진도 보여주었다), 그리고 도널드 위홀라가 있었다. 그들 모두

에게 감사한다. 세라 슐먼에게도 깊은 감사를 전한다. 슐먼의 작업은 내게 한결같은 배움과 영감의 원천이었다.

너무나 좋은 사람들인 작가 지원 팀의 엘리자베스 데이와 프란체스카 시걸에게 감사한다. 그들이 없었더라면 작업은 훨씬 오래 걸리고 훨씬 무미건조했을 것이다. 엘리자베스 틴슬리의 사고방식은 수십 년 동안 내게 자극제가 되어왔다. 두 예술가 세라 우드와 셰리 와서먼에게도 감사를 전한다. 또 방대한 지식과 인내심을 품고서 엄청난 양의 초고를 읽어준 멋진 이언 패터슨에게도 특별히 감사를 전한다.

그다음에는 함께 읽고 토론하고 편집하고 격려해주고 먹여주고 재워준 친구와 동료들이 있다. 영국에는 닉 블랙번, 스튜어트 크롤, 클레어 데이비스, 존 데이, 로버트 디킨슨, 존 갤러거, 토니 개미지, 존 그리피스, 톰 드 그런월드, 크리스티나 맥리시, 헬렌 맥도널드, 리오 멜러, 트리셔 머피, 제임스 퍼든, 시그리드 라우징, 조던 세비지가 있다. 미국에는 데이비드 애지미, 리즈 더피 애덤스, 카일 드 캠프, 뎁 차크라, 진 해나 에델스타인, 앤드루 긴즐, 스콧 길드, 앨릭스 핼버스태트, 앰버 호크 스완슨, 조지프 케클러, 래리 크론, 댄 레벤슨, 엘리자베스 매크라켄, 조너선 모내건, 존 피트먼, 고 앨러스테어 리드, 앤드루 셈퍼어, 대니얼 스미스, 슐리어 타운, 벤저민 워커, 칼 윌리엄슨이 있다.

자료 조사를 위해서는 브래드 데일리, 하코 카이저, 헤더 맬릭, 존 피트먼, 세리스 매슈스, 스티븐 애벗, 키오 스타크, 에일린 스토리,

그 밖에도 안면은 없지만 매우 고마운 분들이 도움을 주었다.

이 책의 글들은 〈그랜타Granta〉〈이온Aeon〉〈정킷The Junket〉〈가디언 Guardian〉〈뉴스테이츠먼New Statesman〉에 먼저 실렸다. 그곳의 모든 편집 자들에게 감사를 전한다.

가장 깊은 감사를 받을 사람은 언제나 내 가족이다. 내 훌륭한 언니 키티 랭은 나보다도 먼저 이런 장면들을 직접 겪었다. 사랑하는 아버지 피터 랭, 어머니 데니즈 랭은 처음부터 원고를 읽어주셨으며, 그분들의 지원이 없었더라면 이 일은 불가능했을 것이다.

옮긴이의 말

고독이란 방문하기에는 좋은 곳이지만
머물러 있기에는 좋지 않은 곳이다.

조지 버나드 쇼

시와 에세이, 소설, 영화, 그림 등 여러 예술작품에서 아마도 사랑만큼 많이 다루어지는 주제가 고독이 아닐까. 그렇게 흔한 주제인 고독을 이 책의 저자 올리비아 랭은 어떻게 이해하고 있을까. 고독이라는 주제를 놓고 독자들에게 무슨 이야기를 하고 싶었을까.

이 책을 처음 봤을 때 무엇보다 먼저 눈에 들어온 것은 에드워드 호퍼의 그림 〈밤을 지새우는 사람들〉과 앤디 워홀이 도시의 고독을 말하는 소재로 쓰이고 있다는 점이었다. 아주 잘 어울리는 소재이며, 그런 식으로 고독을 말하는 방식이 재미있겠다고 생각했다. 그런데 계속 읽어가면서 저자의 이야기가 그 정도에만 그치지 않는다는 것을 깨달았다.

올리비아 랭은 뉴욕이라는 도시와 그 속에서 활동한(시카고에서 평생 살았던 헨리 다거는 예외이지만) 예술가 일곱 명의 작품 활동과

삶을 고독을 이야기하는 소재로 삼는다. 그중에서 도시와 고독이라는 주제의 관련이 가장 표준적으로 표현된 것이 호퍼의 그림이 아닐까 싶다. 도시 속 현대인의 고독한 상황이라는 주제가 그의 작품에서처럼 알기 쉽게 표현된 그림은 흔치 않으니까. 저자 스스로도 당시 자신의 모습이 호퍼 그림 속의 여자와 비슷해 보일 것이라고 생각했다. 그의 그림에는 타인과 함께 있으면서도 서로에 대해 알지 못하고 느끼지 못하는 사람들이 자주 등장한다.

반면 다른 인물들의 경우에는, 그들의 작품을 통해 고독이라는 주제를 보여준다기보다는 그들이 전력을 다한 평생의 예술 작업 자체가 고독에 대한 저항이었다고 말하는 것 같다. 저자는 자신도 겪고 있던 현실적인 외로움이나 인간의 보편적 본질로서의 고독뿐 아니라 현대 사회가 개인에게 고독을 강요하는 방식, 사회의 특정한 측면 때문에 그것이 더욱 강화되는 방식에 사람들이 주목하기를 바라는 것처럼 보인다.

이 책에는 저자의 상황과 등장인물의 상황이 복잡하게 뒤섞여 있다. 저자의 출신 배경이 명확하게 설명되지는 않지만, 영국에서 레즈비언 어머니의 딸로 태어난 올리비아 랭은 평범한 가정에서와는 많이 다른 방식으로 성장한 듯하다. 저자 스스로도 10대 이후 모든 종류의 반항을 생활화했다고 말한다. 채식주의자였으며, 영국 남부 해변에 텐트를 치고 몇 달 동안 거의 야생적인 생활을 하기도 했다. 이 책을 쓸 무렵 남자친구와 관계가 엉망이 된 직후 뉴욕으로 이주

한 저자는 경제적으로도 불안정했으며, 적어도 뉴욕에 있는 동안은 교유 범위도 극히 좁았던 것 같다. 그런 개인적인 상황과 자기가 이해하고자 하는 대상의 고독이 서로 교차되면서 탐구된다.

이 책의 주요 배경은 1990년대에 재개발되기 이전인 1970~1980년대의 뉴욕 남부 타임스스퀘어를 중심으로 한 지역이다. 지금의 번쩍이는 타임스스퀘어와 그것이 지워버린 멀지 않은 과거의 위험하고 더럽고 통제를 벗어나 있던 도시 슬럼가는 각각 인간이 보일 수 있는 양극적인 본성을 표현한다고 할 수 있지 않을까.

뉴욕이라는 장소적 특성—국제적인 대도시, 메트로폴리스. 대등한 메트로폴리스이면서 뉴욕이 파리나 런던과 다른 점은 무엇일까. 저자가 파리나 런던이 아니라 뉴욕을 고독한 도시로 삼은 까닭은 무엇일까. 구세계의 수도로서 수백 년 동안 계속 축적된 파리나 런던의 역사에 견주면 현대 자본주의와 함께 200여 년 동안 성장해온 뉴욕은 상대적으로 역사가 짧고 얇은 껍질밖에 없는 도시다. 그런 뉴욕이 고독이라는 주제와 관련해 내세울 수 있는 발언은 어떤 것이 있을까.

에드워드 호퍼, 앤디 워홀, 데이비드 워나로위츠, 헨리 다거, 클라우스 노미, 조시 해리스, 조 레너드, 피터 후자, 밸러리 솔라나스, 래리 크론.

이 책에 나온 이 인물들은 대개 절박하고 극단적인 삶을 살았다. 데이비드 워나로위츠와 헨리 다거, 밸러리 솔라나스는 유년기에 심

한 아동 학대를 겪었다. 아동 학대란 세상에서 가장 지독한 고독의 원인이 아닐까. 다거는 거의 평생 작은 방에서 혼자 살았다. 워나로위츠, 워홀, 노미 주변의 많은 남성 예술가는 모두 동성애자였으며, 거의 모두 에이즈로 요절했다. 워나로위츠와 솔라나스는 생계를 위해 매춘을 한 경험이 있다. 또 대다수가 이민 가정 출신이다. 솔라나스의 경우, 학대와 빈곤 이외에 전투적인 페미니스트가 겪어야 하는 어려움까지 추가되었다.

이 가운데 내가 알고 있던 이름은 에드워드 호퍼와 앤디 워홀뿐이었다. 그나마 워홀에 대한 이해는 팝아트라는 범주를 벗어나지 못했고, 명사들의 선명한 원색 초상화나 캠벨 수프 깡통 그림에 대해 초보적인 미술사적 지식 이상의 관심은 두지 않았다. 그러나 올리비아 랭의 눈을 통해 알게 된 워홀의 예술세계는 손쉽게 범주화할 수 없을 만큼 다차원적이고 실험정신이 무척 뛰어난 것으로 보였다. 그가 운영한 팩토리는 기존 화가들의 화실이나 스튜디오에서 예술을 창작하는 방식과 전혀 다른 예술 작업의 발상지였으며, 초상화를 제작하는 방식에서도 그는 전통 회화와는 아주 다른 길을 열었다.

워홀은 언어의 이중적 의미에 민감하게 반응했던 것 같다. 언어는 가장 중요한 소통 수단인 동시에 소통을 제약하는 장애물이기도 하다. 또한 언어는 고독이 발생하는 원인일 수도 있고 그 차단막을 열어 타인에게 연결해주는 수단이기도 하다. 저자가 쓰는 contact라는 단어는 고독의 반대말이다. 고독은 어떤 연유로든 타인 또는 세계와 연결되거나 접촉하지 못하는 상황이다. contact의 실패다. 언

어를 통해 이해되거나 연결되는 데 실패한다면 다른 방법은 또 무엇이 있을까. 위홀은 그림, 사진, 영화, 텔레비전 등 다양한 매체를 활용하여 소통을 실험했다.

연결되지 못한 상태가 고독일 때, 격리되어 있고 해체된 것을 이어 붙이면 고독한 상황이 치유될 수 있다. 총에 맞은 상처 때문에 남은 평생 코르셋을 입고 살아야 했던 위홀은 부서진 몸을 억지로 풀로 붙이듯 버티면서 살았다. 조 레너드나 다른 화가들의 콜라주와 꿰매기 작업은 작품 내에서뿐만 아니라 삶이란 원래 꿰매지고 기워 붙여지는 것이라는 의미로도 받아들여진다. 수선을 목표로 하며 연결을 갈망하는, 또는 연결할 방도를 찾으려 애쓰는 예술. 부서지고 찢어진 조각들이라도 수선하고 이어 붙여 뭔가를 존속하게 하려는 필사적이고 절박한 노력이 이들 작품의 본질이다.

이 책의 또 다른 주요 인물인 데이비드 워나로위츠는 어떤 사람일까. 그는 유년기에 혹독한 아동 학대에 시달렸고, 영화 〈바스켓볼 다이어리〉의 리어나도 디캐프리오가 연기했던 배역처럼 성적 학대도 당했다. 성장 과정에서 거리 미술에 눈뜬 그는 스프레이 페인트 통을 들고 다니면서 버려진 건물 벽에 그림을 그리기 시작했다. 그리고 1970~1980년대 이스트빌리지의 수많은 가난한 예술가들처럼 그도 랭보에게 열광했다. 거리 섹스, 거리 미술, 랭보, 그리고 사진은 학대와 빈곤으로 너덜너덜해진 그가 대도시가 자신에게 떠안긴 고독을 나름대로 처리하고 관리하는 방식이었다.

조시 해리스는 일상생활을 촬영하고 타인의 관심을 주제로 삼은

점에서 워홀의 관점을 이어받았지만 더 극단적으로 나아갔다. 인터넷 세상에서 우리 모두는 어느 정도 관음하는 존재다. 자신은 드러내지 않은 채 상대방을 바라보고, 개입하며, 상처 받지 않고 빠져나오는 것이 인터넷의 익명성이 주는 장점이다. 그러나 아무리 자신을 숨긴다 해도 가상세계든 현실세계든 서로에게 영향을 끼치지 않을 수는 없다. 뉴욕 거리에서 워나로위츠가 즐겨 했던 크루징이나 우리가 늘 하는 온라인 서핑이나, 모두 고독의 상태를 바꿔보려는 나름의 시도다.

이 책에 나온 여러 인물의 공통점은 아동 학대를 겪었다는 것 외에 에이즈로 죽었다는 점이다. 1980년대 미국 사회에서 에이즈 때문에 벌어진 사회적 격리와 추방 사태는 저자가 생각하는 고독의 가장 밑바닥에 다다른 사례가 아닐까 싶다. 당시 레이건 대통령 치하의 미국 주류 사회는 에이즈 환자와 동성애자를 한센병 환자처럼 전면적인 배척과 기피의 대상으로 여겼다. 그들은 사회 전체, 가까운 친구들에게마저 거부당하고 배척당하고 차단당했다. 그 시기에 에이즈 때문에 제대로 치료받지도 못하고 방치된 채로 죽음을 맞아야 했던 예술가들은 헤아릴 수도 없이 많다.

클라우스 노미. 아름다운 목소리 하나로 이스트빌리지 예술계에 등장했다가 곧 세계로 진출했지만, 얼마 못 되어 에이즈로 세상을 떠났다. 그 아름다운 카운터테너 목소리와 기묘하게 어울리는 외계의 마리오네트 같은 모습을 볼 수 있었던 시간은 너무 짧았다. 데이비드 워나로위츠와 그의 연인이던 피터 후자도 에이즈로 사망했다.

이 책에서 나에게 가장 강한 인상을 준 것은 고독이 개인적인 기분이나 처지의 문제를 넘어 사회와 개인의 관계로 나아간다는 점이었다. 동성애자·장애자·피학대자들이 느끼는 고독, 신체적 고통을 받으면서 홀로 버려진 듯한 경험, 고통에서 벗어날 길 없다는 느낌 말이다. 기본 식량 하나, 에이즈 감염을 막기 위한 마약 주삿바늘 하나, 치료제 한 알만 있어도 살 수 있었던 사람들이 방치되어 굶주리고 죽어가는 상황은 인간이 겪을 수 있는 가장 무거운 고독 아닐까. 타인이 겪는 고통에 대한 무관심과 둔감함이 인간의 고독을 가장 적나라하게 드러내는 요인 아닐까. 대단치 않은 물질만 있어도 치유될 수 있는 것이 고독인데, 그 치유가 허용되지 않는 상황의 부조리함이라니 말이다.

이 책 후반부에서 피터 후자가 숨을 거둔 뒤 워나로위츠가 홀로 그의 사진을 찍는 장면은 정말 슬프고도 감동적이다. 에이즈로 죽는 사람들이 눈이 휙휙 돌아갈 만큼 빠르게 늘어나는데도 아무 대책도 마련하지 않고 방치하는 정부와 사회에 워나로위츠는 분노했다. 나중에는 그들의 죽음이 놓인 참혹하게 외로운 상황을 세상에 알리기 위한 활동이 시작되고, 저항 행진이 개최되며, 백악관 잔디밭에 죽은 이들의 유골이 뿌려진다. 나는 이런 장면들 속에 고독을 상대하기 위해 인간이 취해야 할 태도가 모두 들어 있다는 생각이 들었다. 그것은 타인에게 손을 내미는가 않는가에 달려 있다고.

고독은 관계가 파열되고, 결핍되고, 불완전하고, 온전하지 못한 상태다. 그 반대는 관계가 연결되고, 충만하고, 온전하고, 일체감을

느끼는 상태다. 관계란 언제나 찢어지고 파열되기 마련이지만 수선하고 풀칠하고 꿰매어 복원할 수 있는 것이기도 하다. 고독은 사라진 누군가를 대신할 다른 사람을 만남으로써 치유되는 것이 아니다. 배척당하는 것의 본질을 이해하고, 배척하는 것에 저항하고, 저항해야 하는 것에 저항함으로써 치유된다. 깨진 것은 수선하면 된다.

이 책은 내가 이전에 알지 못했던 세계를 소개해주었다. 관심은 조금 있었지만 피상적인 수준을 넘어서지 못했던 1970~1980년대 미국의 이스트빌리지 예술계, 그 시절의 에이즈 상황. 기억에도 생생한 배우 록 허드슨의 사망으로 불이 붙은 미국 연예계의 에이즈 공포증. 그러다가 도저히 받아들이기 힘들 정도로 나빠진 아프리카의 에이즈 현황. 사실 그런 환자들이 맞닥뜨린 막막하고 절망적인 상황에는 차마 고독이라는 이름을 붙일 수조차 없다. 그런 것 모두가 인간의 고독이라 생각한다. 그 한계가 너무 까마득하여 도저히 헤아릴 수 있는 수준이 아니긴 하지만. 방치한다는 것이 얼마나 큰 범죄인지 새삼 깨달으면서, 이 책을 통해 그 문제를 다시 기억해낼 수 있게 해준 어크로스 출판사에 감사한다.

김병화

도판 목록

Lisa Larsen, *Greta Garbo*, 1955. Courtesy of The LIFE Picture Collection/ Getty Images.

Edward Hopper, *Nighthawks*, 1942. Art Institute of Chicago, Illinois.

Andy Warhol, *Andy Warhol with vintage 1907 camera*, 1971. / ADAGP, Paris - SACK, Seoul, 2017.

David Wojnarowicz, *Arthur Rimbaud in New York (Times Square)*, 1978~79. Courtesy of the Estate of David Wojnarowicz and P.P.O.W. Gallery, New York.

Nathan Lerner, *Darger's Room*, 1972.

Peter Hujar, *David Wojnarowicz in Dianne B. Fashion Shoot*, 1983. The Peter Hujar Archive LLC. Courtesy of Pace/MacGill Gallery NY and Fraenkel Gallery CA.

Ondi Timoner, scene from *We Live In Public*, 2009.

Andy Warhol, *Jean-Michel Basquiat*, 1984. / ADAGP, Paris - SACK, Seoul, 2017.

—

이 책에 사용된 일부 작품은 Getty Images와 SACK을 통해 저작권 계약을 맺은 것입니다. 대부분 저작권자의 동의를 얻었지만, 일부는 협의중에 있으며 저작권자를 찾지 못한 도판은 확인되는 대로 통상의 사용료를 지불하겠습니다.

옮긴이 **김병화**

서울대학교에서 고고학과 철학을 공부했다. 꼭 읽고 싶은 책을 더 많은 사람들과 함께 읽고 싶은 마음에서 번역을 시작하게 되었고, 그렇게 하여 나온 책이 《음식의 언어》《문구의 모험》《잠시 혼자 있겠습니다》《짓기와 거주하기》《증언: 드미트리 쇼스타코비치의 회고록》《세기말 빈》《모더니티의 수도, 파리》 등 여러 권이다. 같은 생각을 가진 번역자들과 함께 번역기획 모임 '사이에'를 결성하여 활동하고 있다.

외로운 도시

초판 1쇄 발행 2020년 12월 28일
초판 2쇄 발행 2022년 3월 25일

지은이 올리비아 랭
옮긴이 김병화
발행인 김형보
편집 최윤경, 강태영, 이경란, 양다은, 임재희, 곽성우
마케팅 이연실, 김사룡, 이하영
마케팅 송은비
경영지원 최윤영

발행처 어크로스출판그룹(주)
출판신고 2018년 12월 20일 제 2018-000339호
주소 서울시 마포구 양화로10길 50 마이빌딩 3층
전화 070-4808-0660(편집) 070-8724-5877(영업)
팩스 02-6085-7676
이메일 across@acrossbook.com

한국어판 출판권 ⓒ 어크로스출판그룹(주) 2020

ISBN 979-11-90030-81-6 03600

이 책은 저작권법에 따라 보호를 받는 저작물이므로 무단 전재와 무단 복제를 금지하며,
이 책의 전부 또는 일부를 이용하려면 반드시 저작권자와 어크로스출판그룹(주)의
서면 동의를 받아야 합니다.

만든 사람들
편집 | 이경란
교정교열 | 오효순
표지디자인 | 양진규
본문디자인 | 박은진